GIARDINI MEDICEI

Giardini Medicei

Giardini di palazzo e di villa
nella Firenze del Quattrocento

A CURA DI
CRISTINA ACIDINI LUCHINAT

TESTI DI
GIORGIO GALLETTI
MARIA ADRIANA GIUSTI
DANIELA MIGNANI
MARIACHIARA POZZANA

FEDERICO MOTTA EDITORE

 Realizzazione Editoriale
Federico Motta Editore SpA
Milano 1996

Senior Editor
Mariacristina Nasoni

Redazione
Anna Albano
Emanuela Di Lallo

Iconografia
Katia Zucchetti

Progetto e realizzazione grafica
Ergonarte

La campagna fotografica
è stata realizzata,
per la quasi totalità, da
Nicolò Orsi Battaglini

*Un ringraziamento particolare è dovuto ai privati,
attualmente proprietari di alcune ville medicee, che hanno
concesso l'autorizzazione alle riprese fotografiche.*

Si ringraziano inoltre: la Soprintendenza per i Beni Artistici
e Storici delle province di Firenze e Pistoia,
la Soprintendenza per i Beni Ambientali e Architettonici
delle province di Firenze e Pistoia, la Soprintendenza per
i Beni Ambientali, Architettonici, Artistici e Storici per le
province di Pisa, Lucca, Livorno, Massa Carrara, l'Archivio
di Stato di Firenze, il Comune di Firenze, la Provincia di
Firenze, il Prefetto di Firenze, la Biblioteca Riccardiana di
Firenze, la Biblioteca Nazionale Centrale di Firenze,
l'Archivio Centrale di Stato di Praga, la Soprintendenza per
i Beni Artistici e Storici di Modena e Reggio Emilia,
la Restauri Artistici e Monumentali s.n.c. di Firenze,
il Musée Jacquemart-André di Parigi, il Musée Condé
di Chantilly, lo Stato Maggiore dell'Aeronautica di Roma,
l'Accademia di San Luca di Roma, la Biblioteca Civica
Gambalunghiana di Rimini, l'Opera della Metropolitana
di Siena, l'Ente Casa Buonarroti di Firenze, la Biblioteca
Nazionale Marciana di Venezia, l'Ordine dei Dottori
Agronomi e dei Dottori Forestali di Firenze, lo Städelsches
Kunstinstitut und Städtische Galerie di Francoforte, la
Galerie de Cartes de la Grande Chartreuse di Grenoble

ISBN 88-7179-113-4

Prima edizione italiana: novembre 1996

SOMMARIO

Il Collegio Romano, attuale sede del Ministero per i Beni Culturali, è stato per quasi tre secoli Università e Curia Generalizia dei Gesuiti. Qui ha preso forma la politica culturale della Chiesa; in queste stanze venivano messi a punto modelli didattici e progetti di evangelizzazione; da qui i seguaci di Sant'Ignazio si irradiavano in tutto l'universo cattolico dall'Irlanda alla Spagna, dal Perù alla Cina; in questi ambienti severi, concepiti per una vita di dura disciplina, di studio e di ricerca, si tentavano sottili e spesso vittoriose mediazioni fra scienza nuova e ortodossia, fra teocrazia papale e moderni nazionalismi, fra poteri assoluti e diritti dei sudditi. Un laboratorio di intelligenza, al tempo stesso speculativa e pragmatica, era dunque il Collegio Romano, quartier generale delle élites intellettuali della Chiesa. Ebbene, all'interno del vasto edificio c'è un giardino. È un giardino non molto grande, quasi sempre in ombra per via della mole incombente della chiesa di Sant'Ignazio, al punto che il sole di Roma di rado arriva a visitarlo. Quale fosse il suo assetto originario nessuno lo sa. Oggi ospita piante improprie, arrivate fin qui chissà come; c'è persino un abete sopravvissuto al Natale di qualche anno fa e qui collocato per iniziativa di qualche impiegato misericordioso. Questo triste e brutto giardino, privo ormai di qualsiasi carattere storico, mi capita di guardarlo spesso affacciandomi dalle finestre del mio studio. Una volta mi avvidi di una scritta in latino ancora leggibile con qualche difficoltà sul prospetto di una fontana (ma meglio sarebbe definirla relitto di fontana) addossata al muro di confine. La scritta (certo attribuibile all'epoca in cui il Collegio Romano era ancora abitato dai Gesuiti) dice "si hortum cum bibliotheca habebis, nihil deerit". Quella epigrafe è stata per me una rivelazione. La biblioteca e il giardino, ecco i due pilastri della saggezza. I Gesuiti lo sapevano e magari qualcuno di loro si sarà ricordato di questa massima appresa a Roma nel cortile della curia generalizia quando, in una remota provincia cinese, un mandarino un po' confuciano e un po' cristianizzante gli avrà parlato di poesie che raccontano il fiocco di neve e il mantello della tigre fra i giunchi e di segreti giardini che riflettono l'ordine del Cielo.

Mi è tornata in mente l'epigrafe del Collegio Romano sfogliando le bozze di questo bel libro che alcuni miei amici – Cristina Acidini con Daniela Mignani, Mariachiara Pozzana, Giorgio Galletti e Maria Adriana Giusti – hanno dedicato al giardino del Quattrocento.

Il giardino antico può essere immaginato attraverso l'iconografia e la letteratura, studiato sui documenti, recuperato in qualche caso attraverso opportuni restauri. Gli autori del libro sono, al tempo stesso, studiosi e tecnici della tutela. Sanno muoversi con uguale disinvoltura fra le carte delle biblioteche e degli archivi e fra gli alberi, le acque e le pietre dei nostri giardini storici. Sanno leggere un documento del Quattrocento ma sanno anche riconoscere e nominare, quando li incontrano,

7

i fiori e le erbe d'Italia. Sanno di storia e di letteratura, questi miei amici, ma anche di idraulica, di botanica, di conservazione della pietra e del marmo. Proprio perché vengono da un certo tipo di esperienza professionale che bilancia la ricerca pura con il lavoro sul campo hanno potuto dar forma a un lavoro così originale e, per i nostri studi, così necessario.

Questo libro che parla di ville e di verzieri medicei ma anche di "agricoltura e orticoltura nella Toscana del Quattrocento" nasce al punto di congiunzione fra un giardino e una biblioteca. Perciò si risolve in sapienza e in bellezza. Proprio come recita l'epigrafe del Collegio Romano.

Antonio Paolucci
Ministro per i beni culturali e ambientali

Roma, 22 febbraio 1996

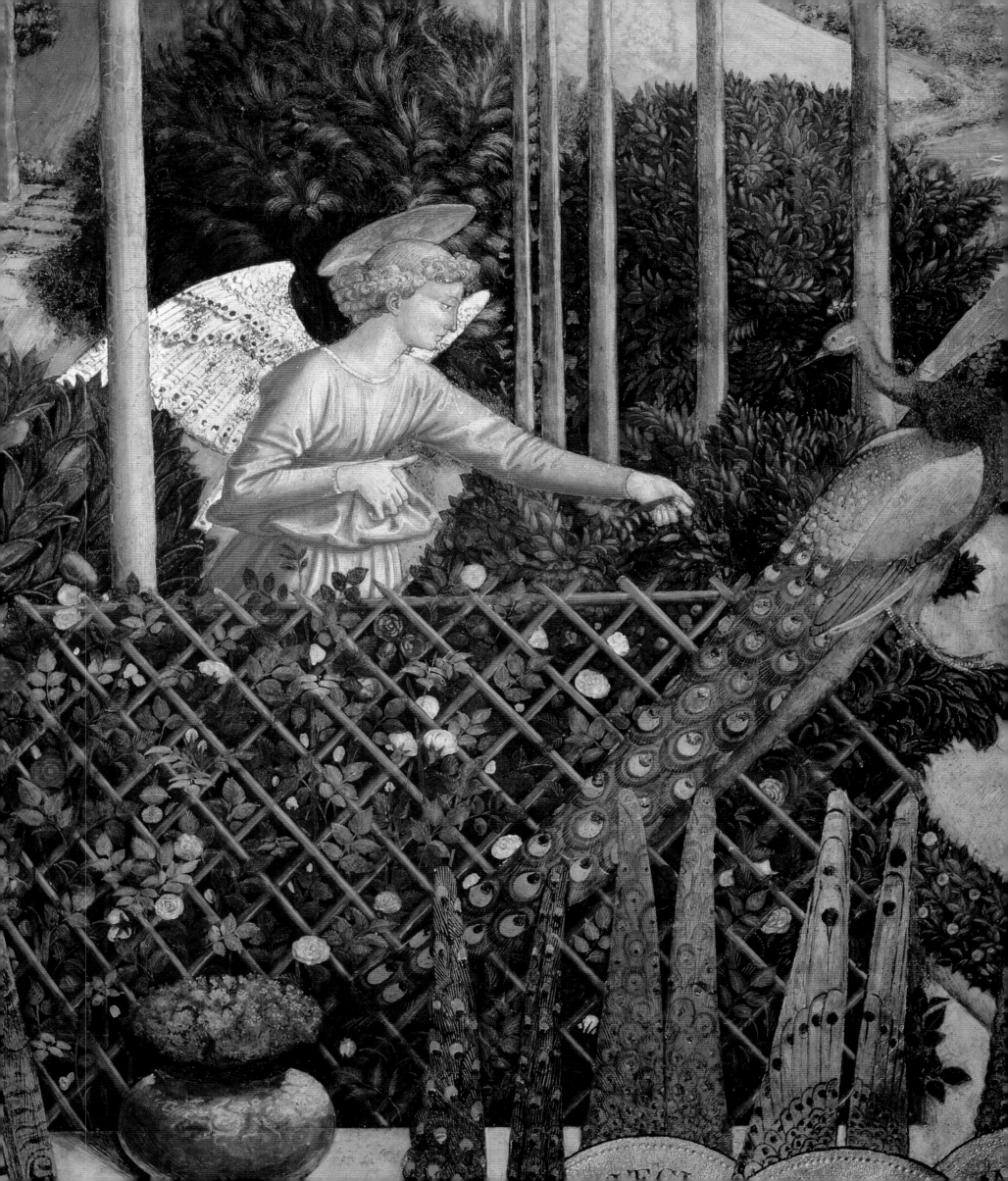

Dedicare una pubblicazione a un argomento riguardante i giardini del Quattrocento può apparire, e in certo senso lo è, impresa disperata, poiché la consistenza fisica di quei giardini si è dissolta in modo irrecuperabile attraverso il mobile flusso degli eventi storici: essi ne hanno cancellato, o comunque sepolto i tracciamenti, sostituito le piantumazioni, disperso gli arredi. È, questo del giardino quattrocentesco, un tipico argomento che gli autori delle pubblicazioni tanto "classiche" quanto recenti sui giardini dell'Italia centrale (per la maggior parte imperniate sul florido fenomeno dell'arte giardiniera tra il Cinquecento e il Settecento) sogliono confinare in una sede introduttiva, o rievocare per spunti disseminati nella trattazione, come in ossequio a un elusivo antefatto, a uno sfuocato *background*. Più numerosi e fruttuosi, in confronto, sono gli studi dedicati al paesaggio dell'Italia rinascimentale – dal testo fondamentale del Sereni ai saggi del Romano e del Camporesi, solo per richiamare alcuni esempi –, che si avvalgono in misura determinante delle testimonianze pittoriche (è il caso del libro del Gori Montanelli) e letterarie contemporanee. Da queste ultime, in particolare, è raccolto il vasto patrimonio di citazioni di cui Gianni Venturi ha sapientemente intessuto il suo saggio fondamentale *Ricerche sulla poesia e il giardino* apparso in *Storia d'Italia Einaudi. Il paesaggio* (1982). Qui, invece, la curatrice scrivente e gli altri autori hanno inteso ritagliare dall'ampia e non sempre pa-

droneggiabile materia del paesaggio rinascimentale lo specifico aspetto del giardino, sia di palazzo cittadino sia di villa di campagna; e, con una ulteriore riduzione di campo, mettere a fuoco i contorni incerti del giardino "mediceo" del Quattrocento, del quale poco davvero si conosce, al di fuori di scarse e sempre ripetute citazioni da fonti documentarie o letterarie.

Ma perché, si potrebbe chiedere a buon diritto, mettersi sulle tracce di un universo di forme e materiali perduto nella sua redazione primaria, cioè fisica, e dunque inconoscibile, o conoscibile solo in modo mediato e approssimato?

La risposta non sarà univoca, paragonabile a un blocco monolitico di convincimento, ma articolata e sfaccettata, riflettente più curiosità che certezze, più suggerimenti che risultati. Si dovrà dire anzitutto che l'idea di questo libro (che è merito dell'Editore aver fatto propria e sostenuto) ha preso spunto e corpo dalle ricerche che ormai da diverso tempo si erano attivate in preparazione delle celebrazioni per il quinto centenario della morte di Lorenzo il Magnifico, e che da parte degli autori qui presenti riguardavano in particolar modo il patrimonio fondiario ed edilizio dei due rami principali della casa Medici nel Quattrocento. Tali attenzioni critiche, pur privilegiando Firenze e il suo contado, si sono allargate a considerare gl'interventi di età medicea in Toscana, in un'ottica di indagine a scala territoriale – con pertinenti proiezioni al

Benozzo Gozzoli, particolare
della parete occidentale
della scarsella
Firenze, Palazzo Medici Riccardi,
Cappella dei Magi

di fuori dei confini dello stato e oltre la cerchia alpina – formulata e messa in pratica fin dall'inizio da Franco Borsi, coordinatore degli studi che hanno avuto due primi momenti editoriali nella pubblicazione 'Per bellezza, per studio, per piacere'. Lorenzo il Magnifico e gli spazi dell'arte (Firenze 1991) e nel catalogo della mostra L'architettura di Lorenzo il Magnifico (Milano 1992).

Ma entro queste ricerche, alle quali si deve una rilettura per molti aspetti novativa della presenza medicea e in specie laurenziana nella città e sul territorio, il giardino in sé, come privilegiato incrocio di tutte quelle discipline, usanze e attitudini che sostanziano l'arte "giardiniera", rimaneva implicito, quasi sacrificato entro il cono d'ombra dell'architettura. È pur vero, e gli autori ne sono convinti, che non si dà definizione scientifica del giardino che possa prescindere per l'un verso dal costruito architettonico, per l'altro dal tessuto contestuale, sia esso urbano o rurale; ma è vero altrettanto che tra queste due polarità complementari esiste una zona, per così dire, d'identità dotata di autonomia, cerniera di mediazione tra i due termini (sfortunatamente abusati ma difficili da sostituire) di "artificio" e "natura", spazio dove si addensano i segni di un lavoro umano indirizzato non solo all'*utilitas*, per ricorrere alle note categorie dell'antico architetto Vitruvio, ma anche alla *venustas*: appunto il giardino – o meglio, in una delle sue più frequenti accezioni, l'orto giardino –, luogo speciale che il disegno preciso di una recinzione quasi sempre perimetra per identificarlo e insieme escluderlo dall'eventuale intorno agricolo, nel quale, per quanto sia esso sottoposto a sua volta a uno scrupoloso governo umano, vigono regole diverse dettate dalla produttività piuttosto che dalla bellezza.

Quanto alla scelta di dedicare attenzioni specifiche al tema dei giardini dei Medici, essa si sostiene sulla considerazione che, per ingenza numerica e rilevanza qualitativa, i giardini delle diverse dimore rappresentano nell'ampio ventaglio del mecenatismo e del collezionismo familiare quasi un "genere", praticato dai vari membri con impegno, dispendio, soddisfazione pari a quelli profusi, solo per fare qualche esempio, nell'edificazione di fabbriche o nell'acquisto di reperti antichi. Una vera e propria collezione di giardini, infatti, nell'arco del Quattrocento viene a distinguere gl'insediamenti medicei, in misura complessivamente assai maggiore di quanto non accada per altre famiglie affluenti in Firenze e Toscana. Individualmente poi ciascun giardino è a sua volta riconoscibile, attraverso documenti e descrizioni, come un microcosmo ordinato e caratterizzato, rispondente a criteri collezionistici *iuxta propria principia*; una raccolta che più di ogni altra collezione appagava, oltre ai sensi della vista e dell'udito, tradizionalmente ritenuti canali privilegiati d'accesso all'intelletto, quelli legati al godimento fisico, tramite l'odore

dei fiori, il gusto dei frutti, il contatto con le superfici polite di marmi e bronzi antichi e moderni. E come sempre avviene nelle collezioni, in cui la scelta e l'ordinamento degli oggetti seguono le inclinazioni del proprietario, ogni giardino rifletteva una singolarità d'orientamento che lo differenziava dagli altri: l'armonica integrazione con l'intorno agricolo e boschivo nelle ville mugellane, la valenza spettacolare nel palazzo di via Larga, l'enciclopedica ricchezza della vegetazione nella villa di Careggi (vera collezione botanica), la pluralità preordinata di vedute nella villa di Fiesole, la raffinata cultura archeologica nel giardino di San Marco, la dolce immersione in un arcaico paesaggio nello Spedaletto di Volterra, e via dicendo.

Del resto, la straordinaria fortuna del giardino rinascimentale (o piuttosto della sua idea) nella storiografia internazionale dell'Ottocento, giungendo nelle sue propaggini estreme fino al Novecento inoltrato, ha contribuito in modo sostanziale a rimodellare il paesaggio intorno Firenze nel linguaggio formale di un sofisticato *revival*. Del mito di Firenze quale scrigno delle arti (che, avendo preso corpo e ali nella cultura del Romanticismo ultimo, ha allargato il suo volo sul mondo intero così da attirare dapprima una colta *élite* e poi, attraverso l'odierno turismo di massa, migliaia di visitatori) fa parte infatti l'immagine, tanto abbagliante quanto indistinta, di una splendida e diffusa qualità floreale irradiante fin dal

nome stesso della città; e questo, in fondo, oggi come ai primi del Novecento, quando Proust vagheggiava, nella *Recherche*, il sogno del petroso Ponte Vecchio acceso da una fioritura primaverile, gialla e violacea, d'anemoni e narcisi.

Di questi giardini, il trascorrere del tempo e gli avvicendamenti subentrati nel "gusto", ma anche nella funzione e nella proprietà, hanno pressoché annientato i dati materici originari, sostituendoli con altri, e poi con altri ancora, fino a raggiungere attraverso innumerevoli metamorfosi la condizione odierna. Ricucire, con i materiali offerti dalle ricerche, il divario tra la condizione originaria e quella attuale, è il compito che ci siamo proposti con questo libro, in cui le vicende dei giardini dei Medici del Quattrocento sono partitamente considerate in schede. Per ogni scheda è un corredo d'immagini risultanti da ricognizioni sul campo a documentare, di quei lontani giardini, le reliquie in essere, le permanenze inglobate e accolte in altre strutture, gli ordinamenti ancora leggibili in filigrana grazie alle vedute, alle planimetrie, alla cartografia storica; né si son fatte mancare – a testimonianza oggettiva ma anche, talvolta, a denuncia di un uso distorto – immagini d'oggi, quali termini d'arrivo di un percorso durato cinque secoli. Una parte introduttiva, articolata in brevi saggi, inquadra invece l'argomento del giardino mediceo nel più vasto ambito del giardino toscano rinascimentale, sotto diversi aspetti: l'iconografia offerta dalla pittura coeva, oscil-

lante tra evidenza documentale e trasfigurazione idealizzata; la tradizione giardiniera degli ordini monastici; la caratterizzazione del giardino fiorentino, e in specie mediceo, nei suoi requisiti più propriamente artistici.

Per ridare una fisionomia, ancorché congetturale, ai giardini dei Medici del Quattrocento, e una precisa informazione sugli eventi del loro passaggio attraverso i secoli, i testi di questo libro sono stati affidati a storici dell'arte e architetti delle Soprintendenze di Firenze e Pisa; e ciò non solo in ragione dei loro studi pregressi, che come si è detto hanno riguardato da diversi punti di vista il tema degli insediamenti medicei nelle città e nel territorio, ma anche quella specifica attitudine, che si acquisisce lavorando nelle Soprintendenze meglio che altrove, a investigare i luoghi e a interrogare le cose, sia pure della più umile consistenza materica, intessendo sistematici rimandi tra gli oggetti fisici, le fonti letterarie e iconografiche, le evidenze provenienti da saggi e indagini diagnostiche, e quant'altro possa servire a una completa intelligenza del testo; per l'abitudine, in sostanza, a tracciare di ogni situazione il quadro storico completo, senza pregiudizi nei confronti degli eventi più prossimi a noi, e con speciale sensibilità per l'anamnesi degli episodi di "restauro", nelle accezioni variabili di questo termine attraverso il tempo. Poiché, per quanto nella Firenze laurenziana i giardini possano essere stati, come suggerisce il Venturi, "luoghi dello spirito", essi

nondimeno hanno occupato suoli e ospitato essenze, regolato acque e accolto fontane, in un avvicendamento fisico di *facies* di cui non può non restare, impressa nei luoghi o nelle carte, qualche traccia.

Al di fuori, dunque, da ogni intento celebrativo che aggiungerebbe solo esaltazioni generiche a un mito già abbastanza elusivo, questo nostro libro si propone di far riemergere alla conoscenza e alla coscienza di chi legge un patrimonio a vario titolo negletto dagli studi – se si eccettua l'approccio squisitamente letterario – e mal curato da noi contemporanei, eredi di beni al cui passato di scempio e abbandono siamo fin troppo rassegnati, eredi responsabili della dispersione di memorie che chiedevano, per poter perdurare, il solo tributo di una manutenzione costante, a risarcimento e salvaguardia contro l'usura del tempo. Al tempo di Lorenzo il Magnifico il grande umanista veronese fra' Giocondo, assistendo in Roma alla costante, proterva distruzione delle epigrafi antiche, si affannò a raccoglierne i testi in una *silloge* finemente illustrata (che tentò, senza successo, di pubblicare sotto l'egida di Lorenzo), affinché, periti i marmi e i bronzi di quelle iscrizioni, ne sopravvivesse almeno il ricordo nelle carte. Con speranze non troppo dissimili, affidiamo oggi a una pubblicazione la durata di memorie e di pensieri che, se non ci restituiscono la preziosa collezione medicea di giardini, ne ricompongono un'immagine scien-

tificamente credibile, la cui aura poetica scaturisce non dal panegirico, ma dall'esattezza. Fosse sufficiente, questo nostro sforzo, a far guardare a queste reliquie del passato fiorentino con attenzione più viva e sollecita da parte di chi ne detiene il possesso o la cura; fosse sufficiente a promuovere decisioni e opere tali da riordinare San Marco, o risollevare Careggi, o riconquistare Cafaggiolo, avremmo aggiunto alle manifestazioni in onore di Lorenzo il Magnifico un tributo non di solo studio, ma di durevole ed efficace tutela del retaggio rinascimentale.

Questa premessa, scritta – come il resto del libro – mentre si preparavano le celebrazioni dedicate a Lorenzo il Magnifico, è tuttora sostanzialmente valida: ancora, per riprendere l'auspicio finale, attendono adeguate provvidenze il giardino di San Marco, la villa di Cafaggiolo, la villa di Careggi, e solo per quest'ultima si vengono oggi delineando prospettive che inducono a un cauto ottimismo.

Dal momento della stesura dei testi per questo libro la bibliografia ha conosciuto un incremento importante del quale a me, mutate le condizioni di lavoro e di vita, non è stato possibile tener conto. Sono però convinta che questo non pregiudichi la qualità del libro, che risponde all'intento di presentare un bilancio provvisorio delle notizie e delle immagini attorno al tema elusivo e affascinante del giardino nella Firenze medicea del Quattrocento, sul quale il proseguire delle ricerche non potrà che portare ulteriori significativi elementi.

All'amico e collega Bruno Santi, ai cui suggerimenti si deve l'avvio di questa iniziativa, e agli autori dei testi, che con pronta e piena disponibilità hanno portato al libro il contributo delle loro specifiche e insostituibili conoscenze, va il più sentito dei ringraziamenti.

Cristina Acidini Luchinat

I giardini del Quattrocento fiorentino

Il giardino fiorentino nello specchio delle arti figurative

Cristina Acidini Luchinat

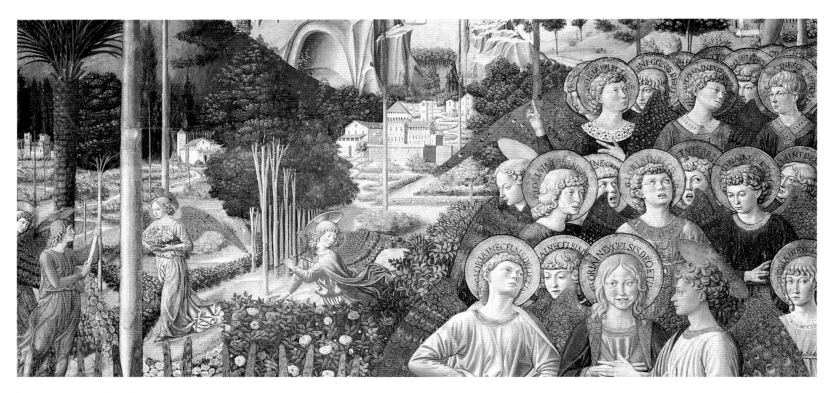

Benozzo Gozzoli, *Schiere angeliche,* particolare della parete orientale della scarsella
Firenze, Palazzo Medici Riccardi, Cappella dei Magi

Alcune premesse

Il valore, intrigante e controverso, che può essere riconosciuto alle testimonianze offerte da pitture e miniature del Quattrocento fiorentino sul fenomeno del giardino, non è quantificabile se non a patto di continue e sottili storicizzazioni, riconducendo la materia visuale – le pitture e miniature appunto – dall'un lato alle eventuali matrici letterarie e trattatistiche, dall'altro all'aderenza, peraltro congetturale e quasi mai dimostrabile, con situazioni concrete di giardino prese, per così dire, a modello dall'artista. Peccherebbe senza dubbio di ingenuità un'interpretazione che accreditasse alle immagini pittoriche un valore testimoniale a tutto campo, poiché certo il filtro della convenzione artistica – particolarmente forte e intellettualistica nel pieno Quattrocento fiorentino – selezionava la varietà dei dati fisici per riorganizzarli in un sistema razionalmente semplificato, sotto il controllo della visione prospettica: sarebbe, in sostanza, altrettanto ingenuo chi prendesse per fedele testimonianza dell'architettura d'interni fiorentina quel capolavoro di lucida e disumana astrazione, dialogante attraverso i secoli con il movimento metafisico novecentesco, che è l'*Annunciazione* Lanckoronski[1].

Se dunque nella rappresentazione pittorica di ambito fiorentino (ma non solo) la presenza di un'area verde assimilabile allo spazio culto di un giardino spesso è solo il doveroso inserto di una "voce di lista", necessaria all'enunciazione corretta e completa di quell'elenco di situazioni tipologiche che ricompone, depurato, il pluralismo tendenzialmente sfuggente e magmatico offerto dal mondo dei sensi, non per questo sarà da rifiutare una certa credibilità a queste immagini, pur sempre ispirate dal civilissimo intreccio di architettura, artificio e natura che, secondo una sostanziale concordia delle fonti anche al di là dei meri intenti panegiristici, caratterizzava come un *unicum* la proiezione della Firenze murata sul suo contado.

D'altronde, un grado per così dire postumo di realtà ha finito per essere assunto dalle vedute pittoriche del giardino, in quanto tra gli ultimi decenni dell'Ottocento e i primi del Novecento, in momenti lontani ed estranei alle preoccupazioni filologiche odierne, in esse si è effettivamente ricercata la guida per restauri, ripristini, reinvenzioni di singoli giardini e, talvolta, di interi tratti di territorio in linguaggio neorinascimentale: cosicché, rimodellato per assomigliare a quegli esempi figurativi, il paesaggio-giardino dei dintorni di Firenze – specie là dove più forte e diretta era l'influenza delle colonie degli intellettuali inglesi e tedeschi – ha finito per *diventare* una trascrizione o meglio

riscrittura dell'attitudine formale quattrocentesca, di autenticità per così dire secondaria, ma arricchita di consapevolezza culturale.

Nelle fervide officine di pittura e miniatura della Firenze del XV secolo, l'attenzione per il tema del giardino, anche dilatato e integrato a scala di paesaggio, s'incontra in modo non generalizzato ma specifico: presso certi maestri o botteghe più che in altri, e per un certo periodo di tempo che si può considerare compreso tra gli spunti aurorali di Masaccio e dell'Angelico dall'un lato, e gli sviluppi nella cerchia ghirlandaiesca dall'altro, includendovi il Leonardo giovane dell'*Annunciazione* degli Uffizi. Nel graduale ma avvertibile mutamento di *Weltanschauung* che prepara al nuovo secolo, cade progressivamente l'interesse per l'esatta articolazione del verde, per quella "presa" razionale e possessiva che riordinava gli elementi del reale attraverso lo strumento ottico della prospettiva, in virtù della quale, nelle sue conseguenze estreme, ogni manifestazione naturale assoggettata a quelle ferree leggi si trasformava in spazio regolare, in giardino involontario: si pensi a certi paradossi figurativi di Paolo Uccello come la tarda *Caccia* di Oxford, in cui il bosco è piantumato a filari regolari come una serena albereta[2], o più ancora il *San Giorgio e il drago* della National Gallery

di Londra del 1455-1456, dove i grami vegetali dinanzi all'orrido antro del mostro, inquadrati dalle linee oblique della costruzione prospettica, divengono le aiuole di un austero giardino mentale. Dietro le indicazioni della maturità di Leonardo, accolte con prontezza da Piero di Cosimo ma anche da Andrea del Sarto, dagli sperimentali "eccentrici" e dai primi manieristi, invece, si farà strada nella pittura del primo Cinquecento un'interpretazione del fondale paesistico come animato da un primordiale vitalismo vegetativo, in forza del quale i tronchi contorti degli alberi paiono gonfiarsi di succhi non sempre benigni, colline e rialzi lievitano modulati da tiepidi chiaroscuri, e le montagne sorgono come immensi cristalli al di là di diafane brume azzurrine, superando il nitore ormai asfittico della regola geometrica per immergersi nella fisicità del mondo con i suoi spessori, e i suoi umori, e le sue metamorfiche pulsazioni.

Poiché nella visione del giardino di quei maestri fiorentini, che a questo chiuso universo guardarono con attenzione creativa, s'individuano delle indicazioni morfologiche ricorrenti (sarebbe troppo parlare di tipologie) in corrispondenza di alcuni soggetti, si è qui tentato di proporre alcuni saggi di lettura, appunto per temi, cominciando dalla pittura sacra, quantitativamente preminente nella produzione figurativa dell'epoca.

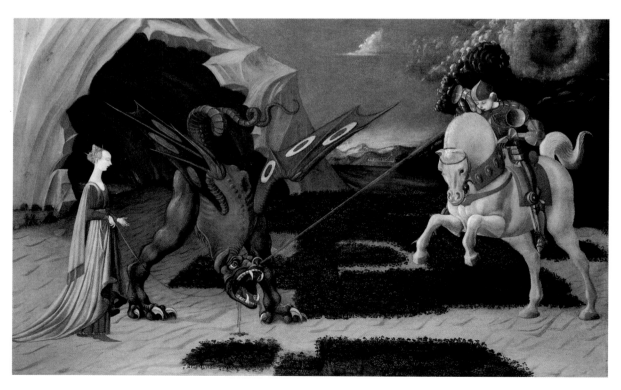

Paolo Uccello, *San Giorgio
e il drago*
Londra, National Gallery

pag. 19
Monte di Giovanni,
Paradiso terrestre
Firenze, Museo dell'Opera
del Duomo, Corale D, f. 2v

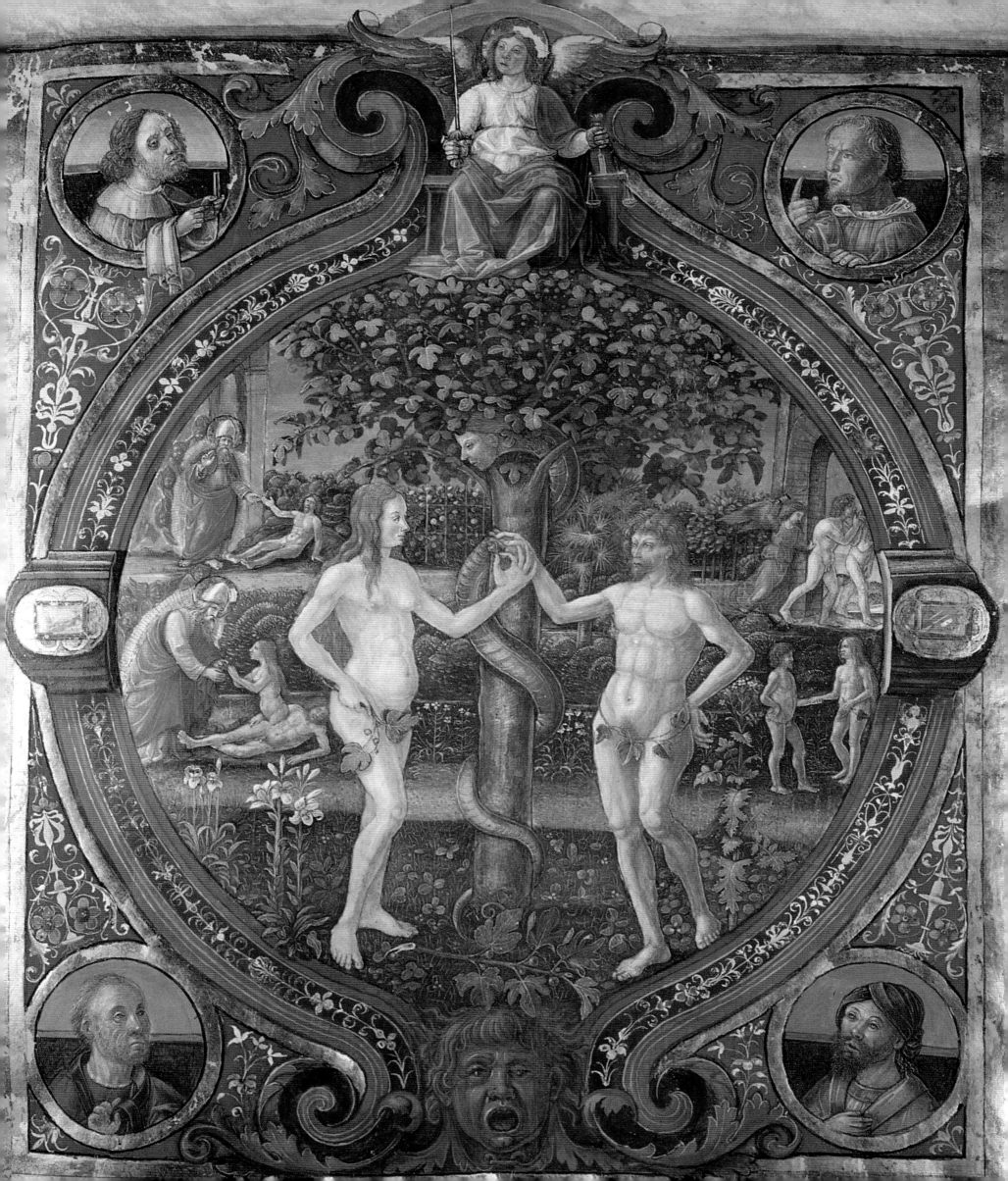

I giardini della Vergine, gli orti di Gesù

Appartiene a una diffusa trasposizione figurativa dell'immagine dottrinale della Madonna, consolidata nella liturgia anche in riferimento alle anticipazioni veterotestamentarie, la raffigurazione del giardino, ambiente a Lei confacente in quanto metafora del Paradiso e insieme collezione figurativa di attributi suoi propri: *hortus conclusus*, rosa mistica, fontana, porta. Se l'iconografia della Madonna del Roseto, elaborata nell'età del gotico internazionale, trova oltralpe e nel settentrione d'Italia le più felici esemplificazioni, non ne mancano testimonianze raffinate in ambito fiorentino, dove Domenico Veneziano, con le *Madonne* di Bucarest e Washington[3], e Benozzo Gozzoli giovane, o il pittore a lui vicino, con la *Madonna e nove angeli* di Londra[4], svolgono nel loro spazio adamantino, in cui la luce modella i corpi con fermo risalto, il tema cortese del roseto come solida parete di arbusti, in cui le fronde dei rosai (ma anche dei melograni nella *Madonna* di Londra) con vigoroso moto vegetale si sviluppano nello spazio, ora aggettando in avanti a ricevere la luce, ora ritraendosi nell'ombra del fondale, mentre le corolle ruotano in diverse posizioni prospettiche. Squisito complemento dell'artificiosa ambientazione giardiniera, sotto i piedi della *Madonna* di Londra è un tappeto con tanto di bordura e frange interamente lavorato a mazzi di fiori su fondo verde scuro, con un motivo tessile diffuso nel gotico europeo.

Tra i soggetti mariani più frequenti, che invitano alla rappresentazione di un giardino anche in versioni schematiche, è senza dubbio l'*Annunciazione*. Al di là dell'ambiente in primo piano, talvolta sottoportico ma più spesso camera con porta aperta sull'esterno, si estende il giardino di Maria: tappeto erboso nitido e claustrale nella sua elementare partizione in pratelli rettangolari, scanditi da vialetti rettilinei, non di rado è cinto da alti muri, la cui rigidezza è mitigata appena da rosai a spalliera o a cespuglio, che escludono dalla rappresentazione del sacro mistero i segni profani del mondo esterno: si veda l'*Annunciazione* di Alesso Baldovinetti negli Uffizi (da San Giorgio alla Costa, probabilmente del 1457), per il muro dalle preziose ma impenetrabili specchiature marmoree che separa l'*hortus* dal retrostante boschetto di platani(?) e cipressi. Ma non mancano, presso alcuni pittori, intenti di più svolta ambientazione. È il caso di Filippo Lippi in due *Annunciazioni* entrambe del quinto decennio del secolo, l'una in San Lorenzo a Firenze, l'altra forse proveniente dalla chiesa delle Murate, dal 1850 nella Alte Pinakothek di Monaco di Baviera (n. 1072). Nella splendida tavola in San Lorenzo, il solenne impaginato architettonico delle quinte scorciate in

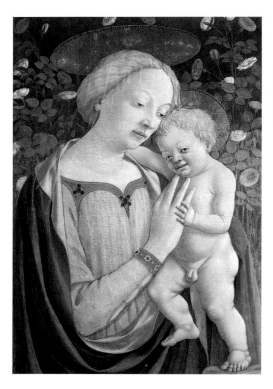

Domenico Veneziano,
Madonna del Roseto
Washington, National Gallery,
Kress Collection

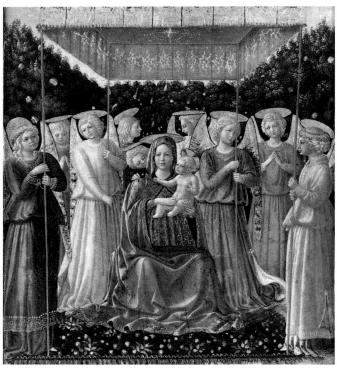

Benozzo Gozzoli,
*Madonna col Bambino
e nove angeli*
Londra, National Gallery

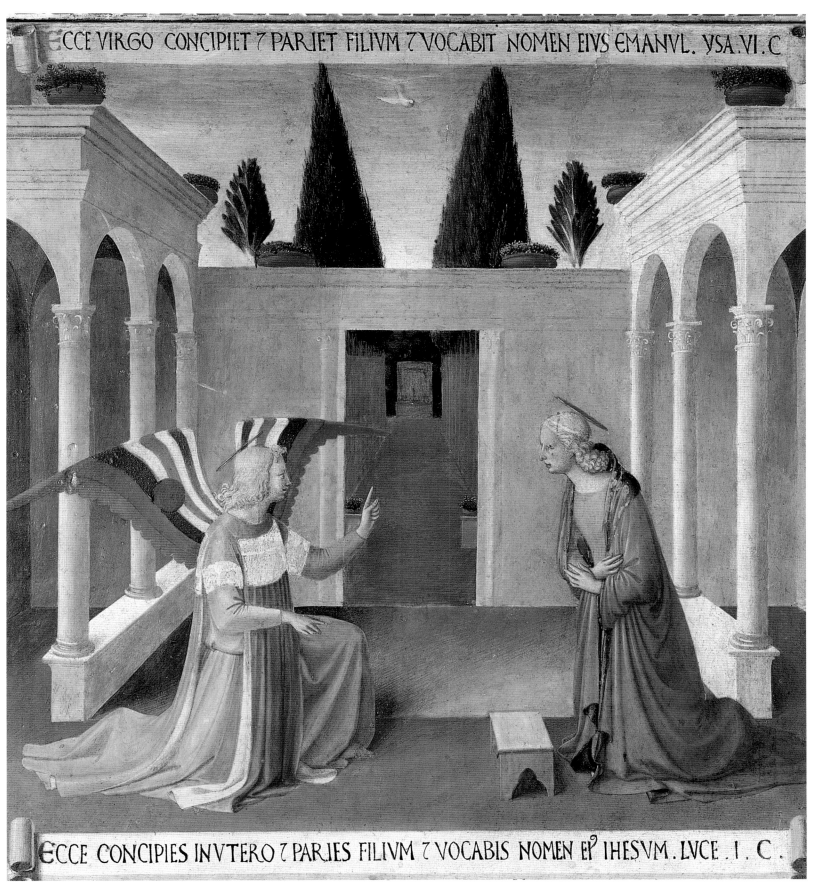

ECCE VIRGO CONCIPIET ⁊ PARIET FILIVM ⁊ VOCABIT NOMEN EIVS EMANVL. YSA.VI.C

ECCE CONCIPIES INVTERO ⁊ PARIES FILIVM ⁊ VOCABIS NOMEN EꝰIHESVM. LVCE.I. C.

Beato Angelico, *Annunciazione*
Firenze, Museo di San Marco,
Armadio degli argenti

pag. 22
Alesso Baldovinetti,
Annunciazione, particolare
Firenze, Galleria degli Uffizi

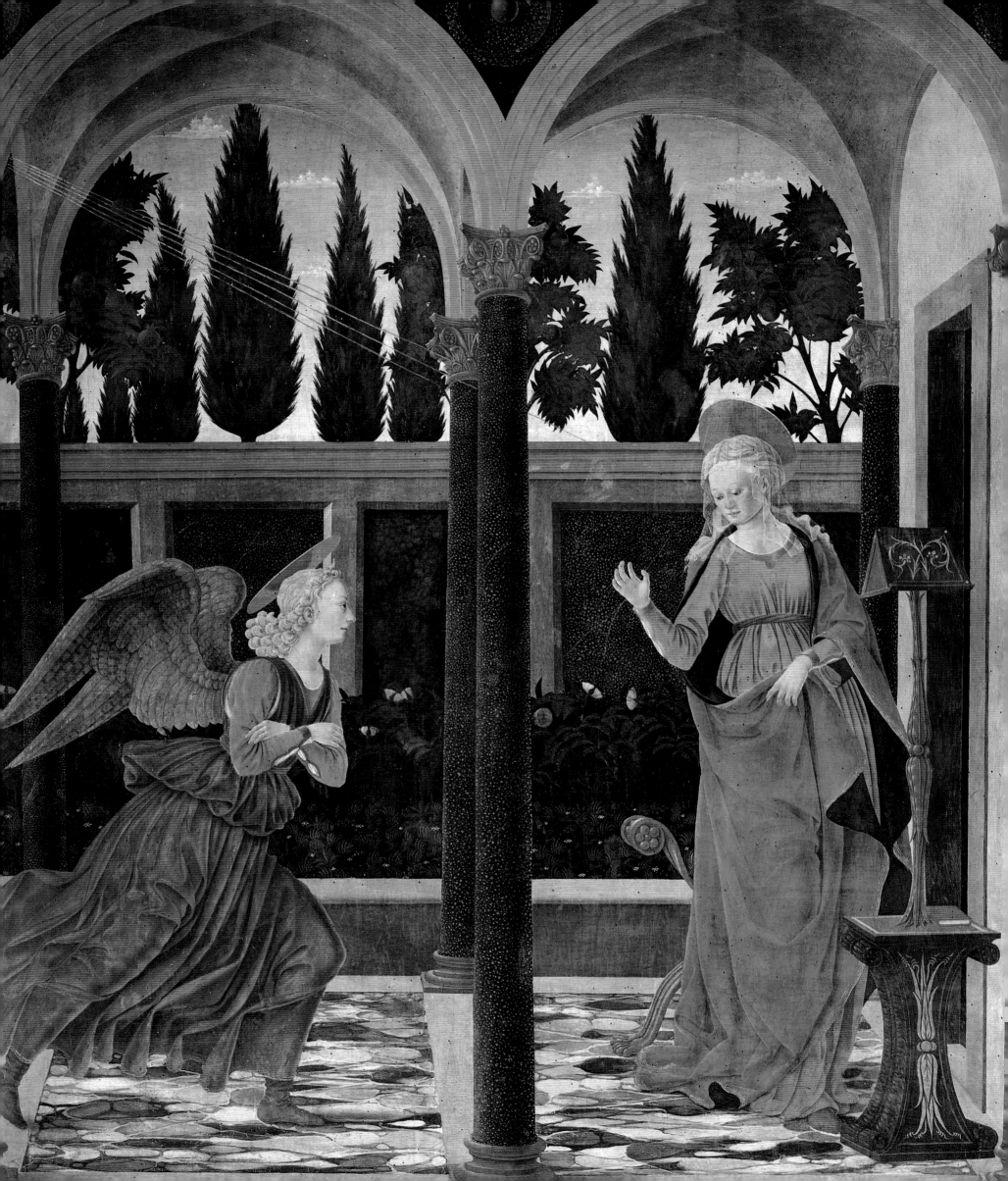

prospettiva racchiude uno spazio verde bipartito: in prossimità del portico dove ha luogo il saluto angelico è un semplice pratello delimitato sulla sinistra da un muretto ad altezza di sedile, cui dà accesso una porticina sulla destra; oltre il muretto si estende un più vasto prato, dominato da uno snello cipresso, con piantumazioni di arboscelli fioriti e di alberi ad alto fusto, mentre a ridosso del prospetto architettonico a destra, favorito dall'esposizione a solatìo e dotato di un pozzo a parete, si arrampicano le viti a formare un corridoio pergolato – i loro esili tronchi, "congiuntissimi col muro, niuno impedimento porgono a chi vi passa"[5] –, con una lunga siepe di bosso potata in forma di parapetto. La veduta, come l'intera scena, è divisa verticalmente in due parti da una parasta centrale: le lievi incongruenze che si notano tra le due metà, specie nel fondale (il muretto a sinistra non continua a destra, e la recinzione degli arbusti si comporta in modo inverso), contribuiscono a far prendere nella dovuta considerazione l'ipotesi dell'Ames-Lewis che la tavola fosse in origine divisa in due parti, forse avendo funzione di sportello per un armadio di reliquie[6]. Non altrettanto elaborato, ma di arioso respiro è il giardino dell'*Annunciazione* di Monaco. Anch'esso introdotto da un sottoportico, di cui si scorge la rossa pavimentazione in laterizio, offre anzitutto un pratello quadrangolare evidenziato, grazie a un basso muricciolo, entro un prato più esteso: quieto recinto virginale, adatto per solitarie

letture e meditazioni con il conforto del muretto-sedile (si veda per un suggerimento su tale usanza la *Sant'Anna* nel Breviario Mayer, nel Museo Van den Berg a Bruxelles), lo *hortus conclusus* ha sulla mezzeria un albero ad alto fusto, la cui chioma è nascosta, inanellato al piede da una siepe circolare di bosso modellata in forma di base, e cespugli, forse quattro, di bosso potato in forma sferica. Del giardino esterno si scorge la cinta, che include al centro un'edicola timpanata con una nicchia, forse con un pozzo o una fontana, invisibili dietro il tronco dell'albero centrale; il prato grande, unito e privo di sentieri, è piantato a rade e sottili conifere. Il motivo sarà trascritto, con grafismo un po' opaco, dal figlio Filippino nella copia del quadro di Monaco che si conserva nella Galleria dell'Accademia a Firenze.

Molti elementi delle puntuali descrizioni lippesche sono mutuati, si può quasi esserne certi, dalle usanze giardiniere coeve, essendovi riconoscibili le configurazioni e i luoghi di cui trattano le fonti a partire dal secolo precedente: il prato e il pratello, le aiuole, le siepi potate con arte topiaria, i boschetti, il pozzo, la pergola. Ma per trovare, in quegli anni quaranta del secolo, un giardino mariano di assoluta delizia sentimentale e stilistica si dovrà tornare a Domenico Veneziano e soffermarsi sull'*Annunciazione* del Fitzwilliam Museum a Cambridge, già nella predella della celebre pala di Santa Lucia de' Magnoli: attraverso un'arcata immersa in

Filippo Lippi, *Annunciazione*
Firenze, San Lorenzo

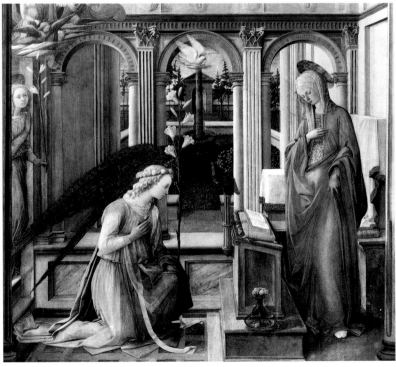

Filippo Lippi, *Annunciazione*
Monaco di Baviera,
Alte Pinakothek

una dolce ombra trasparente, risplende il giardino protetto da una cinta merlata, i cui vialetti nitidamente lastricati individuano due pratelli e due aiuole di rose, mentre un aereo pergolato voltato a botte conduce all'usciolo di legno dal serramento rusticano, ben rifinito però da chiodature in alto e in basso[7]. Una figura di giardino assai simile, ma tutta esplicitamente visibile, si troverà in un cassone di ambito ghirlandaiesco con *Storie di Susanna* (ricordato dallo Schubring in collezione Trotti a Parigi), in cui compaiono motivi ormai noti: il muro merlato con la porticina chiodata in asse col vialetto centrale, il pozzo, le quattro aiuole (qui protette tutt'intorno da una sorta di bassa ringhierina), il boschetto.

Tra le *Annunciazioni* della seconda metà del secolo, è doveroso ricordare la sorprendente testimonianza contenuta in quella, giovanile, di Sandro Botticelli nella collezione Louis F. Hyde a Glen Falls (New York), datata con sostanziale concordia in prossimità della Pala delle Convertite (1471). Molti dei suoi dipinti testimoniano che Botticelli dedicò cure minuziose all'osservazione e alla riproduzione dell'ambiente naturale nelle sue componenti botaniche; resta esemplare la ricognizione della flora presente nella *Primavera*, con i suoi risvolti iconologici, da parte della Levi D'Ancona[8]. Alberi e arboscelli dai profili pazientemente frastagliati creano solenni quinte architettoniche (si vedano i primi tre episodi della *Novella di Nastagio degli Onesti*, del 1483, nel Museo del Pra-

do a Madrid); trofei di fiori e fronde schermano i fondali in numerosi tondi di soggetto mariano; intrecci di mirto flessibile fanno da corona e da corsetto alla cosiddetta *Pallade col Centauro* degli Uffizi[9]; e un autentico trionfo di elementi vegetali lavorati con sapienza è nella *Madonna* Bardi di Berlino, del 1485, in cui la Madonna stessa ha per dossale del trono marmoreo, tra coppe colme di rose e gigli in vasi ricinti di rame d'olivo, una nicchia nervata e voltata, interamente composta di rami di palme fittamente intrecciati, con una penitenziale crocellina di giunchi in chiave d'arco sormontata da aguzzi ciuffi di palma. Si trova dunque, in un pittore così esperto della ricca fenomenologia del mondo vegetale asservito all'arte dall'opera paziente della mano umana, una rara testimonianza dell'artificio giardiniero più atto a destare l'ammirato stupore dei riguardanti: la lavorazione topiaria di arbusti di bosso, ben visibili contro la recinzione del giardino dell'Annunziata di Glen Falls, come già aveva osservato di sfuggita Eugenio Battisti[10]. Contrapposta di tutta evidenza agli alberi esterni – cipressi e cedri a palchi –, la fila dei bassi arbusti mostra una certa *varietas* nelle morfologie, che annoverano una ripresa della scansione in palchi orizzontali (quasi un bonsai) nel bosso centrale, e inoltre, in quelli laterali, forme sagomate più capricciosamente che rammentano figurette alate; questa descrizione di giardino resta un vertice di insuperata fedeltà a un modello costruito non solo entro il

pag. 25
Sandro Botticelli, *Annunciazione*, particolare
Glen Falls (New York),
The Hyde Collection

pagg. 26-27
Sandro Botticelli, *La Primavera*
Firenze, Galleria degli Uffizi

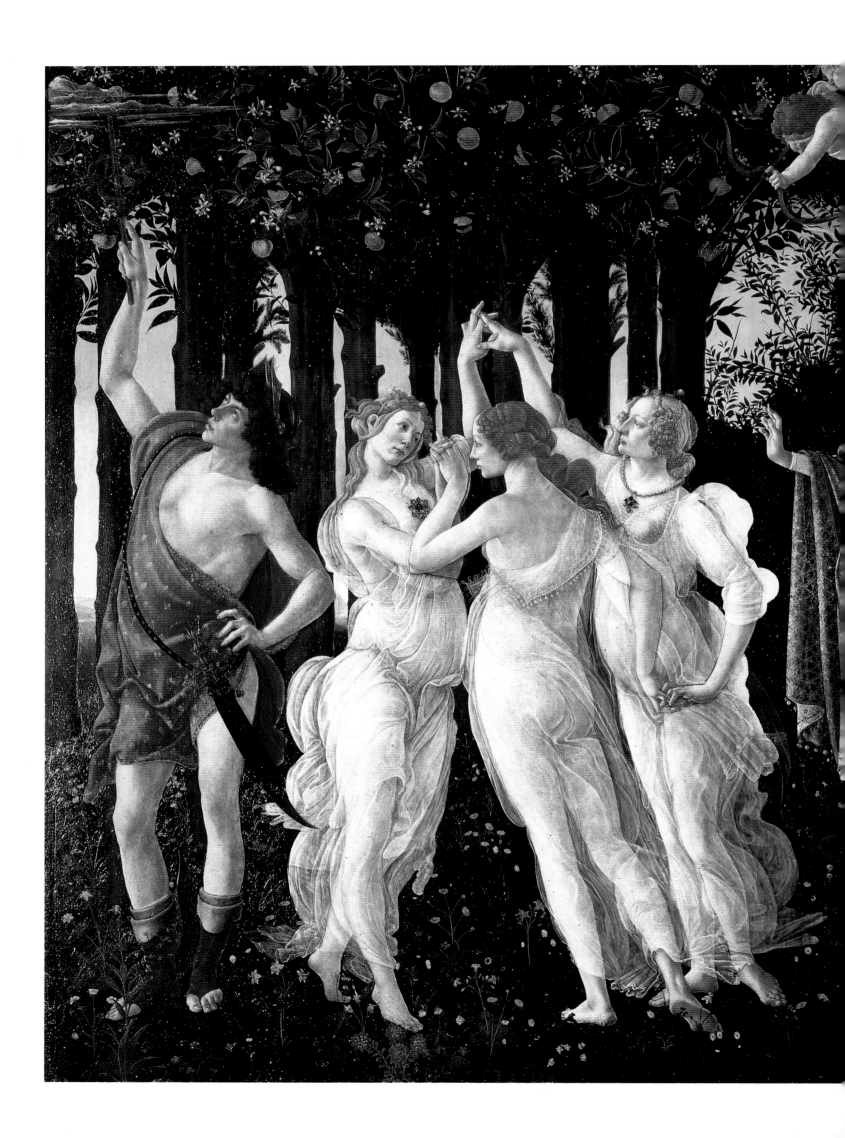

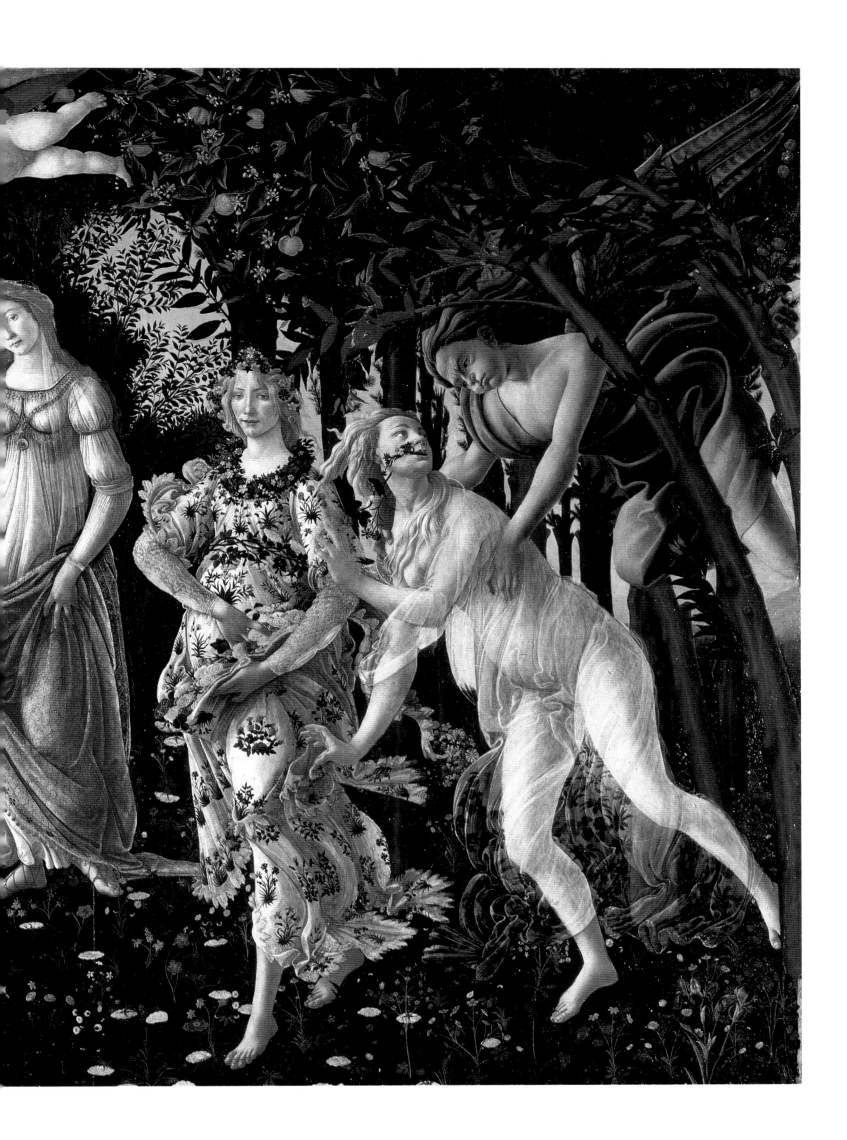

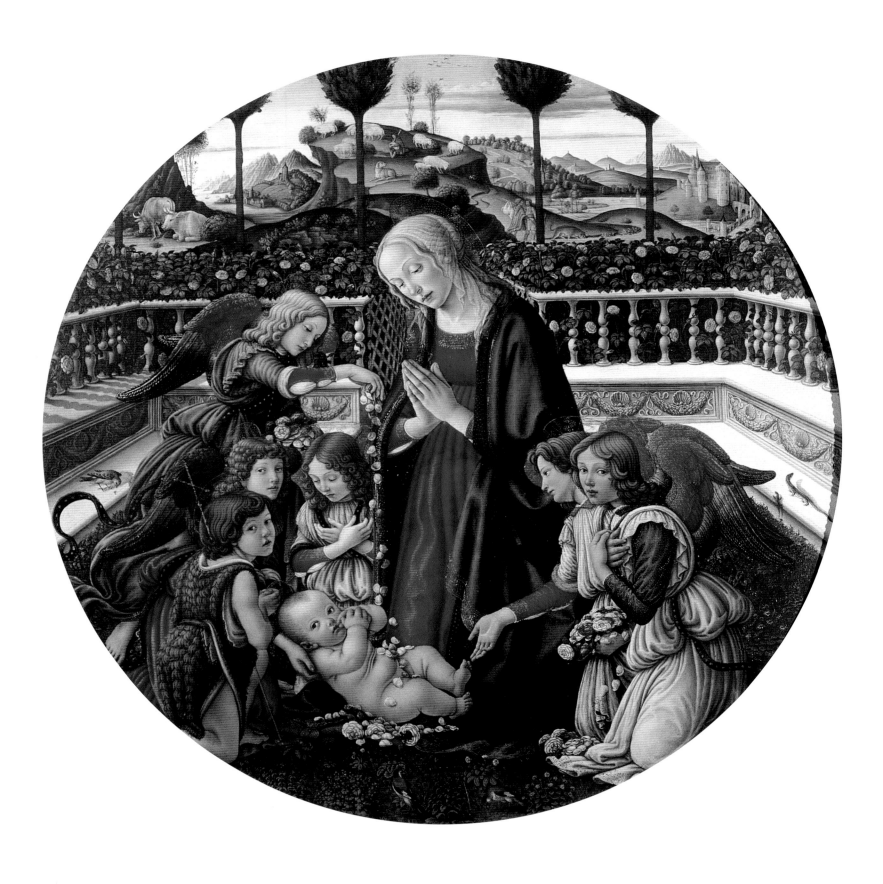

Francesco Botticini, *Adorazione
del Bambino*
Firenze, Galleria Palatina

pag. 29
Sandro Botticelli, *Agonia nell'orto
degli ulivi*
Granada, Capilla Real

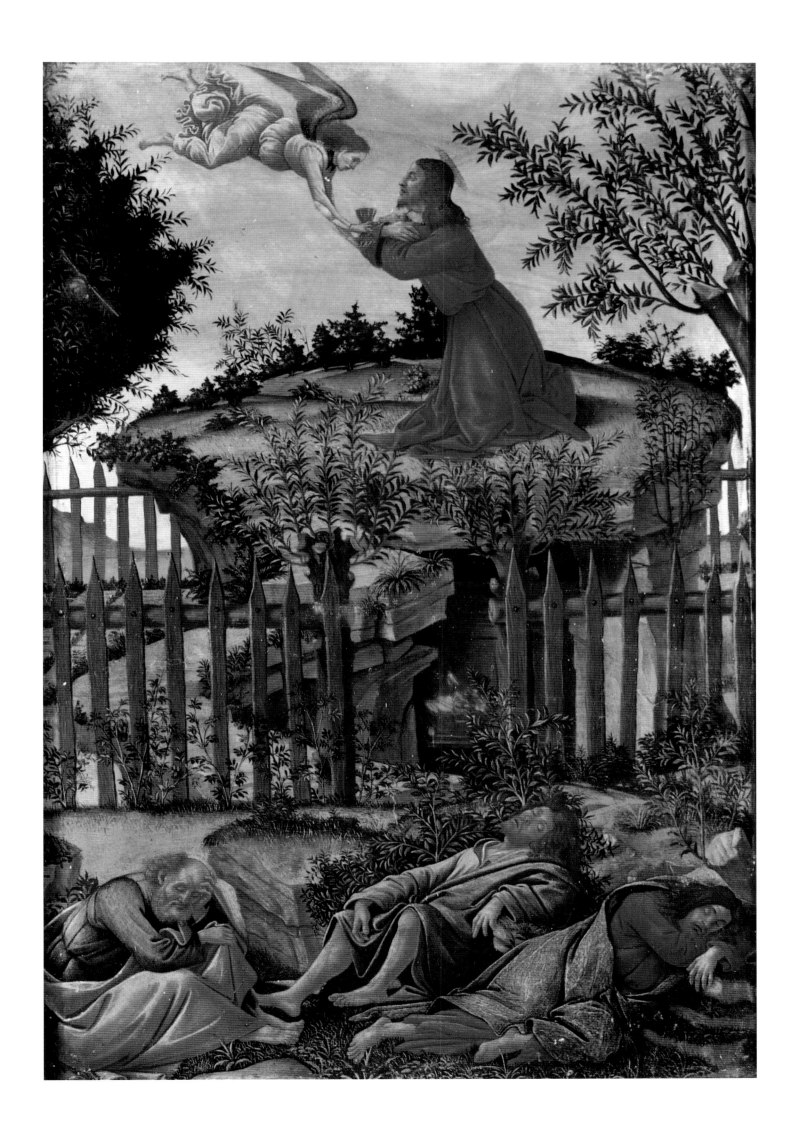

corpus del Botticelli, ma anche nel più ampio raggio della pittura coeva. In altri dipinti, il Botticelli stesso concede scarso spazio al giardino, evocato quale pura cifra simbolica nei suoi scarni elementi essenziali: nell'*Annunciazione* a fresco di San Martino alla Scala (oggi negli Uffizi), del 1489-1490, del giardino mariano resta il chiuso muretto di marmo che perimetra il pratello rettangolare, mentre al di là di esso la visuale si allarga sul paesaggio fluviale.

Viene sancito dalla "teologia" visiva delle immagini sacre (sebbene non paia trovare un enunciato ufficiale nella dottrina cristiana) un fecondo potere di Gesù infante, condiviso dalla Madonna: trasformare il più arido e inospitale ambiente della natura in un piccolo giardino intensamente fiorito, come se la terra, al contatto divino, ritrovasse per subitaneo miracolo la perduta condizione di Eden. In mezzo a una brulla spianata, un'aiuola disordinatamente gremita di corolle accoglie il tenero corpo del Bambino nell'*Adorazione* di Filippo Lippi, del 1450 circa (già in Palazzo Medici, oggi a Berlino Dahlem). Più chiaro ancora è l'evento miracoloso nelle *Adorazioni* di Francesco Botticini (Firenze, Galleria Palatina) e di Filippino Lippi (Washington, National Gallery of Art; San Pietroburgo, Ermitage), in cui il rettangolare tappeto fiorito, isolato dalla sguarnita campagna circostante per mezzo di muretto (o balaustrata riccamente ornata nel Botticini), altro non è che il pratello virginale di Maria vivificato

dal tocco del Bambino, postovi in mezzo. E anche la virtù generatrice di salvazione della Madonna, "fontana vivace" della speranza umana nella *Commedia* dantesca, può esprimersi per mezzo di fioriture repentine e singolari: una diffusissima iconografia dell'*Assunta* infatti mostra il suo sarcofago, o per meglio dire cenotafio, tramutato in un giardino di fiori, l'ultimo dei suoi giardini terreni, angusto ma non per questo meno splendido. Tra i numerosi esempi di fortuna di questa delicata invenzione nel campo della pittura e della miniatura, basterà citare, come descrittive in modo particolarmente ricco, le *Assunzioni* di Domenico di Michelino (Dublino, National Gallery of Ireland), di Andrea del Castagno (Berlino Dahlem), di Monte di Giovanni (Firenze, Museo dell'Opera di Santa Maria del Fiore, Corale S, f. 106).

Tra gli episodi della vita di Cristo, si prestano alla rappresentazione di ambienti coltivati – piuttosto orti che giardini di fiori – quasi esclusivamente l'*Orazione nel Getsemani*, la *Deposizione nel sepolcro*, l'*Apparizione a Maria Maddalena* (o *Noli me tangere*). Nelle prime due iconografie, sempre considerando in termini generali la ricorrenza di alcune morfologie specifiche, è caratteristica l'immagine della recinzione rustica in legno che definisce i luoghi dell'orto degli ulivi e del sepolcro a camera, rispettivamente: questa palizzata d'assi dalle punte acuminate (tipologia protettiva, che per la col-

Pseudo Domenico di Michelino,
Annunciazione
Dublino, National Gallery
of Ireland

Sandro Botticelli, *Agonia nell'orto
degli ulivi*, particolare
Granada, Capilla Real

pag. 31
Monte di Giovanni, *Deposizione
nel sepolcro*, particolare
Firenze, Museo Nazionale
del Bargello, ms. 67, f. 150v

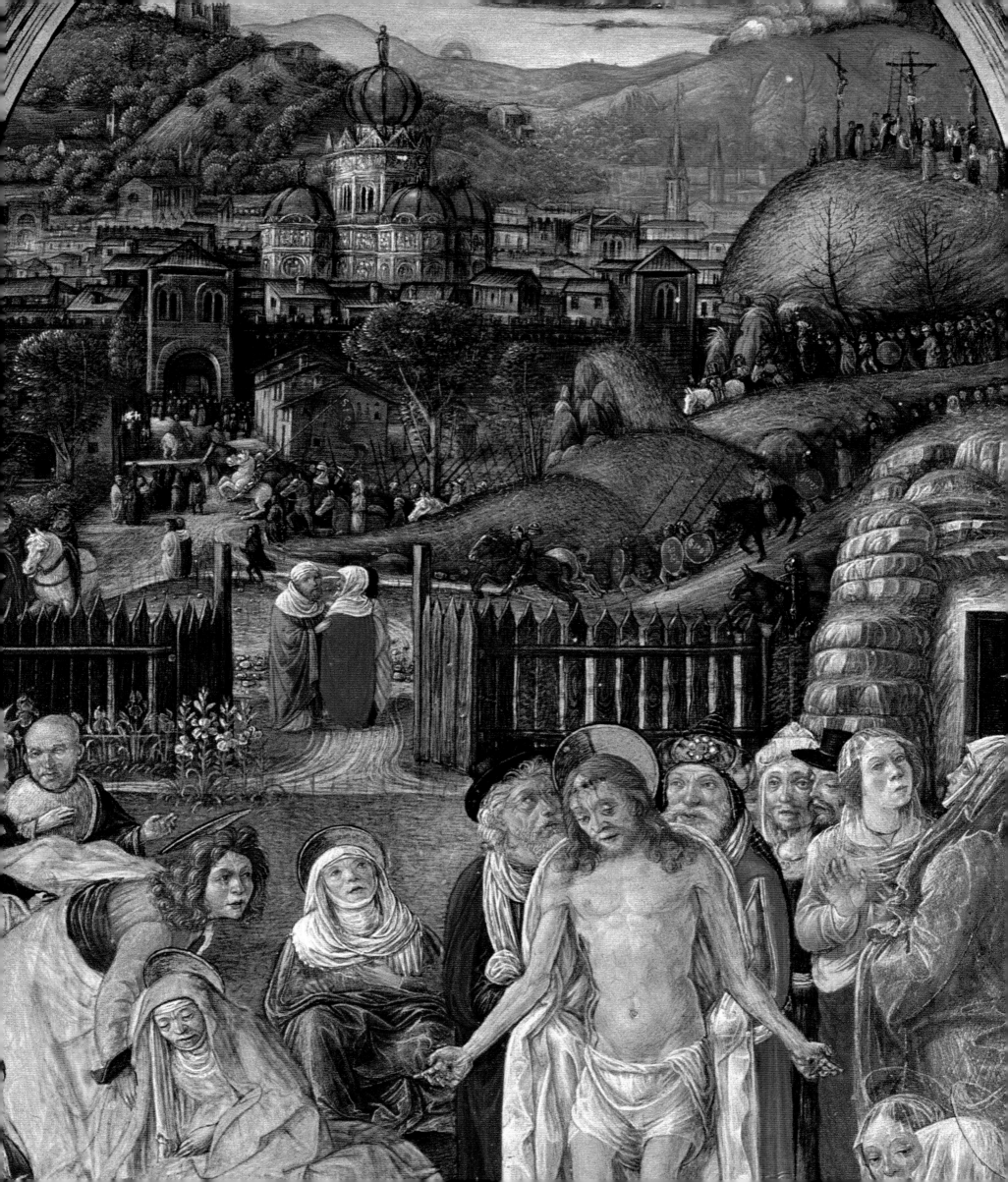

laudata funzionalità e semplicità di esecuzione ha sopravvissuto negli orti rurali fino a qualche decennio fa) si presta a essere rappresentata con minuziosa e calligrafica precisione, come si vede nella piccola *Orazione* del Botticelli che ornava a suo tempo un reliquiario voluto verso il 1499 da Isabella la Cattolica per la Cappella Reale di Granada (dove tuttora si trova), o nella miniatura di Monte di Giovanni nel ms. 67 del Museo Nazionale del Bargello (f. 150v). Più vario e ameno, in confronto, l'aspetto dell'orto dove il Cristo risorto appare alla dolente Maria Maddalena nella iconografia nota come *Noli me tangere* (dal *Vangelo* secondo Giovanni, 20, 1-8). Gesù stesso, ad aumentare la forza persuasiva dell'ambientazione, viene spesso effigiato in veste di giardiniere od "ortolano", con un travestimento che mantiene antiche valenze spettacolari mutuate dall'icastica tradizione dei *Misteri* nel teatro sa-

cro, già affermatasi nell'XI secolo[11]: la zappa e il cappello di paglia sono attributi del modesto e utile mestiere, che presentano il Cristo nell'iconografia più teneramente umana, dopo l'infanzia.

Nella pittura toscana il tema, che troverà fuori d'Italia, nel secolo successivo, esuberanti sviluppi ornamentali[12], è illustrato con una sobria e allusiva semplicità di mezzi: se ne vedano esempi nell'Angelico in San Marco ma anche, più tardi, in pittori di frontiera verso il Cinquecento come Gerino e Raffaellino del Garbo. Quale preziosa eccezione, si segnala l'orticello spartito in aiuole colme di fiori che accoglie la scena del *Noli me tangere* sullo sfondo del quadro del miniatore Gherardo di Giovanni del Fora con *Santa Maria Egiziaca tra San Pietro Martire e Santa Caterina da Siena* nella Kress Collection[13].

I giardini delle dimore signorili urbane

Pochi, ma efficaci documenti visivi serbano memoria dei giardini che abbellivano, con una discrezione che sconfinava nella segretezza (com'è tuttora negli isolati del centro storico di Firenze), le chiuse corti dei palazzi fiorentini; Benedetto Dei, intorno alla metà del Quattrocento, enumerava ben centotrentotto tra orti e giardini entro la cerchia muraria di Fi-

renze[14]. In particolare, è quasi d'obbligo riferirsi ad alcuni dipinti dell'ambito dei seguaci del Botticelli: anzitutto alla *Presentazione delle vergini al re Assuero* di Filippino Lippi nel Museo Condé a Chantilly, del 1478-1480, poi al *Banchetto di Assuero* (o *della Regina Vasti*) di Jacopo del Sellajo negli Uffizi, del 1490 o poco dopo (inv. n. 492), infine al *Banchetto*

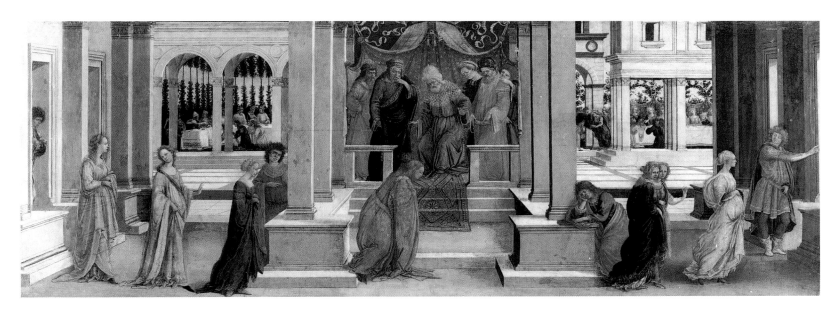

pag. 32
Gherardo del Fora, *Santa Maria Maddalena fra San Pietro Martire e Santa Caterina da Siena*, particolare
Brunswick, Bowdoin College Museum of Art, Kress Foundation

Filippino Lippi, *Presentazione delle Vergini al re Assuero*
Chantilly, Musée Condé

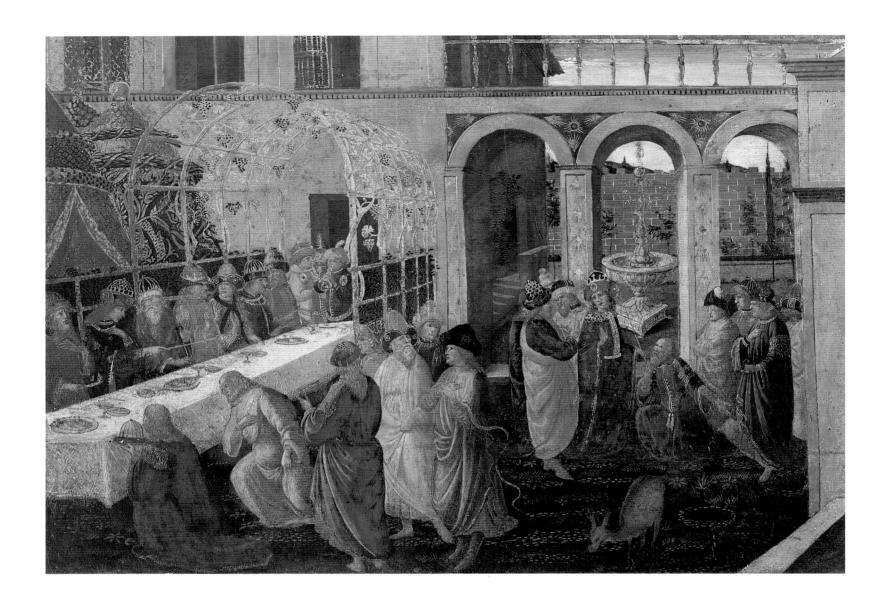

Jacopo del Sellajo, *Banchetto
di Assuero* (o *della regina Vasti*)
Firenze, Galleria degli Uffizi

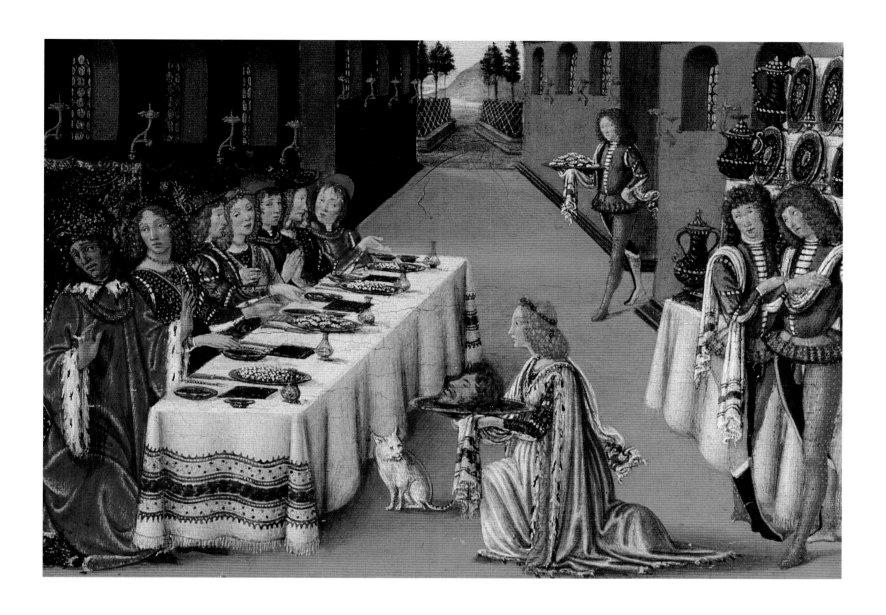

Francesco Botticini,
Banchetto di Erode
Empoli, Museo della Collegiata

di Erode di Francesco e Raffaello Botticini nella predella del *Tabernacolo del Sacramento* (Empoli, Museo della Collegiata, già all'altar maggiore, 1484-1504), dipinti che in modo simile tra loro documentano la stretta complementarità tra l'ambiente di alta rappresentanza della sede del banchetto, cortile o sala che fosse, allestito con le suppellettili più pregiate della casa, e il giardino, nel suo ruolo di teatro dei piaceri offerti all'un tempo da un'eletta comitiva e da una natura addomesticata e compiacente.

Le scene di banchetto che si scorgono, da due separate aperture, nel dipinto di Filippino, rimandano a verzieri frondosi, ben educati dall'opera dei giardinieri: a destra le rame degli allori sono arcuate secondo il ritmo di un'armatura a centine regolari, in armonia con le ondulazioni di un lungo parato messo a far da spalliera; a sinistra i fusti gracili dei cipressi sono ispessiti da vivaci rampicanti. Degli altri due quadri si mostra particolarmente dovizioso nella descrizione d'ambiente il dipinto del Sellajo, che colloca il lungo tavolo dei convitati in un'ampia corte delimitata (oltre che da due padiglioni necessari all'ambientazione esotica) da un corpo di fabbrica a due piani che si collega, tramite una loggia a tre arcate coperta a terrazza, con un muro di recinzione a due livelli; il piano di calpestìo è erboso e fiorito, tanto che vi bruca una cervietta, e il tavolo del banchetto è in parte coperto da una pergola d'uva nera. Ma il vero giardino s'intravede al di là delle arcate. È chiuso da un muro merlato che per il colore rosso si direbbe in laterizio a facciavista, al piede del quale corre uno zoccolo basamentale in marmo o pietra, apparentemente allo scopo di delimitare una stretta aiuola in cui affondano le radici conifere e cipressi ancor giovani; "cassone da fiori" è la definizione, forse non del tutto appropriata, del Dami[15]. Arricchisce il prato un'aurata fontana tripoda a tazza, del tipo che ricorre nella produzione della bottega del Rossellino[16], sul cui fusto allungato e lavoratissimo poggia, sopra una sfera, un idolino.

Nello scomparto di predella dei Botticini, la descrizione è concentrata sul banchetto con tale cura esclusiva – si vedano i calligrafici dettagli della tovaglia, delle stoviglie, degli arredi in genere – che al giardino resta una posizione di lontananza, in fuga prospettica: si individuano tuttavia la partizione delle aiuole, divise da un vialetto centrale che conduce alla visuale ininterrotta e aperta del paesaggio montuoso, l'elegante cassone modanato di contenimento delle aiuole stesse, l'incannicciato a maglia diagonale, le piantumazioni di alberi ad alto fusto.

Informazioni consimili provengono dal variopinto universo delle miniature. Nel celebre codice detto "Virgilio Riccardiano" (Firenze, Biblioteca Riccardiana, ms. 1129), Apollonio di Giovanni trasfigura la magnificenza del palazzo di Cosimo de' Medici, di recente costruzione, in una serie di immagini in

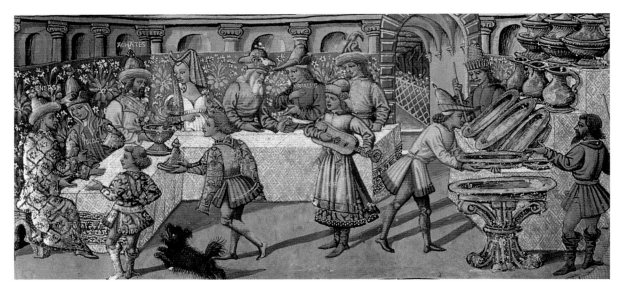

Apollonio di Giovanni, *Convito in un cortile addobbato a giardino*, miniatura dal *Virgilio Riccardiano*, ms. 1129, f. 75 Firenze, Biblioteca Riccardiana

Francesco Rosselli, *Corale* 25.10, f. 7v, miniatura Siena, Duomo, Libreria Piccolomini

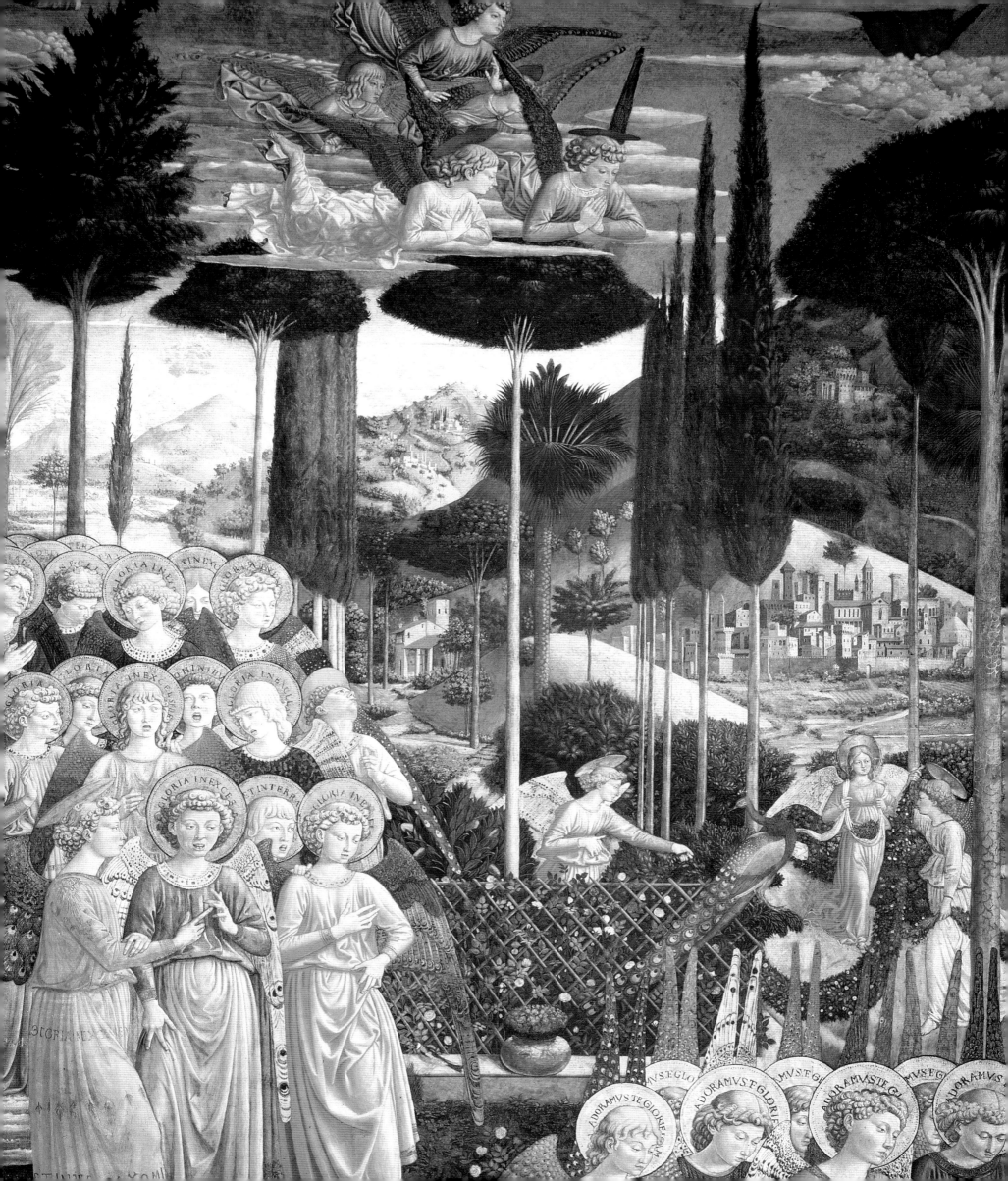

cui trova posto la dipintura del prato fiorito, sparso di radi alberi e ornato di un'elegante ara all'antica (f. 85), tra il palazzo stesso e la sua cinta merlata. Nel *Banchetto di Enea e Didone* (f. 75), allestito in una sala di ordine ionico, parata di panni ricamati o dipinti con motivi floreali[17], un corridoio lunettato in scorcio rimanda a un corridoio pergolato, con spalliere di fiori racchiusi da bordure a graticcio, o *treillage* di canne: sono le "incrocicchiate piante di Siringa" del Boccaccio. Un roseto contenuto entro un *treillage* di canne a maglia romboidale, in tutto simile, compare in un *incipit* di Francesco Rosselli (Siena, Duomo, Libreria Piccolomini, corale 25, f. 33v) posto a fondale di un *Miracolo dell'indemoniato* ambientato, con iperrealistica esattezza, su una spianata pavimentata a scacchiera: accostamento che torna a conferma, in un certo senso, dell'attitudine di questo tipo utilitario di sostegno e recinzione a convertirsi in un motivo ornamentale lucidamente ripetitivo.

Splendide vedute di giardini, delimitati in primo piano da spalliere e graticci di rose ma sconfinanti verso il fondo a perdersi nel tracciato rurale del paesaggio, furono dipinte da Benozzo Gozzoli nella scarsella della Cappella dei Magi in Palazzo Medici (1459-1463 circa). I giardini di Benozzo accolgono in primo piano le schiere degli angeli adoranti, concentrati nel canto devoto del *Gloria*; ma in secondo piano altri angeli appaiono intenti alla non lieve fatica di preparare gli addobbi floreali. L'adesione puntuale del Gozzoli ai ritmi e modi del vero naturale, che conferisce tanto alto grado di credibilità al cerimoniale della sua superba *Cavalcata dei Magi*, si riconosce nella descrizione meticolosa di tutte le fasi di quel lavoro di preparazione, che si ripeteva nei palazzi e per le vie cittadine in ogni occasione di pubblico festeggiamento: intrecciare il ripieno di sostegno (probabilmente assai pesante, visto che i putti reggifestone nelle decorazioni scolpite o dipinte sono spesso rappresentati in attitudini affaticate) indi raccogliere i fiori recisi, fissarli al ripieno, predisporre i nastri per allacciare il festone. Alla curiosità attenta e indagatrice di Benozzo dobbiamo anche, negli affreschi del Camposanto di Pisa, l'accurata testimonianza di come si costruiva un pergolato piano per le viti.

Oltre il giardino e fuori porta

Di alte recinzioni ornate a intervalli da vasi con piante verdi o fiori, dietro alle quali spuntano i tronchi e le chiome di alberi ad alto fusto, la pittura del Quattrocento fiorentino abbonda oltre ogni dire. Motivo introdotto (o comun-

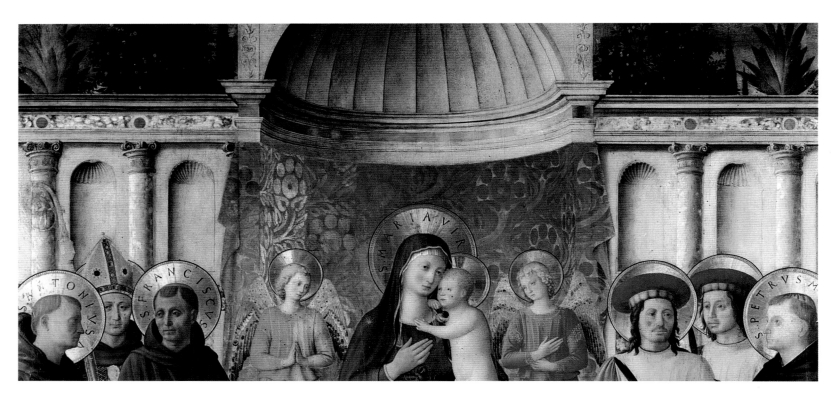

pag. 37
Benozzo Gozzoli, *Schiere angeliche*, particolare della parete occidentale della scarsella
Firenze, Palazzo Medici Riccardi, Cappella dei Magi

Beato Angelico, *Pala di Bosco ai Frati*, particolare
Firenze, Museo di San Marco

pag. 39
Leonardo da Vinci, *Annunciazione*, particolare
Firenze, Galleria degli Uffizi

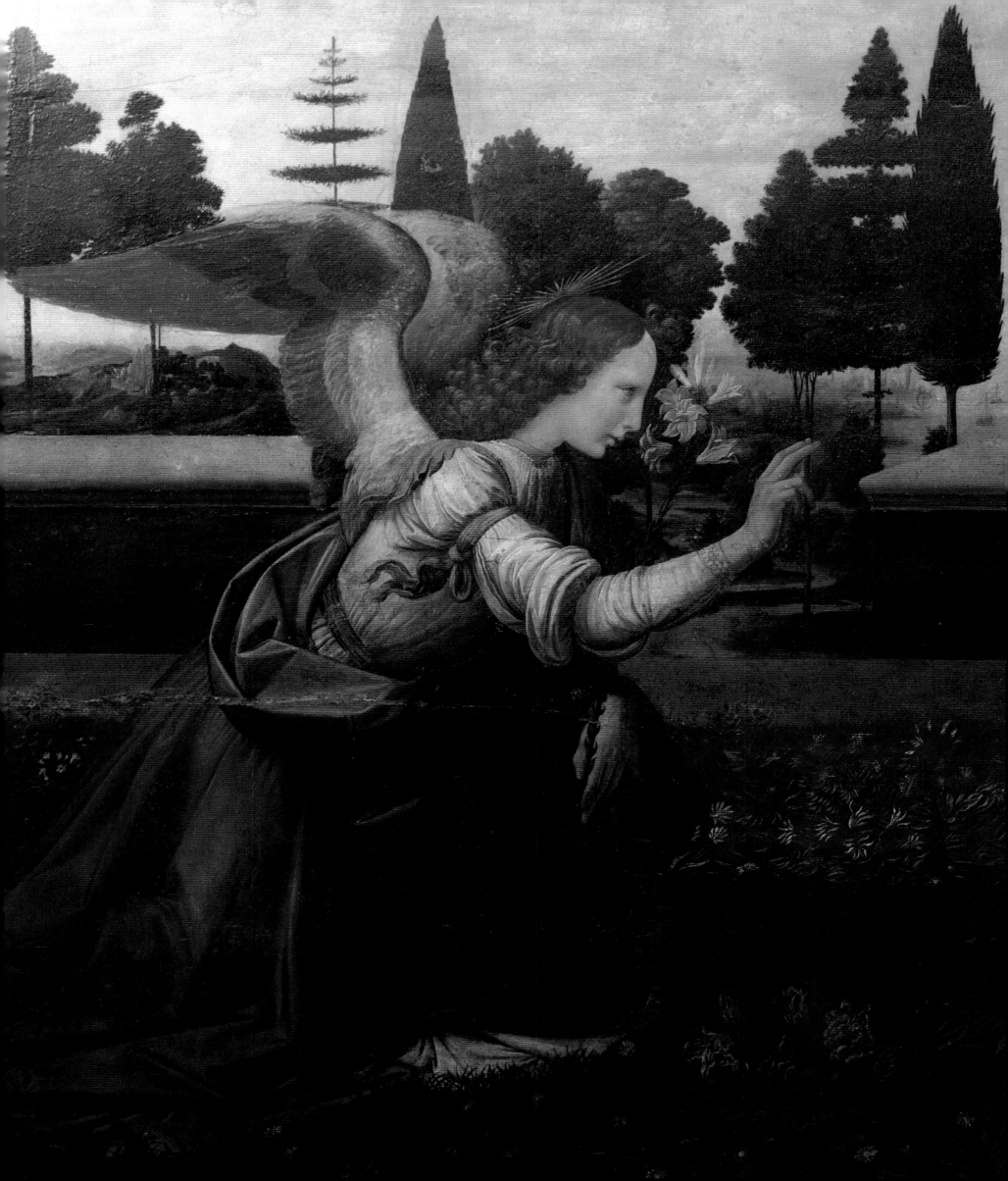

que impiegato in scala monumentale) da Masaccio nella *Resurrezione del figlio di Teofilo* nella Cappella Brancacci, ripreso e sviluppato con suggestiva insistenza dall'Angelico, esso si afferma e si diffonde a partire dalla metà del secolo: basterà, per farsi un'idea della sua ricorrenza, una passeggiata lungo le tavole d'altare di Santo Spirito. È innegabile la consonanza di questo spunto – il giardino virtuale, inaccessibile – con l'inclinazione tutta fiorentina per l'occultamento dei ridenti verzieri all'interno di compatti fronti murari ("Pulchriora latent", avrebbe fatto scrivere nel secolo successivo il duca Cosimo de' Medici nel dedicare alla consorte Eleonora le segrete bellezze del costruendo Boboli). Numerose *Sacre Conversazioni* sono ambientate entro spazi confinati (appartati ritagli di giardini?) che hanno per limite e fondale la parete e, oltre, la natura controllata e regolare di queste piantumazioni lineari, improbabili boschetti in cui le scure sagome aguzze dei cipressi si alternano alle chiome più effuse delle querce o agli ordinati palchi dei cedri. Quasi non sembra credibile, di fronte alle espressioni più rigidamente regolari di questa invenzione, d'esser negli anni in cui Leonardo – autore lui pure di un puntiglioso fondale arboreo nell'*Annunciazione* degli Uffizi – avrebbe rivolto la sua inesausta attenzione indagatrice alla varietà degli alberi, registrandone le differenze morfologiche e distributive come altrettanti dati naturali sostanzialmente non

governabili dall'artificio umano: "...la ramificazione con diversi ordini et diverse spessitudini di rami et di foglie et diverse figure et altezze, et alcuni con istrette ramificazzioni, come il cipresso e simili, degli altri con ramificazzioni sparse e dilatabili, com'è la quercia et il castagno e simili, alcuni con minutissime foglie, altri con rare, com'è il ginepro e 'l platano e simili; alcune quantità di piante insieme nate divise da diverse grandezze di spacii, et altre unite sanza division di prato o altri spaci"[18].

L'indeterminato altrove da cui si levano, nel cielo limpido della primavera idealizzata dai quattrocentisti fiorentini, le dense chiome degli alberi, sembra attirare psicologicamente l'osservatore verso il territorio fuori dalle mura urbane, verso quel tessuto per la cui altissima qualificazione, dovuta tanto alla fecondità della campagna quanto alla bellezza degli insediamenti, occorreva ringraziare i capillari interventi dei secoli precedenti. In particolare, l'inesausta modellazione del paesaggio rurale avvenuta nel corso del XV secolo aveva condotto i dintorni di Firenze a quel grado di bellezza che, all'aprirsi del secolo seguente, veniva esaltata come paradisiaca: "Certamente paiono i colli ridere", scriveva Leonardo Bruni attorno al 1400-1401, "et pare da loro uscire et intorno spandersi una alegrezza, la quale chiumque vede e sente, non se ne possi satiare; per tale che tutta questa regione si può meritamente riputare et chiamarsi uno

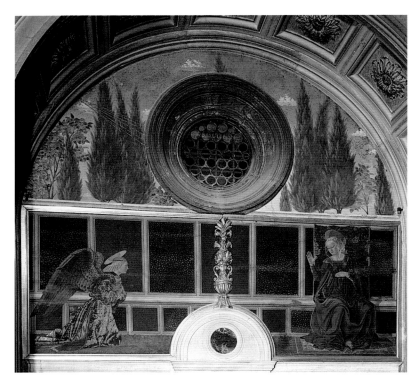

Alesso Baldovinetti,
Annunciazione
Firenze, San Miniato al Monte,
Cappella del Cardinale
di Portogallo

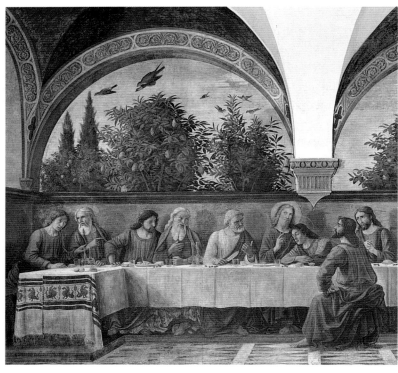

Domenico Ghirlandaio,
Ultima cena, particolare
Firenze, Ognissanti, Cenacolo

paradiso"[19]. Al centro del "paradiso" fioriva Firenze, città del giglio o addirittura città-giglio nel pregnante circuito della simbologia medievale[20].

La sottomissione della variegata fisicità campestre alla volontà raziocinante dell'uomo[21] è espressa mirabilmente dai grandi prospettici fiorentini. Nel *San Giorgio e il drago* del Museo Jacquemart-André di Parigi (1456-1460 circa), tra i termini antitetici della civilissima cinta muraria, mutuata per astrazione dal tratto a ponente di Firenze, e dell'orrido antro del drago, si dispiega un tessuto multicolore di campi diversamente arati e seminati, di boschetti, di siepi rettilinee (una delle quali giunge, con una propaggine estrema, a cingere un versante della caverna come per ricondurre entro l'ordine anche l'irrazionale tana del mostro); per un'ampia strada fuori porta, fiancheggiata di bossi e di radi alberi, s'incammina un costumato terzetto di cittadini, ignari dell'aspra lotta che si sta svolgendo all'altro capo del loro bel passeggio.

Ancor più esplicito è il rimando a Firenze in una delle due tavole con la *Caccia* del Musée des Augustins di Tolosa, della metà del secolo[22], che si colloca "nel solco delle più clamorose novità di Domenico Veneziano"[23] con una problematica assegnazione ad Alesso Baldovinetti giovane. Contro uno sfondo composto, in cui la luminosa stereometria delle mura urbiche dominate dalla cupola è ritmicamente corretta dalle

ombrelle oscure di radi lecci, il tessellato di campi e sentieri diviene, entro un rigoroso telaio prospettico, "vero intarsio di striature gialle bianche e nere"[24]: la sua vertiginosa convergenza in direzione dell'osservatore è bloccata in primo piano dalla curva calma e solida di un ponte, ammorsata dai volumi netti delle pile. Placidamente svolta sotto il dominio ottico della cupola brunelleschiana è invece la serena veduta della fascia extramurale, direi fuori della porta a' Pinti, nell'*Adorazione del Bambino con donatori e Santi* di Biagio d'Antonio (Kress Collection 1088, Tulsa Okla, Philbrook Art Center).

Una visione aerea, totale del paesaggio "culto" del contado fiorentino, che pur muovendo dalle premesse prospettiche di Domenico Veneziano ne attenua il consequenziale rigore, s'incontra nelle pitture di Benozzo Gozzoli sulle pareti della Cappella dei Magi nel Palazzo Medici Riccardi (1459-1463 circa). Considerato come espressione estrema del paesaggio simbolico medievale[25], in cui l'aspra stilizzazione delle rocce si giustappone alla tessitura vegetale appiattita in un bidimensionale effetto-arazzo, alla luce della recuperata leggibilità che fa seguito alla pulitura delle superfici pittoriche il paesaggio di Benozzo ha tutte le caratteristiche per emergere quale singolare capolavoro di matrice angelichiana, sulla quale s'innestano fruttuosamente le oltranze prospettiche di Domenico Veneziano immerse nella serenità di un lume totale, ma insieme variegato nei suoi

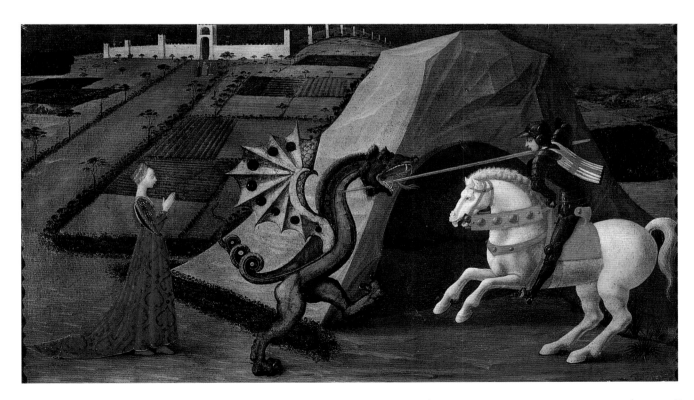

Paolo Uccello, *San Giorgio e il drago*
Parigi, Musée Jacquemart-André

pag. 42
Benozzo Gozzoli, *Viaggio dei Magi*, particolare
Firenze, Palazzo Medici Riccardi, Cappella dei Magi

pag. 43
Benozzo Gozzoli, *Viaggio dei Magi*, particolare
Firenze, Palazzo Medici Riccardi, Cappella dei Magi

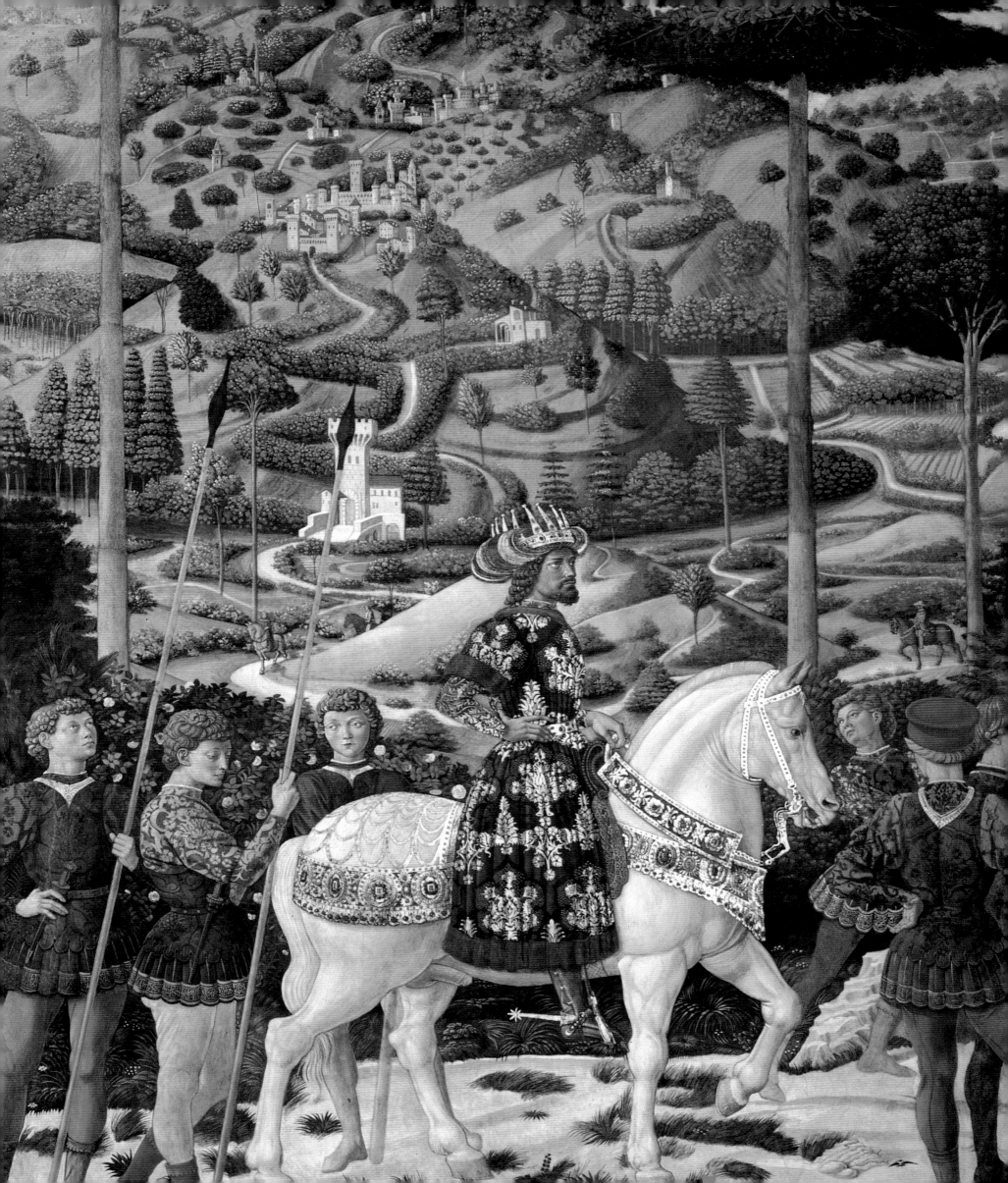

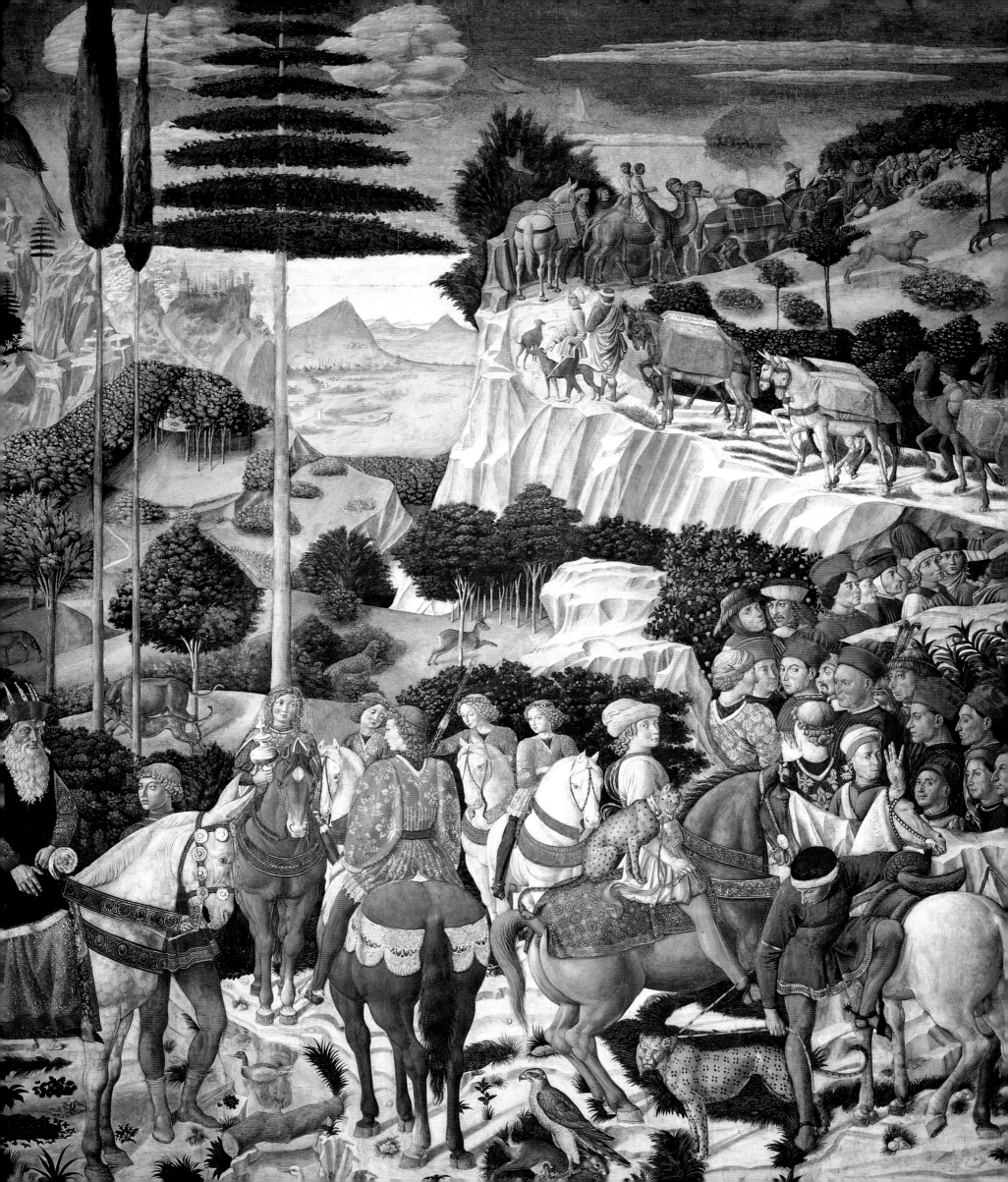

riflessi di marca pierfrancescana. Sotto la luce aurorale, poi meridiana e infine notturna di un cielo di lapislazzuli solcato da strati e cumuli rosati, è orchestrata la più suggestiva rievocazione del contado fiorentino, con i suoi campi e i suoi castelli, che la pittura del Rinascimento abbia prodotto: Firenze è presente nella parete sinistra della scarsella in una immagine sintetica, che allude alla città reale attraverso sagome stilizzate ma riconoscibili come il Battistero, però a essa non è subordinato – come accadeva in Paolo Uccello e nella *Caccia* di Tolosa – il disegno del paesaggio circostante, che anzi assume valori di assoluta preminenza ricomprendendo in tal modo la città non come luogo dominante, ma come presenza *prima inter pares* in un così bel composto. La chiarità restituita dalla pulitura alla superficie originaria, al di sotto di vari strati di sostanze impropriamente applicate nei numerosi passati restauri, consente all'occhio di spingersi agli orizzonti estremi – laghi, mari, montagne – predisposti dal Gozzoli come termini di costrutti prospettici in sé compiuti ma, piuttosto che incardinati in modo univoco a un sistema centralizzato, aggregati, si vorrebbe dire, in una ricostruzione molteplice e prensile del vero naturale, che ha più di un punto in comune con la visione prospettica corretta ma flessibile del Ghiberti, presso il quale Benozzo aveva lavorato a rinettare le formelle delle porte del Battistero. Tra il giardino degli angeli fiorai nella scarsella e il

paesaggio della cavalcata non c'è soluzione di continuità, poiché per il tramite di accorti rimandi a media distanza – la curva di un sentiero, il morbido declivio di un colle, il cilindro grigio argenteo di un tronco (quanto prossimo all'albero di Piero nel *Battesimo* di Londra...) – l'occhio è condotto dal primo piano al cielo, attraverso un itinerario umanizzato non solo dai bianchi castelli, dalle ville e dalle dignitose case coloniche, ma anche dai segni inconfondibili di un duro, instancabile lavoro sulla natura.

Aranci e allori (*mala medica* e *laurus*) fanno di questo diffuso giardino un luogo mediceo, attraverso il linguaggio dell'araldica e delle divise; ma non mancano palme, le chiare palme simmetricamente sventagliate nello spazio già tanto care a Paolo Uccello, e cedri a palchi e melograni e agrifogli che immettono nello scenario, così come la caccia col leopardo, notazioni esotiche confacenti al tema del *Viaggio dei Magi*[26].

In questa sinfonia di verdi miracolosamente, è il caso di dirlo[27], preservati nei loro toni originali attraverso il tempo, Benozzo ritrae l'antico sogno collettivo di una terra edenica, celebrando per i Medici il mito di un'Arcadia toscana in cui, nella condizione paradisiaca della vita in villa che garantisce l'utile e la salubrità, ovunque si gode "leggiadrissimo spettacolo rimirando que' colletti fronditi, e que' piani verzosi, e quelli fonti e rivoli chiari, che seguono saltellando e perdendosi fra quelle chiome dell'erba"[28].

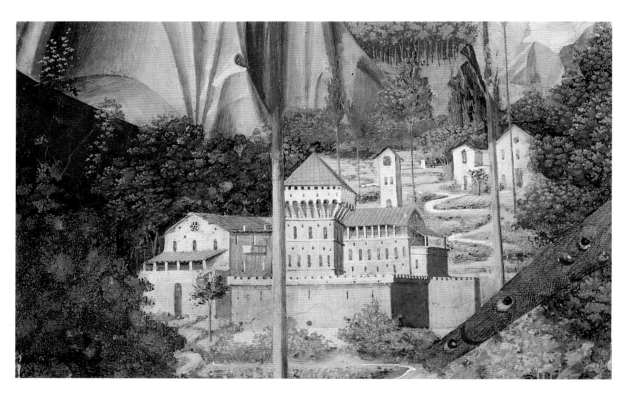

Benozzo Gozzoli, *Veduta di castello,* particolare della parete orientale della scarsella
Firenze, Palazzo Medici Riccardi, Cappella dei Magi

Note

[1] San Francisco Ca., De Young Memorial Museum. "Florentine between Angelico and Domenico Veneziano" negli *Indici* di B. Berenson, *Italian Pictures of the Renaissance. Florentine School*, London 1963, vol. II, fig. 819.

[2] Si veda per questa ed altre osservazioni M. Pozzana, *Il paesaggio del Magnifico*, in G. Morolli, C. Acidini Luchinat, L. Marchetti (a cura di), *L'architettura di Lorenzo il Magnifico*, catalogo della mostra, Firenze 1992.

[3] Si vedano le utilissime considerazioni espresse in L. Bellosi (a cura di), *Pittura di luce. Giovanni di Francesco e l'arte fiorentina di metà Quattrocento*, catalogo della mostra (Firenze), Milano 1990.

[4] Anche quest'opera fu inclusa nel percorso della mostra di cui alla nota precedente.

[5] G. Boccaccio, *Comedia delle Ninfe fiorentine*, a cura di A.E. Quaglio, in *Tutte le opere di Giovanni Boccaccio*, vol. II, Milano 1964, p. 745.

[6] F. Ames-Lewis, *Fra Filippo Lippi's S. Lorenzo Annunciation*, "Storia dell'Arte", 69, 1990, pp. 155-163.

[7] Un delicato parallelo poetico di questa situazione (l'uscio serrato di un casto *hortus conclusus*) s'incontra nelle terzine con le quali Lucrezia Tornabuoni, madre di Lorenzo il Magnifico, parafrasò l'episodio biblico di Susanna al bagno: "Quando la gente andava a sua magione / Susanna bella entrava nel giardino / sul mezzodì per sua ricreatione [...] le porte del giardino fatte serrare / entrando in epse [fonti] nuda come nacque / per le sue belle membra recreare" (F. Pezzarossa, *I poemetti sacri di Lucrezia Tornabuoni*, Firenze 1978, pp. 75-76). Nella *Vulgata*, Daniel 13, 15-18.

[8] M. Levi D'Ancona, *Botticelli's Primavera*, Firenze 1983.

[9] L'osservazione relativa al mirto è in G. Smith, *On the Original Location of the Primavera*, "The Art Bulletin", 57, 1975, pp. 84-85. Per l'interpretazione del quadro come vittoria dell'*Umile mente* sulla *Superbia*, si veda C. Acidini Luchinat in F. Borsi (a cura di) *'Per bellezza, per studio, per piacere'. Lorenzo il Magnifico e gli spazi dell'arte*, Firenze 1991, pp. 185-186.

[10] E. Battisti, *Natura Artificiosa to Natura Artificialis*, in D. Coffin (a cura di), *The Italian Garden, Dumbarton Oaks Trustees for Harvard University*, Washington D.C. 1972, p. 16.

[11] A. Trotzig, *Christus resurgens apparet Mariae Magdalenae*, Stockholm 1973.

[12] Così il commento di M. Mosco (a cura di), *La Maddalena tra sacro e profano. Da Giotto a De Chirico*, catalogo della mostra, Firenze 1986.

[13] K 1724, Brunswick Me., Walker Art Museum, Bowdoin College, Study Collection. Cfr. F.R. Shapley, *Italian Paintings XIII-XV Century From the Samuel H. Kress Collection*, London 1968, I, p. 138, fig. 366.

[14] B. Dei, *La cronica dall'anno 1400 all'anno 1500*, a cura di R. Barducci, Firenze 1985.

[15] L. Dami, *Il giardino italiano*, Milano 1924.

[16] Si veda per una trattazione tuttora fondamentale del tema (benché naturalmente superata rispetto a molte delle attribuzioni) B. Harris Wiles, *The Fountains of Florentine Sculptors and their Followers from Donatello to Bernini*, Cambridge, Mass., 1933, capitolo *The Fountains of Florentine Sculptors in the Quattrocento*.

[17] Anche Monte di Giovanni, in una miniatura con le *Nozze di Cana* (ambientata, come tante sue *Annunciazioni*, nella camera del suo appartamento al primo piano prospiciente piazza San Marco), riporta la caratteristica decorazione vegetale di un banchetto: una spalliera di parato a fiorami incorniciata da uno spesso festone di fronde (Museo dell'Opera di Santa Maria del Fiore, cod. C, f. 71).

[18] Il brano, ispirato dalla vegetazione subalpina, in *Scritti vinciani*, a cura di A. Solmi, Firenze 1924, p. 135.

[19] L. Bruni, *Laudatio Florentinae Urbis* (1400-1401), ed. con testo italiano a fronte di frate Lazaro da Padova, *Panegirico della città di Firenze*, Firenze 1974.

[20] Per queste argomentazioni si veda M. Fagiolo, *Tra rus e urbs. Orti e giardini nella storia e nella ideologia di Firenze*, in ICOMOS-Regione Toscana, *Protezione e restauro del giardino storico. Atti del sesto colloquio internazionale sulla protezione e il restauro dei giardini storici, Firenze 1981*, Firenze 1987, pp. 105-115.

[21] Si veda per un ulteriore inquadramento storiografico-critico dell'argomento A. Rinaldi, *Tra rus e urbs. Giardini e aree agricole marginali a Firenze nel rinascimento*, in ICOMOS-Regione Toscana, *Protezione...*, cit., pp. 117-123.

[22] Resa nota da M. Laclotte, *Une 'Chasse' du Quattrocento florentin*, "Revue de l'Art", 42, 1978, pp. 6-70.

[23] R. Bartalini, *Alesso Baldovinetti*, in *Pittura di luce*, cit., p. 159.

[24] *Ibidem*.

[25] K. Clark, *Landscape into Art*, London 1949, edizioni tradotte Milano 1962 e 1985.

[26] Devo le indicazioni sulla flora e la fauna alla cortesia di Guido Moggi.

[27] La conservazione dei verdi ottenuti con pigmenti a base di rame, che di consueto giungono a noi irreversibilmente anneriti, si deve all'assenza pressoché completa di illuminazione naturale della Cappella dei Magi.

[28] L.B. Alberti, *I libri della famiglia*, a cura di R. Romano e A. Tenenti, Torino 1972 (2ª ed.), p. 246.

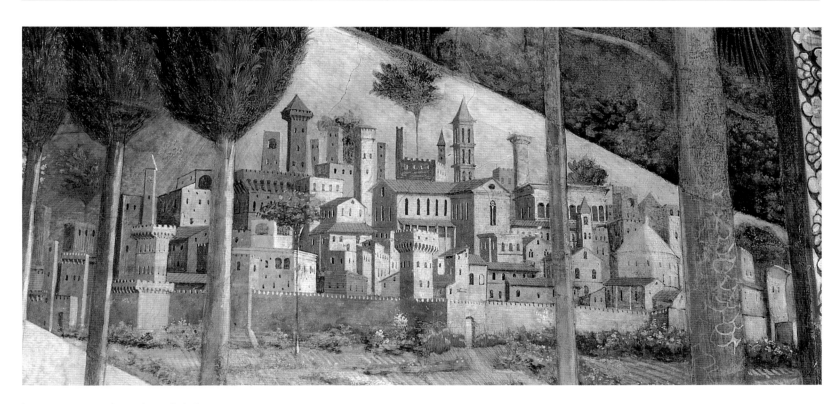

Benozzo Gozzoli, *Veduta di città*, particolare della parete occidentale della scarsella
Firenze, Palazzo Medici Riccardi, Cappella dei Magi

I giardini dei Medici:
origini, sviluppi, trasformazioni.
L'architettura, il verde, le statue, le fontane

Cristina Acidini Luchinat

Stefano Buonsignori,
Veduta di Firenze, incisione
del 1584, particolare
Firenze, Museo di Firenze com'era

La memoria dei giardini urbani di Firenze quattrocentesca – non solo reliquie della campagna imprigionate entro la cerchia muraria[1], ma anche sofisticati complementi delle dimore in equilibrio tra funzionalità e rappresentanza, tra *utilitas* e *venustas* – resta affidata a succinte menzioni documentarie e a poche descrizioni coeve, che comunque convergono nell'assegnare la superiorità a quelli di alcune famiglie emergenti: i Pazzi, i Rucellai, e soprattutto i Medici. Una situazione consimile si registrava nella fascia territoriale suburbana, disseminata di tenute con case signorili e "palagetti", che configuravano nel loro insieme la cintura civilissima di ville tanto elogiata dai contemporanei: da Careggi a Fiesole, ai castellari mugellani di Trebbio e Cafaggiolo, altrettanti giardini accompagnano gl'insediamenti signorili fungendo da preziosa cerniera tra questi e i terreni circostanti, così come nel pisano restano memorabili, più che la tenuta a carattere agricolo di Collesalvetti che Lorenzo e Giuliano di Piero acquistarono nel 1476, i giardini di Spedaletto e di Agnano, le cui delizie perdute entrarono nella leggenda laurenziana a partire dalle menzioni del biografo Valori[2].

Le sostanziali, irreversibili trasformazioni subite nel tempo dai giardini dei Medici (di cui si dà conto estesamente nelle schede della seconda parte) costringono a poggiare ogni considerazione su dati letterari anziché su testimonianze iconografiche, con tutti i limiti oggettivi che comporta avvalersi di resoconti verbali piuttosto che di immagini; e tuttavia, anche per tramiti così mediati e solo indirettamente suggestivi, non sarà impossibile rintracciare le ragioni di un primato riconosciuto a questi giardini dai visitatori ivi ammessi, che ne riportarono per vari motivi indelebili impressioni di meraviglia.

Nella precoce visione umanistica della cultura fiorentina del Trecento, il giardino inverava anzitutto il successo tecnico, conquistato con fatica, della sottrazione di uno spazio all'informe ostilità della natura. Francesco Petrarca, del quale la colta ed empatica attenzione per la natura ha ricevuto un adeguato tributo di esegesi[3], celebrava il suo giardino a Valchiusa, già duro campicello di terra sassosa ("saxose rigidus telluris agellus")[4], trasformato in luogo ameno e ricco di fiori grazie all'immane lavoro di svellere massi dalla montagna e farli rotolare lontano, così da vincere la natura stessa[5]. Sbancamenti, scavi, livellamenti, canalizzazioni, piantumazioni, recinzioni e molte altre opere d'ingegneria idraulica, d'architettura e di governo vegetazionale sono necessariamente sottintese alla creazione di un giardino, anche il più austero, anche il più semplicemente scompartito: opere che restano relegate nel silenzio (chi mai potrebbe leggere in filigrana, nelle descrizioni colte ed edonistiche di giardini lasciate dal Boccaccio, le loro prosaiche premesse di fati-

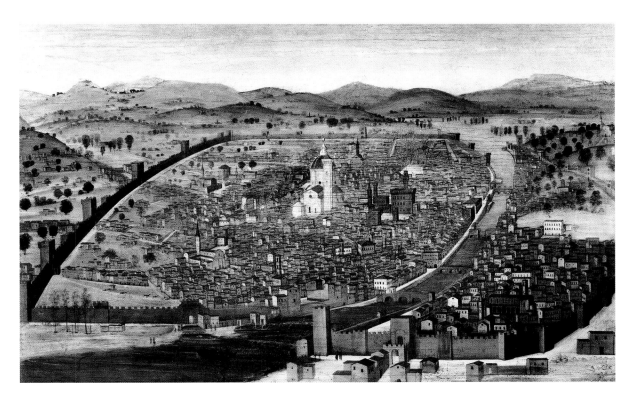

Ignoto pittore del XV secolo,
Veduta di Firenze
Firenze, Fratelli Alinari (già Londra, Collezione Bier)

ca umana e animale? Si dovrà attendere il Cinquecento inoltrato per incontrare un riconoscente tributo di memoria nel ritratto in bassorilievo della *Mula* che trasportò le innumerevoli carra di pietre cavate da Boboli, tra l'anonimo avvicendarsi e perire degli schiavi dal ferreo collare che strapparono al macigno della collina il prezioso vuoto stereometrico del Cortile dell'Ammannati...); opere che appena s'intuiscono nel dettato funzionalmente laconico dei registri di spese – se ne veda un esempio nel *Quaderno* di Cosimo e Lorenzo de' Medici per l'orto della Casa Vecchia su via Larga[6] –, e che tuttavia rappresentano l'unico possibile tramite per la stupefacente metamorfosi del confuso quadro naturale in ordinata, organizzata griglia giardiniera. L'ordine appunto, nella sua quintessenza di espressione della razionalità, si presenta infatti fin dal Due e Trecento come primo e fondamentale requisito affinché una porzione definita di spazio possa dirsi un "giardino", e ciò non solo in Toscana, ma in tutti gli stati della penisola; un'interpretazione questa che, del resto, si è consolidata da tempo nella letteratura critica, partendo dalla sovrapposizione tipica del primo Novecento del "giardino italiano" al "giardino della ragione" *tout court*[7], per giungere ai giorni nostri[8]. E certo nel pieno Quattrocento, erede e inveratore di principi filosofici ed estetici fermamente stabiliti nel secolo precedente, il primato dell'ordine tra le categorie dell'arte giardiniera non

conobbe eclissi. Scriveva il fiorentino Matteo Palmieri nel 1438-1439, elogiando il talento giardiniero di Ciro, re dei Persiani, che questi possedeva un "orto *diligentemente composto*, e copioso di frutti *bene* culti, e con *ordine mirabile* posti. Lisandro meravigliandosi della grandezza e rigoglioso vigore degli alberi, *con diritta misura* coltivati e inserti di dilettevole varietà di piacevoli pomi, e oltra questi, del cultivato e *bene disposto* terreno, e della iocunda suavità, di mille odori spirante da vari fiori [...]"[9]. Dalla sua stessa villa sui fianchi del colle di Fiesole, detta "alla Fonte dei tre Visi" o Schifanoia, la vista del Palmieri si posava su quelle balze pazientemente modellate dal lavoro agricolo a vigneti e oliveti, contornate da gruppi e filari d'alberi ad alto fusto, intervallate dalle verdi radure di "pratelli" coltivati o spontanei, che secondo la tradizione avevano suscitato le serene descrizioni del Boccaccio[10]: un'immagine ispiratrice, nella quale si esaltava il potere ordinatore della fatica, indirizzata dalla diligenza verso il fine della regolazione. Nei giardini medicei, l'erogazione di risorse paragonabili a quelle che sostennero e alimentarono il mecenatismo e il collezionismo familiare ai massimi livelli dovette agevolare, attraverso l'attuazione di importanti lavori, il dominio di situazioni di partenza anche sfavorevolmente impervie. Ne è un esempio la villa che appartenne a Cosimo e poi al figlio Giovanni a Fiesole, il cui giardino a livelli differenziati e sovrapposti

fu certo realizzato con un determinante impegno progettuale ed esecutivo: in virtù di questo impegno risultano programmate con sapienza perfino le visuali inquadrate dalle finestre – non dissimilmente da quanto accade nel caso della cittadella di Pio II a Pienza – e i terminali, o *eye catchers*, delle infilate prospettiche.

Non è da credere che l'espressione morfologica dell'ordine, nell'universo formale di questi elusivi giardini del Quattrocento, si identificasse nella simmetria bilaterale della predisposizione architettonica e decorativa dei giardini stessi, che, affermatasi nel Cinquecento, non sarebbe stata messa in discussione fino all'avvento del paesismo anglosassone. Piuttosto, ci si atteneva al principio ispiratore dell'ordine perseguendo una distribuzione euritmica e razionale insieme dei luoghi specializzati, in ragione delle possibilità offerte (o dalle restrizioni imposte) dalla struttura degli edifici e dalla configurazione naturale dei terreni, nel solco della precettistica serenamente pragmatica rappresentata fin dall'aprirsi del Trecento dal fortunato trattato del bolognese Pietro Crescenzi[11]. Con fondamento, è stato messo in rapporto il disegno del paesaggio (più che del giardino) quattrocentesco con l'affermarsi della visione prospettica; ma, occorrerebbe a mio avviso distinguere, non tanto con l'applicazione delle regole declinate dalle rigorose dimostrazioni di Filippo Brunelleschi – generatrici, nei casi estremi, di astrazioni sospettabili, per così dire,

d'intolleranza intellettuale – quanto invece con la prassi di ricostruzione visiva adattabile e prensile del reale, che faceva capo al Ghiberti, profondo interprete dell'eredità medievale delle scienze ottiche dell'Islam. Di questa visione ordinatrice, ma concretamente calata nella sostanza fisica dei luoghi, pare a tutt'oggi calzante esempio la distribuzione delle aree specializzate nel giardino collinare tutt'intorno al Trebbio, autentica reliquia dell'arte giardiniera e arboricola medicea, di cui si osserva come abbia attraversato il tempo e le vicissitudini restando pressoché indenne nelle sue ripartizioni[12].

All'interno delle coordinate stabilite dall'ordine, indispensabile all'*utilitas*, caratterizzavano i giardini dei vari membri della famiglia Medici numerosi elementi di magnificenza, mirati in gran parte a una colta e non di rado propagandistica *venustas*. Resta opinabile, allo stato odierno delle ricerche, quanto la singolarità memorabile dei giardini medicei dipendesse da aspetti propriamente vegetali e botanici. Senza dubbio non vi mancavano essenze ricercate e in specie agrumi (ma altri giardini coevi sono ricordati per la varietà straordinaria delle *cultivar* e per l'abbondanza degli individui), e il catalogo botanico del Braccesi, che purtroppo riguarda esclusivamente Careggi, è sufficiente a configurare una ricca presenza di essenze tanto comuni quanto rare nelle aree diversamente specializzate del giardino dei fiori, del *kitchen garden*,

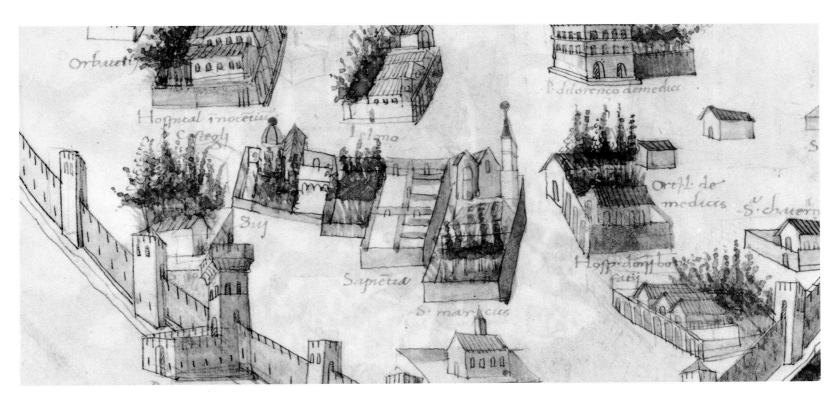

Bottega di Pietro del Massaio,
Veduta di Firenze, particolare
Parigi, Bibliothèque Nationale

delle aiuole dei semplici, del boschetto, del pomario. Tuttavia non i vegetali, non la loro meticolosa educazione lungo i profili di forme artificiosamente preordinate, non la loro modellazione per il tramite della topiaria possono comparire tra gli elementi novativi o comunque qualitativamente eminenti del giardino mediceo; se i giardinieri di Cosimo *Pater Patriae* creavano nel giardino del palazzo di via Larga, intagliata nel prestevole *Buxus sempervirens*, una parata di animali esotici e nostrali a evocare favolose quanto improbabili cacce in uno scenario esotico[13], non si discostavano in questo da una tradizione ispirata all'enciclopedismo medievale, di cui era pressoché contemporanea espressione il giardino di Giovanni Rucellai a Quaracchi; se per la visita del giovane Sforza nel 1459 modellavano un bosso con le armi Medici e Sforza allacciate, ciò rientrava nell'esaltazione di contenuti politici attraverso l'araldica (qui un'alleanza, altrove la primazia della casata) che trovava riscontri in ogni altro campo dell'espressione artistica e artigiana. Come ebbe infatti a esprimere venti anni or sono Eugenio Battisti, con la consueta intuitiva finezza, paradossalmente le architetture di verde e le partizioni in aiuole fiorite rappresentano l'aspetto arcaico del giardino del Rinascimento[14], eredità perfezionata e moltiplicata dell'arte giardiniera trecentesca.

Una nota distintiva, invece, dei giardini medicei nel loro complesso va riconosciuta nella ricca valenza culturale attri-

buita all'uso dei giardini stessi e, su un altro fronte, nell'alto grado di qualità artistica raggiunto dagli arredi: aspetti, questi, di una articolata e solida magnificenza che trova nei giardini un grado di espressione paragonabile a quello delle grandi commissioni architettoniche, artistiche, librarie, suntuarie.

La frequentazione dei giardini da parte di filosofi e di intellettuali in senso lato, caldeggiata fin dal tempo di Cosimo, rispondeva evidentemente all'aspirazione di ricreare nei circoli culturali della Firenze contemporanea le consuetudini dell'aurea età del classicismo ateniese: "è proprio a Firenze che il trionfo del neoplatonismo ripropone l'immagine del giardino come centro di una cosmologia e di una antropologia nella complessa vicenda dell'Accademia platonica. I luoghi, Careggi, Poggio a Caiano, la stessa sede dell'Accademia nella casa del Ficino, accanto alla villa medicea di Careggi, postulano il giardino come la sede naturale dell'insegnamento platonico"[15]; vi si aggiunga il giardino laurenziano di San Marco, scuola di eletto apprendistato grafico offerta ad alcuni artisti, che si guadagnò nella letteratura panegiristica del secolo successivo (come si delucida nella scheda apposita) la fama di prima accademia delle arti figurative, ovvero elitaria bottega dove si praticava il tirocinio tutto fiorentino nel "disegno". E del resto un solenne programma morale ispirato alla dottrina platonica domina, dal fronte della villa progettata da Giuliano da Sangallo, il giardino di Lorenzo al Poggio

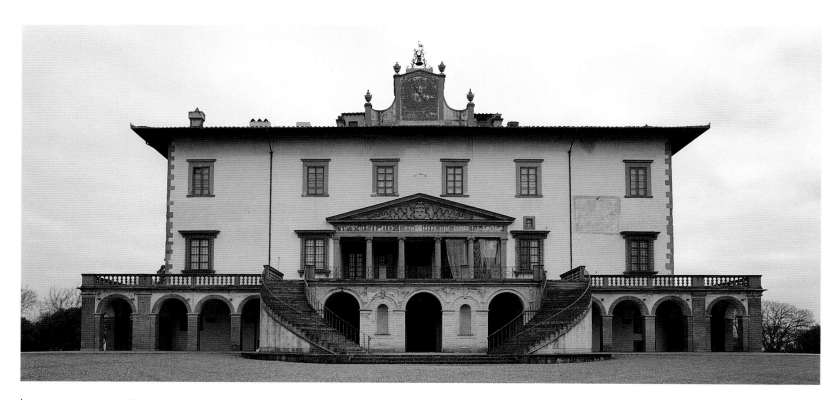

Poggio a Caiano, villa Medici

a Caiano, poiché, come credo di avere altrove dimostrato[16], il fregio in cinque pannelli di terracotta invetriata nel frontone – attribuibile ad Andrea Sansovino sotto la guida di Bertoldo di Giovanni – raffigura per tramiti mitologici il tema della *Scelta dell'anima*, ovvero dei *Diversi destini dell'iniquo e del giusto*. Specchio di questo ancipite percorso della vita spirituale, il giardino del Poggio non è più il "paradiso del sapere" vagheggiato dal Ficino e dai filosofi raccolti attorno a Cosimo a Careggi[17], ma teatro del ciclo vitale dell'anima incarnata, solo per breve tempo, entro il sempiterno volgere dei secoli, sulla terra, e qui irrevocabilmente incamminata sul percorso di Bene o di Male scelto prima della rinascita. A Lorenzo dunque il giardino e l'amena campagna del Poggio non solo ispiravano l'appassionata rievocazione della perduta età dell'oro[18] e, forse in qualche appartato roseto, la malinconica contemplazione della fugacità d'ogni bellezza mondana[19]; ma rimandavano, quasi cavea naturale di un'ansia privata, l'eco delle meditazioni turbate che visitarono i suoi ultimi anni, quando, inquieto per le sorti dell'anima, temeva d'esser sospinto al Male dall'"inimica" guida d'un dèmone malvagio. È dunque da credere che, come ha osservato il Venturi sulla scorta del Barberi, il giardino vada "inteso come luogo allegorico che nasconde, sotto la descrizione del nascere e morire delle rose, l'ambiziosa volontà di descrivere il destino umano"[20]; e quel destino è nell'inquieta visione laurenziana insidioso, ancipite, bifronte come Giano, dio del tempo e dell'anno, signore della pace e della guerra, che dominando col suo duplice volto mostruoso il pannello centrale del fregio al Poggio presiede con ambiguità insondabile d'inclinazione al genetliaco di Lorenzo, nato insieme con l'anno il primo di gennaio. L'Eden secolare, ricostruito con eleganti supporti di cultura classica e antiquaria nei giardini medicei, rischiava di divenire, sotto l'influenza di un dèmone-genio maligno eventualmente assegnato dal Fato per un incauto uso prenatale del libero arbitrio (e dunque ben più inesorabile del diavolo cristiano), un paradiso perduto.

L'evocazione dei costumi intellettuali dell'antichità nei giardini dei Medici si avvaleva di elementi di scenario profondamente partecipi, e pertanto indispensabili, di questa colta finzione interiore. Statue e marmi antichi, eloquenti frammenti della grandezza di Roma (restituiti all'integrità dai "restauri", o completamenti, di mano di grandi artisti come Donatello, il Verrocchio, forse Bertoldo), erano inseriti nei giardini, a proseguimento di una distribuzione che privilegiava gli ambienti di rappresentanza nel caso del palazzo di via Larga: in quest'ultimo il giardino, arretrato rispetto al cortile come un fondale floreale[21], era introdotto da due statue antiche di *Marsia* scorticato poste ai lati dell'arcata di passaggio, pezzi archeologici indubbiamente di

grande prestigio per la famiglia, che si prestavano a simboleggiare una minaccia per chi, contro il gusto educato dei padroni di casa, portasse nel giardino l'oltraggio di una cattiva musica; nel giardino stesso poi, tra i pratelli e la loggetta, erano distribuiti i materiali di un *antiquarium* costruito pazientemente, attraverso le generazioni, con doni e con acquisti. A San Marco, al valore di colta ed evocativa rappresentatività dei marmi antichi si aggiungeva una funzione didattica, nei riguardi degli artisti impegnati a far pratica di disegno dall'antico. Se il giardino di via Larga trovava un suo ruolo preciso entro il percorso di rappresentanza dell'intero palazzo, in quello di San Marco il rapporto mutava fino a rovesciarsi: dotato di valori espositivi autonomi, ai quali si subordinavano come fabbriche di servizio le logge e le stanze, il giardino di Lorenzo "funzionava" da solo come *antiquarium*, protoaccademia, cantiere e altro ancora, secondo quell'intrigante regola dell'ambiguità nella molteplicità che sembra caratterizzare ogni iniziativa del Magnifico[22]. L'irripetibile congiuntura culturale e artistica del giardino di San Marco, mitizzata già al tempo del Vasari, diede innesco alla celebrazione onnicomprensiva e, nel suo acritico panegirismo, per gran parte infondata di Enrico Barfucci, che nel giardino di San Marco volle individuare il nucleo concentrato e riassuntivo dell'intera committenza laurenziana[23]; tanto che la revisione severamente riduttiva della

"leggenda" vasariana, operata dallo Chastel a partire dagli anni cinquanta[24], poté forse avere come movente non ultimo l'irritazione contro il metodo privo di fondamenti scientifici, e passivamente dipendente dalla narrazione vasariana, che ancora caratterizzava certe sognanti rievocazioni dell'età d'oro di Firenze medicea.

La passione collezionistica indirizzata all'antico della famiglia Medici era ben nota, anche grazie alla sensazione che certo dovette accompagnare gli ingenti acquisti del giovane Lorenzo quando, a Roma per l'incoronazione di Sisto IV nel 1471, si avvalse del ruolo di liquidatore del banco Medici-Tornabuoni per entrare in possesso di molte delle innumerevoli gemme raccolte dal precedente pontefice Paolo II. A Lorenzo appunto l'erudito veronese fra' Giocondo, grande conoscitore delle antichità di Roma e instancabile trascrittore di iscrizioni, dedicò la sua raffinata raccolta epigrafica del 1484 pregandolo in apertura di salvare, facendosi finanziatore di un'edizione a stampa, almeno la memoria del patrimonio di iscrizioni insidiato dalle continue distruzioni[25]; a Lorenzo, invocato dal frate come osservantissimo *sanctae vetustatis*, sarebbe dunque spettato il ruolo di sacerdote e difensore della *sacrosancta antiquitas* celebrata dal Petrarca. Dopo che la morte di Lorenzo, nel 1492, e la cacciata del figlio Piero da Firenze nel 1494 congiurarono alla dispersio-

Sarcofago romano, particolare
Firenze, cortile del Duomo

ne morale e fisica delle umbratili accademie dei giardini medicei, una sopravvivenza di questo universo culturale trovò un rifugio e una qualche forma di continuità nei giardini di Bernardo di Giovanni Rucellai, cognato del Magnifico, che nella *selva*[26] degli Orti Oricellari (sparsa di bianche anticaglie in guisa, per così dire, polifilesca) ricostituì per una breve stagione un cenacolo d'intellettuali a imitazione dell'Accademia careggiana[27].

All'insegna di una magnificenza acculturata, e in compresenza e correlazione con i materiali antichi, statue e arredi contemporanei di elevato tenore qualitativo abbellivano i giardini nel palazzo di città e nelle ville dei Medici, partecipando alla formulazione di programmi simbolici che, in certa misura, contenevano *in nuce* lo sviluppo rigoglioso dell'allegorismo politico che avrebbe connotato i giardini medicei del Cinquecento. È convinzione diffusa, anzitutto, che il giardino e il cortile delle colonne del palazzo di via Larga fossero, nella loro configurazione ultima e assestata al tempo di Lorenzo, uniti entro una comune rete d'iconografie simboliche, di cui entravano a far parte la fontana con la *Giuditta* di Donatello, il *David* pure di Donatello sul suo misterioso basamento "aperto", i medaglioni marmorei ispirati alle gemme della collezione medicea tutt'intorno al cortile e, sovente dimenticati o sottovalutati nella letteratura sull'argomento, i due

Marsia antichi già ricordati. La "conversione" della *Giuditta*, progettata forse da Donatello come simbolo della libera Repubblica senese[28], in fontana da giardino, non indica di per sé una forzatura in senso ludico del significato originario; è vero infatti che le scene bacchiche del basamento bronzeo dal perimetro triangolare (approntato da Donatello per Piero de' Medici) illustrano in un linguaggio artistico ricco d'imprestiti dalla concitata plastica antica i temi del vino, ma questi rientrano a buon diritto nel severo soggetto del gruppo bronzeo, rendendo esplicito il monito a fuggire gli eccessi per non trovarsi, come Oloferne, vittima del proprio stato di ebbrezza; a piena conferma della solennità del programma etico-politico sottinteso alla *Giuditta*, inoltre, suonavano le iscrizioni apposte da Piero nel basamento, con l'esaltazione delle virtù della fiera eroina e la dedica alla fortezza e alla libertà. Nella visione simbolica dell'arredo plastico degli spazi aperti del palazzo rientrava, con ogni probabilità, il *David* donatelliano del cortile, personaggio biblico a sua volta decisamente adatto a impersonare la vittoria del giusto, ancorché debole, sul prepotente iniquo.

Statue e fontane di altrettanto pregio artistico dovevano abbellire – per quanto si può affermare in base ai documenti – le residenze suburbane, in specie la villa di Careggi. È possibile che ai giardini di quest'ultima presiedesse, quale ambiguo nume tutelare, la misteriosa statua di "sirena" bicaudata

Firenze, Palazzo Medici Riccardi, corti interne

Verrocchio, *Putto con un delfino*
Firenze, Palazzo Vecchio

Giuliano da Sangallo, *Pianta della
zona di via Laura e Palazzo Medici*
Firenze, Gabinetto Disegni e
Stampe degli Uffizi

ricordata nei documenti più tardi, mancando però i necessari riscontri coevi[29]. Com'è ben noto, l'inventario e le stime dei crediti relativi alle sculture del Verrocchio (morto nel 1488) portano riferimenti a una certa attività dell'artista per Careggi[30]. All'ambito di questa attività appartiene certamente il *Putto con un delfin*o in bronzo dorato, posto nel XVI secolo nel primo cortile di Palazzo Vecchio per volere di Cosimo I, su un bacino marmoreo (l'originale si trova oggi all'interno del palazzo); meno accettato è che vi rientri la splendida fontana marmorea dal piede tripode che, presente nella grotta degli Animali o del Diluvio a Castello nel secolo scorso, si trova nello scalone all'estremità settentrionale della Galleria Palatina in Palazzo Pitti, sormontata da un putto marmoreo cinquecentesco. Attribuita talvolta al Verrocchio[31], ma ricondotta anche ultimamente alla tradizionale attribuzione al Rossellino per analogie con la fontana Pazzi nel Metropolitan Museum a New York[32], la fontana a *kylix* finemente lavorata mostra l'insegna dell'anello diamantato col "breve" o cartiglio recante il motto SEMPER, che sembra assicurare una committenza medicea, senza che tuttavia si possa precisare da quale edificio o giardino. In ragione del distico latino inciso nell'elegante iscrizione del basamento, ho proposto altrove l'ipotesi che la fontana venisse utilizzata per sostituire quella con la *Giuditta* (migrata nel 1494) nel giardino del palazzo di via Larga, dopo il ritorno dei Medici nel 1512; in questo nuovo

assetto sarebbe stata coronata dal *Mercurio* del Rustici – il DEVS AVREVS dell'iscrizione – che sappiamo installato per la venuta di Leone X nel 1515[33].

Le statue e gli arredi quattrocenteschi sopravvissuti sarebbero stati usati con padronale disinvoltura dai Medici dei secoli successivi, che, nell'impegnarsi in radicali ristrutturazioni dei giardini esistenti quali Cafaggiolo, Careggi, San Marco, Castello, o nell'affrontare *ex novo* ingenti sistemazioni giardiniere come Boboli, Pratolino, Petraia, ridistribuirono il patrimonio ereditato arricchendolo con sostanziosi apporti di anticaglie e di statuaria moderna, entro cornici più puntualmente rispecchianti lo stile del tempo: si pensi all'inserimento in un labirinto di verzure tra le fabbriche di Careggi, voluto dal duca Alessandro nel 1534 in ossequio a un'incipiente voga ludica.

Un esito estremo ed esclusivamente virtuale del giardino mediceo del Quattrocento a Firenze è contenuto nel progetto di Giuliano da Sangallo per il quartiere mediceo di via Laura a Firenze, la cui committenza si tende a collocare presso Leone X, al secolo Giovanni de' Medici, figlio di Lorenzo il Magnifico. La problematica e, per conseguenza, controversa datazione del grande foglio di Giuliano da Sangallo (Uffizi, GDS, n. 282 A) che testimonia l'avanzata elaborazione del progetto di via Laura[34] non consente infatti, a quanto pare

Rossellino (?), fontana marmorea
Firenze, Palazzo Pitti, Galleria
Palatina

dagli studi odierni, di ritenere che Lorenzo fosse il diretto committente di questa ingente, ambiziosa pianificazione urbanistica; si può tuttavia farla rientrare tra i lasciti di una sua eredità di pensieri sui destini della città. L'articolato complesso di fabbriche, dominato da una villa-palazzo di grandi dimensioni ma ricinto dai lotti seriali di un'edilizia minore, avrebbe dovuto comprendere ampi spazi verdi, nel rispetto della presenza quantitativamente assai rilevante di orti e giardini entro quel settore del Gonfalone del Lion d'Oro nel Quartiere di San Giovanni, tra la Santissima Annunziata e le mura. Se s'immagina – anche sulla scorta del plastico con la ricostruzione tridimensionale del quartiere, presentato nella mostra dell'architettura di Lorenzo il Magnifico negl'Innocenti – di accedere al complesso dall'esedra di via Laura, dinanzi alla villa lontana troviamo una vasta spianata suddivisa, con rigorosa simmetria bilaterale, in dieci aiuole rettangolari, probabilmente pratelli, perimetrati da file di cerchietti (cespi di bosso o balaustri?) con elementi a pianta quadrata nei quattro angoli (basi per vasi o plinti?). Prossimi, invece, alla dimora signorile, e quindi più esclusivi e segreti, sono due lunghi giardini di orientamento nord-sud, suddivisi ciascuno in quattro aiuole scantonate al centro per consentire l'inseri-

mento di un cerchio, parrebbe una fontana, secondo due soluzioni (elaborata a ovest, semplificata a est), quasi certamente proposte in alternativa. Un ricordo infine del vecchio giardino di via Larga, per la sua posizione racchiusa tra ali costruite al di là di un cortile porticato, è nel progetto rivoluzionario del medesimo Giuliano da Sangallo per il palazzo del neoeletto Leone X a piazza Navona, del luglio 1513 (GDSU 7949 A)[35]: nato, per così dire, dal semplice raddoppiamento dei motivi della loggetta e della fontana isolata, il giardino urbano di Navona – mai realizzato, al pari dell'intero complesso – avrebbe dovuto consegnare agli sviluppi cinquecenteschi dell'arte giardiniera un lascito di rigore quintessenziato, massimamente intellettualistico. Analoga semplificazione distributiva e morfologica caratterizza le aree destinate a giardini (ampi pratelli rettangolari con fontane al centro) nei progetti del Sangallo per il casino della Magliana. Come nobili orditure di costruzioni e arredi monumentali dall'un lato, e di spazi riservati a una natura educata e domata dall'altro, entro una griglia geometrica rispondente a un ordine primario ed elementare, i severi orti sangalleschi rimasti sulle carte rappresentano la *summa* e, al tempo stesso, il congedo del giardino mediceo del Quattrocento.

Stefano Buonsignori, *Veduta di Firenze*, particolare, incisione del 1584
Firenze, Museo di Firenze com'era

Note

[1] Si veda A. Rinaldi, *Tra* rus *e* urbs. *Giardini ed aree agricole marginali a Firenze nel Rinascimento*, in ICOMOS-Regione Toscana, *Protezione e restauro del giardino storico. Atti del sesto colloquio internazionale sulla protezione e il restauro dei giardini storici, Firenze 1981*), Firenze 1987, pp. 199-123.

[2] N. Valori, *Vita di Lorenzo de' Medici il Vecchio*, in E. Buonaccorsi, *Diario de' successi più importanti seguiti in Italia*, Venezia 1568. Il tema dei giardini di Lorenzo nel Pisano è ripreso senza dati aggiuntivi da A. Fabroni in *Laurenti Medicis Vita*, Pisis 1784.

[3] Per l'argomento si rimanda in particolare a P. de Nolhac, *Pétrarque et son jardin*, "Giornale storico della letteratura italiana", IX, 1, 1887, pp. 404-414; E. Battisti, *Le origini del pittoresco e la fenomenologia storica della* descriptio *di Valchiusa nel Petrarca*, comunicazione presentata nel convegno "Iconologia letteraria. La retorica della descrizione" (Bressanone 1979); M. Miglio, *Note sul giardino in qualche manoscritto italiano (XII-XIV sec.)*, in AA.VV., *Il giardino storico italiano. Problemi d'indagine, fonti letterarie e storiche*, Firenze 1981, pp. 279-293; G. Venturi, *Ricerche sulla poesia e il giardino*, in *Storia d'Italia. Annali 5. Il paesaggio*, a cura di C. de Seta, Torino 1982, pp. 682 e sgg.

[4] In *Ad Iohannem de Columna*, da *Epystole metrice*, III, 1, v. 8, in *Opere*, a cura di E. Bigi, Milano 1968, p. 462.

[5] "*Hic, ubi te mecum convulsa revolvere saxa / non puduit campumque satis laxare malignum, / vernantem variis videas nunc floribus ortum, / natura cedente operi*", in *Ad Guillelmum Veronensem*, da *Epystole metrice*, III, 3, vv. 5-8, in *Opere*, a cura di E. Bigi, Milano 1968, pp. 468-469.

[6] Si veda in questo volume la scheda sul giardino del Palazzo Medici in via Larga.

[7] Tale concezione, espressa con fermezza da L. Dami in *Il giardino italiano*, Milano 1924, fu alla base dell'orientamento critico che indirizzò la mostra del *Giardino Italiano* in Palazzo Vecchio a Firenze nel 1931, come affermò Ugo Ojetti nella prefazione al catalogo.

[8] Si veda in *Giardini italiani* di M. Agnelli, Milano 1987, tra le varie tipologie individuate: *I giardini dell'intelligenza* (Castello del Trebbio, villa Medicea di Castello, villa Guarienti di Brenzone).

[9] M. Palmieri, *Della vita civile*, ed. Firenze 1982. È mio il corsivo che evidenzia la terminologia attinente al concetto di ordine.

[10] S. Mangano, scheda su *Villa Palmieri* in L. Zangheri (a cura di), *Ville della provincia di Firenze. La città*, Milano 1989, pp. 323-324.

[11] Del trattato di agricoltura di Pietro Crescenzi si annoverano copie manoscritte e varie versioni a stampa (compresi incunaboli e cinquecentine).

[12] Oltre all'articolo di M. Gori Sassoli, *Michelozzo e l'architettura di villa nel primo Rinascimento*, "Storia dell'Arte", 23, 1975, pp. 5-51, e allo scritto di D. Mignani in *Le Ville Medicee di Giusto Utens*, Firenze 1982, si veda M. Pozzana, scheda relativa al Trebbio, in questo volume.

[13] Nei versi dell'Avogadro sono ricordati un elefante, un cinghiale, una nave, un ariete, una lepre dalle orecchie ritte, una volpe inseguita da cani, cervi.

[14] E. Battisti, *Natura Artificiosa to Natura Artificialis*, in D. Coffin (a cura di), *The Italian Garden, Dumbarton Oaks Trustees for Harvard University*, Washington D.C. 1972, pp. 12-13.

[15] G. Venturi, *op. cit.*, p. 689.

[16] C. Acidini Luchinat, *La scelta dell'anima: le vite dell'iniquo e del giusto nel fregio di Poggio a Caiano*, "Artista", 3, 1991, pp. 16-25; Id., *Gli artisti di Lorenzo de' Medici*, in AA.VV. (a cura di F. Borsi), *'Per bellezza, per studio, per piacere'. Lorenzo il Magnifico e gli spazi dell'arte*, Firenze 1991, pp. 188-190.

[17] A. Chastel, *Marsile Ficin et l'Art*, Genève-Lille 1954, p. 10.

[18] *Ambra*, in Lorenzo de' Medici, *Scritti scelti*, a cura di E. Bigi, 2ª ed., Torino 1965.

[19] *Corinto*, in Lorenzo de' Medici, *Scritti scelti*, cit., pp. 473-474.

[20] G. Venturi, *op.cit.*, p. 695.

[21] E. Battisti, *op.cit.*, p. 13.

[22] F. Borsi, *I temi dell'ambiguità*, in AA.VV. (a cura di F. Borsi), *'Per bellezza...'*, cit.

[23] E. Barfucci, *Il giardino di San Marco*, "Illustrazione toscana e dell'Etruria", XVIII, ottobre 1940; lo stesso autore, che considerava il lavoro incompleto per esser stato interrotto dal servizio militare, tornò sul tema dopo la fine della guerra, in *Lorenzo de' Medici e la società artistica del suo tempo*, libro del quale è maggiormente diffusa la seconda edizione aggiornata da Luisa Becherucci, Firenze 1964.

[24] A. Chastel, *Vasari et la légende medicéénne*, "Studi vasariani", Firenze 1952.

[25] C. Acidini Luchinat, *La "santa antichità", la scuola, il giardino*, in AA.VV. (a cura di F. Borsi), *'Per bellezza...'*, cit., p. 147.

[26] La menzione di una "selva" si deve a Benedetto Dei, nel suo elenco di orti e giardini sunteggiato da Benedetto Varchi (*Storia Fiorentina*, ed. L. Arbib, vol. 3, Firenze 1838-1841, vol. II, libro nono, p. 106).

[27] Si veda L.M. Bartoli e G. Contorni, *Gli Orti Oricellari a Firenze. Un giardino, una città*, Firenze 1991, cap. I.

[28] Desumo, come già altra volta, tali notizie dal documentato e attendibile saggio di A. Natali, *Exemplum salutis publicae*, in L. Dolcini (a cura di), *Donatello e il restauro della Giuditta*, Firenze 1988. Da questa ipotesi si è di recente discostato F. Caglioti nel

suo diffuso saggio al quale si rimanda anche per gli apparati ornamentali del palazzo mediceo di via Larga.

[29] Si veda la scheda in questo volume.

[30] L'inventario, più volte pubblicato, inizia "Di Tommaso Verrocchj † a dj 17 dj gennaio 1495. Rede dj Lorenzo de Medici deon dare per questo lavoro....". Firenze, Biblioteca degli Uffizi, Miscellanee Manoscritte P.I. n. 3.

[31] L'attribuzione della fontana al Verrocchio e la sua provenienza da Careggi furono proposte da P. Meller in una conferenza presso il Kunsthistorisches Institut in Florenz, *Verrocchio e la fontana per la Villa di Careggi* (7 luglio 1959). Questi argomenti si trovano accolti in C. Seymour, *The Sculpture of Verrocchio*, London 1971, p. 116.

[32] G. Passavant, in *Verrocchio*, London 1969, p. 175, escluse la paternità del Verrocchio non accogliendo la provenienza da Careggi sostenuta dal Meller. Ultimamente P. Adorno, in *Il Verrocchio*, Firenze 1991, ha espresso delle riserve a includere la fontana nel *corpus* dello scultore; per l'attribuzione al Rossellino si è pronunciato Giancarlo Gentilini nel corso delle giornate di studio su Giuliano da Maiano (Firenze, *I Tatti e Castel di Poggio,* 1991, atti in corso di stampa).

[33] Per questa congettura si veda C. Acidini Luchinat, *L'immagine medicea: i ritratti, i patroni, l'araldica e le divise*, in AA.VV. (a cura di F. Borsi), *'Per bellezza...'*, cit., pp. 139-140.

[34] Un esauriente esame del disegno sangallesco GDSU 282 è in S. Borsi, *Il palazzo mediceo di via Laura a Firenze*, in AA.VV. (a cura di F. Borsi), *'Per bellezza...'*, cit. Si veda anche, dello stesso autore, la scheda *L'eredità di Lorenzo e l'età di Leone* X (*1513-1521*). *Firenze*, in G. Morolli, C. Acidini Luchinat, L. Marchetti (a cura di), *L'architettura di Lorenzo il Magnifico*, catalogo della mostra, Firenze 1992, pp. 185-188.

[35] Si veda S. Borsi, *L'eredità di Lorenzo e l'età di Leone X (1513-1521). Roma*, in G. Morolli, C. Acidini Luchinat, L. Marchetti (a cura di), *L'architettura...*, cit., pp. 188-190.

Una committenza medicea poco nota: Giovanni di Cosimo e il giardino di villa Medici a Fiesole

Giorgio Galletti

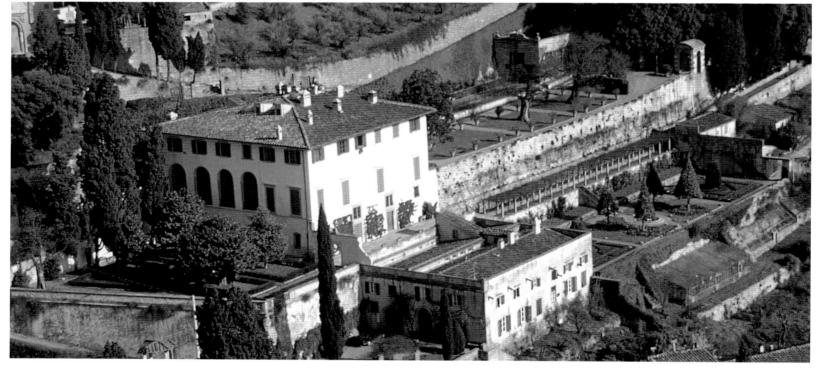

Fiesole, villa Medici, veduta aerea

Un viale ombreggiato da lecci, che costeggia un ampio anfiteatro di ulivi, conduce a villa Medici. La visione è improvvisa: il cubo perentorio della villa, incastonato fra i suoi giardini pensili, è come sospeso in aria, sul ciglio ripidissimo della collina fiesolana. Entrando nel giardino superiore due *Pawlonia tomentosa* ormai invecchiate e una *Magnolia grandiflora* nascondono la facciata orientale a due piani, col suo loggiato a tre arcate. Dal parapetto la vastità del panorama di Firenze, pur mediato dalla geometria dei tappeti di bosso del piano più basso, non lascia tregua. Un sentiero tortuoso conduce al giardino inferiore, che è ancora visibile dall'alto di un percorso coperto da un pergolato. Di qui si può scendere al giardino inferiore o proseguire sotto il grande basamento della villa, che da questa parte presenta un prospetto di tre piani, al giardino segreto, sul quale si affaccia dal primo piano un secondo loggiato a quattro arcate. Il volume della villa, che cambia a seconda delle angolazioni, e la successione dei grandi muri di contenimento delle terrazze creano un percorso irripetibile, sia per la bellezza architettonica, sia per la rarità, perché ci troviamo in un giardino integro nella sua struttura, nato dal nulla alla metà del Quattrocento per volere di un personaggio meno noto della famiglia Medici, Giovanni, secondogenito di Cosimo il Vecchio.

Di Giovanni de' Medici e della sua villa aveva tessuto le lodi il Filarete: "Uomo prudente, lui ancora coll'animo paterno e gentile, massime in queste cose degne molto si dilettava. E che questo sia vero, si può vedere nel monte di Fiesole, dove che è uno luogo dei romiti di santo Gironimo, lui fece fabricare una chiesa molto divota e degna secondo la qualità d'essa, e ancora uno degno luogo propinquo, friggerio quando l'aire campestre pigliare voleva. E così ancora di strumenti e d'altre cose varie, e gentilezze, massime in questo edificare"[1].

In seguito la fama della villa è legata tuttavia a Lorenzo de' Medici, che la ereditò nel 1469, dopo la morte del padre Piero il Gottoso. Il Poliziano, ospitato a Fiesole più volte da Lorenzo, contribuisce a creare il mito di villa Medici quale sede perfetta di ritiro suburbano dalla città. In una lettera a Marsilio Ficino, nella quale il poeta rivolge un invito a una parca cena, egli descrive i pregi del luogo: la ricchezza d'acqua, la posizione ventilata e non eccessivamente soleggiata, la vista su tutta Firenze e la solitudine, pur nella vicinanza della città[2]. A Fiesole componeva il *Rusticus*, dove ritorna l'immagine della vista di Firenze e della valle dell'Arno da Fiesole[3]. Altre citazioni della villa giungono da Pier Crinito, da Cristoforo Landino e da Ugolino Verino[4]. Anche la pittura rende omaggio a Fiesole: il panorama dalla villa è con ogni probabilità quello che si vede dalle finestre dell'*Annunciazione* di Antonio e Piero Pollaiolo dello Staatliche Museum di Berlino (1470 circa)[5].

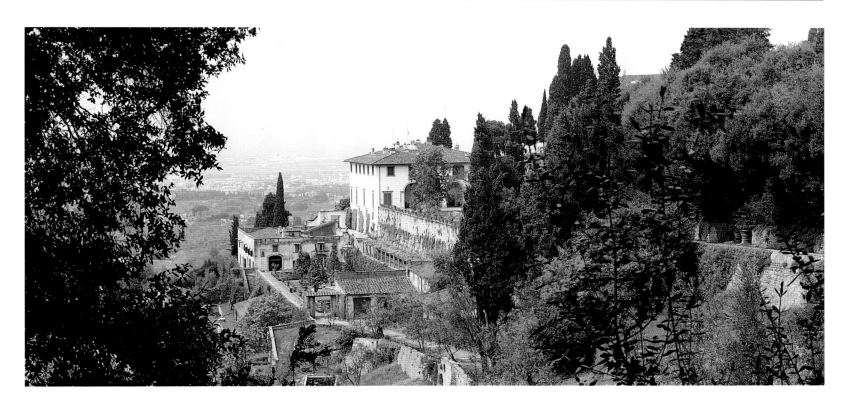

Fiesole, villa Medici, veduta da est

La fama iniziale della villa è dunque legata al panorama su Firenze e alla sua qualità di luogo prossimo alla città, ma allo stesso tempo appartato, nascosto fra gli alberi, particolarmente adatto allo studio e a dotte conversazioni fra neoplatonici in piacevoli cene frugali. Ma tale fama nasce anche dall'arditezza della costruzione. Nel 1475 Jacopo Lanfredini chiedeva infatti a Lorenzo di lasciar visitare Careggi e Fiesole a Polo Morosino. La dimora di Fiesole era infatti ritenuta degna d'esser vista "chome luogho ben posto e facto per forza etc."[6]. Quel "per forza" si riferisce evidentemente a quella perizia tecnica che, poco meno di un secolo dopo, sarà oggetto anche dell'ammirazione del Vasari:

"E per Giovanni, figliuolo di Cosimo de' Medici", scrive il Vasari nella vita di Michelozzo, "fece a Fiesole, il medesimo [Michelozzo], un altro magnifico et ornato palazzo, fondato dalla parte di sotto nella scoscesa del poggio con grandissima spesa ma non senza grande utile, avendo in quella parte da basso fatto volte, cantine, stalle, tinaie et altre belle e commode abitazioni; di sopra poi, oltre le camere, sale et altre stanze ordinarie, ve ne fece alcune per libri e alcune altre per la musica. Insomma mostrò in questa fabbrica Michelozzo quanto valesse nell'architettura; perché oltre quello che si è detto fu murata di sorte, che ancor che sia in su quel monte non ha mai gettato un pelo"[7].

La villa suscitò interesse all'inizio del nostro secolo soprattutto fra gli studiosi inglesi di giardini. Essa compare in repertori quali quello del Latham e quello del Phillips, validi soprattutto per le immagini, ma privi di qualsiasi elaborazione critica[8]. Finalmente, nel 1925, Jellicoe ne riconosceva il valore assolutamente innovativo: " There is probably as much dignity of learning expressed in the long simple lines of the terraces cut out of the hill below Fiesole, as there ever was in all the cultivated arguments promoted within its precincts. As one of the buildings, therefore, which mark the down of the Renaissance, and in which the newly born love of art and freedom were fostered and spread abroad, the Villa has a special interest. As a work of garden architecture, it was a thoroughly sound conception, and one of the most important foundations of the future garden design"[9].

Il senso dell'innovazione architettonica della villa rispetto alle ville di Careggi, Cafaggiolo e Trebbio, ancora medievaleggianti, isolate rispetto all'ambiente circostante e chiuse in se stesse, attorno allo spazio distributivo del cortile, dove è escluso qualsiasi rapporto visivo con l'esterno, veniva chiarito dall'importante contributo critico del Frommel[10]. La planimetria perfettamente ortogonale che ritorna nell'alzato, dalla forma pressoché cubica, le logge non giustapposte come a Careggi, ma inglobate e integrate nel volume della villa in relazione di continuità con lo spazio esterno, sono secondo Frommel anticipazioni di Poggio a Caiano, della

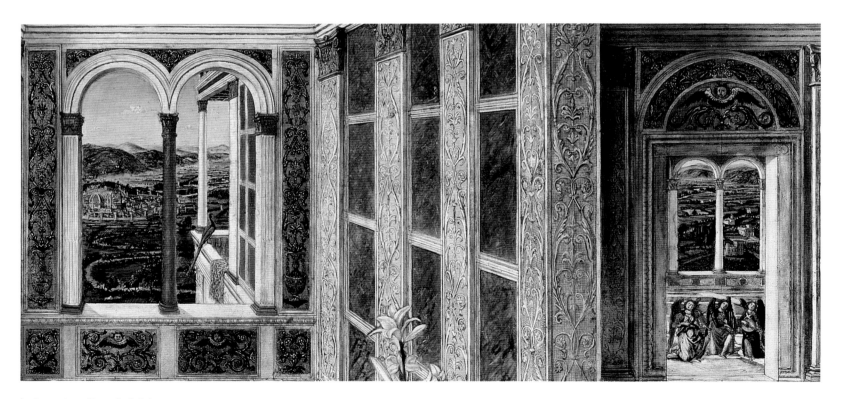

Antonio e Piero Pollaiolo,
Annunciazione, particolare
Berlino, Staatliche Museen

Farnesina e di villa Madama. Se pure Frommel aveva individuato l'originalità del rapporto fra spazio interno e spazio esterno, bisogna attendere la Masson per una valutazione specifica del giardino: "Superficially too, the garden has been much altered, but the fundamental lines of its terraces and, above all, its fabulous view have changed little since the day when it was built. It is this view that fulfils more perfectly perhaps than many other Medici villa Alberti's maxim that the side should overlook a city or plain 'bounded by familiar mountains' and that in the foreground there should be the delicacy of gardens".

Ma ancora lontane sembrano le grandi soluzioni architettoniche del Rinascimento maturo: "the lower terraces of the garden can only be reached from the cellars of the house or by a circuitous route leading from the entrance avenue, a somewhat clumsy arrangement that shows clearly the elementary stage garden design at the time when the villa was built, which did not yet envisage the exploitation of a hillside site as an opportunity for the spectacular use connecting stairs and ramps that was to become a *tour de force* of later Renaissance garden architects"[11].

Nonostante questi riconoscimenti d'ordine estetico, scarsi sono stati i tentativi di sistemazione cronologica. Nel 1906-1907 il Carocci riportava la notizia che la villa era stata in origine una casa da signore della famiglia Baldi: "Cosimo il Vecchio de' Medici comprò la casa ed i terreni vicini da Niccolò del Maestro Giovanni Baldi nel 1458 ed a Michelozzo Michelozzi, il suo architetto favorito, fece eseguire la splendida villa, circondandola di deliziosi giardini"[12]. Tale datazione posteriore al 1458, stabilita sulla base di documenti non menzionati, veniva in seguito assunta senza discussione dagli studiosi, come per scontato veniva ammesso che il committente fosse stato Cosimo il Vecchio. Fra questi ricordo Patzak, Geymüller, Arntz, Carla Bargellini e Pierre De La Ruffinière Du Prey e infine l'Ackerman[13]. Come vedremo, l'errore di questi critici non riguardava soltanto la cronologia, ma soprattutto il mancato riconoscimento del vero committente, Giovanni di Cosimo de' Medici, al quale veniva concessa menzione giusto perché il 1463, anno della sua morte, veniva assunto come termine *ante quem* per la conclusione dei lavori[14]. Il lavoro non recentissimo della Bargellini e del De La Ruffinière Du Prey, pur meritevole nella raccolta di dati iconografici mai presi prima in considerazione, è assai discutibile nelle conclusioni e nel tentativo di fornire un'ipotesi ricostruttiva dell'aspetto originale dell'edificio[15].

Una precisazione cronologica si deve alla Ferrara e al Quinterio, i quali circoscrivono fra il 1451 e il 1457 il tempo di costruzione. Dalla portata al catasto del 1451 infatti non è menzionata alcuna proprietà in Fiesole, mentre da quella del 1457 "emerge che il possedimento fiesolano, denuncia-

Planimetria di villa Medici a Fiesole, in J.C. Sheperd, G.A. Jellicoe, *Italian Gardens of Renaissance*, London 1925, tav. V

Sezione di villa Medici a Fiesole, in J.C. Sheperd, G.A. Jellicoe, *Italian Gardens of Renaissance*, London 1925, tav. VI

to come proprietà di Giovanni, era già stato ristrutturato"[16].

Recentemente l'Ackerman, pur ingenerando una certa confusione nell'affermare che la piattaforma della villa era assai meno ampia, sulla base di un'erronea lettura di una veduta dello Zocchi[17], ha riconosciuto il valore altamente innovativo di villa Medici, che consisterebbe soprattutto "in the replacement of the economic values of earlier Medici properties – income, security, the provisioning of the city palace – by ideological values that made an image of the landscape, exalting it as something other than the natural environment, the theater of daily life. Aesthetic and humanistic values found expression at Fiesole: the appreciation of a hilltop view for its own sake (earlier, as in Petrarch's letters, the landscape was interpreted morally), the visual command of the city from the relative isolation of the suburb, the *locus* for enjoyment of undisturbed *otium*"[18].

Fondamentale è invece il nuovissimo contributo di Amanda Lillie, *Giovanni di Cosimo and the Villa Medici at Fiesole*, che dà notizia di un carteggio relativo alla costruzione di una parte del giardino. A questo carteggio, già in parte noto a chi scrive, cercheremo di fornire in questa sede ulteriori interpretazioni.

Giovanni di Cosimo de' Medici

La maggiore lacuna nei contributi studi su villa Medici consiste nell'aver trascurato la figura del committente e di averla sottovalutata nei confronti della personalità del padre Cosimo. L'unico studio monografico su Giovanni rimane il fondamentale saggio di Vittorio Rossi *L'indole e gli studi di Giovanni di Cosimo de' Medici*, risalente al 1893[19]. Il Rossi aveva analizzato soprattutto gli interessi letterari di Giovanni, coltivati insieme ad amici come Leonardo di Piero Dati e Rosello Rosselli, ponendo in risalto la sua grande passione bibliofila, in concorrenza con quella del fratello maggiore Piero, provata dai numerosi codici laurenziani esemplati per lui. Giovanni colleziona anche strumenti musicali, raccoglie canzoni che fa eseguire al cantore e organista Antonio Squarcialupi, poi prediletto dal Magnifico. Il Rossi ne traccia una figura dalla duplice personalità. Colto, amante della letteratura e delle arti, Giovanni era allo stesso tempo dedito ai piaceri. Egli "rappresenta assai meglio del fratello Piero il periodo di transizione fra la prima e la seconda età del rinascimento, preannunzia già in certe sue tendenze il Magnifico"[20]. Il Pieraccini ribadisce gli interessi letterari messi in luce dal

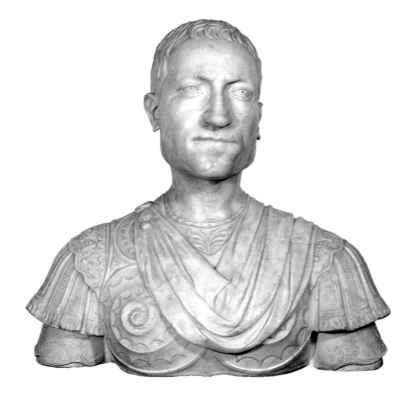

Mino da Fiesole, *Busto di Giovanni di Cosimo* Firenze, Museo Nazionale del Bargello

Rossi, ma anche il suo impegno nelle imprese finanziarie e la sua attività diplomatica per conto della signoria fiorentina a Roma presso il papa Callisto III, a Milano presso il duca Francesco Sforza, a Pisa presso il cardinale d'Avignone, di cui fa menzione l'Alamanni nell'elogio funebre di Giovanni, attività messa comunque in discussione dal Rossi[21]. Come afferma il Caglioti, Giovanni diviene, a seguito della distensione politica conseguente la pace di Lodi, "una sorta di ambasciatore della propria famiglia lungo la principale direttrice della vita politica e diplomatica nella Penisola tra Milano, Firenze, Roma e Napoli"[22].

Il suo ruolo nella politica economica medicea viene confermato dal De Roover, il quale riporta come Cosimo, per le questioni finanziarie, aveva riposto la propria fiducia soprattutto nel secondogenito, essendo Piero destinato a occuparsi di problemi politici. Nel luglio del 1455 Giovanni, dopo la morte di Giovanni d'Ambrogio Benci, diviene infatti direttore generale del Banco Mediceo in tutte le sue filiali, sia italiane che estere[23]. Si deve invece al Corti e allo Hartt la pubblicazione di un carteggio dal quale emerge per la prima volta l'attività di Giovanni quale committente artistico. Nel 1456 egli ordina a Desiderio da Settignano due "acquai" (forse due pile per fontane) e un camino, presumibilmente destinati a Fiesole[24]. Una lettera del 9 ottobre 1455, pubblicata dal Foster, dimostra inoltre che Giovanni commissiona a Donatello due Madonne per Fiesole e uno scrittoio in marmo, non sappiamo se per Fiesole o per il suo studio nel palazzo di via Larga[25]. Giovanni è anche un raccoglitore di antichità. Il fratello Carlo, il mercante d'arte Bartolommeo di Paolo Serragli e Bernardo Rossellino ricercano per lui, a Roma, sculture antiche[26].

Il recente saggio del Caglioti si sofferma infine sugli interessi architettonici di Giovanni attraverso la rilettura e la nuova trascrizione di documenti già noti[27]. Come abbiamo accennato, nell'estate del 1455 Giovanni, insieme a Giovanni d'Angiò, si reca a Milano, in una sorta di missione diplomatica, per incontrare Francesco Sforza, oltre che per prendere pratica presso il banco di famiglia in quella città. Il 4 giugno dell'anno successivo Francesco Sforza invita Giovanni a esprimere un parere sul progetto dell'Ospedale Maggiore iniziato da due mesi: "et perché sapiamo che voi ve deletati del murare e del fare hedificare, havemo ordinato che li predicti maestri [Filarete e Giovanni di Sant'Ambrogio] se adrizano ad voi, pregandovi ch'el vi piaza fargli mostrare tuto il dicto hospitale, et come è sito et hedificato, per forma che ne possino cavare il disegno"[28]. Il 12 agosto Giovanni risponderà di avere inviato un modello per l'ospedale eseguito da "uno nostro capomaestro", identificato dal Caglioti proprio in Bernardo Rossellino, che abbiamo già incontrato a Roma a raccogliere, mentre era al servizio di Niccolò V, anticaglie per Giovanni[29].

pagg. 66-67
Benozzo Gozzoli, *Viaggio dei Magi*, particolare
Firenze, Palazzo Medici Riccardi, Cappella dei Magi

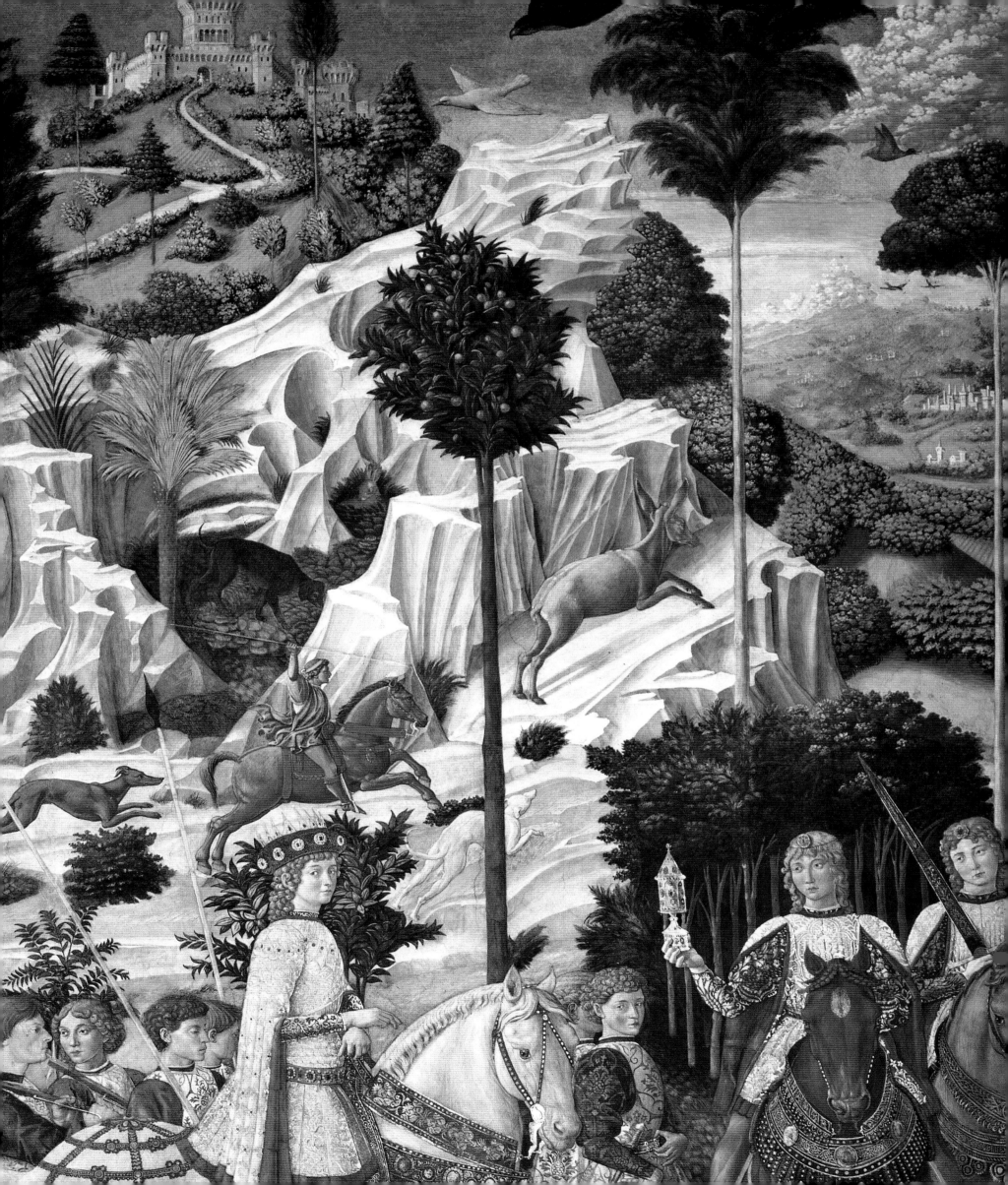

Gli interessi architettonici di Giovanni sono del resto anche desumibili dal tono di calorosa amicizia di una lettera di Leon Battista Alberti a Giovanni, pubblicata dal Grayson e databile attorno alla metà del Quattrocento: "Preclarissimo viro Johanni de Medicis amicissimo in Florentia.

Che tu pigli chonfidentia in me mi piace. Et fai quello che si richiede alla benivolentia nostra antiqua. Et io, perchè chosì ti chonosco essere mio debito, pero desidero et per te et a tua richiesta fare qualunque chosa torni chommodità a chi te ama"[30].

Sebbene la lettera si riferisca alla compravendita di un terreno, essa testimonia un rapporto fra i due proprio negli anni della stesura del *De Re Aedificatoria* e rende meno generico il paragone, più volte fatto dagli studiosi, fra la villa di Fiesole e i passi del trattato a proposito della villa di campagna. È da tenere presente che la costruzione di villa Medici è contemporanea o leggermente posteriore a quella del convento di San Girolamo che sorge immediatamente a monte, il cui ampliamento fu patrocinato da Cosimo il Vecchio. La Ferrara e il Quinterio ritengono che il convento e la villa rientrino in una sorta di colonizzazione da parte di Cosimo del colle fiesolano[31]. In realtà i cantieri della villa e del convento sembrano procedere contemporaneamente o diacronicamente per iniziativa e sotto il controllo di Giovanni, come del resto aveva affermato il Filarete, che invece assegna a Cosimo l'iniziativa della Badia Fiesolana[32]. L'autonomia del figlio rispetto al padre sembra spiegare il senso del motto di Cosimo riportato dal Poliziano: "Cosmo predetto soleva dire, che la casa loro di Cafaggiolo in Mugello vedeva meglio che quella di Fiesole, perchè ciò che quella vedeva era loro, il che di quella di Fiesole non avvenìa"[33]. Alla personalità di Cosimo, vigile a consolidare e ad ampliare il patrimonio familiare sia nel contado che in città, si sostituiva quella del figlio minore, aggiornata al nuovo clima umanistico di riscoperta del soggiorno agreste quale sede ideale per l'*otium* intellettuale e per la meditazione filosofica, di cui l'Alberti s'andava facendo interprete.

Dal carteggio con la moglie e i suoi collaboratori risulta infine l'interesse quotidiano per l'andamento dei lavori durante il soggiorno a Milano nell'estate del 1455, che lo costringe lontano dal cantiere. Nell'autunno dello stesso anno, di nuovo a Firenze, Giovanni poté finalmente dedicarsi alla sua villa, come si legge in una lettera di Bartolommeo Scala al Filelfo, pubblicata dalla Brown: "Ho passato il pomeriggio a Fiesole, dove Giovanni stava soggiornando, assorto nel suo edificio..."[34].

La paternità di Michelozzo, sostenuta dal Vasari, potrebbe essere dunque ridimensionata in favore di una partecipazione diretta al progetto dello stesso committente, il quale poteva essersi sì avvalso di Michelozzo, ma anche di altri, quali il Rossellino, che eseguì un portale per la villa, o Antonio

Benozzo Gozzoli, *Viaggio dei Magi*, particolare con il presunto ritratto di Giovanni di Cosimo
Firenze, Palazzo Medici Riccardi,
Cappella dei Magi

Manetti detto il Ciaccheri, la cui presenza al cantiere della villa è documentata, come vedremo più avanti, nel 1455[35].

Lo spessore culturale di Giovanni de' Medici, che si va delineando nei recenti studi, sembra rafforzare l'ipotesi di una possibile influenza su Lorenzo il Magnifico. Secondo il Rochon Lorenzo era troppo giovane quando lo zio morì, nel 1463, per esserne in qualche modo influenzato[36], ma la sua personalità non dovette essergli certo estranea né la sua cultura sconosciuta, data la parentela così stretta. Come dimostrano inoltre gli inventari, Lorenzo abitò la villa di Fiesole[37] e ne fece un luogo di incontro e di soggiorno di umanisti[38]. "Ed a Lorenzo", affermava Vittorio Rossi, "ci richiama pure l'inclinazione alla poesia volgare che Giovanni, rimatore volgare forse egli stesso, ebbe più spontanea e più viva del padre e il fratello"[39]. E, possiamo aggiungere, quell'inclinazione si rivolse anche all'architettura. Lorenzo doveva avere capito il valore innovativo della villa fiesolana, quell'impegno non dilettantistico che Giovanni, coinvolto di prima persona nel dirigere i lavori, aveva dedicato "al suo edificio". Fiesole può essere considerata dunque un precedente insostituibile per Poggio a Caiano, che ne ripete, ampliandolo, lo schema distributivo interno e il rapporto con l'esterno mediante la visione diretta sul paesaggio, cui il giardino avrebbe fatto da tramite[40].

Il giardino quattrocentesco

L'attuale aspetto di villa Medici e del suo giardino sono stati ritenuti assai alterati dagli interventi successivi. Già per la Masson ben poco era rimasto dell'impianto quattrocentesco, se non il giardino segreto e le linee fondamentali delle terrazze. Ma le ipotesi di radicali trasformazioni, che sono state accettate in seguito dalla Ferrara e dal Quinterio e recentemente anche dall'Ackerman, si debbono a Carla Bargellini e Pierre De La Ruffinière Du Prey, i quali affermano che il corpo della villa subì una notevole trasformazione voluta da lady Orford (proprietaria della villa fra il 1772 circa e 1781), su progetto di Niccolò Gaspero Paoletti. Alla villa sarebbe stato aggiunto il corpo nord, adiacente al muro che la divide dalla via Vecchia Fiesolana. Ciò avrebbe portato come conseguenza alla trasformazione del tetto e all'alterazione di tutte le proporzioni del volume dell'edificio. Altra trasformazione sarebbe il tamponamento della prima arcata sinistra del loggiato est, prospiciente il terrazzamento superiore con la risultante riduzione da quattro a tre arcate[41]. L'ipotesi si

basa sull'analisi di due vedute quattrocentesche. La prima è quella di Domenico Ghirlandaio nella *Dormitio Virginis* nella cappella Tornabuoni in Santa Maria Novella a Firenze, nella quale si nota la villa con il loggiato a quattro arcate e l'assenza del corpo a nord (a destra guardando l'immagine)[42]. Alquanto confusa è la raffigurazione dei due muraglioni a sostegno dei terrazzamenti, anche se un'indicazione precisa può essere individuabile nei due contrafforti del muro inferiore. L'altra veduta è nello sfondo dell'*Annunciazione* attribuita dalla Dalli Regoli a Biagio d'Antonio e conservata all'Accademia di San Luca a Roma[43]. Contrariamente alla Bargellini e al De La Ruffinière Du Prey, i quali suppongono la veduta romana di derivazione da quella del Ghirlandaio e quindi sostanzialmente di uguale valore documentario, ritengo che la veduta romana sia del tutto autonoma. Essa presenta infatti un punto di vista più rialzato, che consente una maggiore definizione delle architetture della villa e dei terrazzamenti. A differenza della veduta del Ghirlandaio, nell'*Annunciazione* risultano tre arcate e il corpo settentrionale, proprio quello che secondo la Bargellini e il De La Ruffinière Du Prey sarebbe dell'epoca di lady Orford e del Paoletti. L'incongruenza fra le due immagini lascia supporre che entrambi i pittori si siano consentiti un certo margine di libertà rispetto all'oggetto reale e pertanto nessuna delle due può essere assunta come fonte ineccepibile per ipotesi ricostruttive. Ritengo comunque poco plausibile che il pittore dell'*Annunciazione* romana abbia potuto prevedere una trasformazione che sarebbe avvenuta tre secoli dopo, quale l'aggiunta del corpo settentrionale, e pertanto è plausibile che questo corpo sia originale. E proprio in questa veduta è sorprendente il riscontro con la realtà attuale: il grande muraglione a sostegno del terrazzamento superiore, il passaggio rialzato alla base di questo muro cui si accede da una scalinata, che conduce alla zona ovest del giardino (non visibile nel Ghirlandaio), l'edificio di servizio ai piedi della villa (non visibile nel Ghirlandaio), infine il muraglione a sostegno del giardino inferiore caratterizzato da due grandi contrafforti (visibili anche nel Ghirlandaio). Presente in entrambe le vedute, ma oggi non più esistente, è il portale a conclusione del passaggio intermedio in corrispondenza dell'angolo sud-est della villa[44]. Questo riscontro consente di affermare che il complesso di villa Medici e soprattutto il suo giardino, almeno nella configurazione volumetrica e nel suo rapporto con l'edificio, siano rimasti inalterati dal Quattrocento[45].

Altre delucidazioni in merito al rapporto fra villa e giardino si ricavano dall'inventario dei beni di Lorenzo il Magnifico, successivo alla sua morte avvenuta nel 1492. È confermata innanzi tutto la presenza di due loggiati. Alla carta 81 recto si legge: "una loggia a uso di ringhiera con muriccioli atorno di pietra et spalliera di mattone"[46].

pag. 71
Domenico Ghirlandaio, *Dormitio Virginis*, particolare
Firenze, Santa Maria Novella, Cappella Tornabuoni

pagg. 72-73
Biagio d'Antonio (attr.), *Annunciazione*, particolare
Roma, Accademia di San Luca

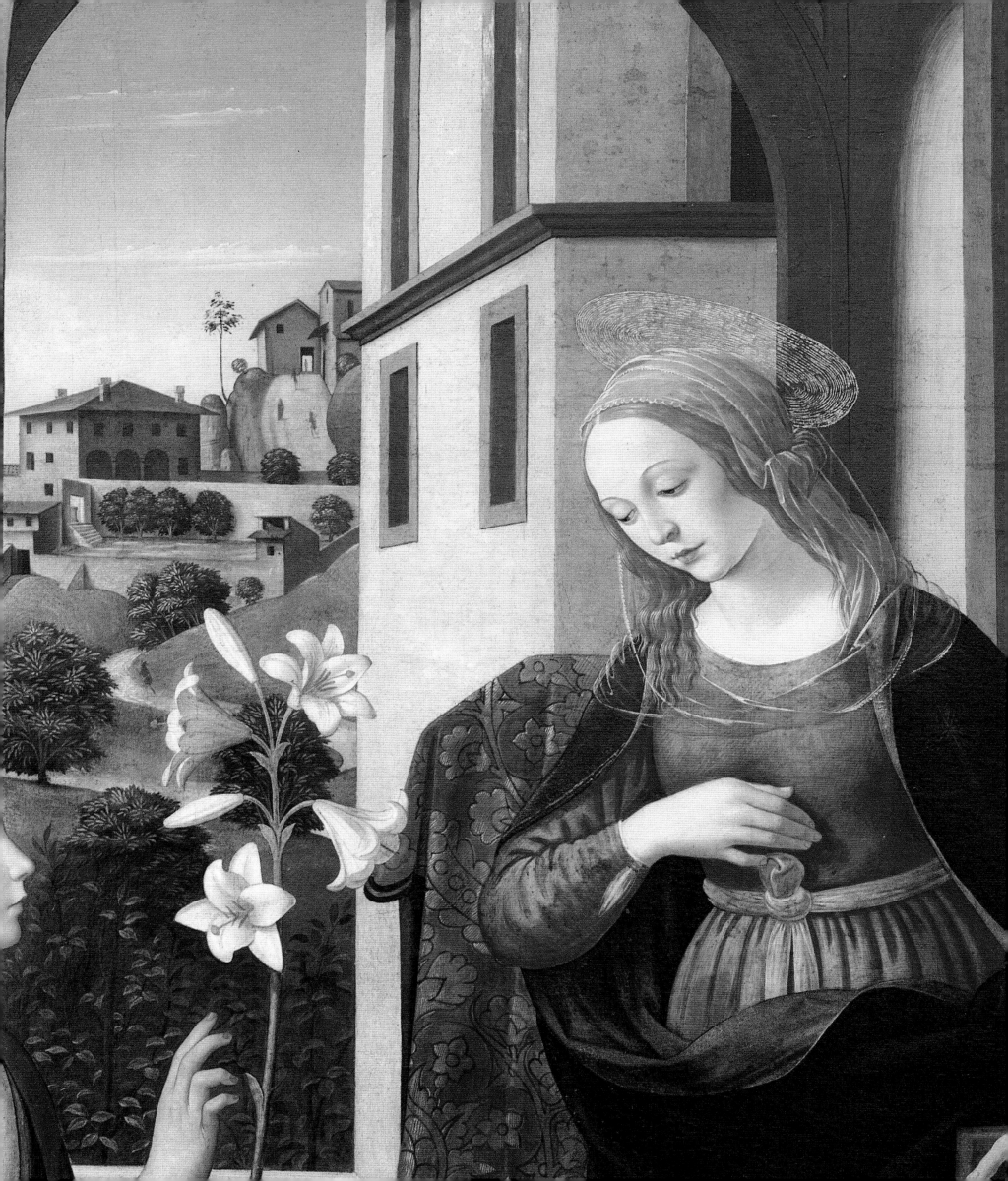

La ringhiera è nominata nuovamente alla carta 82 verso: "nel piano di sopra cioè una ringhiera tutta di pietra et traforata a chompassi et dinnanzi alla porta principale del palagio"[47].

La "ringhiera" non è altro che un parapetto in pietra e in muratura. Essa è da porre in relazione con la loggia ancora esistente a ovest, in corrispondenza dell'ingresso originario[48], sopraelevata rispetto al terreno, a differenza della loggia est priva invece di parapetto e in comunicazione diretta col giardino, menzionata distintamente nell'inventario come "loggia dell'orto che è a detto piano"[49].

Il parapetto traforato "a compassi", cioè a disegni circolari, richiama immediatamente l'immagine dei parapetti delle trifore nel corridoio del Noviziato di Santa Croce a Firenze, eseguito da Michelozzo, secondo quanto afferma il Vasari, ed è databile all'inizio degli anni quaranta. La balaustra traforata di villa Medici oggi non esiste più e al suo posto vediamo una ringhiera in ferro; ma le aperture arcuate, dalla proporzione di due a tre (dalla base al cervello dell'arco), che ritagliano pilastri lisci in muratura simili a quelli del corridoio del Noviziato, consentono di supporre, anche per villa Medici, la presenza di "quella singolare e quasi provocatoria mescolanza di Gotico e Rinascimento" che la Ferrara e il Quinterio riconoscono nell'intervento in Santa Croce: mescolanza oggi perduta e semmai rintracciabile all'interno del-

la villa nei due saloni terreni, gli unici rimasti inalterati, dove ricorrono i peducci triangolari in pietra serena, definibili, per il confronto con quelli del Bosco dei Frati e dello stesso Noviziato, di gusto pienamente michelozziano[50].

Ancora dall'inventario del 1492 apprendiamo notizie sul giardino: "Appresso seguono i terreni. Uno giardino drieto al detto palagio com più orticini murati et recinti di mura et 1° pezzo di terra in detto giardino con arcipressi abeti et altro a uso di boschetto e uno pezzo d'ortaccio a più di detto palagio chiuso atorno chon uno stechato"[51].

Per "orticini" bisogna semplicemente intendere aiuole. Gli "orticini" sono assimilabili ai "pratelli" murati del giardino della villa di Poggio a Caiano, la cui esecuzione è menzionata in documento del 1549, e collocabili, secondo il Foster, nell'area ai lati e dietro la villa del Poggio[52]. Ciò trova riscontro nella lunetta di Utens, dove in quest'area sono visibili piccole aiuole disposte secondo un reticolo ortogonale, all'interno delle quali sono coltivati piccoli alberelli, riconoscibili come alberi nani da frutto[53]. Anche per Poggio si parla di aiuole murate, e ciò può riferirsi alla muratura del cordonato di delimitazione, oppure a una recinzione in muratura, oppure ancora a un'aiuola rialzata. Gli "orticini murati e recinti di mura" presuppongono una coltivazione particolarmente pregiata, che richiedeva una protezione sia dai ladri che dagli animali, coltivazione di cui non abbiamo notizie, anche se è

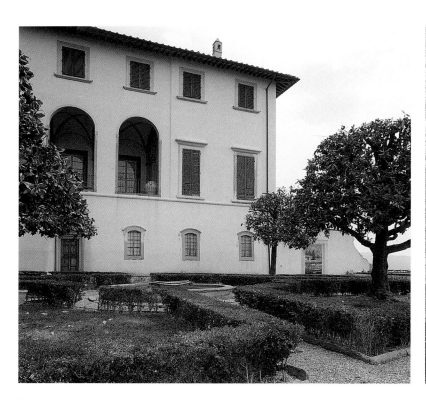

Fiesole, villa Medici, facciata ovest

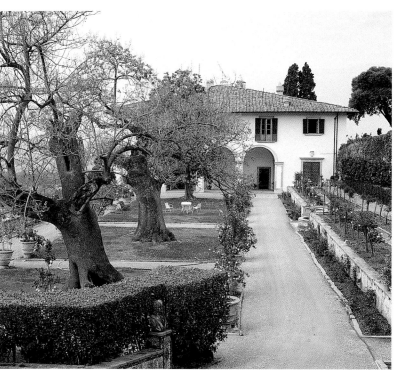

Fiesole, villa Medici, facciata
e giardino superiore visti da est

da escludere che si tratti di frutti nani, che sarebbero entrati molto in voga soltanto all'epoca di Cosimo I[54]. L'ipotesi di una coltivazione pregiata è rafforzata dal fatto che l'inventario distingue il "giardino drieto al detto palagio" da "uno pezzo d'ortaccio a più di detto palagio". La denominazione "ortaccio" veniva usata per zone destinate alla coltivazione di verdure e erbaggi commestibili ad uso della servitù.

"Ortaccio" è ancora chiamata, ad esempio, una porzione recintata del giardino di Castello, usata fino a non molti anni fa come orto. Si può supporre che negli orticini fossero coltivate piante officinali e ornamentali e che quindi nel "giardino drieto al detto palagio" fosse superata la tipologia del giardino-orto ancora riconoscibile al Trebbio e a Cafaggiolo. Una riprova che Giovanni de' Medici aveva una collezione di piante ornamentali, più degna di un giardino che di un ortaccio, giunge da una lettera del 10 marzo 1456, che Giovanni de' Medici riceve da Giovan Francesco della Torre in Ferrara, cortesemente segnalatami da Amanda Lillie: "mandami parecchi pedi de rose de quelle bianche incarnatte et simelmente se havesti qualche pianton de quelli garofalli bianchi incarnati da tante foglie e deli rossi belli che ne siti molto ben forniti et se non havesti deli piantoni mandateme dele semente chel haverò ultra modo gratissimo"[55].

La rosa menzionata può essere identificata nella *Rosa x alba "incarnata"*, dal fiore piatto, di colore bianco con una lievissima tonalità rosata e dal profumo raffinato, identificata, ad esempio, nella *Nascita di Venere* del Botticelli e rammentata da Giovanni Rucellai nella descrizione del giardino di Quaracchi[56]. L'indicazione nella lettera di Francesco della Torre ci sembra alquanto preziosa per la maggiore precisione rispetto a quelle "niveas purpuersque rhosas" citate in modo generico nel poema di Alessandro Braccesi sul giardino di Careggi[57]. Più azzardato sarebbe ipotizzare una qualsiasi *cultivar* per i "garofalli bianchi incarnati", sempre citati dal Della Torre, essendo già nel secolo successivo le varietà di *Dianthus* numerosissime[58]. Ai fini di questo studio ci preme piuttosto sottolineare l'interesse da parte di Giovanni per la coltivazione dei fiori, perché ci troviamo di fronte a una precocissima testimonianza di quel collezionismo botanico, con la connessa attività di scambio di specie vegetali fra gentiluomini italiani ed europei, che avrebbe caratterizzato la famiglia Medici nei due secoli successivi[59].

Un selvatico ("1° pezzo di terra in detto giardino con arcipressi abeti e altro a uso di boschetto"), destinato con ogni probabilità all'uccellagione, praticata sicuramente a Fiesole, come lascia intendere la presenza di "ragne da tordi", cioè reti per la caccia, nell'inventario del 1492[60], completa il giardino. La sua posizione doveva essere immediatamente esterna al recinto est e quindi in corrispondenza dell'attuale viale d'accesso e del boschetto soprastante[61].

Michelozzo, finestre del corridoio
del Noviziato di Santa Croce,
Firenze

pagg. 76-77
Sandro Botticelli, *La nascita di Venere*, particolare
Firenze, Galleria degli Uffizi

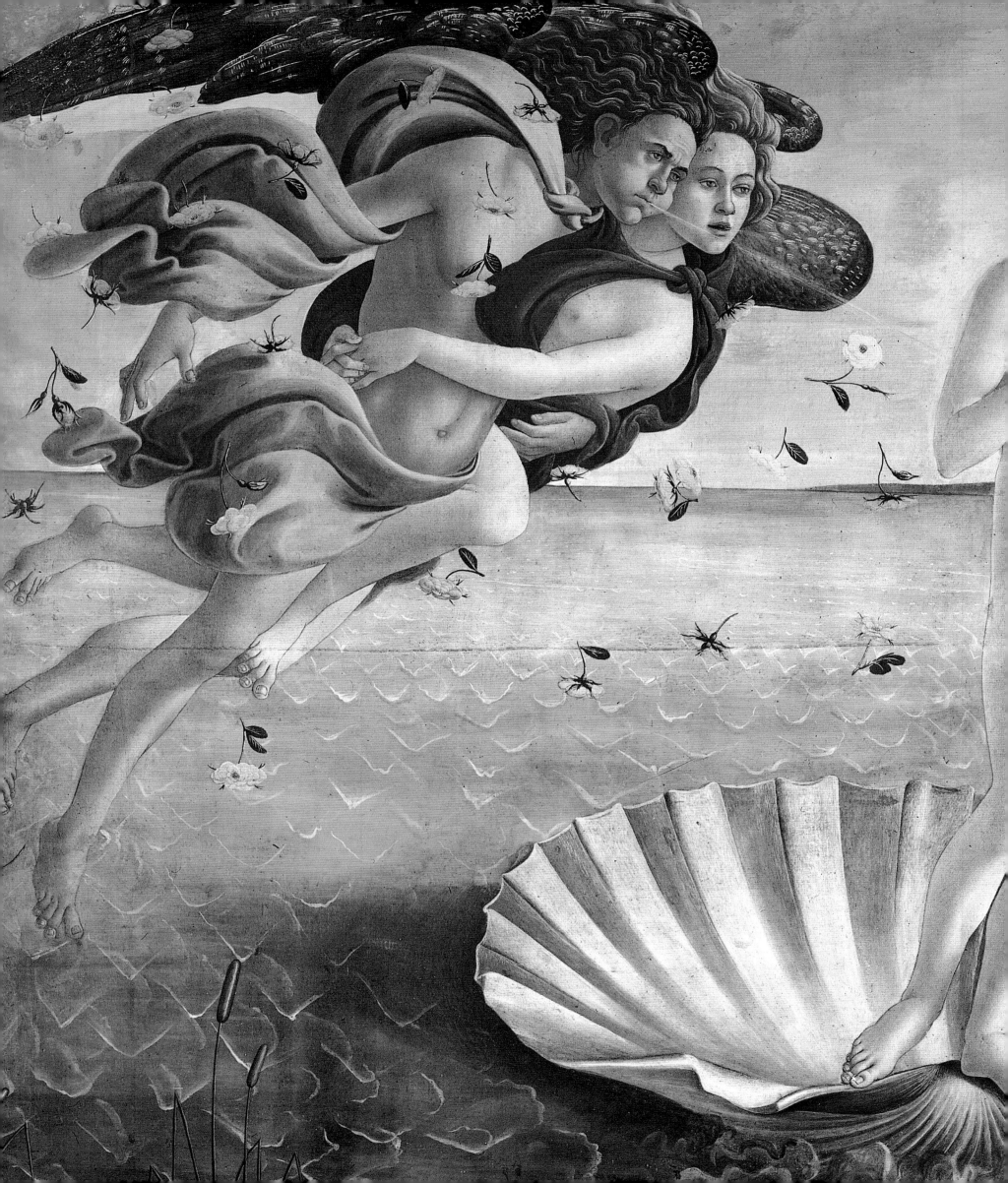

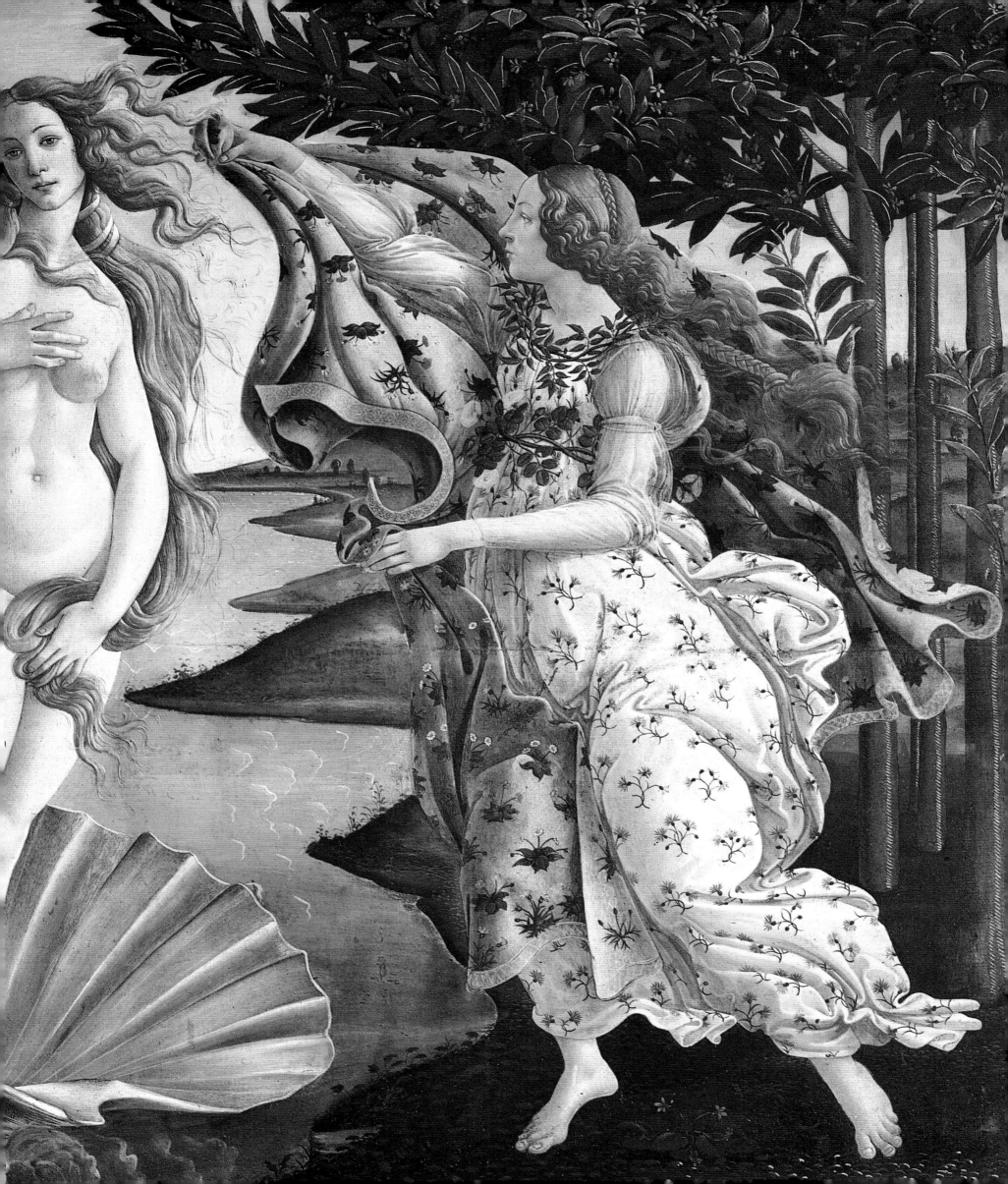

Nuove precisazioni sulla realizzazione del giardino di villa Medici giungono dal carteggio di Giovanni de' Medici conservato presso il fondo Mediceo avanti il Principato dell'Archivio di Stato di Firenze. Già il Corti e lo Hartt avevano pubblicato una lettera del 27 ottobre 1453 con la quale Bartolommeo Serragli scrive da Roma a Giovanni, in quel momento a Firenze, circa "chose antiche" da murare a Fiesole "avanti si tiri a fine", la quale stabilisce un sicuro termine *ante quem* per l'inizio dei lavori[62]. Amanda Lillie, nello studio menzionato più addietro, ha segnalato alcune lettere scritte tra il 1455 e il 1457 a Giovanni da diversi corrispondenti, fra i quali Ginevra degli Alessandri, moglie di Giovanni, e due agenti dell'*entourage* mediceo, Giovanni Macinghi e Giovanni di Luca Rossi[63]. Di particolarte interesse per il giardino di villa Medici è un gruppo di lettere del 1455, scritte durante i soggiorni di Giovanni ai Bagni di Petriolo[64] e a Milano, nelle quali viene riportato l'andamento dei lavori. Il 19 aprile Giovanni Macinghi scrive a Giovanni, che si trova ai Bagni di Petriolo: "De fatti di Fiesole t'ò pocho a dire, in però si sequita quanti ài comeso e lunedì si chominiciaranno da l'uno chanto a murare il muro gros[s]o e in questo mezo (...) si riempirà in quelo mezo e tirerasi a tera più che si può"[65]. Il "muro grosso", che si inizia a costruire e a riempire di terra, non può che essere uno dei due grandi muri di contenimento delle terrazze. Ma

uno dei muri crea qualche problema statico. Mentre Giovanni è a Milano, il 25 giugno egli viene informato ancora dal Macinghi che Piero de' Medici, il quale sostituisce il fratello durante la sua assenza, ha deciso di convocare a Fiesole Antonio Manetti, da identificarsi col Ciaccheri, Lorenzo da Sanfriano e Paolo Calafi per un parere attorno a un muro, la cui costruzione si rivela assai problematica. Il Manetti propone di fare un saggio alla fondazione del muro: "Ieri menai Antonio lasù. Lui dice cierto si farà istare. Vuole vedere el fondamento e vuole si cavi insino al sodo cominciando dal muro. È rimaso br. 10 a largho br. 6. Vuole sia cavato di sopra e di sotto..."[66].

Anche la moglie Ginevra l'8 di luglio informa Giovanni, in quel momento a Milano, del problema: "L'aqua si sta a u[n] modo ma el muro èbbene un tradimento a vedere"[67]. Ma il 2 agosto non è stata ancora presa alcuna decisione in proposito. Antonio Manetti insiste per il saggio e perché venga messo in opera un arco di rinforzo con malta di calce: "Piero mi dice s'aluoghi per trovare el fondamentto, chome per i[n] altra vi dissi, braccia 10 per il lumgho e braccia 6 per lo largho e con arenare braccia 1 per di sopra e per di sotto al muro e dare in mezo, che sarà braccia 4, avisandoti che l'archo s'à fare di calcina per più forteza"[68].

Ancora nell'agosto la statica del muro in questione sembra creare preoccupazioni. Scrive infatti Ginevra degli Ales-

Rosa x alba "incarnata"
Firenze, giardino di Boboli

sandri al marito Giovanni: "...t'aviso chome piero [de'Medici] 'a mandato parecchi maesstri a Fiesole per vedere se vi è rimedio niuno a quel muro, e chome 'o inteso dicie [non?] farvi mettere mano sanza te"[69]. Dai documenti non si comprende quale fosse il muro in questione, né se l'arco di rinforzo, proposto dal Manetti, fosse mai stato costruito. Non è tuttavia da escludere che il muro sia quello inferiore, quello cioè che sostiene l'"ortaccio", dal momento che presenta tuttora i segni di un intervento riparatore: i due grandi contrafforti ben visibili nelle vedute quattrocentesche. Questo muro è inoltre mancante di quel grande piano basamentale, che abbiamo menzionato quale passaggio a una quota intermedia verso il giardino est, oggi ben visibile, anche se coperto da un pergolato realizzato nel 1915[70]. Questa soluzione del basamento superiore è di notevole inventiva, in quanto consente una riduzione delle spinte del terreno contenuto e allo stesso tempo sia una gradualità nella disposizione dei terrazzamenti sia la possibilità di un percorso di collegamento fra le quote sfalsate su più livelli, quali erano risultate dall'adattamento, ardito, vertiginoso per l'epoca, dello scosceso pendio fiesolano.

Il grande sforzo per la costruzione dei terrazzamenti indica che l'elemento generatore della nuova costruzione è proprio il giardino, che doveva costituirne l'aspetto più originale e condizionarne anche la distribuzione interna: il piano nobile col suo loggiato est era concepito per creare una continuità col giardino nel terrazzo più alto a levante, dalla parte opposta dell'ingresso e quindi appartato, riservato a pochi, nascosto dalla pubblica via.

Nelle lettere del 1455 si legge anche di impegnativi lavori di scavo per captare una sorgente. Il 6 aprile Giovanni Macinghi scrive a Giovanni ai Bagni di Petriolo: "Arai sentito della aqua; non ti scrivo più questo, che di bene in megli và; piuttosto crescie che sciema quella chanella. Or pensa quando sarà ischoperto il chondoto che cierto non viene tuta in questo, che da lato gieme asai. Mercholedi meterano soto 8 in 10 operare [operai] per ischoprire e poi tutto sarai avisato: mai vedessi la più purghata aqua e la migliore"[71].

L'8 aprile il Macinghi invia ulteriori informazioni a Giovanni: "De fatti dell'aqua senpre a uno modo gietta e domani metto 8 oper[a]re per trovare la radice del condotto (...) Avisandoti non n'avendo se none questa, ti basterebbe fare mille belle cose e arei chiaro tu mi con[ce]dessi licenza io chonper[e]resi quella fonte di Piero Giotti..."[72].

Finalmente le ricerca è coronata dal successo, col ritrovamento di una vena "che viene per la via da Ffiesole", come risulta da una lettera di Giovanni di Luca Rossi a Giovanni de' Medici del 13 aprile 1455. La vena è assai abbondante: "... e si ghrossa aqqua chev'ara a servire in ogni luogho e da

Fiesole, villa Medici, giardino inferiore

Fiesole, villa Medici, giardino inferiore e pergola di Cecil Pinsent

questo a me chredete, chol [oc] chio 'o veduto in modo che so vi basterà... Non posso ssaziarmi lo schivere dell'acqua ch'e si abondevole, vi fara fare mille belle chose..."[73].

Non è da escludere che quelle "mille belle chose" menzionate nelle due lettere fossero fontane o giochi d'acqua, anche se non vi sono attualmente notizie in proposito. Ma c'era qualcos'altro nel giardino che doveva premere in particolar modo a Giovanni, il quale voleva a tutti i costi acqua abbondante, al punto che il Macinghi propose, nel caso che l'acqua trovata non fosse stata sufficiente, di acquistare la "fonte di Piero Giotti". Sottolineo inoltre che l'acqua scaturisce "per la via da Ffiesole", quindi da monte. La sorgente è individuabile in una sorta d'anfratto scavato nel macigno e che introduce a una galleria da cui esce abbondante acqua, situato proprio sotto la via Vecchia Fiesolana, a monte dell'attuale viale d'accesso[74]. La posizione della sorgente immediatamente al di sopra del giardino superiore lascia intendere che l'acqua si adattava a essere sfruttata a caduta e convogliata per andare a irrigare una coltivazione di particolare pregio, tale da meritare l'entusiasmo di Giovanni di Luca Rossi per la scoperta della sorgente.

In una lettera dell'11 aprile 1455, segnalatami da Amanda Lillie, Giovanni di Luca Rossi scrive a Giovanni de' Medici ai Bagni di Petriolo che "Bartol[ommeo] Serragli va in fra otto di a Napoli o gli fatto uno richordo di più chosse vogliamo

per a Fiesole cioè melaghrani, melaranci, limonciegli, faetri [*così nel testo*] e alchuna altra chosa"[75].

Dunque a villa Medici era prevista una coltivazione di agrumi, che avrebbe potuto raggiungere proporzioni vastissime, data l'estensione dei grandi muri di sostegno, disposti perfettamente a mezzogiorno. La presenza degli agrumi aveva sia una valore di ordine estetico, nel suo riferimento classico e mitologico all'orto delle esperidi, sia un valore pratico per le proprietà dietetiche e terapeutiche. La rarità poteva garantire alle specie presenti in giardino l'attributo di "collezione", secondo un'ottica non diversa da quella che spingeva Giovanni a raccogliere antichità, manoscritti, opere d'arte e strumenti musicali. Nella biblioteca di Giovanni sono presenti esemplari del *De rustica* di Columella e un *De plantis* di Teofrasto[76], che denotano forse interesse e stimoli verso il mondo vegetale.

Precisiamo che il "melarancio" (o "melangolo") indica quello che oggi chiamiamo arancioforte, il *Citrus aurantium* (L.), che viene usato come portainnesti nella coltivazione degli agrumi[77]. L'arancioforte veniva e viene ancora coltivato in spalliere addossate a muri esposti a mezzogiorno. La sua mancanza di resistenza alle gelate comporta la protezione con piccole tettoie, sulle quali, in caso di necessità, vengono fatte poggiare le stuoie di protezione. Nell'*Annunciazione* attribuita a Biagio d'Antonio, citata più addietro, sono raffigurati tre

Fiesole, villa Medici, giardino superiore

grandi cespugli addossati al muro di contenimento del giardino superiore, che proprio per la loro posizione sono da interpretare come aranciforti. Anche la veduta del 1826 di Telemaco Bonaiuti e un quadro della prima metà dell'Ottocento raffigurano cespugli addossati sia al primo muro di contenimento sia a quello che divide il giardino superiore dalla strada, i quali non possono essere che aranciforti, come dimostra la presenza delle piccole tettoie di protezione murate[78]. Nel giardino di villa Medici sono tuttora ben riconoscibili le aiuole per aranciforti lungo il muro di recinzione, lungo il muro di contenimento del giardino superiore e infine lungo il muro di sostegno del sentiero intermedio. Sono infatti in questi punti ben visibili le tracce delle tettoie murate e di fori di alloggiamento per i pali di sostegno delle tettoie mobili. Lungo il muro di sostegno del sentiero intermedio sussiste ancora oggi la coltivazione di aranciforti. È questa la traccia di una tradizione colturale che dura dall'epoca della creazione del giardino.

Di notevole rilievo documentario ritengo infine la richiesta da Napoli di "limonciegli". Essi possono infatti identificarsi con il "Limonciello di Napoli o calabrese" raffigurato dal Bimbi in uno dei quadri provenienti dalla villa della Topaia e con il *Citrus limon* "Neapolitanum"[79]. Il limoncello sarà anche presente in notevole quantità nelle liste settecentesche dei giardini di Boboli, Petraia e Castello, segno

che fra la seconda metà del Seicento e il Settecento era una coltivazione assai diffusa a Firenze. Ma non lo era altrettanto alla metà del Quattrocento, almeno nei giardini di proprietà medicea, se Giovanni aveva dovuto farselo inviare da Napoli. L'unica menzione a me nota di agrumi nel giardino di Careggi giunge da una lettera non firmata a Cosimo il Vecchio, dalla quale si comprende che le "melarancie" dovevano essere non soltanto in cattive condizioni, ma anche in limitate quantità e affidate alle cure poco solerti di un "gran finghardo" giardiniere chiamato Biascio. Nella descrizione del Braccesi gli agrumi non sono neppure menzionati, segno che nel giardino di Careggi costituivano una coltivazione secondaria rispetto alle altre elencate dettagliatamente[80]. Ritengo dunque che ci troviamo di fronte ad una delle prime testimonianze del formarsi di quella collezione d'agrumi che sarà uno dei vanti dei giardini medicei[81]. Ritroveremo notizie sugli agrumi nella villa di Agnano, iniziata nel 1489 da Lorenzo il Magnifico, dove ancora oggi sono visibili i fori di alloggiamento delle tettoie, al momento della fondazione del giardino di Boboli nel 1549, nelle lunette di Utens raffiguranti Castello, la Petraia, l'Ambrogiana, e poi nei documenti relativi alla creazione del giardino d'agrumi in Boboli, iniziato nel 1612 su progetto di Giulio Parigi, ancora oggi esistente e delimitato da muri coperti da spalliere di aranciforti.

Fiesole, villa Medici, giardino superiore e limonaia settecentesca

Nonostante le difficoltà che riguardano la costruzione dei muri di contenimento, i lavori alla villa dovevano essere assai avanzati nell'estate del 1455, dal momento che essa era già usata per riunioni conviviali. Mi riferisco alla festa descritta da Ginevra degli Alessandri al marito Giovanni de' Medici, nella lettera dell'8 luglio 1455: "avisoti chome andamo a Ffiesole, Piero et la Lucrezia et Angniolo della Stufa e' chantori di San Giovanni e [h]anno fato una bella festa e le fanciulle di Sant'Ontonio no[n] domandare ballato [depennato] che 'anno fatto miracoli e chose dell'altro mondo, ch'impazzava chiunce v'era; che stemo tanto a vedere che du' ore di notte inanzi tor[na]ssimo a Firenze"[82].

Già nell'autunno si pensa ad arredare la villa. Le due Madonne di Donatello, assieme ad alcune cornici, sono già state inviate a Fiesole il 9 ottobre 1455[83]. Amanda Lillie suppone che nel 1457 l'operazione sia completata: una colombaia viene costruita all'angolo del giardino e si piantano siepi, alberi da frutto e cipressi[84].

Nel giardino di villa Medici si stabilisce, anche in relazione alle quote dei diversi piani terrazzati, una gerarchia, che lega intimamente architettura e giardino secondo una compartimentazione razionale: il piano inferiore, dove è "uno salotto a uso di vendemmia", presumibilmente insieme ad altri ambienti di servizio, comunica con l'ortaccio; il primo piano, destinato ad abitazione, comunica con il giar-dino "degli orticini" tramite il loggiato est. Infine il selvatico chiude a est il del giardino "degli orticini"[85]. A Fiesole viene così definito un modello architettonico, dove le finalità estetiche hanno una loro autonomia rispetto a quelle pratiche, ma con queste si integrano. Il luogo viene scelto in funzione del panorama, mentre l'architettura tende a confermare la disposizione all'aprirsi verso l'esterno. L'esterno si conforma su una serie di terrazze, per le quali vengono costruiti muri di contenimento di dimensioni mai viste per un giardino, superiori anche a quelli della pressoché contemporanea Badia Fiesolana, ristrutturata e ampliata per iniziativa di Cosimo il Vecchio, il cui giardino terrazzato, descritto dal Filarete, ha un muro di 10 braccia di altezza[86]. La Ferrara e il Quinterio parlano, a proposito dei due edifici, di "dichiarata insubordinazione al territorio [...] Villa Medici e la Badia con l'audacia dei terrazzamenti e dei giochi dei piani, possono dunque a buon diritto considerarsi come prototipi di una tendenza tipicamente italiana"[87]. Anche la compartimentazione fra gli spazi, cioè fra l'orto, il selvatico e il giardino "degli orticini", accessibile soltanto dall'interno della villa, spazio esclusivo del proprietario e riservato a pochi ospiti, si accentua rispetto a modelli dove le destinazioni sono più integrate e fuse con l'ambiente rurale circostante, come si vede ancora nei giardini-orto di Cafaggiolo e di Trebbio, dove fra l'altro sono assenti gli agru-

mi. Viene così a codificarsi il sistema fondamentale dei vocaboli del giardino mediceo, che pur nella complessità dei suoi sviluppi futuri, si manterrà inalterato fino alle soglie del XVIII secolo.

Le vicende successive

Il 2 novembre 1463 Giovanni de' Medici muore, senza lasciare eredi, essendo il figlio Cosimino morto a sei anni nel 1459[88]. La proprietà passa a Piero subito dopo la morte di Cosimo il Vecchio nel 1464 e finalmente, nel 1469, a Lorenzo il Magnifico. Lorenzo aggiungerà alla villa alcune rendite con l'acquisto di nuovi terreni coltivabili, di quattro cave di pietra e di una bottega di barbiere nella piazza di Fiesole[89]. Sebbene Lorenzo, a partire almeno dal 1473[90], abbia già in mente di creare una nuova, grandiosa villa a Poggio a Caiano, soggiorna nella residenza di Fiesole. Nell'inventario del 1492 si parla infatti della camera di Lorenzo "che risponde sulla ringhiera dinanzi", cioè sul loggiato occidentale[91]. La camera si affacciava proprio laddove il panorama si allarga oltre Firenze, verso Pisa, quasi Lorenzo volesse dominare con la vista tutto il territorio sul quale egli auspicava l'affermarsi del potere della sua famiglia.

Nel 1671 la villa viene venduta da Cosimo III de' Medici per quattromila scudi a Vincenzo di Cosimo del Sera. Dei del Sera è il grande stemma d'arenaria applicato nell'angolo del bastione di sostegno del terrazzo ovest. Dopo vari passaggi durante il corso del XVIII secolo la villa viene venduta, prima del 1775, a Margaret Rolle, vedova di Robert Walpole, conte di Orford e fratello del celebre Horace[92]. A lady Orford si devono i principali lavori di trasformazione della villa e del giardino, su progetto di Niccolò Gaspero Paoletti[93]. Questi furono terminati entro 1779. La principale trasformazione consiste nell'aver creato un ingresso da est mediante un lungo viale carrozzabile che sfocia nel giardino superiore. Il nuovo accesso al giardino viene enfatizzato con una decorazione a grottesco del muro e la costruzione di un piccolo belvedere a picco sul muro di contenimento, cui fa *pendant* un'edicola sul lato opposto. A destra dell'ingresso viene costruita una piccola limonaia. Sulle trasformazioni che subisce il corpo della villa ci sono ancora molte incertezze. Certo è il tamponamento dell'arco destro del loggiato, le cui tracce furono ritrovate nel 1928[94]. Sull'ampliamento del lato nord ipotizzato dalla Bargellini e dal De La Ruffinière Du Prey abbiamo già espresso le nostre riserve.

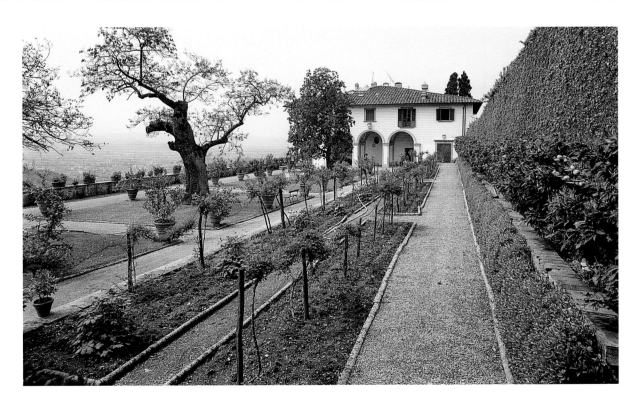

Fiesole, villa Medici, giardino nel terrazzamento superiore

Altro proprietario di rilievo è il mercante d'arte William Blundell Spence, che l'acquista nel 1862[95]. A lui si deve l'allargamento del viale d'accesso e il ritrovamento di tracce di mura etrusche, come attesta una lapide all'ingresso. Nel 1911 villa Medici viene acquistata dalla ricca e giovane vedova lady Sybil Cutting. Lady Sybil, protettrice di scrittori e artisti, amica di Bernard Berenson, farà di villa Medici un luogo di incontro, secondo soltanto ai Tatti, della colonia angloamericana che ancora a quel tempo girovagava per l'Europa. I lavori di ristrutturazione della villa vengono affidati a Geoffrey Scott, architetto e storico dell'architettura, allora protetto da Berenson, e a Cecil Pinsent, giovane architetto che avrà una larga fortuna presso la colonia straniera a Firenze nel periodo fra le due guerre. Dei due Scott è l'intellettuale, autore di un saggio fondamentale per la storia dell'architettura, *The Architecture of Humanism*, dove teorizza, in opposizione al gusto naturalistico dei giardini, il ritorno al giardino formale; Pinsent è invece l'uomo pratico, in realtà il vero progettista, se pure influenzato da Scott. Insieme creano ai Tatti un giardino pieno di riferimenti e citazioni dal linguaggio cinquecentesco e barocco. L'intervento a villa Medici di Scott e Pinsent, realizzato nel 1915, si limita tuttavia a un'operazione di restauro del terrazzamento inferiore, che era occupato da un'ingombrante serra in vetro e da una folta coltivazione di piante esotiche, e al riordino della terrazza ovest. Con le due aiuole dal disegno geometrico in bosso, la piccola fontana al centro di due prati delimitati da cordonato e infine la pergola che percorre tutto il sentiero rialzato ai piedi del grande muro, Scott e Pinsent intendevano parafrasare quanto era rimasto del giardino quattrocentesco. Anche il giardino nella terrazza ovest, con i due vialetti a croce che definiscono quattro aiuole delimitate da bosso, ciascuna ombreggiata da una *Magnolia grandiflora*, la fontanella al centro a forma di navicella, è frutto di questo'operazione di restauro: un restauro in equilibrio fra linguaggio moderno sapientemente mimetizzato e gusto per la citazione, che non prevarica sull'originale, ma ne aiuta anzi la lettura. Il giardino di Giovanni di Cosimo de' Medici nella redazione di Scott e Pinsent, diffusa nel mondo dai rilievi di Shepherd e Jellicoe, sarà uno dei modelli a cui si ispireranno gli architetti americani e inglesi nel ritorno al giardino formale nei primi trent'anni di questo secolo[96].

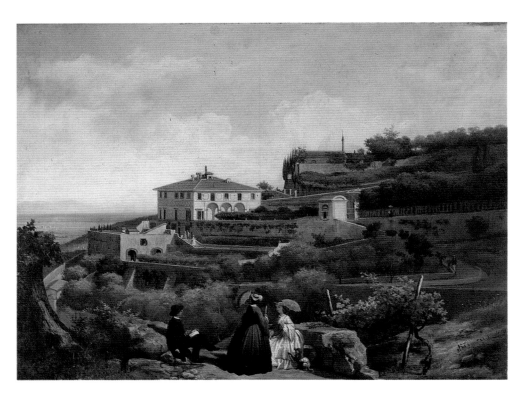

Anonimo (XIX secolo),
Veduta di villa Medici
Fiesole, collezione privata

Note

Questo studio non avrebbe avuto esito senza l'aiuto di Amanda Lillie, alla quale rivolgo tutta la mia gratitudine. Ringrazio anche Emanuela Andreatta e Gabriele Capecchi per le trascrizioni dei documenti (cfr. p. 218).

[1] Filarete, *Trattato di architettura*, libro XXV, ms. BNCF, f. 188v., ed. cons. 1973.

[2] Per il testo originale si veda *Angeli Politiani et aliorum virorum illustrium epistolarum libri duodecim*, Libro X, Epistola 14, Basel 1518; riportiamo la trascrizione così come in A.M. Bandini, *Lettere XII nelle quali si ricerca, e s'illustra l'antica e moderna situazione della città di Fiesole e suoi contorni*, Siena 1800, p. 119: "Tu velim quando Caregianum tuum sextili mense nimis aestuat adis, rusculum hoc nostrum Faesulanum ne fastidias. Multum enim heic aquarum abemus, ut in convalle minimum solis, vento certe nunque destituimur. Tum Villula ipsa devia, quum paene media silva delitescat, totam tunc aestimare Florentiam potest. Et quum sit in proximo celebritas maxima, semper apud nos tamen solitudo est mera, qualem profecto secessus amat: uti poteris autem duplici spe. Nam saepius e Querceto suo me Picus invisit, improvisus oberepens, extractumque de latebra secum ducit ad coenulam, qualem nosti, frugi quidem, sed et scitam, plenamque semper iucundi sermonis et loci. Tu tamen ad me potius: non enim peius hic coenabis, bibes fortasse vel

melius: nam de vini quidem palma, cum Pico quoque ipso valde contenderim. Vale". La lettera è riportata anche in P.E. Foster, *La villa di Lorenzo de' Medici a Poggio a Caiano*, Poggio a Caiano 1992, p. 44.

[3] "Talia Fesuleo lentus meditabar in antro, / Rure suburbano Medicum, qua Mons sacer urbem / Maeoniam, longique volumina despicit Arni, / Qua bonus hospitium felix, placidamque quietem indulget Laurens...", A.M. Bandini, *Lettere XII...*, cit., p. 113. Il Poliziano fu certamente ospitato a Fiesole nel 1479 e fra il 1483 e il 1484, cfr. P. E. Foster, *La villa...*, cit., p. 44.

[4] Per un'antologia delle citazioni relative alla villa fiesolana cfr. A.M. Bandini, *Lettere XII...*, cit., pp. 116-123.

[5] Cfr. L.D. Ettlinger, *Antonio and Piero del Pollaiolo*, Oxford 1978, p. 172; lo studioso ritiene che il quadro fosse a Careggi. L'ipotesi è ripresa dubitativamente da C. Acidini Luchinat, *Il mecenatismo familiare*, in *Lorenzo il Magnifico e gli spazi dell'arte*, a cura di F. Borsi, Firenze 1991, pp. 106-122, la quale ipotizza che uno degli edifici visibili dalle finestre sia la villa di Careggi. La vista da nord e da una posizione assai elevata sembra essere comunque quella di Fiesole.

[6] P. E. Foster, *La villa...*, cit., p. 44.

[7] G. Vasari, *Le vite de' più eccellenti pittori, scultori et architettori*, ed. Milanesi, II, Firenze 1906, pp. 442-443.

[8] C. Latham, *The Gardens of Italy*, London 1905, pp. 97-98; E.M. Phillips, *The Gardens of Italy*, London 1919, pp. 301-304.

[9] J. C. Shepherd, G.A. Jellicoe, *Italian Gardens of the Renaissance*, London 1925, pp. 4-6, tavv. 5-6.

[10] C. Frommel, *Die Farnesina und Peruzzis Architektonisches Fruehwerk*, Berlin 1961, pp. 86-89.

[11] G. Masson, *Italian Gardens*, London 1961, ed. it. *Giardini d'Italia*, Milano 1961, pp. 75-76.

[12] G. Carocci, *I dintorni di Firenze*, Firenze 1906-1907, I, p. 119.

[13] B. Patzak, *Die Renaissance und Barockvilla im Italien*, II, Leipzig 1912-1913, pp. 89, 168 e n. 122; K. von Stegmann, H.F. von Geymüller, *Die Architektur der Renaissance in Toscana. Dargestelltin den hervorragendsten Kirchen, Palästen, Villen und Monumenten*, München 1885-1893, p. 28; W. Arntz, *Italienische Renaissance Garten*, "Die Gartenkunst", febbraio 1910, pp. 41, 44; C. Bargellini, P. De La Ruffinière du Prey, *Sources for a reconstruction of the Villa Medici, Fiesole*, "The Burlington Magazine", CXI, ottobre 1969, pp. 597-605; J. Ackerman, *The Villa*, London 1990, pp. 73-78.

[14] C. Bargellini, P. De La Ruffinière, *Sources...*, cit., p. 597.

[15] Sulle ipotesi della Bargellini e del De La Ruffinière si veda più avanti nel testo.

[16] Cosimo e Giovanni avevano acquistato terreni da diversi proprietari, fra cui Niccolò Baldi; procedendo successivamente ad una riunificazione delle varie particelle. L'acquisto di una casa e del terreno annesso da parte di Niccolò di Giovanni Baldi rientra fra gli acquisti di vari appezzamenti di terreno vicino alla villa per creare attorno una proprietà di una certa consistenza, come si deduce dalla portata al catasto del 1457 pubblicata da M. Ferrara e F. Quinterio, *Michelozzo di Bartolomeo*, Firenze 1984, p. 314, n. 3, dove è menzionato "uno pezzuolo di terra chompresovi compralo da Bicholo del maestro Giovanni Baldi"(ASF, M.A.P., f. LXXXII, Catasto 822, Quartiere di San Giovanni, Gonfalone del Leon d'oro, 1457).

[17] L'Ackerman, in *The Villa*, cit., p. 73, sostiene che la piattaforma originaria di villa Medici era molto più corta di quella attuale, sulla base di una veduta dello Zocchi. In realtà la "piattaforma" di cui parla l'Ackerman non è altro che l'edificio ad uso di fattoria che sorge sul terrazzamento inferiore della villa, originariamente con tetto in vista, poi delimitato da una "cartella" in muratura che lo fa sembrare da lontano un bastione, costruita probabilmente durante lavori secenteschi dovuti ai del Sera, proprietari della villa a partire dal 1671. I due grandi terrazzamenti che distinguono villa Medici non sono raffigurati dallo Zocchi, che offre una

veduta di sfondo, quindi assai sommaria, da sud-ovest. Sulla erronea interpretazione delle vedute dello Zocchi da parte della Bargellini e del De La Ruffinière si veda la nota n. 45.

[18] J. Ackerman, *The Villa*, cit., p. 78.

[19] V. Rossi, *L'indole e gli studi di Giovanni di Cosimo De' Medici. Notizie e documenti*, "Rendiconti della R. Accademia dei Lincei", serie V, II, fasc. I, pp. 38-150.

[20] *Ibidem*, p. 39.

[21] G. Pieraccini, *La stirpe dei Medici di Cafaggiolo*, I, Firenze 1924, pp. 77-94; V. Rossi, *L'indole...*, cit., p. 32.

[22] Dal 23 maggio al 14 giugno 1455 Giovanni è a Roma, insieme a Sant'Antonino, come legato della signoria fiorentina per portare gli omaggi ad Alfonso Borgia, eletto papa col nome di Callisto III (Rossi, *L'indole...*, cit., p. 32, n. 2; si veda anche F. Caglioti, *Bernardo Rossellino a Roma. I. Stralci del carteggio mediceo (con qualche briciola sul Filarete)*, "Prospettiva", 64 (ottobre 1991), pp. 51 e 57, n. 35. Fra la fine di giugno e l'inizio di luglio, sempre del 1455, Giovanni parte per Milano, in compagnia di Giovanni d'Angiò, per una lunga visita a Franceso Sforza e ai suoi familiari (G. Pieraccini, *La stirpe...*, cit., p. 81; F. Caglioti, *Bernardo Rossellino...*, cit., pp. 53 e 59, n. 67). Nell'ottobre è inviato dalla Repubblica Fiorentina a ricevere il cardinale d'Avignone al Porto Pisano per prendere accordi sui soccorsi per la crociata (V. Rossi, *L'indole...*, cit., p. 32). Il Rossi aveva ritenuto esagerato questo ruolo diplomatico, di cui parla l'Alamanni nell'elogio funebre a Giovanni, e aveva ritenuto non avvenuto il viaggio a Milano. Il che è stato poi smentito da numerose lettere di Giovanni e dell'*entourage* mediceo (cfr. il già citato saggio del Caglioti, p. 59, n. 67).

[23] R. de Roover, *Il banco Medici dalle origini al declino*, trad. it. di G. Corti, Firenze 1988, p. 104.

[24] G. Corti, F. Hartt, *New Documents Concerning Donatello, Luca and Andrea della Robbia, Desiderio, Mino, Uccello, Pollaiuolo, Filippo Lippi, Baldovinetti and Others*, in "The Art Bulletin", XLIV, n. 1 (1962), pp. 55-167. Per il documento, datato 22 maggio 1455, sui "Il acquai e uno chamino" si veda p. 158 e pp. 164 e 165.

[25] F. Foster, *Donatello Notices in Medici Letters*, "The Art Bulletin", LXII, n. 1 (1980), pp. 148-150.

[26] G. Corti, F. Hartt, *New Documents...*, cit., pp. 156-157; Caglioti, *Bernardo Rossellino...*, cit., pp. 49-50. Su Carlo de' Medici (1416 o 17-1492), figlio naturale di Cosimo il Vecchio, si veda G. Pieraccini, *La stirpe...*, cit., pp. 89-94.

[27] F. Caglioti, *Bernardo Rossellino...*, cit. Il saggio, nel ricostruire il rapporto fra Bernardo Rossellino e Giovanni de' Medici, restituisce a quest'ultimo il giusto posto nell'ambito della committenza artistica medicea.

[28] F. Caglioti, *Bernardo Rossellino...*, cit., p. 54.

[29] *Ibidem*, p. 50.

[30] L.B. Alberti, *Opere volgari,* III, a cura di C. Grayson, Bari 1973, p. 291. Secondo il Grayson, pp. 426-427, la lettera non è di molto posteriore al 1450.

[31] M. Ferrara, F. Quinterio, *Michelozzo...*, cit., pp. 234-238 e 307-308. Si veda anche più avanti nel testo.

[32] Filarete, *Trattato*, 189v. Mentre per la villa fiesolana e per il convento di San Girolamo il Filarete afferma che è Giovanni che "fece fabricare", a proposito della Badia Fiesolana, scrive: "oltr'a questo dignissimamente disse ancora avere ordinato Cosimo insieme con lui [Giovanni]".

[33] In *Angelo Polizianos Tagebuch (1477-1479)*, a cura di A. Wesselki, n. 3, Jena 1929, pp. 3-4.

[34] A. Brown, *Bartolomeo Scala, 1430-1497,* Princeton 1979, p. 17.

[35] Su Antonio Manetti si veda I. Hyman, *Towards Rescuing the Lost Reputation of Antonio di Manetto Ciaccheri*, in *Essays Presented to Myron P. Gilmore*, II, Firenze 1978, pp. 261-280.

[36] A. Rochon, *La jeunesse de Laurent De Médicis (1449-1478),* Paris 1963. Lo stesso Rochon, p. 42, ammette tuttavia che l'interesse per la musica e per il canto poté essergli stato suscitato tanto dall'esempio dello zio Giovanni e delle sue sorelle che dall'insegnamento di Marsilio Ficino.

[37] ASF, M.A.P., f. 104, ins. 4, "Inventario della chasa a Fiesole fatto ap.o à 15 dicembre 1482..." Alla c. 57v. si legge: "nell'altra chamera in sul'androne si dice di Lor[enz]o".

E ancora nell'inventario del 1492 (ASF, M.A.P., f. 165, c. 84r., nella trascrizione per Aby Warburg, ms. presso il Kunsthistorisches Institut di Firenze, p. 244) si legge: "nella camera di Lorenzo che risponde sulla ringhiera dinanzi".

[38] A. M. Bandini, *Lettere XII...*, cit., p. 119.

[39] V. Rossi, *L'indole...*, cit., p. 148.

[40] A Fiesole il tradizionale cortile al centro dell'edificio, spazio chiuso nei confronti dell'esterno e con funzioni distributive, scompare per fare posto a una serie di sale, che prendono luce direttamente dall'esterno. La pianta della villa risulta alterata dai lavori settecenteschi (si veda oltre nel testo). Dall'inventario del 1482 alla c. 57v. è rammentata una scala a chiocciola ("nella camera della chiocola") e più avanti una scala ("in chapo a' schala"). Tuttavia niente prova che la scala fosse quella attuale, che rivela una tipologia più tarda. La sua stessa posizione ci sembra assai ingombrante e troppo in vista, soprattutto in un edificio di chiaro influsso albertiano. Ricordo che l'Alberti riteneva le scale "l'elemento perturbatore degli edifici" (L.B. Alberti, *De Re Aedificatoria*, IX, II). Anche Giuliano da Sangallo relega le due scale della villa di Poggio a Caiano a due spazi secondari. Ipotizzo pertanto che la scala di villa Medici non avesse l'attuale posizione e che il salone fosse comprensivo del corridoio d'ingresso e quindi assai più ampio e direttamente comunicante con i due loggiati. Qualora tale ipotesi fosse provata, allora la vicinanza con lo sche-

ma distributivo della villa di Poggio a Caiano, al cui centro il grande salone di Leone X distribuisce tutti gli altri ambienti, sarebbe ancora più stringente.

[41] C. Bargellini, P. De La Ruffinière Du Prey, *Sources...*, cit., p. 602.

[42] L'affresco del Ghirlandaio, commissionato da Giovanni di Francesco Tornabuoni, è databile fra il 1486 e il 1490.

[43] G. Dalli Regoli, *Problemi di grafica crediana*, "Critica d'arte", 76 (1965), pp. 31 e 43, n. 5. Precisiamo che la Dalli Regoli attribuisce con un "probabilmente" l'*Annunciazione* dell'Accademia di San Luca a Biagio d'Antonio.

[44] Un portale assai simile a quello delle due immagini quattrocentesche esiste ancora oggi, ma nello spigolo sud-ovest della villa: ancora una licenza dei due pittori?

[45] Per rafforzare l'ipotesi dell'ampliamento la Bargellini e il De La Ruffinière Du Prey danno un eccessivo valore documentario alle due vedute dello Zocchi, da *Vedute delle ville e altri luoghi della Toscana*, Firenze 1744, tavv. 39 e 42, dove la villa viene raffigurata sommariamente in lontananza, con il loggiato ovest ora a tre arcate (tav. 39, veduta di villa Palmieri) ora a quattro arcate (tav. 42, veduta della villa Guadagni). La libertà dello Zocchi, soprattutto nella raffigurazione di edifici in lontananza, rende scarsamente attendibili le argomentazioni dei due autori.

[46] ASF, M.A.P., f. CLXV, c. 81v. (consultata nella trascrizione dattiloscritta di Aby

Warburg, conservata presso il Kunsthistorisches Institut di Firenze, K875 ad).

[47] ASF, M.A.P., f. CLXV, c. 82r.

[48] La ringhiera è rammentata ancora alla c. 84r.: "nella camera detta la camera di Lorenzo che risponde sulla ringhiera dinanzi". Da ciò si deduce che la camera di Lorenzo, che nell'inventario del 1482 è al piano superiore ("Nel'androne a sop[ra]... nel'altra chamera in sul'androne si dice di Lor[enz]o", ASF, M.A.P., F. CIV, ins. 4, c. 57v.) doveva trovarsi sopra il loggiato ovest. La posizione dell'ingresso originario alla villa è stata oggetto di dibattito da parte degli studiosi. Il Geymüller, *Die Architektur...*, cit., pp. 28-29 aveva supposto che l'accesso fosse dal piano più basso, dal quale, tramite una scala interna, si sarebbe raggiunta la terrazza ovest e di qui la casa. Il Frommel, *Die Farnesina...*, cit., pp. 86-89, ritiene invece che l'ingresso avvenisse tramite una porta nel muro settentrionale della terrazza ovest, quindi dalla via Vecchia Fiesolana nel tratto fra la villa e il convento di San Girolamo, e poi una scala avrebbe condotto al piano nobile. Queste ipotesi venivano entrambe scartate dalla Bargellini e dal De La Ruffinière Du Prey, *Sources...*, cit., p. 60. Dopo aver sostenuto, non sappiamo su quali basi, che il tratto della via Vecchia Fiesolana sotto il convento di San Girolamo era inesistente al tempo della costruzione della villa, essi affermano, in base alle due vedute quattrocentesche, che l'accesso era da sud-est, mentre un sentie-

ro dalla chiesa di Sant'Ansano passava sotto la terrazza inferiore e finiva alla via Vecchia Fiesolana (ma in che punto?). Dal recente studio di A. Riparbelli, *Strade e strutture d'arredo*, in *La memoria del territorio. Fiesole fra '700 e '800 secondo le geo-iconografie d'epoca*, a cura di L. Rombai, Fiesole 1990, pp. 73-85, si comprende invece che "la via Vecchia Fiesolana, dopo aver lasciato il Riposo de' Vescovi e villa Vitelli, girava a destra per l'attuale via Bandini da Sant'Ansano e quindi villa Medici e San Girolamo (a sinistra in alto) fino ad arrivare in piazza Mino". È evidente che la via Vecchia Fiesolana girava a ovest attorno a villa Medici, come oggi, passando sotto San Girolamo. Pertanto l'ipotesi del Frommel non soltanto ci sembra plausibile, ma che l'ingresso fosse a ovest è confermato dall'inventario del 1492.

[49] ASF, M.A.P., f. 165, c. 83r.

[50] M. Ferrara, F. Quinterio, *Michelozzo...*, cit., pp. 201-204.

[51] ASF, M.A.P., f. 165, c. 81v.

[52] P. E. Foster, *La villa...*, cit., p. 172.

[53] Frutteti nani sono stati riconosciuti nelle lunette di Utens raffiguranti Boboli, Poggio a Caiano e la Petraia sia da M. Pozzana, *Il giardino dei frutti*, Firenze 1990, pp. 36-39, che da chi scrive nella scheda *Il "frutteto nano" nel giardino della Petraia*, nello stesso volume, pp. 165-170.

[54] M. Pozzana, *Il giardino dei frutti...*, cit., p. 37.

[55] ASF, M.A.P., f. 9, n. 196r.

[56] Cfr. *The Besler Florilegium*, a cura di G. Aymonin e P. Gascar, New York 1989, p. 150; *Giovanni Rucellai e il suo Zibaldone*, I, *Il Zibaldone Quaresimale*, a cura di A. Perosa, London 1960, pp. 20-23.

[57] *Alexandri Bracci Carmina*, a cura di A. Perosa, Firenze 1944, pp. 75-77. Si veda anche la scheda di D. Mignani Galli in questo stesso volume.

[58] *The Besler...*, cit., pp. 408-409.

[59] Sul collezionismo botanico in casa Medici si veda M. Mosco, *Flora medicea in Florentia*, in *Floralia*, catalogo della mostra, Firenze 1988, pp. 10-18.

[60] ASF, M.A.P., f. 165, c. 85v.: "Tre ragne da tordi di br. 50 et 60 l'una at alte br. 6; dua ragne da tordi una di br. 60 at 1° de uccellini di br. 46 et altre br. 3 -/3..." Sulla caccia con le reti nei giardini toscani si veda M. Pozzana, *Selvatici, Labirinti, Ragnaie a Boboli*, in *Boboli '90*, atti del convegno internazionale, Firenze 9-11 marzo 1989, Firenze 1991, pp. 485-491 e G. Galletti, *L'insula vegetale nella morfologia del giardino di Boboli*, in *Il giardino e il tempo*, a cura di M. Boriani e L. Scazzosi, Milano 1992, pp. 143-148.

[61] Sulla posizione del selvatico si veda la nota n. 85.

[62] G. Corti, F. Hartt, *New Documents...*, cit., p. 157, n. 12.

[63] Alcune lettere sono state individuate, trascritte e analizzate da A. Lillie in *Giovanni di Cosimo and the Villa Medici at Fiesole*, in *Piero de' Medici "il Gottoso" (1416-1469)*, a

cura di A. Bayer e B. Boucher, Berlin 1993, pp. 189-205.

[64] Sulla frequentazione dei Bagni di Petriolo da parte di Giovanni si veda G. Pieraccini, *La stirpe...*, cit., pp. 82-83.

[65] ASF, M.A.P., f. X, n. 602. Alla costruzione del muro sembra si riferisca anche la lettera del Macinghi a Giovanni ai Bagni di Petriolo del 6 aprile 1455 (ASF, M.A.P., f. X, n. 141), dove si parla "di quello masso s'è trovato a lato al muro..." Nel basamento del muro superiore sono visibili affioramenti di roccia.

[66] ASF, M.A.P., f. IX, n. 175, pubblicato da A. Lillie, *Giovanni di Cosimo...*, cit., p. 203, n. 51.

[67] ASF, M.A.P., f. VII, n. 301, in A. Lillie, *Giovanni di Cosimo...*, cit., p. 204, n. 59. Quell'"èbbene" (da intendersi "ne ebbe") sta a indicare che il cedimento è dovuto a infiltrazioni d'acqua?

[68] ASF, M.A.P., f. IX, n. 178, in A. Lillie, *Giovanni di Cosimo...*, cit., p. 204, n. 53. Il saggio che deve essere eseguito deve avere 10 braccia di larghezza (m 5,83) e 6 braccia di lunghezza (m 3,48). Di questi viene scavato un braccio (m 0,583) "per di sopra" e un braccio "per di sotto". Il fatto che si distingua il sopra con il sotto lascia intendere che gli scavi vadano fatti a due diverse quote e quindi in attinenza con l'aspetto dei muri di contenimento del giardino, la cui altezza massima raggiunge circa m 8.

[69] ASF, M.A.P., f. VII, n. 298, in A. Lillie, *Giovanni di Cosimo...*, cit., p. 203, n. 52.

[70] La pergola è frutto dell'intervento di Cecil Pinsent e di Geoffrey Scott per lady Sybil Cutting. Si veda più avanti nel testo.

[71] ASF, M.A.P., f. X, n. 141.

[72] ASF, M.A.P., f. IX, n. 146. Sulla ricerca dell'acqua si parla anche in M.A.P., f. V, n. 722.

[73] M.A.P., CXXXVIII, f. 49, in A. Lillie, *Giovanni di Cosimo...*, cit., pp. 197 e 204, n. 64.

[74] Salendo le scale retrostanti la limonaia si raggiunge un livello più alto, dove un viale di cipressi raggiunge una casa colonica. Lungo questo percorso è visibile un grande affioramento roccioso che presenta evidenti tracce di lavorazione e pertanto è identificabile con una delle cave di pietra menzionate dall'inventario del 1492 (ASF, M.A.P., f. 165, cc. 86r. e v.). Accanto a una fontana con lavabo in stile rinascimentale, ma da ritenersi una copia, vi è l'ingresso alla galleria.

[75] ASF, M.A.P., f. V, n. 722, in A. Lillie, *Giovanni di Cosimo...*, cit., p. 205, n. 68.

[76] V. Rossi, *L'indole...*, cit., p. 57; J. Pope Hennessy, *Luca della Robbia*, London 1980, n. 27, p. 24.

[77] L. Baldini, *Agrumi*, in AA.VV., *Agrumi, frutta e uve nella Firenze di Bartolommeo Bimbi pittore medíceo*, a cura di M.L. Strocchi, Firenze 1982, p. 34.

[78] Tavola 5 da G. Del Rosso, *Una giornata d'istruzione a Fiesole*, Firenze 1826.

[79] Definito da G.B. Ferrari, *Hesperides, sive de malorum aureorum cultura et usu. Libri quatuor*, Roma 1646, p. 211 come "Limon pusillus Calabriae" e tav. a p. 213. Cfr. L. Baldini, *Agrumi...*, cit., p. 38.

[80] ASF, M.A.P., f. XVII, c. 642. La lettera a Cosimo, non firmata e non datata, è riportata in Foster, *La villa...*, cit., p. 49, n. 50. In essa si legge : "Dele melarancie n'è seccho quello picchino ch'era scontra al canto sotto la colombaia, el quale non aveva si no' parecchie rampolli e non faceva ancora le mele; gli altri stanno assai bene, ver'è che che manchano loro adsai fogli[e], non so si fosse perchè ebbero tre di quegli gran venti e freddo, che Biascio gli tenne a choprire fino al primo di de gennaio, e si non fosse io, ancho non se choprivano. Biascio è un gran fingardo sollecetavolo che facesse qualche cosa". Il Braccesi rammenta un "caedron", che non è identificabile con certezza con un agrume. Potrebbe trattarsi del "cedro licio", lo *Juniperus phoenica*. Cfr. C. Lazzaro, *The Italian Renaissance Garden*, New Haven-London 1990, p. 25.

[81] Che le spalliere d'agrumi non avessero una grande diffusione a Firenze nella prima metà del Quattrocento sembra provato dal fatto che Lorenzo Valla nella vita di Ferdinando d'Aragona, scritta fra il 1445 e il 1446, descrive i muri coperti d'agrumi come una meraviglia dei giardini di Valenza (L. Valla, *Historiarum Ferdinandi Regis Aragonae Libri Treis*, Roma presso Marcello Silber 1520, III, p. MIIII); così Lorenzo Strozzi alla metà del Quattrocento mette in risalto che sempre a Valenza gli agrumi sono usati come siepi. Si veda in proposito J. Harvey, *Mediaeval Gardens*, London 1981, pp. 45-48.

[82] ASF, M.A.P., f. VII, n. 301, in A. Lillie, *Giovanni di Cosimo*, cit..., p. 204, n. 59.

[83] F. Foster, *Donatello notices...*, cit., pp. 148-150.

[84] M.A.P., IX, n. 307, A. Lillie, *Giovanni di Cosimo*, cit..., p. 196.

[85] Ritengo che il giardino degli "orticini" dovesse occupare tutta la terrazza superiore. Questa è infatti delimitata a nord dal muro di recinzione, lungo il quale si sviluppa una aiuola per spalliere d'aranciforti, la cui porzione est è stata visibilmente inglobata nella limonaia settecentesca. Se tutto il muro era occupato da aranciforti, esso doveva essere a pieno sole e quindi non ombreggiato dagli alberi ad alto fusto del selvatico. Ritengo dunque che il selvatico fosse al di fuori del recinto, presumibilmente nella zona dell'attuale viale d'accesso.

[86] Filarete, *Trattato*, c. 189v.

[87] M. Ferrara, F. Quinterio, *Michelozzo...*, cit., p. 79.

[88] G. Pieraccini, *La stirpe...*, cit., p. 87.

[89] ASF, M.A.P., f. CDXV, cc. 86r. e v.

[90] F. W. Kent, *Lorenzo de' Medicis Acquisition of Poggio a Caiano in 1474 and Early Reference to his Architectural Expertise*, "Journal of the Warburg and Courtauld Institute", LXII (1979), p. 254.

[91] ASF, M.A.P., f. CDXV, c. 82r.

[92] Per i successivi passaggi di proprietà si veda D. Moreni, *Notizie istoriche dei contorni di Firenze*, III, Firenze 1792, pp. 143-

145; A. Garneri, *Fiesole e dintorni*, Torino s.d., p. 375; Inghirami, *Memorie storiche per servire di guida all'osservatore in Fiesole*, Fiesole 1839, p. 43; G. Del Rosso, *Una giornata...*, cit., pp. 46-50. L'aspetto del bastione ovest, all'angolo fra la via Vecchia Fiesolana e la via Bandini, con il bugnato angolare e i balustrini a candelabra, è secentesco; è plausibile che esso sia stato ristrutturato dai del Sera, come lascia intendere lo stemma.

[93] G. Del Rosso, *Memorie per servire alla vita di Niccolò Maria Gaspero Paoletti*, Firenze 1813, pp. 29-30; idem, *Una giornata...*, cit., p. 50.

[94] ASBAA, pos.A/669. In una lettera del 16 marzo 1928, l'architetto Cecil Pinsent scrive al Soprintendente ai Monumenti di aver ritrovato le tracce del frammento di uno dei peducci della volta di uno dei due loggiati e il fusto di una colonna originale all'interno di uno dei pilastri. Pinsent non specifica se si tratta della loggia est o della loggia ovest.

[95] Sul mercante d'arte e *connoisseur* William Blundell Spence si veda D. Levi, *William Blundell Spence a Firenze*, in *Studi e ricerche di collezionismo e museografia Firenze 1820-1920*, Pisa 1985, e A. Brilli, *Il "genius loci"*, in *L'idea di Firenze*, a cura di M. Bossi e L. Tonini, atti del convegno, Firenze 17-19 dicembre 1986, Firenze 1989, pp. 239-242.

[96] Su Pinsent si veda E. Neubauer, *The Garden Architecture of Cecil Pinsent. 1884-1963*, "Journal of Garden History", III, 1, 1983, pp. 35-48, e il saggio di chi scrive, *Cecil Pinsent, architetto dell'umanesimo*, in *Il giardino europeo del Novecento, 1900-1940*, atti del colloquio internazionale, Pietrasanta, 27-28 settembre 1991, Firenze 1993, pp. 183-205.

Giardino mistico e claustrale

Maria Adriana Giusti

Paolo Uccello, *Storie della Genesi*,
particolare della creazione
Firenze, convento di Santa Maria
Novella

Il Paradiso riflesso

La continuità della mitologia paradisiaca dal giardino monastico a quello laico è tema centrale del giardino quattrocentesco, la cui complessa fisionomia non è restituibile col solo supporto delle fonti archivistiche. Se la frammentarietà ed esiguità delle notizie sancisce il carattere effimero del fenomeno, un ampio repertorio iconografico e letterario contribuisce a eternizzarne l'immagine, seppure nella dimensione inventiva dell'opera d'arte. Giardini monastici rappresentati che direttamente riflettono la tradizione iconografica del Paradiso terrestre percorrono le opere di artisti quali Paolo Uccello, Beato Angelico, il Maestro del Chiostro degli Aranci, Benozzo Gozzoli, solo per citare i più significativi. Senza ripercorrere l'esegesi dell'iconografia edenica, ed entrare nel gioco delle relazioni giardino-Paradiso rimandando ad autorevoli contributi[1], interessa sottolineare due aspetti che aiutano a delineare il giardino claustrale quattrocentesco:

il rapporto tra *locus* e immagini (il Paradiso-giardino dei cicli di affreschi della *Genesi*, dei *Vangeli*, della *Vergine* che si contestualizza nei loggiati dei chiostri) in una continuità di rimandi significanti tra il recinto claustrale e il suo modello trascendente. Da qui l'identità tra il giardino del chiostro e l'immagine terrena del Paradiso che definisce il carattere mistico dell'*hortus conclusus*;

la continuità tra giardino "sacro" e giardino "laico" attraverso la contestualizzazione dei fatti biblici ed evangelici nella città e nel paesaggio coevi.

Come esempi di questi temi si prendano i dipinti di Paolo Uccello dei primi decenni del secolo per il "Chiostro verde" di Santa Maria Novella[2] e il ciclo di Benozzo Gozzoli per il Camposanto di Pisa[3] degli anni sessanta del secolo. Nel chiostro del monastero domenicano Paolo Uccello rappresenta l'immagine di un Eden sconfinato, rigoglioso di alberi fruttiferi che campeggiano sullo stesso piano delle figure. Queste si profilano sul fondale costituito da un paesaggio astratto e metafisico. La narrazione percorre l'itinerario della "nostalgia" del Paradiso terrestre e le scene della vita di Adamo rappresentano l'uomo che riscatta il Paradiso perduto col lavoro e la fatica. Le storie scandivano lo spazio chiuso del quadriportico intorno all'*hortus* claustrale, stabilendo reciprocità di relazioni tra l'evocazione biblica della natura edenica e il giardino.

Nel ciclo dipinto da Benozzo nel Camposanto pisano l'Eden si configura compreso entro il recinto che prefigura la Gerusalemme celeste. Il giardino paradisiaco è protetto dalla corruzione, è segreto. Al centro è la fonte della vita. Dal testo pittorico che illustra le storie della *Genesi* si delineano i luo-

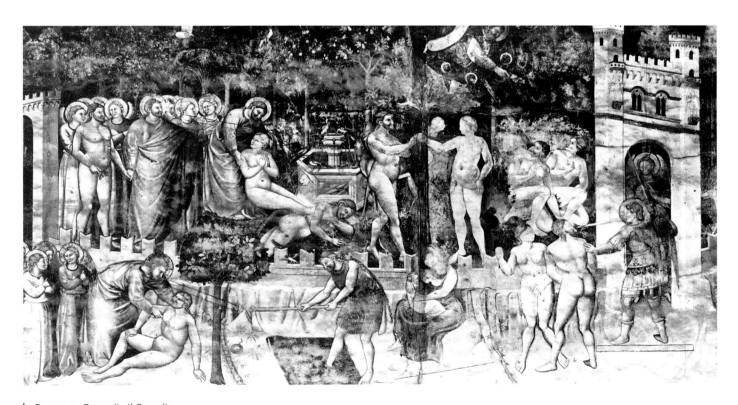

Benozzo Gozzoli, *Il Paradiso terrestre e le storie di Adamo ed Eva*, particolare del recinto-Paradiso
Pisa, Camposanto monumentale

ghi emblematici della scena: l'*hortus conclusus* e la campagna. La *Vendemmia di Noè* (indicato questi dalle sacre scritture come il primo ad aver piantato la vite) significa la rinascita e, nella simbologia evangelica, Gesù rappresenta la vite. L'evocazione si trasfonde nella festosa operosità della campagna, con la pergola di vite, le donzelle recanti cesti colmi d'uva e, ancora nella *Maledizione di Cam*, sono le pergole, i giardini murati e, sullo sfondo, un paesaggio coltivato con tutta la varietà delle piante mediterranee: gli agrumi, le palme, i cipressi. La campagna si giustappone alla città nel rapporto aperto-chiuso, paesaggio e giardino. Alte muraglie occultano la vegetazione che emerge dal recinto murato, proiettando le sagome delle specie arboree.

L'immagine del recinto edenico si contestualizza nella società urbana dove la natura è selezionata, coltivata e difesa. Il sistema di simmetrie iconografiche e simboliche trova nelle ambientazioni di Benozzo riferimenti sacri e profani. L'evocazione del Paradiso, distillata dall'arcano biblico, si immerge nella rappresentazione della città coeva e si riflette nella poetica umanistica come emblema dell'*Età dell'oro* e dell'Innocenza[4].

Le immagini di Benozzo, che possono assurgere a metafora dell'endiadi paradiso-giardino, esprimono la continuità tra la tradizione mistica dell'*hortus* monastico e quella laica indotta dalla cultura dell'Umanesimo. Questa conversione trova riferimento nella concezione mitologica del giardino paradisiaco, il "giardino eterno" nel quale "lieta Primavera mai non manca", dove dimora Venere, dell'immagine poetica del Poliziano[5].

Giardino sacro e giardino profano sono entrambi espressione di "nostalgia", riconducibili all'unicità dell'archetipo: il giardino del Paradiso, luogo eletto di delizie, ospizio beato. La sua memoria accompagna l'umanità peccatrice nel percorso di redenzione attraverso l'intimo abitacolo del proprio *hortus animae* e rappresenta il momento più alto del microcosmo spirituale, il luogo della vera conoscenza contemplativa.

Lo stesso sacro recinto di Venere, il "locus saeptus religiose" del "Sogno" di Polifilo, si modella sull'iconografia dell'*hortus conclusus*, quasi a voler segnalare la continuità tra i due miti[6]. Francesco Colonna rappresenta Polifilo e Polia tra le ninfe festanti all'interno di un giardino chiuso con la fontana poligonale al centro, il pergolato, il traliccio, i fiori e gli alberi slanciati come cipressi.

Il chiostro monastico si trasmette nel Quattrocento coi caratteri dell'impianto medievale: significativamente riconducibili allo schema cruciforme con fontana centrale. Lo stesso disegno dei percorsi che si raccordano ai loggiati quadriportici sublima il valore simbolico del "quattro", i cui assi evocano i quattro fiumi del Paradiso, i quattro Padri della Chiesa,

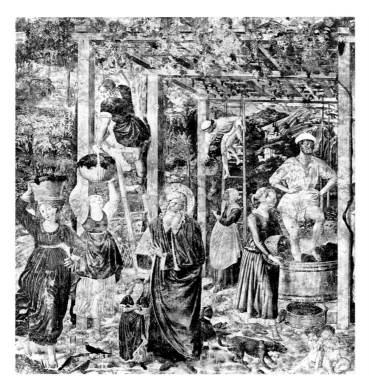

Benozzo Gozzoli, *Il Paradiso
terrestre e le storie di Adamo
ed Eva. La vendemmia di Noè*,
particolare
Pisa, Camposanto monumentale

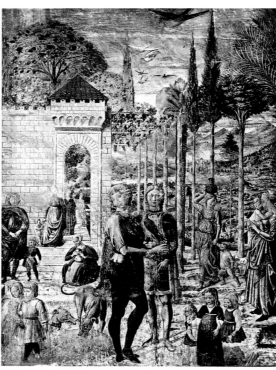

Benozzo Gozzoli, *Il Paradiso
terrestre e le storie di Adamo
ed Eva. La maledizione di Cam*,
particolare
Pisa, Camposanto monumentale

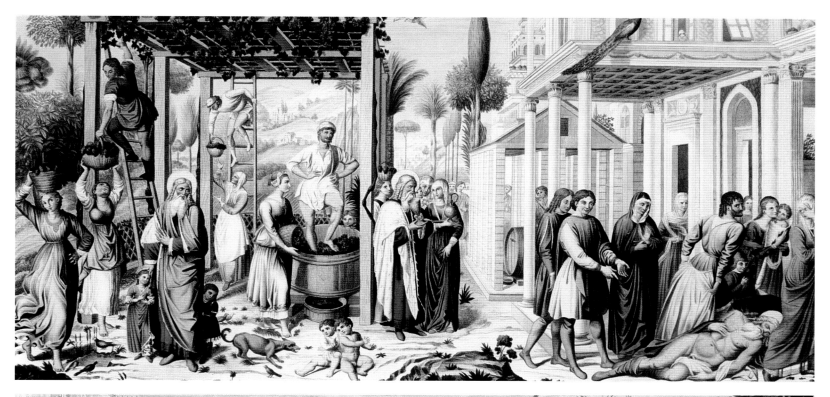

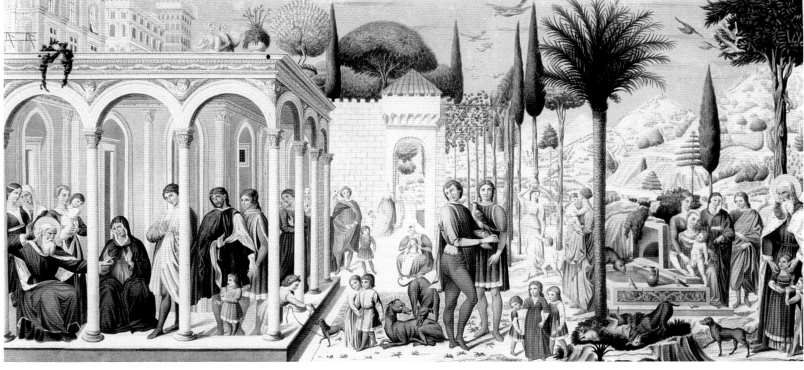

(sopra)
Carlo Lasinio, *La vendemmia
di Noè*, incisione ad acquaforte
(inizi XIX secolo) riproducente
l'affresco di Benozzo Gozzoli
Pisa, Museo dell'Opera
del Duomo

(sotto)
Carlo Lasinio, *La maledizione
di Cam*, incisione ad acquaforte
(inizi XIX secolo) riproducente
l'affresco di Benozzo Gozzoli
Pisa, Museo dell'Opera
del Duomo

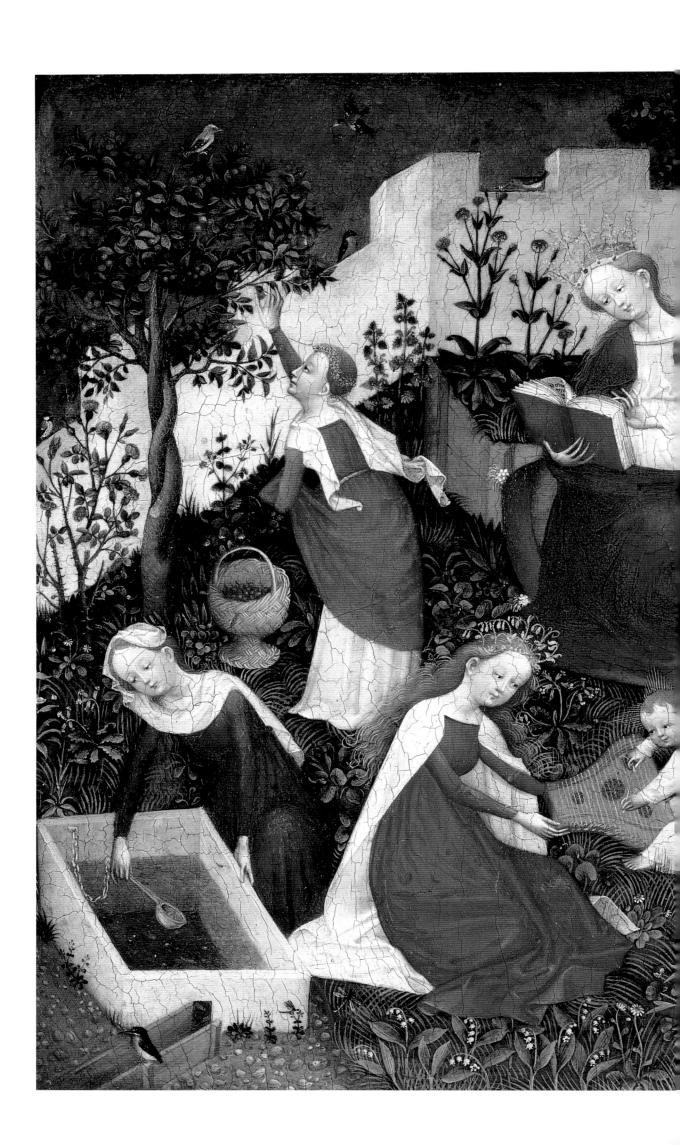

Maestro renano, *Paradiesegartlein*
Francoforte, Städelsches
Kunstinstitut

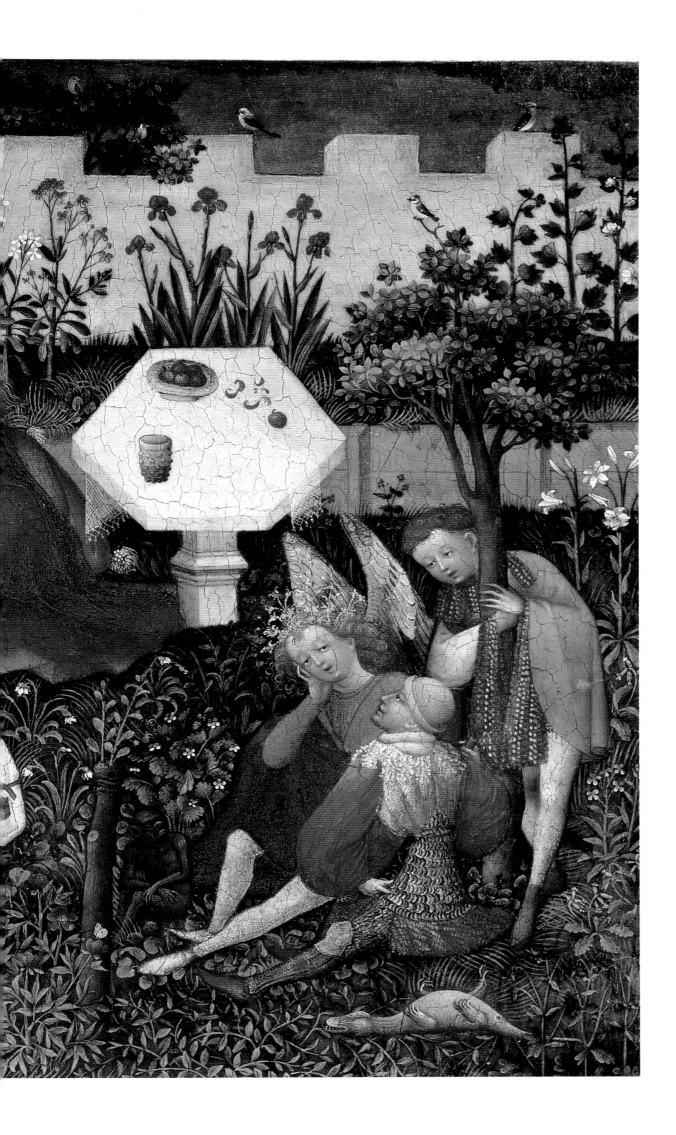

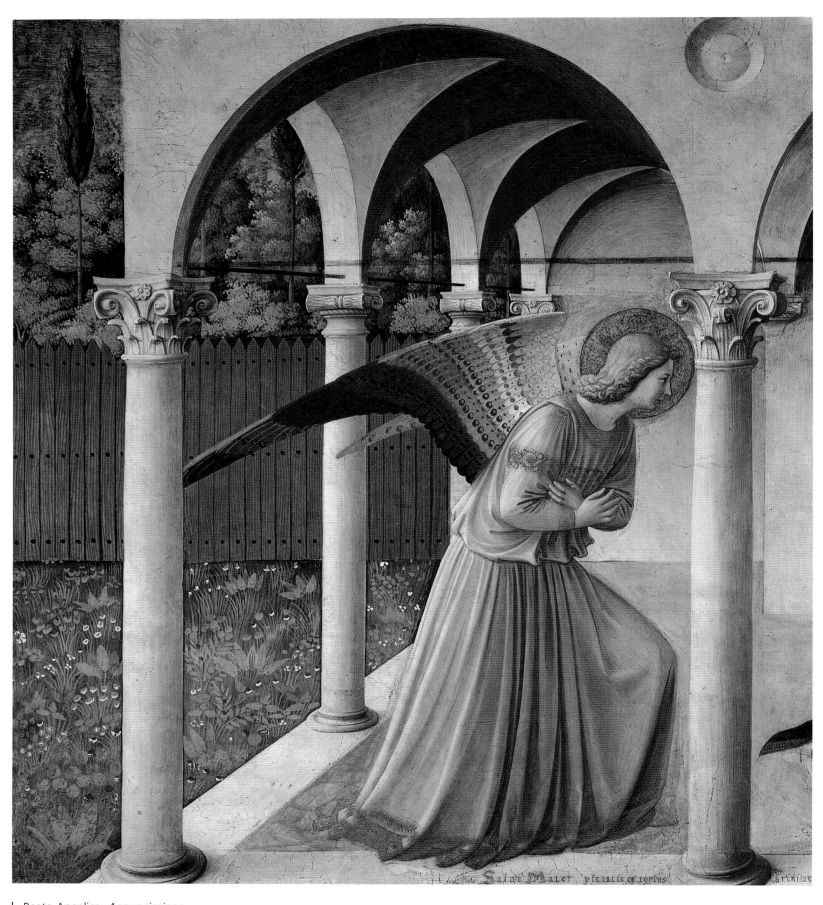

Beato Angelico, *Annunciazione*,
particolare
Firenze, Museo di San Marco

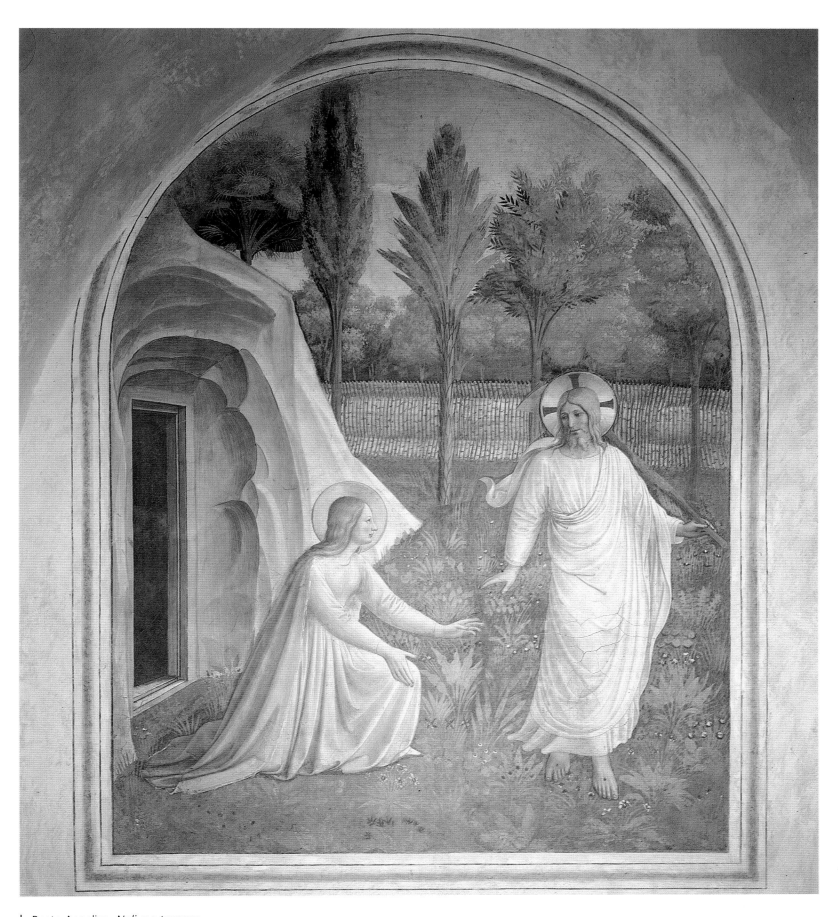

Beato Angelico, *Noli me tangere*
Firenze, Museo di San Marco

i quattro Evangelisti, richiamando concezioni teologiche e filosofiche. Sono in particolare gli scritti di Sant'Agostino[7], la cui disamina pone concetti di numero e di forma, le fonti cui afferisce la cultura umanistica nella ricerca di armonie universali. La sua geometria può variare in ragione del moltiplicarsi dei tracciati che si irraggiano dalla fontana centrale di forma circolare o, più specificamente, ottagonale. La trasposizione fisica del numero "otto" nella morfologia della fonte racchiude molti simboli cristiani enunciati ancora da Sant'Agostino, quali la Resurrezione, il Battesimo, le Beatitudini, l'Eternità, l'Armonia universale del creato. Lo spazio del chiostro tende a uniformarsi ai principi di *harmonia architectonica*, indotti dalla cultura umanistica, mentre il tessuto decorativo stabilisce un sistema di similitudini espressive tra spazio e immagini. La decorazione pittorica del recinto, il loggiato destinato alla deambulazione dei monaci, la fontana centrale che addensa molteplici coniugazioni teologiche, dialogano con la natura del giardino, con gli alberi e i fiori scelti e selezionati a memoria delle virtù.

La rappresentazione di scene bibliche ed evangeliche che si ambientano in rigogliosi giardini o in spazi chiusi che lasciano intravedere verzieri, o in paesaggi coltivati come ininterrotti giardini proietta nel chiostro monastico i sembianti del giardino ideale.

Nel convento di San Marco il ciclo di affreschi del Beato Angelico, religioso domenicano, traccia un itinerario pittorico che si sviluppa intorno al chiostro principale connotando ciascuna cella con un fatto evangelico. Un motivo conduttore nell'ambientazione delle storie è il Paradiso-giardino che accompagna il monaco nell'itinerario di salvezza. Un itinerario che condensa la sua funzione memorativa[8] nelle due figure in testata al corridoio principale, l'*Annunciazione* e la *Crocifissione*. La scena dell'*Annunciazione* è inquadrata nello spazio di un loggiato che si apre verso il giardino schermato da una palizzata rustica. Il *locus* della Vergine è il giardino con le specie floreali nel pieno rigoglio primaverile, simbolo della stagione del risveglio, della rinascita. La natura protetta dal recinto che si svela attraverso la minuscola finestra della cella accentua l'aspetto arcano e mistico del giardino come luogo incontaminato da conquistare attraverso la Grazia[9]. Lo stesso tema dell'*hortus conclusus* accompagna la figura del *Cristo giardiniere*, custode del recinto coltivato come appare alla Maddalena nell'episodio del *Noli me tangere*. Se in questa scena il giardino consegna ciascun episodio all'astrazione dell'eterno, è interessante sottolineare come il diretto riferimento al contesto ambientale del monastero sia manifestato nell'affresco della cella (n. 35), attribuito a Zanobi Strozzi da solo o in collaborazione con l'Angelico e Benozzo[10]. Dalle finestre dipinte della stanza in cui si svolge l'*Ultima Cena* si profilano i tratti

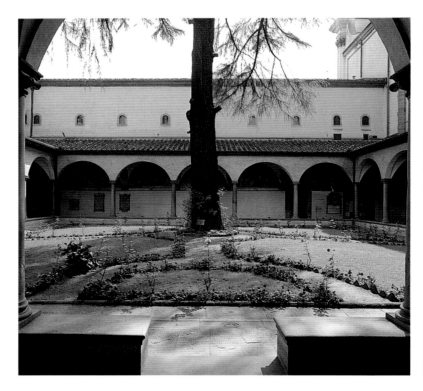

Firenze, convento di San Marco, veduta del chiostro di Sant'Antonino

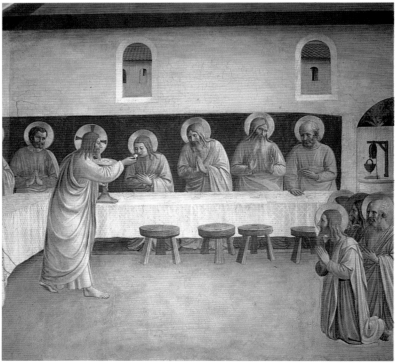

Zanobi Strozzi (e altri?), *Ultima cena*, particolare
Firenze, Museo di San Marco

della chiesa fronteggiante la cella stessa e, sulla destra, l'*hortus* col pozzo e il recinto murato dal quale emerge una palma "riflette" il giardino reale del chiostro di Sant'Antonino, su tre lati del quale si sviluppano le celle. In altri episodi angeli-chiani (per esempio l'ottavo scomparto della predella di San Marco) il profilarsi di cortine arboree che si proiettano oltre la scena suggerisce corrispondenze tra le ambientazioni dei fatti evangelici e l'immagine del giardino monastico.

Dal desertum all'hortus: il viatico di salvezza

Nel manoscritto latino *De modo orandi,* conservato presso la Biblioteca Apostolica Vaticana, il giardino si rivela attraverso le aperture della cella, mentre il monaco è intento nella preghiera, quasi a coniugare memoria e prefigurazione insieme del Paradiso perduto da riconquistare percorrendo il viatico di salvezza all'interno del monastero.

Il percorso simbolico si addensa nel *claustrum*, nucleo del cenobio, mentre si specifica nell'*hortus* della cella. L'*hortus* corrisponde alla natura ordinata, addomesticata, artificiale del recinto, in relazione dialettica con la natura "selvatica" e incontaminata del *desertum*. Su questi termini di riferimento si fonda l'idea di giardino nei monasteri benedettini, cistercensi, certosini, agostiniani, i luoghi di coloro che vivono *extra mundo*[11]. Essi corrispondono a un modello di vita che coagula la tradizione eremitica del cristianesimo orientale e l'ideale del *desertum* con quella cenobitica del monachesimo occidentale, sublimata nel *claustrum*[12]. È il solitario, colui che ha scelto l'isolamento nella natura per assurgere alla beatitudine celeste, diretto legame tra natura umana e spirituale, a trasformare il selvatico in giardino[13]. Questo processo trapela dalla narrazione simultanea delle imprese degli eremiti, scandita secondo la scala ascetica: dalle scene del quotidiano che colgono i momenti di vita e di cultura materiale dei monaci, all'esposizione di avvenimenti miracolosi, fino alla sfera soprannaturale che segna l'apice dell'itinerario di salvezza[14]. L'immagine della *Tebaide*, quale evocazione della vita ritirata dei primi monaci egiziani e siriani, richiama il movimento eremitico che tra XIV e XV secolo ha in Toscana un'ampia diffusione. Sono gli ordini mendicanti a glorificare con la loro regola il percorso della *Tebaide* che trova riscontro significativo in area pisana[15] con l'affresco di Francesco Traini nel Camposanto[16] e con il dipinto attribuito a Gherardo Starnina[17] dei primi del Quattrocento, oggi agli Uffizi.

Il programma iconografico del Traini deve essere inqua-

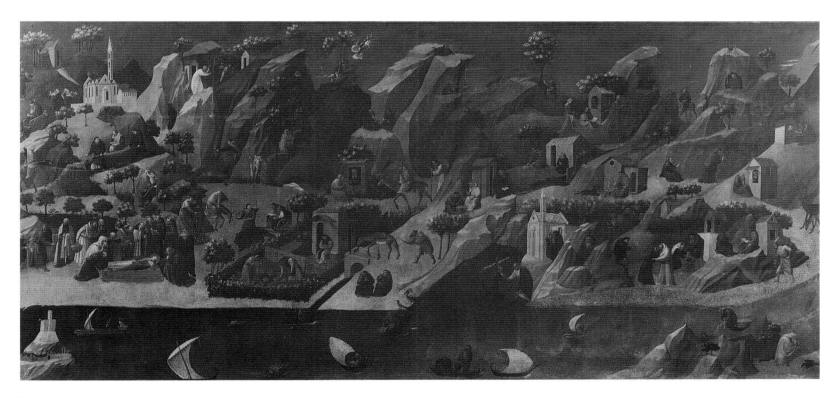

Gherardo Starnina, *Tebaide*
Firenze, Museo degli Uffizi

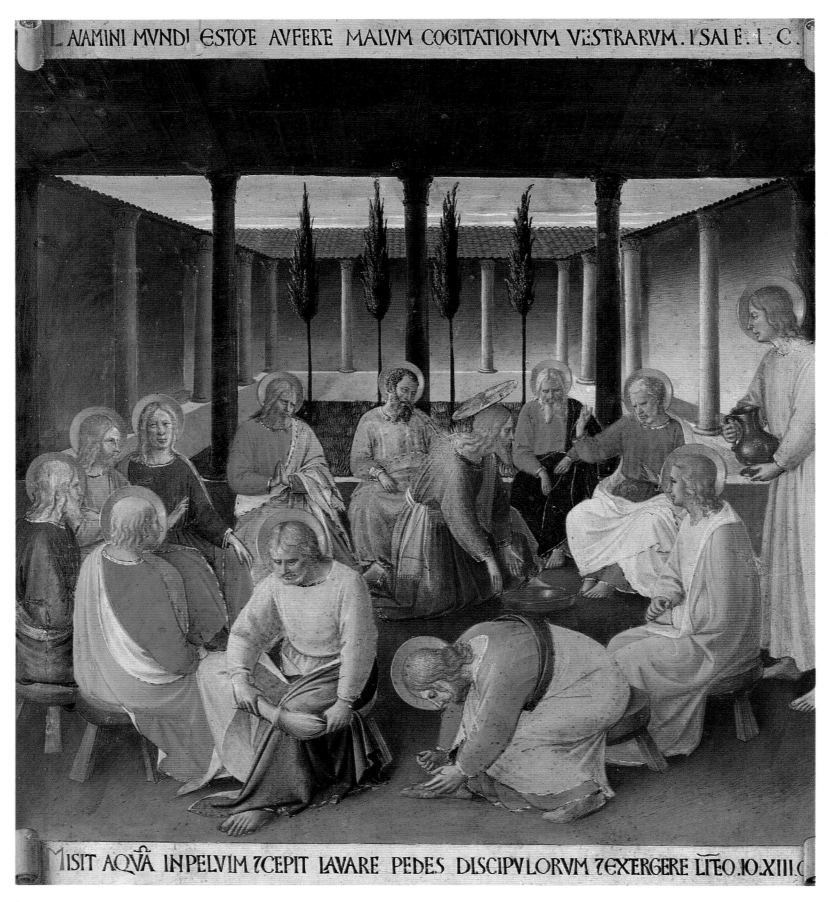

Beato Angelico, *Lavanda dei piedi*
Firenze, Museo di San Marco,
Armadio degli argenti

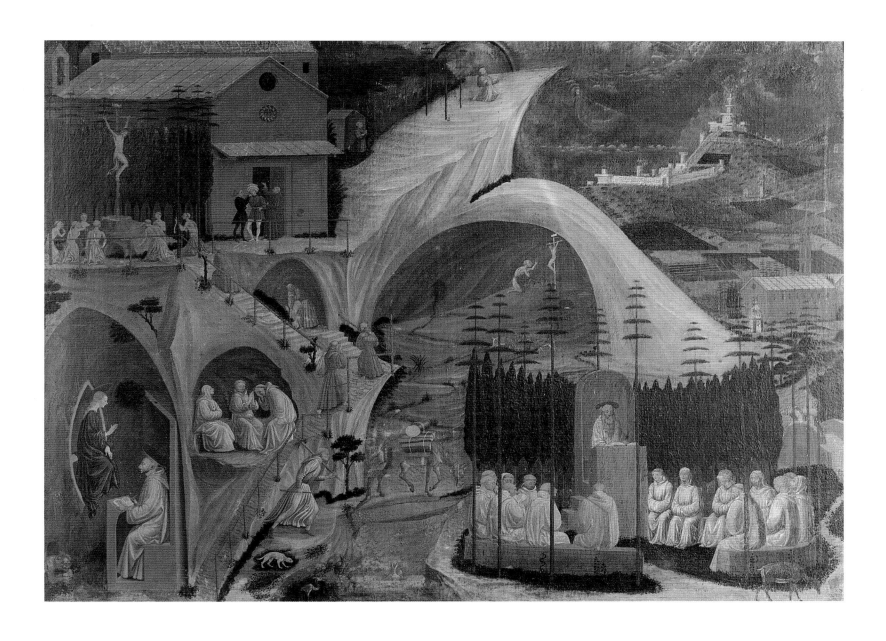

Paolo Uccello, *Episodi di vita
eremitica*
Firenze, Museo dell'Accademia

pagg.102-103
*Episodi della vita
di San Benedetto. La cella
del monaco*, particolare
Badia fiorentina (Firenze), Chiostro
degli aranci

drato nell'ambiente della cultura domenicana del convento di Santa Caterina di Pisa, dove nello stesso periodo convergono i contributi esegetici di Domenico Cavalca e di Bartolomeo da San Concordio, il quale rivela significativamente, in *Ammaestramenti degli antichi*, i principi della memoria artificiale[18]. Nel percorso ascetico attraverso le minute descrizioni della vita dei monaci è sottolineato il contrasto tra il carattere impervio dell'ambiente naturale e i domestici abitacoli dei monaci, col piccolo recinto di verzura che protegge le piante accuratamente coltivate.

Il tema è ripreso da Paolo Uccello nel dipinto probabilmente eseguito per il monastero vallombrosano dello Spirito Santo a Costa San Giorgio[19]. In esso il contesto è dominato da un metafisico paesaggio roccioso con gli abitacoli monastici e i monaci operosi, intenti a lavorare la terra e a raccoglierne i frutti. Da questo ambiente aspro, rimodellato dai monaci, è isolata l'area beata del cenobio, coronata da una fitta cortina di cipressi. Nella *Tebaide* di Paolo Uccello trova una sintesi espressiva l'articolazione degli spazi (eremitici e anacoretici) del monastero e il suo rapporto col territorio circostante: la campagna coltivata e la città murata in lontananza. Una sintesi tra i *loci* medievali e la geometrizzazione rinascimentale dello spazio.

La dialettica tra selva e recinto, tra il deserto fisico dell'eremita e il deserto spirituale che il monaco interiorizza nel-lo spazio del suo orto si rivela negli scenari del "Chiostro degli aranci" della Badia fiorentina, che illustrano le storie di San Benedetto, datati intorno agli anni trenta del Quattrocento[20]. L'immagine del "deserto" (le acque e la selva sullo sfondo), schermato dal muro di cinta che segna il limite dell'area monastica, è evocata nell'episodio di *Mauro che salva Placidio caduto nelle acque*. La selva richiama l'immaginario medievale[21] ed è vista come luogo nel quale si concentrano le forze del male, il disordine naturale che è esorcizzato dalla presenza del monaco e dal suo recinto di beatitudine (si noti la netta linea di demarcazione tra la cella col giardino chiuso e la foresta, sottolineata dalla pungente forma del masso roccioso). Il sereno stato di grazia che pervade il microcosmo del solitario si contestualizza nella rappresentazione dell'*hortus* della cella di San Benedetto nel particolare dell'episodio del *Monaco punito dal Santo*.

Nel giardino della cella si esprime l'intimità del rapporto che il solitario stabilisce con la natura e come, tramite essa, egli si beatifichi e raggiunga il cielo. Il trionfo della beatitudine del monaco è emblematizzato nel *Giudizio Universale* che l'Angelico dipinse per la chiesa camaldolese di Santa Maria degli Angeli[22]. Nella tradizionale impostazione che distingue i beati dai dannati sovrastati dall'alta Corte Santa si delineano le figure dei monaci all'interno del coro angelico coronato da siepi fiorite, palme, alberi da frutto e, al centro, la fonte

Badia fiorentina (Firenze),
Chiostro degli aranci

pag. 105
Beato Angelico, *Il giudizio universale*, particolare del *Paradiso dei Beati*
Firenze, Museo di San Marco

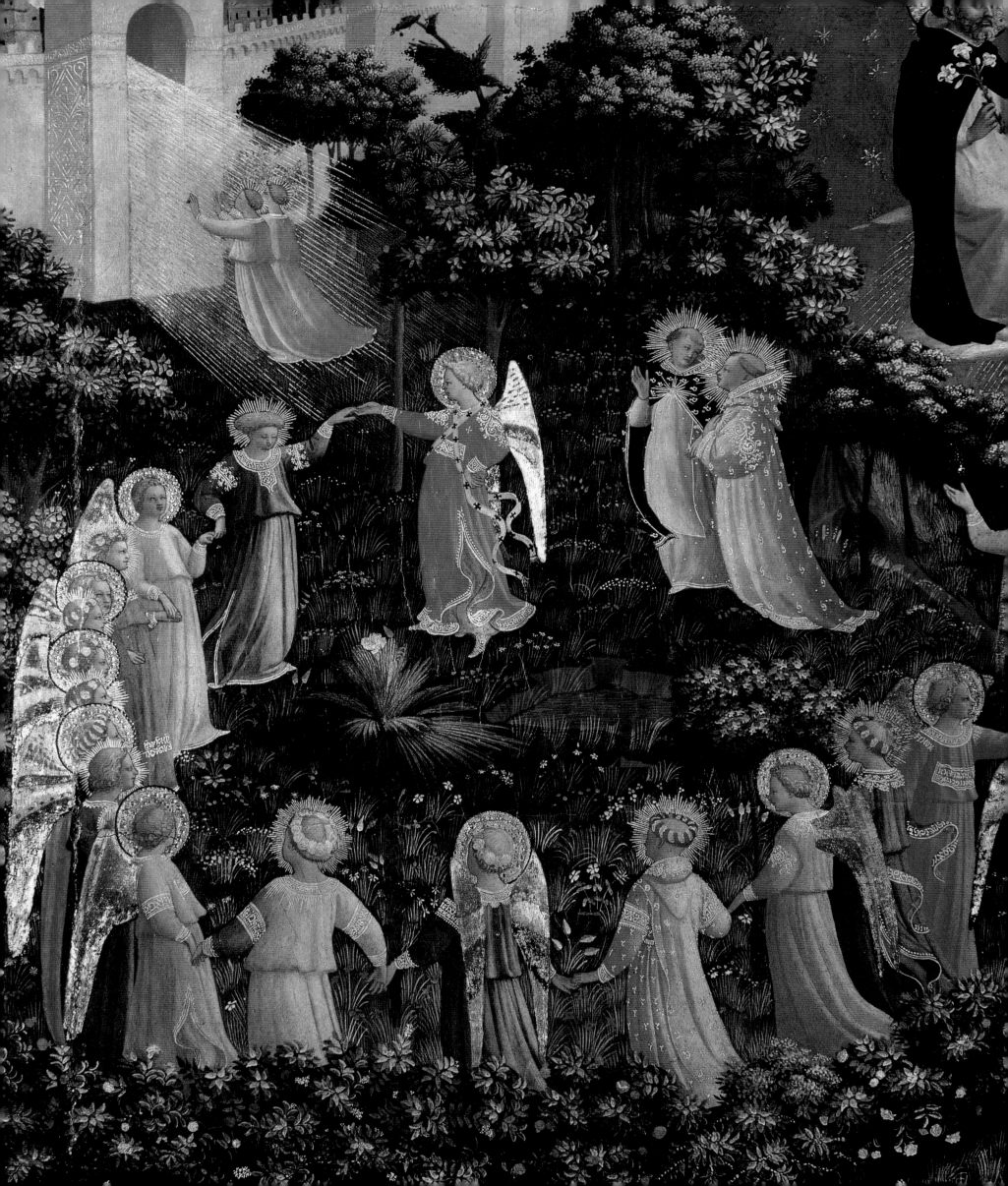

della vita. È il giubilo celeste ad accompagnare i monaci verso la felicità ingenua del primo giardino e a segnare il percorso della salvezza che conduce alla *Porta coeli*. Un percorso che sulla terra è mediato da emblemi e da regole mnemoniche, quali l'albero della Conoscenza, la fonte della Verità, i fiori e le piante medicamentose messe al riparo dalla corruzione.

Il giardino della Vergine

Il processo di santificazione del monaco implica di per sé una purificazione dal peccato originale, la preservazione dal quale è mediata dalla Vergine, regina dell'*hortus conclusus*.

La devozione mariana si accresce tra gli ordini religiosi verso gli ultimi decenni del Quattrocento con la diffusione del movimento rosariano che, nato nell'ordine domenicano di Colonia, si propaga soprattutto in area tedesca e italiana[23]. Maria, patrona di diversi ordini religiosi, viene celebrata "sub nomine conceptionis", intendendo "conceptionem venerabilem, spiritualem vidilicet et humanam"[24]. In quanto unione di natura umana e divina, di ordine naturale e ordine spirituale, la Vergine è intermediaria tra terra e cielo. La sua immagine si connota di attributi e di emblemi discendenti dalle sacre scritture e dalle interpretazioni di autori medievali quali Rabano Mauro, Isidoro di Siviglia e Alberto Magno[25], consacrati dai numerosi dipinti quattro-cinquecenteschi che celebrano la Vergine, immagine dell'*hortus conclusus*. Si pensi all'esemplare *Paradiesgartlein*[26] che raffigura la Vergine in immagine "cortese", con fiori e frutti minuziosamente trascritti nello splendore delle stagioni, o anche all'*hortus conclusus* della scuola di Jean Bellegambe nel museo della Certosa di Douai e a quello del *Breviario Grimani* dei primi del Cinquecento[27]. Le immagini esprimono sovraimpresse citazioni bibliche tratte dal *Cantico dei Cantici* e dall'*Ecclesiaste,* come la "fons ortorum", generatrice dell'acqua della vita, il giglio ("sicut lilium inter spinas"), la rosa ("plantacio rosae"), l'angelo, ministro celeste con lo "speculum sine macula", la pianta d'olivo ("oliva speciosa"), il pozzo ("puteus aquarum viventium"), la torre di David e la via verso la "Porta coeli"[28].

Sui simboli che designano l'ascesa dell'anima beata campeggia la Vergine, emblema di salvezza, colei per la quale "fu riparata la caduta degli angeli, e la porta della vita fu aperta agli uomini", come spiega il certosino Laspergio[29] alla fine del XV secolo nelle *Teoriae* e, riprendendo le immagini del *Cantico* dei *Cantici*[30], "giglio e radice di Jesse [...] giardino chiuso e fonte sigillata [...] giardino di gigli splendenti di can-

F. Traini, *Tebaide*,
intero e particolare
Pisa, Camposanto monumentale

pag. 107
Scuola di Jean Bellegambe,
Hortus conclusus di Maria
Douai, Musée de la Chartreuse

dore e di rose fragranti di carità"[31]. E dal *Cantico* deriva un consistente repertorio di fiori che adornano l'*hortus conclusus* (dalla rosa, al giglio, alla fragola, al bucaneve, al garofano...). Sul tema delle virtù di Maria insiste Martin Schongauer[32], che coagula la componente di amore mistico e amore cortese nelle immagini della Madonna ambientate nei roseti e intreccia il complesso filo degli emblemi nella *Caccia mistica*, che illustra i capitoli dello *Speculum humanae salvationis* con il liocorno, simbolo del Cristo che si rifugia all'interno dell'*hortus conclusus*.

Il Paradiso-giardino è il *locus* dell'evento dell'Annunciazione. Si pensi ai numerosi dipinti angelichiani, all'arazzo disegnato dal Mantegna[33], all'*Annunciazione* di Bartolomeo Caporali[34], solo per citare alcuni tra i più significativi del periodo. Fra Roberto Caracciolo da Lecce[35], alla fine del Quattrocento, nel distinguere i misteri dell'Annunciazione, sottolinea che la stagione dell'evento coincide col risveglio primaverile e che il luogo, "Nazareth", significa fiore, enfatizzando

così il rapporto che unisce il fiore alla Madonna come simbolo di rinascita. Gigli e rose, emblemi mariani consacrati dalle sacre scritture, si trasmettono nell'*hortus* monastico col concerto di fiori che adorna la Vergine significandone le virtù. Dal XV secolo anche la pianta di olivo, ricorrente nei testi apocrifi come simbolo di pace, assurge a emblema dell'Immacolata Concezione. Nel testo attribuito al monaco francescano Daniele Agricola, *Corona Duodecima Coronarum Virginis Mariae*, la Vergine è paragonata a un olivo: "Maria autem oliva dicitur, quia oliva amara est in radice, et ipsa ex radice originalis culpae amaritudinem habuisset, in conceptione, nisi singulari munere Dei servata fuisset"[36]. Nell'ambito della cultura monastica, all'immagine dell'*hortus* verginale si affianca l'icona del Santo fondatore dell'ordine (per esempio San Bruno e San Bernardo nel trittico della Certosa di Colonia), a fissare nella memoria dei monaci similitudini espressive di messaggi spirituali, dove i fiori del giardino rappresentano le virtù.

Le specie floreali

Orto, giardino dei semplici, chiostro e cimitero rappresentano i modelli codificati a partire dall'esemplare medievale del monastero benedettino di San Gallo, che all'interno

della città monastica coagula armoniosamente i luoghi di preghiera con quelli del lavoro, gli ambienti cenobitici con quelli anacoretici[37]. È stato evidenziato che alla struttura del *clau-*

pag. 108
Hortus conclusus di Maria
Venezia, Biblioteca Marciana,
Breviario Grimani

Annunciazione con hortus conclusus, arazzo su disegno di A. Mantegna, particolare Chicago, Art Institute, Collezione M.A. Ryerson

Maestro renano,
Paradiesegartlein, particolare
Francoforte, Städelsches
Kunstinstitut

strum, il cui impianto a croce esplicita, come si è visto, il rimando cristologico e il valore emblematico del quattro – ripetuto anche nella scritta sovrimpressa al disegno – si affianca quella utilitaristica dell'orto col giardino officinale. Il recinto racchiude specie floreali e medicamentose destinate a elaborazioni farmacologiche[38]. La cultura monastica del giardino deve essere letta anche nella naturale evoluzione delle conoscenze materiali e scientifiche che nel Quattrocento raggiunge importanti contributi. In questo senso si ricorda il corpus delle *Species plantarum* sistematizzato dal certosino Otto Brunfels nell'opera *Herbarum vivae icones*. Dallo stesso *Cantico dei Cantici* derivano dieci specie balsamiche esaltate nell'*hortus conclusus* come virtù di Maria. L'opera si pone in continuità con la tradizione dell'*hortus sanitatis* che ebbe un ruolo significativo nello sviluppo e nella diffusione delle specie vegetali. Non è estranea agli attributi terapeutici delle piante stesse l'importanza dei simboli che acquistano un valore rappresentativo identificandosi con le figure alle quali vengono associate, come rivelano i repertori di specie annoverate nel *De Capitulare de villis*[39] e puntualizzate nella planimetria del monastero di San Gallo[40]. Sono patrimonio dell'immaginario devozionale gli emblemi verginali discendenti dalla rilettura dei testi apocrifi da parte di autori medievali come Alberto Magno, che allegorizza il repertorio dei fiori e delle piante nel *De laudibus Beatae Mariae Virginis* e nel *De horto*

concluso, o come San Bernardo, che nel suo *Vitis mistica* esalta le virtù di Maria in mezzo a effluvi di rose, di gigli, di viole. A questi topoi, celebrati da una densa tradizione iconografica, si aggiungono la fragola, il cui fiore rappresenta il candore dell'Innocenza e la foglia la Trinità, il *Crocus* rosseggiante, le piante balsamiche e odorose. Il repertorio si arricchisce delle specie consacrate ai santi, come il fiore di *Aquilegia Vulgaris*, pianta dei martiri che ricorre nell'iconografia di San Tommaso (cui si associa il giglio in ricordo della sua difesa della castità), e ricorre nelle effusioni floreali dei tappeti dipinti; l'*Iris Germanica*, simbolo della purezza spirituale e della santità; il *Dhiantus Carthusianorum*, il garofano rosso di San Bruno (col nome conferitogli da Camerius nel XV secolo[41]), il giardino di San Girolamo, rigoglioso di piante sempreverdi, di fiori mistici e di melograni. Ed è in particolare a questo frutto che il santo assegna l'emblema dell'unità trionfante della Chiesa, significata dalla moltitudine di grani inviluppati nella scorza[42]. La specie vegetale più frequentemente citata nell'iconografia religiosa tra XIV e XV secolo è la palma, consacrata da Cristo all'ingresso di Gerusalemme e, in quanto simbolo della vittoria militare, si diffonde come attributo precipuo del martirio dei santi. Il sistema di corrispondenze si intreccia col simbolismo numerico nei casi in cui è manifesta l'analogia formale, come per l'*Aquilegia Vulgaris*, emblema dell'innocenza di Maria. Il suo stelo reca infatti set-

pagg. 110-111
Maestro renano,
Paradiesegartlein, particolari
Francoforte, Städelsches
Kunstinstitut

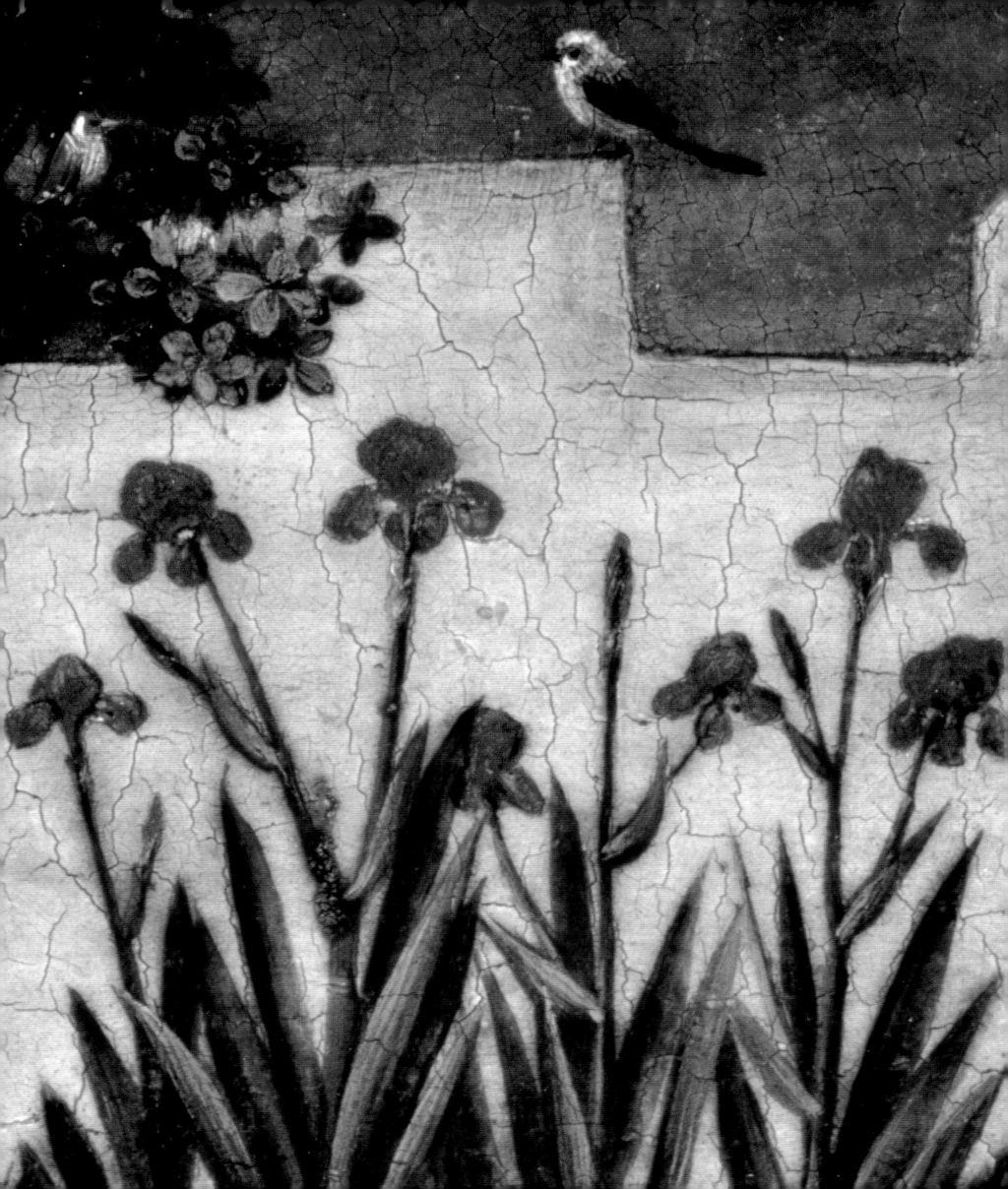

te fiori che riferiscono i sette doni dello Spirito Santo di cui parla il profeta Isaia nell'*Antico Testamento*[43]. Se nel modello del monastero di San Gallo è contemplato un giardino-pomario con destinazione cimiteriale, al quale spetta uno spazio distinto rispetto al chiostro dei Padri e agli orti, nella tradizione monastica il luogo di sepoltura si identifica col *claustrum*. L'albero che connota il sito è il cipresso, simbolo della morte, della resurrezione e quindi della vita eterna. Anche il cedro e la palma con cui la *Genesi* identifica i "giusti" e l'olivo, albero cristologico, rientrano tra i topoi del *claustrum*, come dimostrano anche le numerose testimonianze iconografiche. Sono questi gli alberi della vita, le piante della Leggenda della Croce, alla cui specie si riferisce Iacopo da Varagine: "Ligna crucis palma, cedrus, cipressus, olivus"[44]. Le tre specie rimandano alla simbologia trinitaria che identifica col cedro il Padre, col cipresso il Figliolo, con la palma (o il pino) lo Spirito Santo. Un'immagine esemplare del *claustrum*-ci-

mitero è riconducibile ai dipinti dell'Angelico e, in particolare, ai riquadri dell'Armadio degli argenti del monastero della Santissima Annunziata che rappresentano l'episodio della *Lavanda dei piedi* e dell'*Annunciazione*. Nello spazio claustrale che inquadra la scena con Cristo e gli apostoli il loggiato circoscrive il prato sul quale si slanciano le strutture arboree dei quattro cipressi. Nella formella dell'*Annunciazione* la sequenza prospettica dei cupi alberi si serra in un allineamento continuo, contrassegnando la via che introduce alla fonte. La via si proietta oltre il muro con la porta che apre verso la salvezza, schermando lo spazio del loggiato nel quale si compie l'evento. Le immagini del chiostro evangelico, sito di morte e di resurrezione, di beatitudine e di immortalità, trovano riscontro nella tipologia claustrale del Rinascimento che si diffonde secondo una scansione comune, impostata sulle concordanze armoniche tra spazio costruito e spazio verde.

Giardini monastici

I caratteri dei giardini raffigurati nei dipinti e nei cicli di affreschi quattrocenteschi esprimono la doppia anima del giardino monastico che unisce valori metaforici ed esperienze materiali, indirizzando la morfologia e i caratteri del giar-

dino laico (è significativo nell'ambito della cultura fiorentina che un religioso domenicano, Agostino Del Riccio[45], alla metà del Cinquecento scriva un trattato di *Agricoltura sperimentale,* offrendo approfonditi contributi botanici e artistici). Le

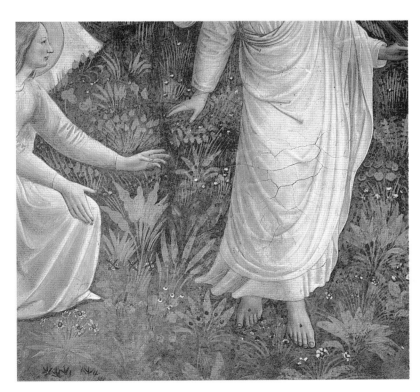

pag. 112
Maestro renano,
Paradiesegartlein, particolare
Francoforte, Städelsches
Kunstinstitut

Beato Angelico, *Noli me tangere*,
particolari
Firenze, Museo di San Marco

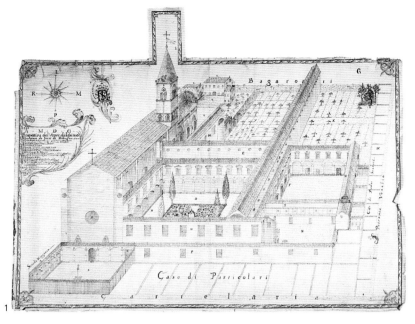

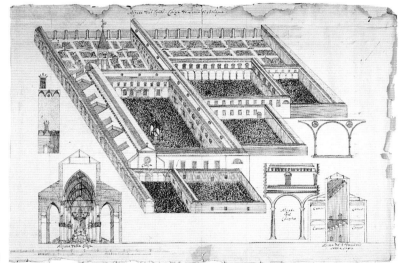

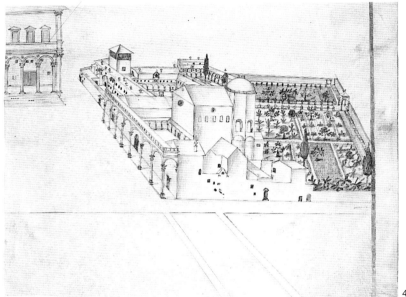

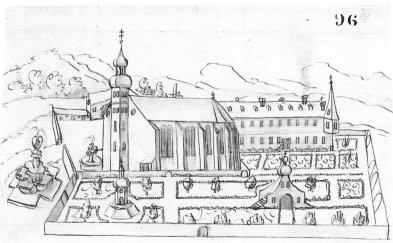

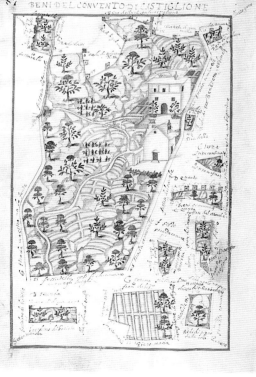

1 - Prospettiva del venerabilissimo monastero dei Servi di Bologna fatta dal Padre Pelci servita, l'anno 1968, disegno; Firenze, Archivio di Stato, *Conventi soppressi* 119, f. 1273, c. 6

2 - Veduta della piazza e del convento della Santissima Annunziata, disegno acquarellato; Firenze, Archivio di Stato, *Conventi soppressi* 119, f. 1268, c. 1

3 - Alzata del Convento, chiesa de' Servi di Bologna, disegno; Firenze, Archivio di Stato, *Conventi soppressi* 119, f. 1273, c. 7

4 - Veduta della piazza e del convento della Santissima Annunziata, disegno acquarellato, particolare; Firenze, Archivio di Stato, *Conventi soppressi* 119, f. 1268, c. 1

5 - Vedute prospettiche del Convento di S. Giovanni Battista di Mendricio, di Jeroniariz negli Svizzeri, disegno acquarellato; Firenze, Archivio di Stato, *Conventi soppressi* 119, f. 1273, cc. 95-96

6 - Beni del Convento di Castiglione, disegno acquarellato; Firenze, Archivio di Stato, *Conventi soppressi* 119, f. 1268, c. 87

immagini trovano riscontro con le fonti documentarie che, seppure scarne e frammentarie, testimoniano oltre all'impianto architettonico il tessuto vegetale di alcuni giardini monastici. L'impianto si trasmette con continuità attraverso tempi e luoghi diversi. Basti confrontare le fonti del XV secolo coi rilievi sei-settecenteschi e registrare la diffusione di modelli in ambiti territoriali differenti, come dimostrano per esempio le planimetrie dei giardini di monasteri serviti, da Firenze a Bologna fino a Mendrisio. Una significativa serie di vedute a volo d'uccello del *Codice* di Marco di Bartolomeo Rustici (1447-1448; 1451-1453)[46] mostra la sequenza degli orti e dei chiostri, appartati e segreti, dei monasteri fiorentini. Si veda per esempio la veduta della Badia, di Santa Maria dei Servi, di Santa Maria degli Angeli, di San Marco, dove i reticoli degli orti sono disegnati dall'allineamento degli alberi, mentre nello spazio claustrale questi sono banditi o ridotti a esemplari isolati. Un'analoga organizzazione è ripercorribile nei più insigni conventi di Firenze e del territorio mediceo che si sviluppano a partire dalle iniziative di Cosimo[47]. Il giardino claustrale conferma, come si è visto, la tradizionale scansione cruciforme di discendenza medievale, mentre l'orto (comune o del solitario) si suddivide in più reticoli, idonei ad accogliere la varietà delle piante fruttifere e delle erbe eduli e medicamentose. L'impianto del monastero francescano di Santa Croce, ampliato nella seconda metà del XV secolo con la co-struzione del chiostro grande, scandisce la sequenza di giardini claustrali e di orti all'interno di una griglia geometrica con funzione classificatoria e individua ogni nucleo del complesso che si sviluppa intorno al chiostro, aggregandosi in maniera quasi "modulare". Tale configurazione, visualizzata nella veduta settecentesca conservata presso il museo del convento, dimostra il permanere nei secoli di un disegno derivante sia da ragioni materiali che da esigenze spirituali.

Uno schizzo cinquecentesco di Fra Bartolomeo Della Porta rivela una fitta vegetazione arborea che si profila dai recinti del convento della Santissima Annunziata[48]; mentre lungo i muri sono raffigurate erbe e piante arbustive. Il monastero di San Marco, "completamente terminato nelle officine e nell'orto circondato da alti muri nell'anno del signore 1443" rappresenta un testo esemplare per architettura e tessuto iconografico, dove l'orto è descritto come luogo protetto, "tutus columnatus columneis ligneis castaneis". Il suo impianto "ornatur enim non solum ipso situ quadrangulato et omni parte expedito, sed etiam divisione interiori ipsius quadri cum latitudine viarum" si distingue per l'"abundantia arborum fructiferarum"[49]. La geometria del tracciato è richiamata dai disegni di Domenico di Matteo, eseguiti nel 1558 per la sistemazione idrica del complesso[50], che raffigurano la maglia dei percorsi, i quali, aperti e schermati da pergolati, si raccordano con la loggia porticata. Il tracciato era scandito da imma-

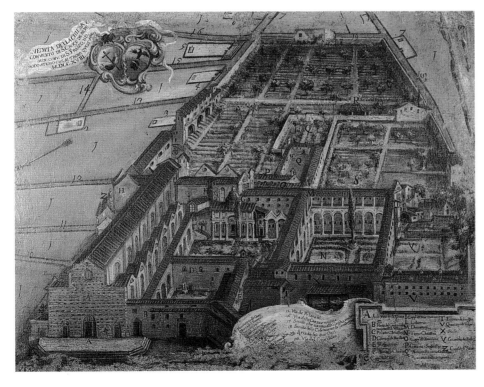

Veduta della chiesa e del convento di Santa Croce, Firenze, Museo dell'Opera di Santa Croce

Firenze, convento della Santissima Annunziata, veduta del chiostro grande

gini votive e da cappelle che dovevano celebrare l'itinerario spirituale nel dialogo con la natura. La magnificenza di questo giardino è avvertita dal Filarete che si limita a segnalare "tutte quelle dignità de' frutti e melaranci, e palmi, e d'altre diverse piante di quello che si vede, e d'altre particolarità, le qual per non essere lungo, indietro lasceremo"[51]. Tali memorie appartengono ai monasteri urbani, nei quali è prevalente la funzione aggregante del cenobio; diversa è l'articolazione del verde nei monasteri isolati, configurati come vere e proprie città fortificate, chiuse rispetto al paesaggio naturale. Emblematico è l'impianto delle certose che anche a Firenze, a Pisa, a Siena, si inseriscono in un contesto di solitudine in continuità con il deserto degli eremiti. All'interno della cinta murata, modellata sulla dialettica cenobitica e anacoretica, sono presenti in armonica integrazione i *topoi* del giardino monastico[52]. Per il carattere di autosufficienza che sostiene l'isolamento spirituale, in questi monasteri acquista un ruolo considerevole lo spazio destinato agli orti, che si pone in relazione con le ampie estensioni coltive del paesaggio circostante. La vite e l'olivo, di cui è anche esplicito il significato mistico, connotano l'intorno della campagna produttiva, alimentata da sistemi complessi di canalizzazioni e di peschiere.

Gli stessi caratteri di autosufficienza produttiva e di deserto spirituale modellano l'impianto dei monasteri benedettini. È ancora il Filarete a ricordare l'habitat monastico, soffermandosi sulla descrizione della peschiera dell'orto della Badia Fiesolana, circoscritta da "uno muro ancora, discosto dalla riva braccia dieci, intorno, alto per modo che senza licenza andare non si può". Esso è situato nella parte più bassa del "circuito del giardino", vicino a un "fiumicello che appresso gli corre, del quale l'acqua d'esso in essa riflue". E così il giardino, ricco di piante "di varie ragioni", cioè di "fichi, peri, meli, susini, giriegi, sorbe, nespole e simili frutti" è "circundato d'uno muro tanto alto che entrare non si può in esso"[53]. Il luogo è ritenuto da Filarete "bellissimo" per la sua connotazione ambientale rispondente all'ideale di vita contemplativa nella quiete della natura prescritto dalla Regola. Nel convento del Bosco dei Frati degli Osservanti di San Francesco, così detto perché "in uno bello e rilevato boschetto lo edificorno questo beato e divoto luogo", è l'aspetto selvaggio della natura a favorire l'isolamento mistico. Il luogo monastico risponde pienamente al mito umanistico della *docta solitudo* quale presupposto per la speculazione intellettuale. Ed è significativo dell'incontro di due diversi modelli, quello sacro e quello profano, la frequentazione da parte di Lorenzo il Magnifico, alla ricerca di solitudine meditativa, del monastero del Bosco dei Frati[54] vicino a Cafaggiolo, nel Mugello, dove i Medici avevano le loro ville.

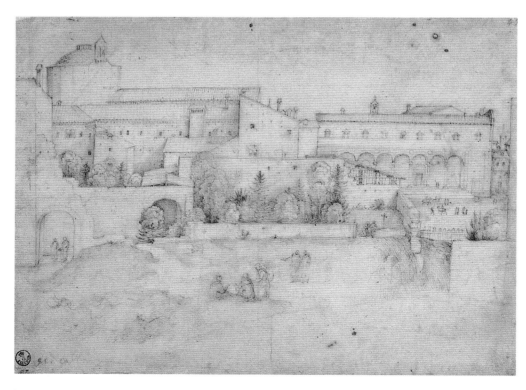

Fra Bartolomeo, *Veduta della Santissima Annunziata*
Firenze, Gabinetto Disegni e Stampe degli Uffizi

Note

[1] Sul tema del giardino come luogo di memoria e di nostalgia, sinonimo di Paradiso, si rimanda al fondamentale saggio (e alla bibliografia ivi citata) di M. Fagiolo, *Il giardino come teatro del mondo e della memoria*, in M. Fagiolo (a cura di), *La città effimera e l'universo artificiale del giardino*, Roma 1980, pp. 132-136. Si vedano inoltre: R. Assunto, *Fuga dal giardino e ritrovamento del giardino*, in A. Tagliolini, M. Venturi Ferriolo (a cura di), *Il giardino idea natura realtà*, atti del convegno del Centro di Studi di Pietrasanta, Milano 1987, pp. 17-44; J. Delumeau, *Storia del Paradiso. Il giardino delle delizie*, Milano 1994.

[2] Sul ciclo di affreschi del "Chiostro verde", esaminato in rapporto con l'architettura, cfr. R. Lunardi, *Arte e storia in Santa Maria Novella*, catalogo della mostra, Firenze 1993.

[3] L'opera di Benozzo di Lese nel camposanto di Pisa è documentata dal 1468, come risulta da un pagamento di "una caparra del dipingere da fare in Camposanto" del 9 gennaio 1468 (ASPI, *Opera del Duomo*, 433, c. 22v.). Il ciclo di affreschi si inquadra nell'operato del vescovo Filippo dei Medici. Sull'argomento si veda M. Luzzati, *Un arcivescovo mediceo nel Quattrocento pisano*, "Rassegna periodica di informazione del Comune di Pisa", 4, Pisa 1967; E. Luzzati, *Filippo de' Medici Arcivescovo di Pisa e la visita pastorale del 1462-1463*, "Bollettino storico pisano", XXXIII-XXXV, 1964-1966, Livorno 1967; M.A. Giusti, *Architetture a Pisa nella seconda metà del Quattrocento*, in G. Morolli, C. Acidini Luchinat, L. Marchetti (a cura di), *L'architettura di Lorenzo il Magnifico*, catalogo della mostra, Milano 1992, pp. 199-210.

[4] Sul significato storico dell'età aurea, si veda H. Levin, *The Myth of the Golden Age in the Renaissance*, Bloomington 1969.

[5] A. Poliziano, *Stanze cominciate per la giostra di Giuliano de' Medici*, 72 (1475).

[6] Tuttavia "il pensiero ermetico del Colonna rifiuta la coniugazione teologica e cristiana del neoplatonismo ficiano, depone la fede nella resurrezione"; M. Calvesi, *Il sogno di Polifilo prenestino*, Roma 1980, p. 226.

[7] La simbologia del numero percorre il pensiero filosofico agostiniano influenzando sensibilmente l'esegesi mistica medievale. Il tema riconduce all'influsso della filosofia neoplatonica sul pensiero di Sant'Agostino, di cui esiste una vasta bibliografia. Ci limitiamo a citare: P. Courcelle, *Saint Augustin lecteur des Satires de Perse*, Paris 1953, pp. 40-45; dello stesso autore, *Litiges sur la lecture des* Libri Platonicorum*, par Saint Augustin*, "Augustiniana", 4 (1954), pp. 225-239; J.J. O' Meara, *Augustin and Neo-platonism*, "Recherches Augustiniennes", 1 (1958), pp. 91-111. Su questo tema e sull'importanza della numerologia nel Quattrocento, testimoniata dal pensiero di Nicola Cusano, Pico della Mirandola, Marsilio Ficino, si veda F. Benzi, *Sisto IV Renovator Urbis. Architettura a Roma 1471-1484*, Roma 1990, pp. 35-43, 226-229. Riguardo in particolare alla simbologia del numero otto, al quale Agostino assegna l'armonia del creato e quindi l'eternità della visione e della parola divina, si veda Sant'Agostino, *Le confessioni* (ed. a cura di C. Carena), Roma 1965, L. XIII. ("Significato spirituale della Creazione"), p. 495. Nello stesso libro Sant'Agostino commenta il significato simbolico dell'erba e degli alberi, puntualizzando come "questi frutti della terra designino e rappresentino allegoricamente le opere di misericordia che offre per le esigenze della vita presente la terra ferace", *ibidem*, p. 491.

[8] È questo un tema che percorre la vicenda pittorica angelichiana, evidente anche in altre opere come la pala dell'*Annunciazione* di Cortona dove il giardino si ammanta di fiori e di frutti con la bordura di rose; mentre nella pala dell'*Annunciazione* conservata al museo del Prado di Madrid è reso esplicito il legame tra il giardino della Madonna e il paradiso terrestre nella continuità figurativa tra l'episodio annunciante la Salvezza e quello della cacciata di Adamo ed Eva. Si noti la ripresa dell'antico parallelismo patristico di Eva-Maria che nel XV secolo acquisisce l'attributo di "corredentrice". "Obbedienza verginale contro disobbedienza verginale", la nuova Eva (Maria) rappresenta l'umanità che ha riconquistato il Paradiso primitivo, cfr. S. De Fiores e S. Meo (a cura di), *Nuovo Dizionario di mariologia*, Torino 1988, pp. 1021-1022, 1296-1297.

[9] Sul concetto di *Ars memorandi*, con particolare riferimento al ciclo di affreschi del Beato Angelico, cfr. G. Didi-Huberman, *Beato Angelico. Figure del dissimile* (trad. it.), Milano 1991, pp. 64-83.

[10] Per l'attribuzione si veda la scheda n. 90 in U. Baldini, *Angelico*, Milano 1970 (1ª ed.), p. 107. Tra i numerosi contributi specifici sul ciclo angelichiano di San Marco, cfr. E. Battisti, E. Bellardoni, L. Berti, *Angelico e San Marco*, Roma 1965; G. Bonsanti, *L'Angelico al Convento di San Marco*, Novara 1982 e, dello stesso autore, *Il museo di San Marco*, Milano 1985; W. Hood, *Saint Dominic's Manners of Praying: Gestures in Fra Angelico's Cell Frescoes at S. Marco*, "The Art Bulletin", 2/LXVIII, giugno 1986.

[11] Si veda M. A. Giusti, *I giardini dei monaci*, Lucca 1991; M. A. Giusti, *Il giardino dell'anima*, in *La certosa ritrovata*, catalogo della mostra di Padula, Napoli 1992, pp. 73-76.

[12] Sul significato di *claustrum* come paradiso si veda C. Valenziano, *Chiostro come giardino biblico-simbolico*, in *Il giardino come labirinto della storia*, atti del convegno di Palermo, 1984, pp. 21-27. Il tema è visto attra-

Piero di Cosimo, *Paesaggio con San Girolamo*
Firenze, Gabinetto Disegni e Stampe degli Uffizi

Fra Bartolomeo, *Paesaggio roccioso con convento*
Vienna, Graphische Sammlung Albertina

verso le *Sententiae* di Bernardo di Clairvaux da F. Cardini, *Il giardino monastico nelle Sententiae di Bernardo di Clairvaux*, in *Protezione e restauro del giardino storico* (a cura di P. Bagatti Valsecchi), Firenze 1988, pp. 86-89.

[13] M.A. Giusti *I giardini dei monaci*, cit., p. 17.

[14] Si veda E. Calamann, *Thebaid Studies*, "Antichità viva", 14 (1975), pp. 3-22; C. Lapostolle, *Le démon de la perspective et le locus médiéval dans l'image de la solitude envahit la "cité du désert"*, in S. Boesch, L. Scaraffia (a cura di), *Luoghi sacri e spazi della santità*, atti del convegno (L'Aquila 1987), Torino 1990, pp. 285-296.

[15] Secondo la tradizione Sant'Agostino avrebbe emanato le regole dell'Ordine sul monte pisano dove sorsero il monastero agostiniano di Nicosia e, nelle vicinanze, la certosa, fondata negli anni sessanta del Trecento. La presenza così ravvicinata di monasteri eremitici in un luogo che viene santificato e la diffusione da Pisa delle tendenze "osservanti" può valere a spiegare il programma iconografico della *Tebaide* del Camposanto pisano. Sull'argomento si veda F. Antal, *La pittura fiorentina*, Torino 1960, p. 454.
Il tema trova una diretta continuità con le *storie degli Anacoreti* del 1345 (M. Boskovits, *Orcagna in 1357 and in Other Times*, "The Burlington Magazine", CXIII, 1971, pp. 239-251). Sul *Trionfo della morte* si veda la suggestiva lettura interdisciplinare di L. Battaglia Ricci, *Ragionare nel giardino*, Roma 1987.

[16] Oltre alle storie citate nel testo e studiate da M. Meiss e G. Paccagnini (cfr. F. Antal 1960, pp. 270-271 e bibliografia citata n. 103, p. 317), si segnalano i frammenti di una *Tebaide* attribuita a G.F. Amidei (documentato a Firenze dal 1466 e morto nel 1496) pubblicata in G. Greuler (a cura di), *Manifestatori delle cose miracolose. Arte italiana del '300 e '400*, catalogo della fondazione Thyssen-Bornemisza Eidolon, Lugano 1991, pp. 250-252.

[17] Cfr. U. Procacci, *Gherardo Starnina*, "Rivista d'arte", XV (1933), pp. 151-190 e XVII (1935), pp. 333-384.

[18] F. A. Yates, *L'arte della memoria*, Torino 1993 (2ª ed.), p. 81.

[19] Sulle vicende e attribuzioni del dipinto, oggi al museo dell'Accademia di Firenze, si veda: L. Tongiorgi Tomasi, *Paolo Uccello*, Milano 1971, p. 98; A. Malquori in L. Dal Pra' (a cura di), *Bernardo di Chiaravalle nell'arte italiana*, catalogo della mostra, Milano 1990, pp. 128-130.

[20] Cfr. U. Procacci, *Sinopie e affreschi*, Milano 1960, pp. 65-66. Per l'attribuzione al portoghese "Giovanni di Gonzalvo" che opera nel 1435 nell'ambito del convento di San Domenico, cfr. S. Orlandi, *Beato Angelico*, Firenze 1964, p. 27, e la citazione in M. Salmi, *Paolo Uccello, Andrea Del Castagno e Domenico Veneziano*, Milano 1938, p. 139.

[21] Cfr. J. Le Goff, *Il meraviglioso e il quotidiano nell'Occidente medievale* (ed. a cura di F. Maiello), Bari 1990.

[22] L'opera, probabilmente commissionata intorno agli anni trenta del XV secolo per decorare la parte superiore del seggio sacerdotale per le messe cantate, è conservata nel museo di San Marco di Firenze (cfr. U. Baldini, *op. cit.*, p. 92).

[23] Il movimento rosariano che tendeva a sviluppare, attraverso la devozione mariana, la vita sacramentaria "ad Jesum per Maria", si consolida con la fondazione, intorno al 1470, della prima "Confraternita del salterio di Gesù e Maria" a Douai, propagandosi presso le congregazioni olandesi dei domenicani. Nel 1476 il legato pontificio Alessandro Nanni Malatesta approva la Confraternita del rosario fondata a Colonia dai domenicani. Il movimento rimane particolarmente legato a questo ordine che si impegna a promuoverne la devozione. Sono soprattutto i monaci tedeschi e italiani delegati a predicare il rosario e a erigere confraternite, specialmente tra il 1487 e il 1509. Sull'argomento si veda A. Walz, *Saggi di storia rosariana*, "Memorie domenicane", 1962, pp. 21-22; A. Mortier, *Histoire des Maîtres Généraux de l'Ordre des F.P.*, IV, Paris 1909, pp. 645-646; A. D'Amato, *La devozione a Maria nell'ordine domenicano*, Bologna 1984, pp. 67-71.

[24] Morozzo, *Theatrum Chronologicum sacri Cartusianiensis Ordinis*, pp. 96-108, citato da Dom Amand Degand, *Le culte Marial dans la liturgie Cartusienne*, s.d., p. 79 (A. Certosa di Farneta, manoscritto inedito). Il tema dell'Immacolata Concezione e della santificazione "ante uterum" continua a essere al centro delle questioni teologiche che confluiscono nel Concilio di Basilea del 1439, cui seguirono le controdeduzioni di papa Eugenio IV, confermando l'importanza assegnata dalla Chiesa al tema mariano. Seppure non si pervenne alla definizione dogmatica dell'Immacolata Concezione, nel corso del XV secolo si intensificarono le celebrazioni liturgiche e dal 1476, per volontà di papa Sisto IV, ne venne sancita la festa. Questa rinnovata ritualità del culto mariano trova rispondenza con l'ampio panorama iconografico che arricchisce soprattutto i luoghi monastici. Su questo argomento ci limitiamo a citare fra i diversi contributi: A. Muñoz, *Iconografia della Madonna*, Firenze 1905; in ultimo il contributo di G. Chezal in *Imago Mariae*, catalogo della mostra, Roma 1988, pp. 20-25.

[25] Si veda in particolare *De vegetalibus et plantis*, nel quale Rabano Mauro tratta dei "viridaria" formati da una distesa erbosa con la fontana al centro e le piante aromatiche distribuite in riquadri, cit. in R. Assunto, *Ontologia e teleologia del giardino*, Milano 1988, p. 59.

[26] Maestro dell'Alto Reno, *Paradiesgartlein* (1410 circa), Stadelmuseum di Francoforte. Dal muro di cinta concluso da una merlatura emergono le chiome di un albero; mentre il recinto, con la fontana e le piante sacre, racchiude e custodisce gli attributi di Maria.

[27] Si veda la pubblicazione a stampa del *Breviario Grimani* (con introduzione di M. Salmi), Venezia 1971.

[28] Per l'interpretazione della Vergine come

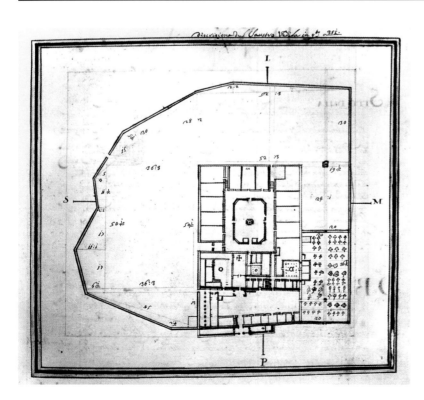

Pisa, certosa di Calci, pianta
secentesca
Pisa, Archivio di Stato

metafora del giardino e dei suoi componenti cfr. M. Fagiolo, *Natura e Artificio*, Roma 1981.
[29] Lanspergio, *Theoriae in vitam Jesu Christi*, Theoria IV, in *Opera omnia*, 5 voll., Certosa di Notre-Dame-des-Près, Montreuil-ˌsur-mer, 1880-1890, p. 168.
[30] Sulla lettura mariologica del *Cantico dei Cantici* cfr. G. Ravasi, *L'albero di Maria. Trentun "icone" bibliche mariane*, Alba 1994, pp. 119-128.
[31] Per un contributo sullo studio delle fonti bibliche cfr. M. Venturi Ferriolo, *Il giardino del monaco*, "Cultura e ambiente", 9/10, settembre-ottobre 1990.
[32] Si veda inoltre, per le opere di Martin Schongauer, *Caccia mistica* del *Retable des Domenicains* (1475), Colmar, Musée d'Unterlinden; *La Vierge au buisson de roses* (1473), Colmar, Collegiale di Saint-Martin, il catalogo della mostra *Martin Schongauer, maître de la gravure rhenane vers 1450-1491*, Musée du Petit Palais, Paris 1991. Il tema de *La Vierge au buisson de rose* è rappresentato nel dipinto di Stephen Lechner (1400-1451), citato nello stesso catalogo (p. 46) e nella piccola tavola attribuita ancora a M. Schongauer (Cavalcaselle 1899) che ritrae la Madonna nell'orto chiuso con rose, fiordalisi, margherite, fiori di fragole ed erbe aromatiche conservata nella Pinacoteca Statale di Bologna (cat. n. 201).
[33] L'arazzo (Chicago, Art Institute, Collezione M.A. Ryerson) ritrae sullo sfondo della scena l'orto chiuso col roseto e la fonte (cfr. N.

Garavaglia, *Mantegna*, Milano 1967, p. 124).
[34] Nel dipinto dell'Annunciazione del 1460-1465 (Avignone, Musée du Petit Palais), il piccolo giardino chiuso che trapela attraverso le ali dell'angelo annunciante ha i sembianti di un orto monastico, difeso da due chiostri, il pozzo e il muro di cinta col roseto.
[35] Robertus Caracciolus, *Sermones de laudibus Sanctorum*, Napoli 1489, CXLIXr.-CLIIr.; *Flore en Italie*, catalogo della mostra, Avignon 1992, p. 31.
[36] D. Agricola, cit. in M. Levi D'Ancona, *The Garden of the Renaissance. Botanical Symbolism in Italian Painting*, Firenze 1977, p. 263.
[37] Si veda W. Horn, E. Born, *The Plan of St. Gall*, 3 voll., Berkeley-Los Angeles-London 1979 (in part. cfr. II; vol.); M. A. Giusti, *I giardini dei monaci*, cit.
[38] Cfr. A. Corradi, *Le prime farmacopee italiane*, Milano 1887 (rist. 1966); A. Castiglioni, *L'orto della sanità*, Bologna 1925; Monachus Aromatarius, *Il contributo degli ordini monastici alla botanica in Italia*, in *Di sana pianta*, catalogo della mostra, Modena 1988, pp. 29-32.
[39] Cfr. l'edizione con annotazioni scientifiche curata da B. Fois Ennas, *Il Capitulare de villis*, Milano 1981. Un primo repertorio di piante, raggruppate in funzione della distribuzione e della diversa funzione delle aree di verde, sono da ricercare nella pianta del monastero di San Gallo.
[40] La pianta è conservata presso la Stiftsbibliothek ed è pubblicata da W. Horn, E. Born 1979, vol. I, p. XXVIII.

[41] Cit. in B.Tomasczewski, *Der Garten im Kartauserkloster um 1500,* in *Die Kölner Kartause um 1500*, catalogo della mostra, Köln 1991, p. 72.
[42] Cfr. M. Levi D'Ancona, *The Garden...*, cit., p. 315; *Flore en Italie*, Avignon 1992, p. 52. Un repertorio di piante simboliche che registra le imprese dei santi e dei padri della Chiesa, particolarmente di quelli legati alla devozione domenicana, è deducibile da P.V. Ferrua, *Cento santi domenicani*, Casale 1981; una sintesi è contenuta in P.E. Ibertis, *Giardino della Madonna*, Torino 1984.
[43] Sui repertori biblici del regno vegetale cfr. F. Hamilton, *La botanique de la Bible*, Nice 1871; H. Moldenke, *Plants of the Bible*, Waltham 1952; L. Reau, *Iconographie de l'Art Chrétien*, Paris 1958, voll. I, II, III; G. Fergusson, *Signs and Symbols in Christian Art*, New York, s.d., pp. 31-40; S.H. Aufrère, *Du jardin sacré des temples égyptiens au jardin médicinal des monastères chrètiens en Occident Médiéval*, in *Flore en Italie*, 1992, pp. 17-29.
[44] Iacobi a Varagine, *Legenda aurea, vulgo historia lombardica dicta, ad optimorum librorum fidem recensuit*, Dr. Th. Graesse, editio tertia, Bratislaviae, apud G. Koebner 1898, cap. LXVIII, pp. 303-304; cfr. inoltre Ab. Roze (a cura di), *La légende dorée*, Paris 1902, parte II, pp. 53 e sgg.
Sulla leggenda del legno della Croce cfr. bibliografia citata nella nota 2, cap. II, in P. Mazzoni, *La leggenda della Croce nell'arte italiana*, Firenze 1914; J.P. Albert, *Odeurs de sainteté*, in *Flore en Italie*, cit., p. 78.

[45] Cfr. D. Heikamp, *Agostino Del Riccio, Del giardino di un re*, in G. Ragionieri (a cura di), *Il giardino storico italiano*, atti del convegno di San Quirico d'Orcia, Firenze 1981, pp. 59-123.
[46] Firenze, Biblioteca del Seminario Maggiore (cfr. la scheda di L. Bertani, in *La chiesa e la città a Firenze nel XV secolo*, catalogo della mostra, Firenze 1992, p. 109).
[47] Cfr. elenco delle *Opere in Terze rime in lode di Cosimo de' Medici e de' Figli*, BNCF, 1121, cit. in M. Ferrara, F. Quinterio, *Michelozzo di Bartolomeo*, Firenze 1984, p. 99.
[48] GDSU 45P, f. 34. Si veda anche il disegno dello stesso Fra Bartolomeo Della Porta (1517circa) del convento di Santa Maria Maddalena del Pian del Mugnone, con l'orto in primo piano chiuso dal recinto ligneo e segnato da percorsi pergolati, nella cornice di specie arboree diverse (*ibidem*, f. 86). Cfr. R. Morçay, *La cronaca del convento fiorentino di San Marco. La parte più antica dettata da Fra Giuliano Lapaccini*, "Archivio storico italiano", serie I, t.VI (1913); S. Orlandi, *Beato Angelico*, cit., p. 68.
[49] BMLF, *San Marco* 370, fol. 6v, cit. in M. Ferrara, F. Quinterio, p. 192, 281 n. 47.
[50] BMLF, *San Marco* 904, fol. 4r, in *ibidem*, p. 192, 281-282.
[51] A. Averlino (Filarete), *Trattato di architettura* (ed. *Il Polifilo* a cura di A.M. Finoli, L. Grassi), Milano 1973, p. 690.
[52] Cfr. M.A. Giusti, *I giardini dei monaci*, cit., pp. 29-32.
[53] A. Averlino (Filarete), *Trattato*, cit., p. 695.
[54] *Ibidem*.

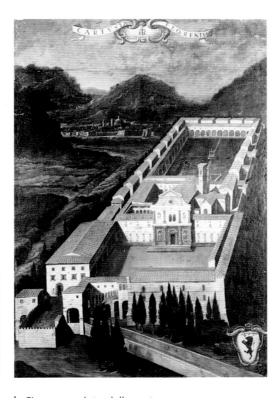

Siena, veduta della certosa
di Pontignano, dipinto
del XVII secolo
Grenoble, Galerie des Cartes
de la Grande Chartreuse

Firenze, veduta della certosa
del Galluzzo, dipinto
del XVII secolo
Grenoble, Galerie des Cartes
de la Grande Chartreuse

Agricoltura e orticultura nella Toscana del Quattrocento

Mariachiara Pozzana

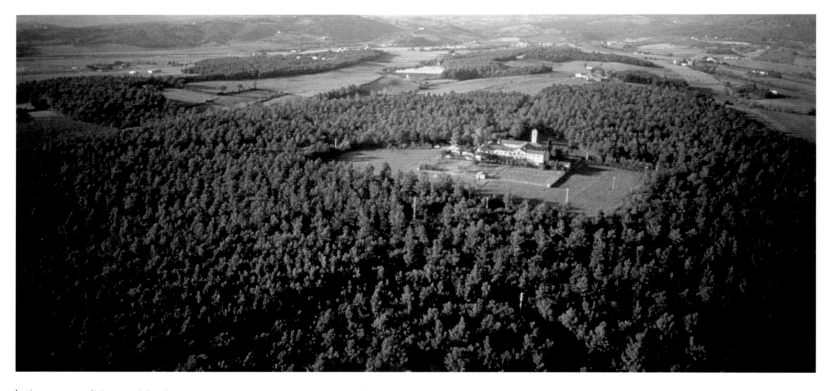

Il convento di Bosco ai Frati
a San Piero a Sieve

L'idea moderna del giardino del Quattrocento si è venuta costituendo nel corso di questo secolo sulla base più della passione che del raziocinio dei molti cultori, interessati a questa materia, sino ad assumere oggi dei contorni ben definiti con implicazioni interpretative, che si possono iniziare a rivedere, sulla base di nuove ricerche.

Questi contorni prendono forma in negativo, se riflettiamo su alcuni presupposti non documentati, e scopriamo che l'immagine del giardino quattrocentesco è basata su quella del giardino italiano così come si è costituita nei primi decenni di questo secolo proprio a Firenze.

Il primo imbarazzo nel descrivere i giardini del Quattrocento è dovuto alla difficoltà di concepire un giardino così poco giardino in senso attuale: un giardino cioè orto e frutteto, che derivava la sua composizione dalla suddivisione per parti che era propria del paesaggio agricolo, e che mutuava tutte le tecniche di coltivazione da quelle dell'agricoltura.

Luigi Dami, che certo ha contribuito molto alla creazione della contemporanea immagine del giardino quattrocentesco, così scriveva nel 1924: "Non abbiamo documentazioni precise dei giardini di Cosimo il Vecchio, salvo per quello, assai piccolo, di città, al palazzo di via Larga. Di tutte le sue ville solo quella di Careggi ebbe giardini di una qualche estensione. Né meglio conosciamo ciò che potettero essere le ville di alcuni umanisti, forse poco più che case di campagna; o l'or-

to dei Pazzi, nel quale era una fontana a vaso di Donatello. Anche la villa Laurenziana di Poggio a Caiano, se pure ebbe qualche piccolo giardino, più dovette essere circondata da boschetti, e piantagioni semi-rustiche per caccia e coltivazioni redditizie"[1].

Appare ben evidente la difficoltà di interpretare la presenza di quelle "coltivazioni redditizie" all'interno di una sistemazione giardiniera: all'inizio di questo secolo ciò che era redditizio era evidentemente scollegato dall'essenza del giardino, che si riteneva fatta di pura esteticità, ma proprio sul carattere particolare di questo valore estetico bisogna nuovamente riflettere.

Non è certo il caso di riandare qui alla individuazione delle ragioni di questa complessa e ancora oggi non risolta dicotomia tra le radici pratiche e le componenti estetico-speculative del giardino, ma resta il fatto che la difficoltà nel comprendere la natura fortemente agricola del giardino quattrocentesco ha costituito un limite oggettivo nella letteratura relativa a questo argomento.

Il Dami infatti risultava assai più a suo agio nel trattare le complesse descrizioni del giardino di Polifilo nel testo di Francesco Colonna, nelle quali i caratteri del giardino rinascimentale sono ben definiti e persino enfatizzati, anche se vi appaiono comunque evidenti le medesime implicazioni di carattere agricolo del giardino del Quattrocento.

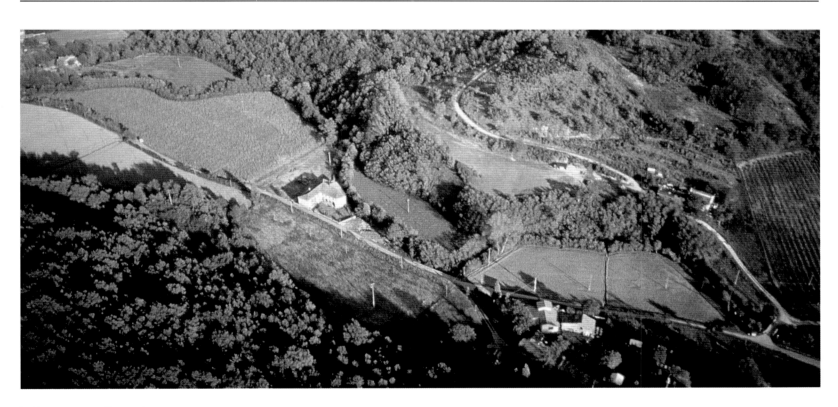

Una casa quattrocentesca
nel paesaggio del Mugello

Risultava inoltre di difficile individuazione l'iter di sviluppo del giardino, in particolar modo se raffrontato a quello dell'architettura.

E soprattutto intrigante risultava l'immagine rurale dell'ambiente circostante la villa di Poggio a Caiano, che appariva decisamente non idoneo a quella architettura aulica, di matrice coltissima, modello compiuto della villa rinascimentale.

Ma questo giudizio era appunto fondato su una concezione non sufficientemente integrata di architettura e ambiente. In realtà il ritmo identico nella progressione di agricoltura e architettura che si registra nel corso del Quattrocento aiuta a considerare entrambi i campi disciplinari come due momenti di una identica "rinascita".

E questa rinata agricoltura, vista come uno dei tanti aspetti della *renovatio*, incideva sul paesaggio del quale il giardino era parte componente, influenzando al tempo stesso il concetto di spazio aperto e di spazio chiuso e protetto del giardino.

Pochi anni dopo lo scritto del Dami questa visione del giardino, che non intendiamo certo definire errata ma solo "parziale", prende corpo nella realizzazione – curata dall'architetto Enrico Lusini – del modello per il giardino quattrocentesco, approntato per la mostra del giardino italiano che si tenne a Firenze in Palazzo Vecchio nel 1931. Il giardino murato, racchiuso tra gli edifici, decorato da fontane e opere d'arte topiaria, emerge, vero *patchwork* di iconografia e descrizioni letterarie, con i particolari presi in prestito dalle miniature del tempo, "hortus conclusus" e luogo di delizie miniaturizzato.

Manca completamente ogni connessione reale col paesaggio (al di là del fondale usato per l'ambientazione), e qualsiasi indicazione di collegamento col mondo agricolo. La prima di queste due caratteristiche si potrebbe spiegare ritenendo il modello la rappresentazione di un giardino di palazzo: in realtà la vallata dell'Arno, che appare nelle fotografie del modello eseguite in occasione della mostra, ci rimanda piuttosto al giardino di una villa suburbana (come per esempio il giardino di Careggi). E comunque della villa suburbana si sceglie il tipo meno agricolo, scartando il cartello del giardino terrazzato, come quello di villa Medici o del Trebbio.

Non si può negare certo che alcuni degli aspetti rappresentati dal modello siano quelli ricorrenti nelle descrizioni dei giardini quattrocenteschi, ma il problema è forse che proprio per essere un modello quello del 1931 è troppo riduttivo, mentre un ipotetico giardino murato con spartimenti bordati da siepi di rose e steccati, alberi da frutto, pergolati, cipressi e opere topiarie, con aperture sul paesaggio agricolo geometrico circostante, avrebbe creato meno problemi ai successivi studiosi.

E forse è proprio l'idea di modello che è oggi obsoleta ed è opportuno in questo momento non fare procedere la storia

Alesso Baldovinetti, *Madonna nel paesaggio*, particolare
Parigi, Louvre

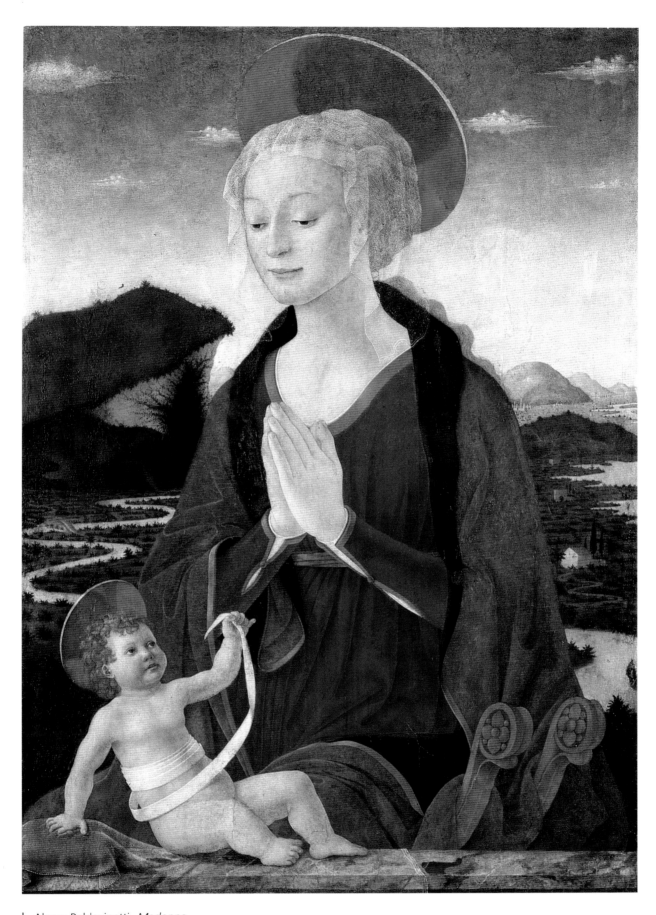

Alesso Baldovinetti, *Madonna
nel paesaggio*
Parigi, Louvre

dell'arte dei giardini per modelli o attraverso dei "doppi del giardino", ma attraverso ricerche puntuali[2].

In realtà comprendere, o per lo meno tentare di avvicinarsi al significato del giardino quattrocentesco obbliga a prendere in considerazione i due elementi centrali nella creazione del giardino stesso, cioè il paesaggio e l'agricoltura, ed implica la conoscenza di elementi fondamentali quali le tecniche agricole, le piante usate, i fiori conosciuti, le differenze tra città e campagna, il rapporto con i trattati di agricoltura di epoca romana.

Il duplice rapporto con il paesaggio, attivo nei confronti della costruzione estetica dell'insieme e passivo nella contemplazione del bello, risulta fondato su un costante raziocinio, regolato da opportunità economiche ed esistenziali.

Centro del paesaggio agricolo era la casa, la villa dalla quale si dipanava la tessitura geometrica dei campi a pigola, a spigolo vivo:

"Non vi sendo, si faccia abitazione
Per conservar, che nulla venga perso.

Chi bene intende a mezzodì la pone
Volta con la sua entrata, e prato avanti,
E se non, a levante è sua ragione;

Gli altri venti son contrari tanti,

Che assai commendo se gli sfuggirai;
Rilevata, e terren da tutti e' canti[3]".

I versi del trattatista Michelangelo Tanaglia (1437-1512), autore del *De re agraria*, scritto verso il 1489, compendiano le scelte sulle quali si impostava l'ambientazione del nuovo edificio: concetti limpidissimi dei quali è immagine speculare il commovente raziocinio del paesaggio toscano, costruito in gran parte nel corso del Quattrocento.

La casa doveva essere ben esposta, con terreno da tutti i lati, ma non troppo lontana da quella del contadino per ovvi motivi di controllo: assennatezza e calcolo si mescolano nelle scelte di vita e nella impostazione del podere. Questi pensieri erano già stati espressi da Leon Battista Alberti in particolare nel trattatello *Villa*[4], e qualche decennio dopo vennero ridotti a motto da Benedetto Dei: "Chi ha chasa e podere può piegare e non chadere".

Dalla casa la ragnatela sempre più regolare dei campi nell'alternare del maggese si allargava conquistando via via maggiori estensioni di terreno al bosco.

L'orto, cioè il giardino, occupa di questa maglia la porzione più vicina alla casa, chiuso da mura o da robuste siepi spinose a difesa da ladri e animali.

Nel Mugello, paesaggio mediceo, questo è il carattere del giardino: e la omogeneità e sintonia di questa costruzione era-

Scena agreste dal *Virgilio Riccardiano*, ca. 1460
Firenze, Biblioteca Riccardiana,
ms. 492, c. 18r

no evidenti per l'uomo del Quattrocento. Giovanni di Paolo Morelli[5] descrive questo paesaggio coltivato "adorno di frutti belli e dilettevoli e [...] adornato di tutti i beni come un giardino", fatto di "boschetti di be' quercioli, e molti ve n'ha acconci per diletto, netti di sotto, cioè il terreno a modo di prato, da 'ndarvi iscalzo sanza temere di niente che offendesse il pie' [...]", di "macchie di scope", ma anche di "grandi iscoperti adorni d'olorifiche erbe" sino alle sommità delle colline dove si trovano "gran boschi e selve di molti castagni", popolate da selvaggina. "I terreni presso alle abitazioni vedi dimestichi, ben lavorati, adorni di frutti e di bellissime vigne, e molto copioso di pozzi o fonti d'acqua viva. Più fra' poggi vedi il salvatico, gran boschi e selve di molti castagni, i quai rendono grande abbondanza di castagne e di marroni..."

Il microcosmo del giardino ripropone in scala ridotta gli elementi del paesaggio: prato, giardino d'erbe, selvatico, ornamenti.

La geometria che aveva colpito l'immaginazione degli artisti per le sue forti implicazioni prospettiche, e che appariva sempre più quale elemento emergente nel disegno del paesaggio agrario, corrispondeva a consuetudini e regole già teorizzate.

"A gli orti come a' prati squadra e lista" era il precetto del Tanaglia[6] da seguire nella composizione di giardini e campi, i quali:

"A medesime plaghe e' ben sien volti:
per l'uggia a l'altre men frutto s'acquista

Non sendo irrigui, non sien grandi molti,
perché in punto a volergli tenere,
Utili rari vi sarebbon colti"[7].

Si delinea così la geometria minuta dei campi a pigola, divisi dalle strutture rettilinee del magolato, e delle coltivazioni di vite allineate a rittochino o ancora delle piantagioni regolari di alberi da frutto, i quali:

"Se per tramite retto o pari sesti
Fien compartiti, più grati saranno
E par che me' la terra omor vi presti.

Separati, che l'uggia non die danno,
Dodici braccia o circa, e questa parte
Gli ampliar de' lor rami mostreranno"[8].

Gli alberi da frutto piantati a "quinconce", secondo il precetto romano, passano dal paesaggio agricolo al giardino senza soluzione di continuità.

Nella rustica semplicità dell'orto la geometria del paesaggio è così riproposta negli allineamenti degli spartimenti, che

Scena di caccia dal *Virgilio Riccardiano*, ca. 1460
Firenze, Biblioteca Riccardiana,
ms. 492, c. 64v

pagg. 126-127
Biagio D'Antonio, Gesù
e il piccolo Giovanni nel bosco
Berlino, Staatliche Museen -
Preußischer Kulturbesitz
Gemäldegalerie

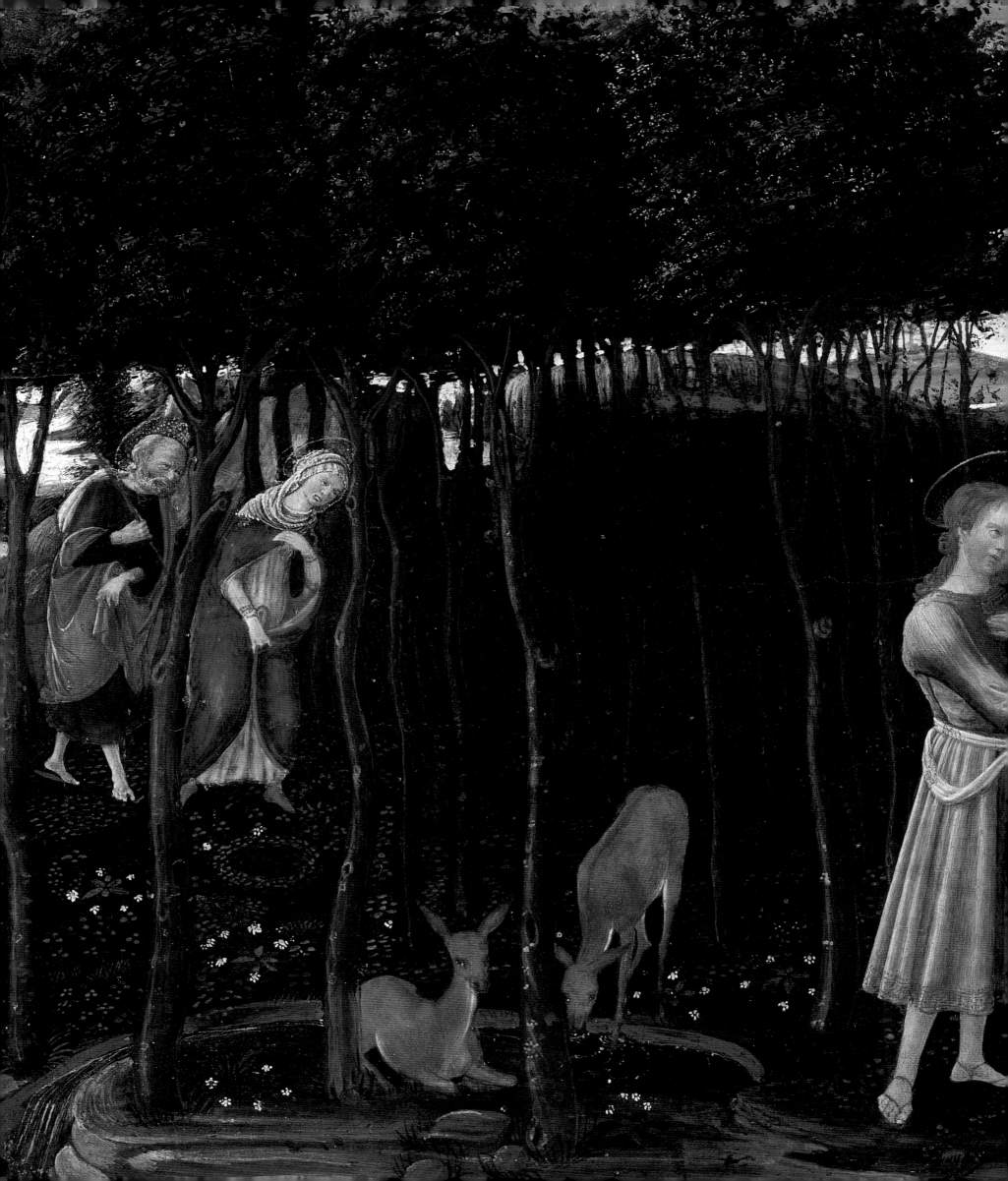

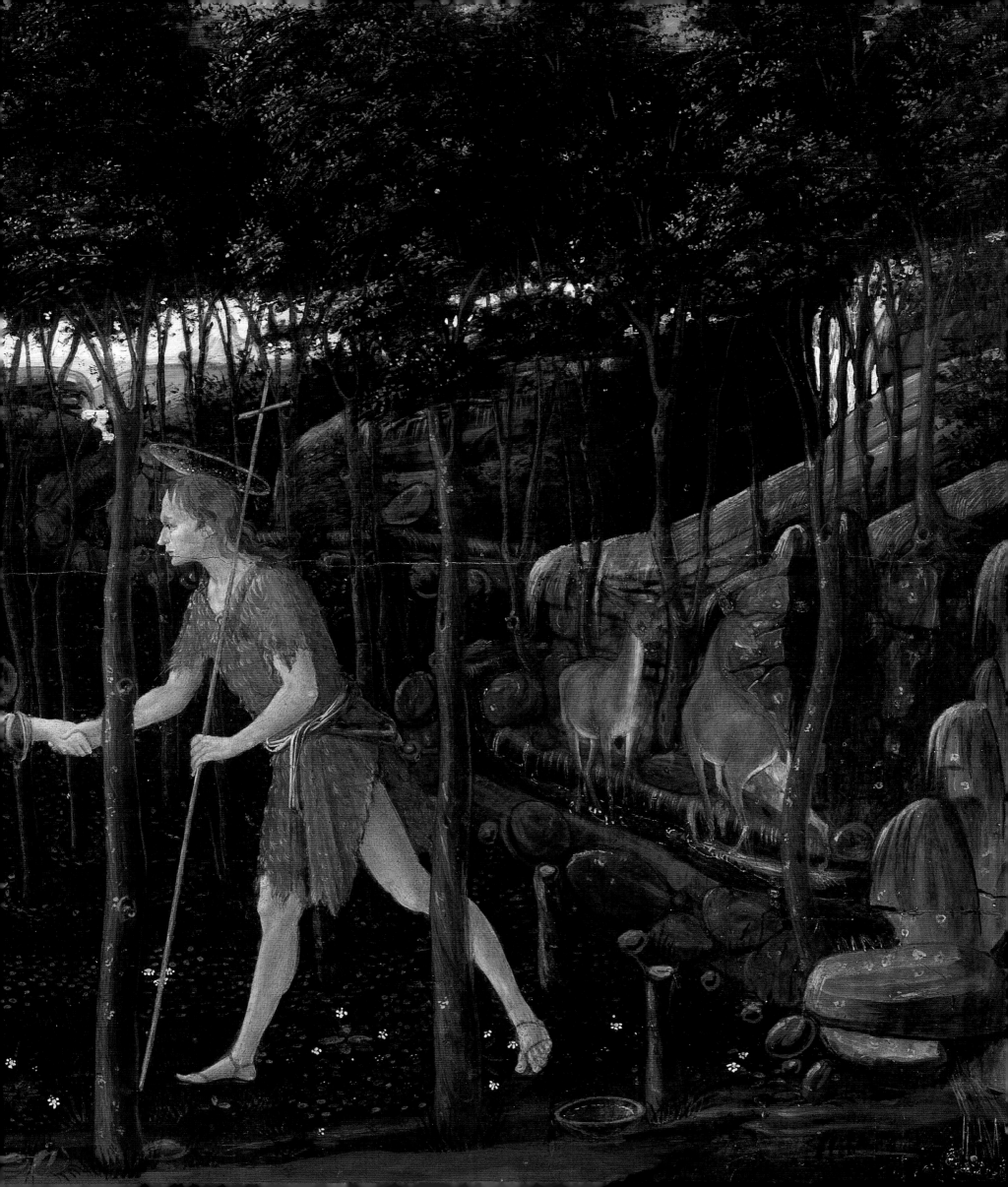

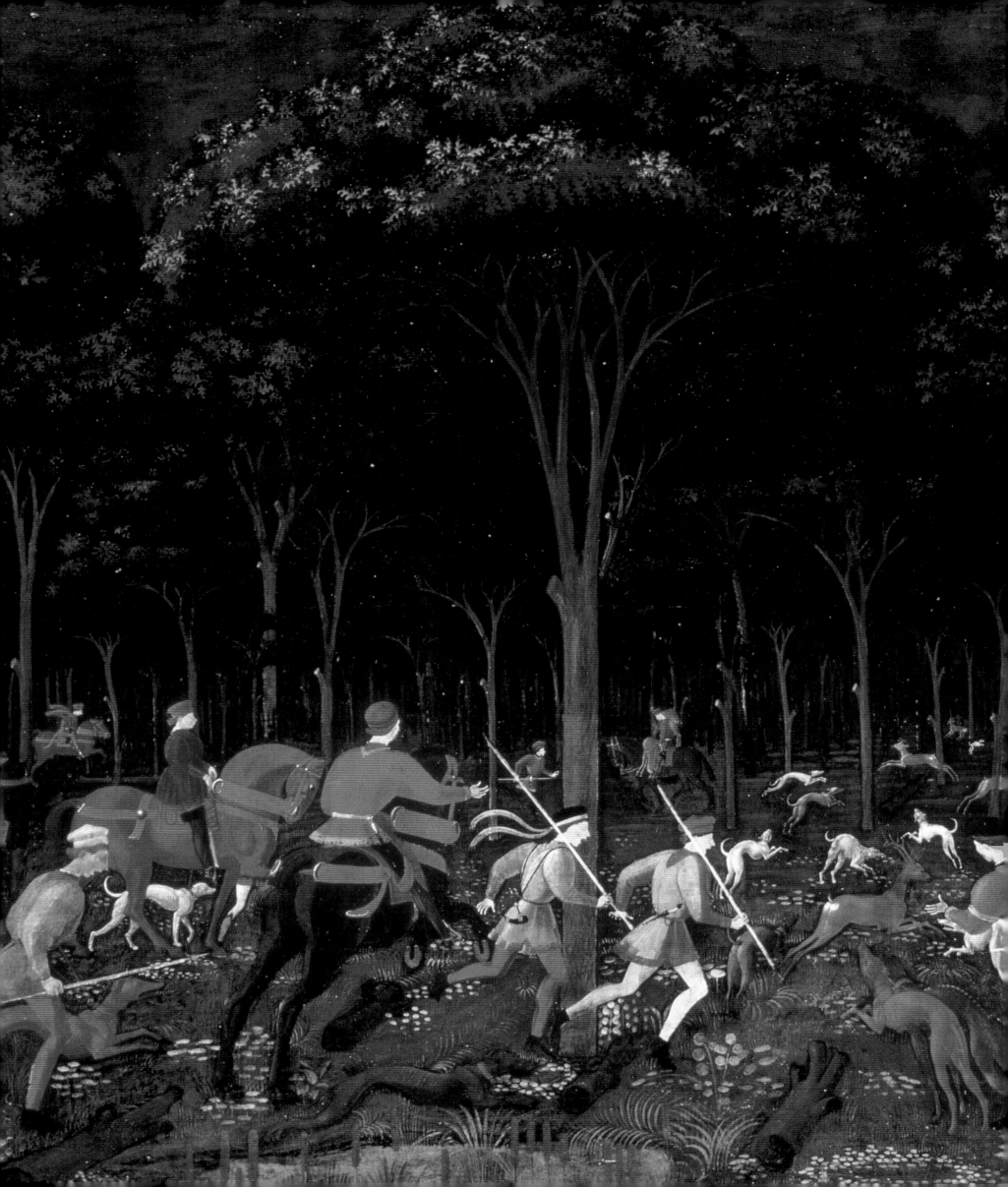

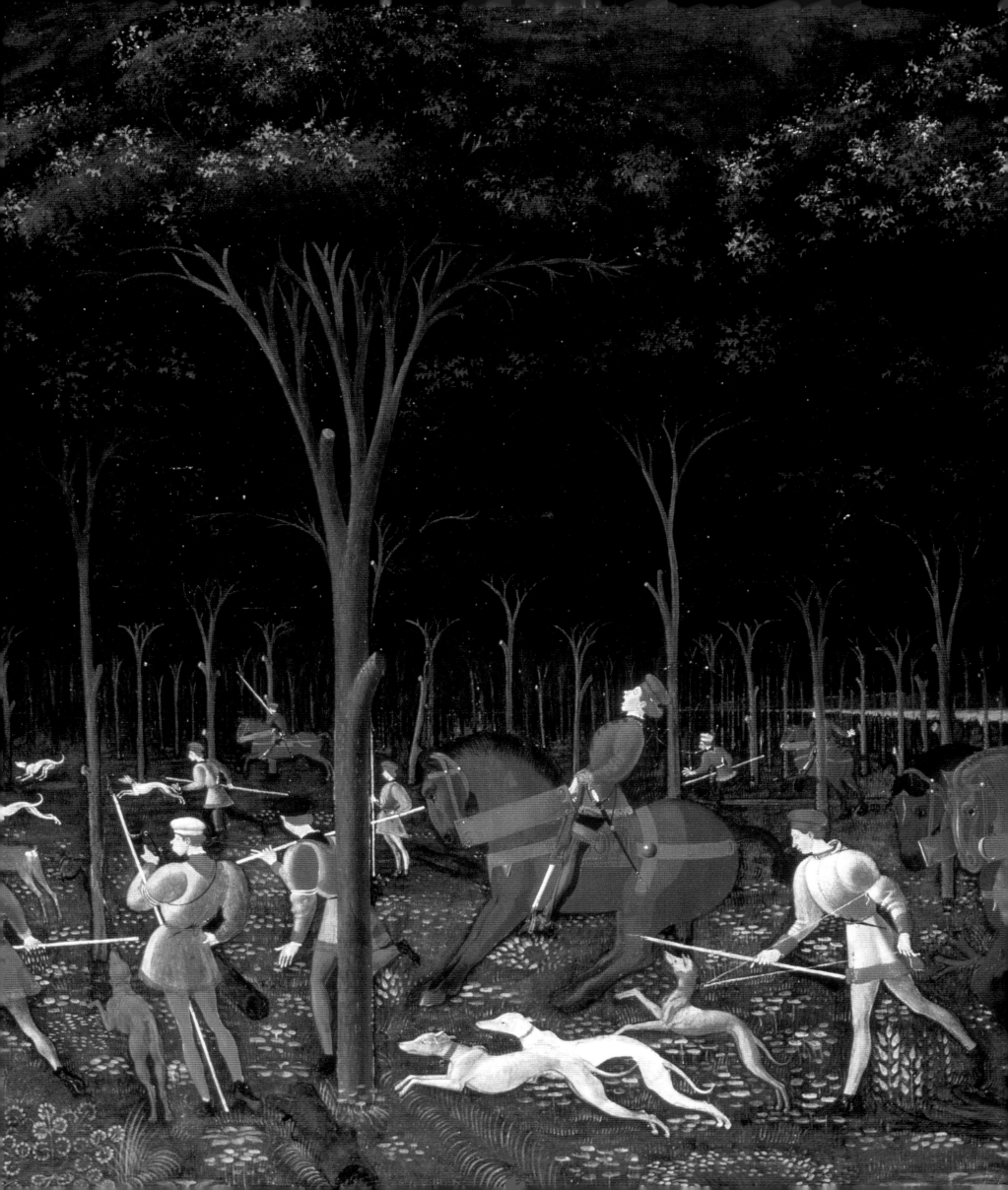

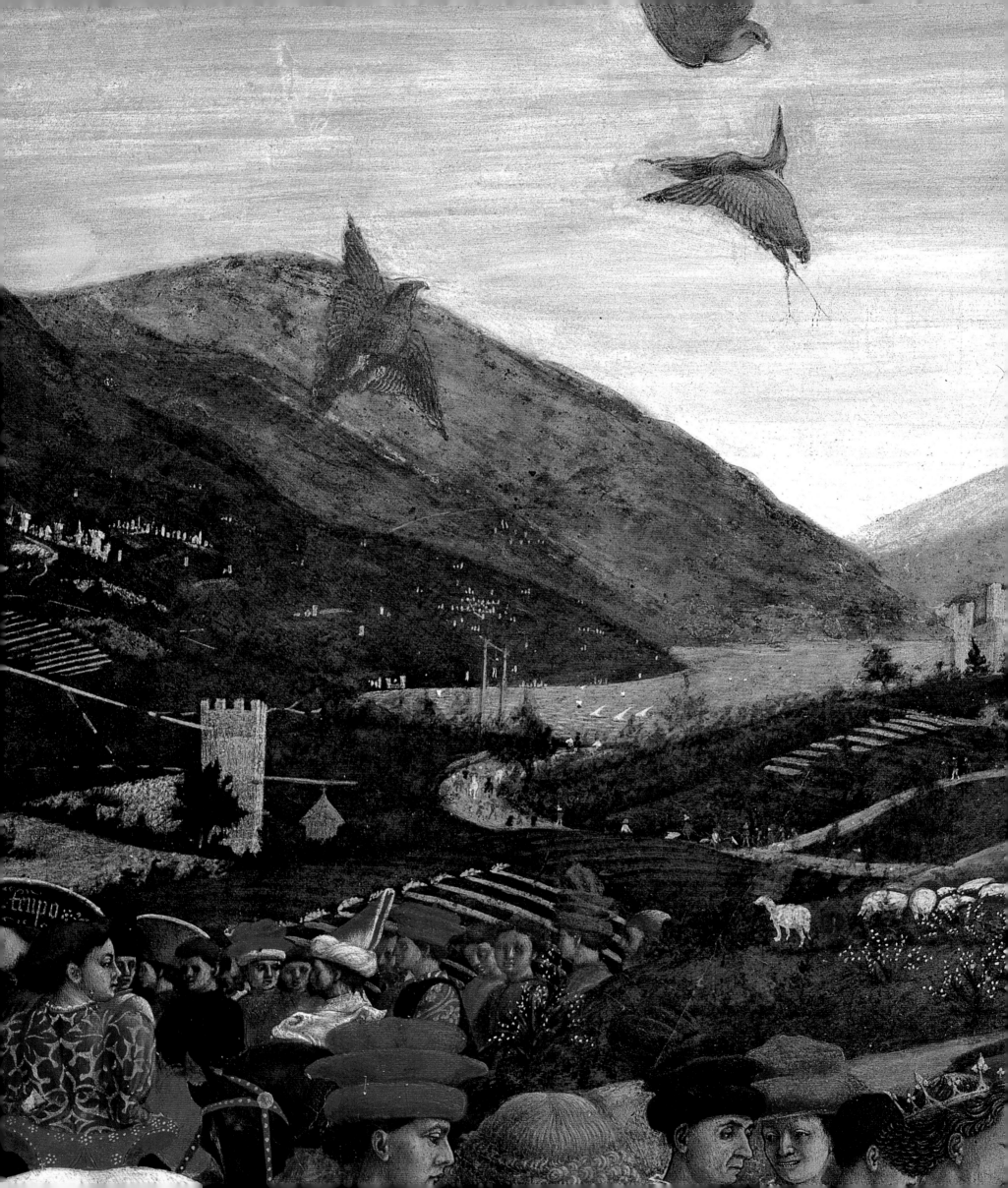

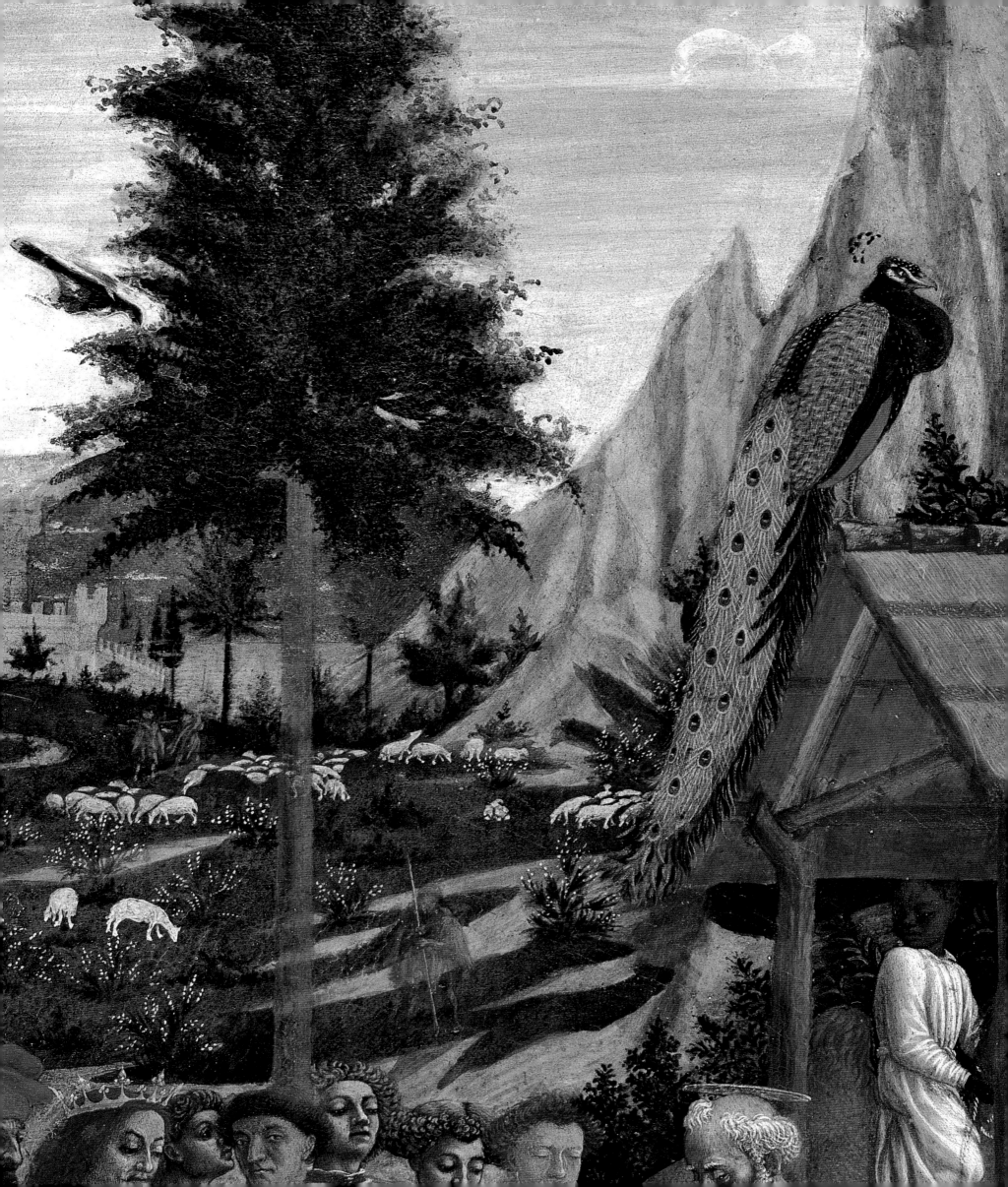

ripetono il reticolo dei campi a pigola, mentre il rigore dei filari e delle piantagioni a quinconce degli alberi da frutta scandisce un ritmo prospettico all'interno dei frutteti.

Anche nei giardini più dichiaratamente aulici questo carattere agricolo permane: il celebre giardino Rucellai di Quaracchi è definito nella descrizione di Giovanni Rucellai "bello e grand'orto copioso di buoni frutti". L'immagine artificiosa della selva di personaggi e animali realizzati con l'arte topiaria è solo un complemento del giardino: è tutt'uno, sullo stesso piano della restante sistemazione del giardino dal carattere rustico e agreste.

Un grande viale di viti alberate conduce all'Arno, una siepe composta di allori, fichi, susini, viti, sanguini, ginepri e pruni, chiude l'orto, nel quale si trovano capanne e capannette, siepi a spalliera per "tendere la ragna alta e bassa" per la caccia di beccafichi e tordi, mentre una montagnetta artificiale simula la vegetazione spontanea dei boschi vicini a Firenze. E ancora una via con "anguillari alti con vite gentile e di più ragione", con rosai a spalliera, e "nelle vie così fra esse, cioè per li spazi v'è di infiniti frutti belli e buoni, suavissimi e saporiti, salvatichi pruni e domestichi, e ancora v'è alcuni frutti che di qua ve n'è poca cognizione, come uno frutto chiamato sicomoro"[9].

Alla fine del secolo anche nell'immaginario giardino del *Sogno di Polifilo* compariranno alberi da frutto, ma in geometriche forme topiarie: peri, albicocchi, susini scolpiti in forme geometriche, sferiche, semisferiche, corone circolari.

Non è solo la summa o l'iperbole del giardino quattrocentesco, è anche un elenco preciso delle possibilità di coltivazione che alla fine del secolo anticipano le forme sempre più raffinate (a partire da quella nana sino alle spalliere, controspalliere, cordoni, vasi ecc.) che nei primi decenni del Cinquecento verranno introdotte massicciamente nel giardino.

L'atmosfera agreste del giardino quattrocentesco dà invece luogo a forme più semplici per l'albero da frutta, che è usato più spesso come sostegno per maritare la vite.

"Ciriegi e sorbi è mia opinione
Che servin me' per vite, e sempre insiste
Per la fortezza in chiocciola a ragione"[10].

Anche la vite entra nel giardino, come pianta rampicante, per la sua facoltà di dar forma a pergolati.

Caratteristica dell'albero da frutto è inoltre la possibilità di moltiplicare per innesto sulle piante selvatiche le varietà conosciute o nuove. Questa tecnica, di evidente derivazione agricola, si lega a un aspetto nuovo, il collezionismo, la possibilità di radunare insieme piante da frutto diverse pregiate o rare.

Il collezionismo botanico, al momento della sua nascita, non va inteso come raccolta di piante esotiche, come sarà

pagg. 128-129
Paolo Uccello, *La caccia nel bosco*
Oxford, Ashmolean Museum

pagg. 130-131
Domenico Veneziano, *Adorazione dei Magi*, particolare
Berlino, Staatliche Museen - Preußischer Kulturbesitz Gemäldegalerie

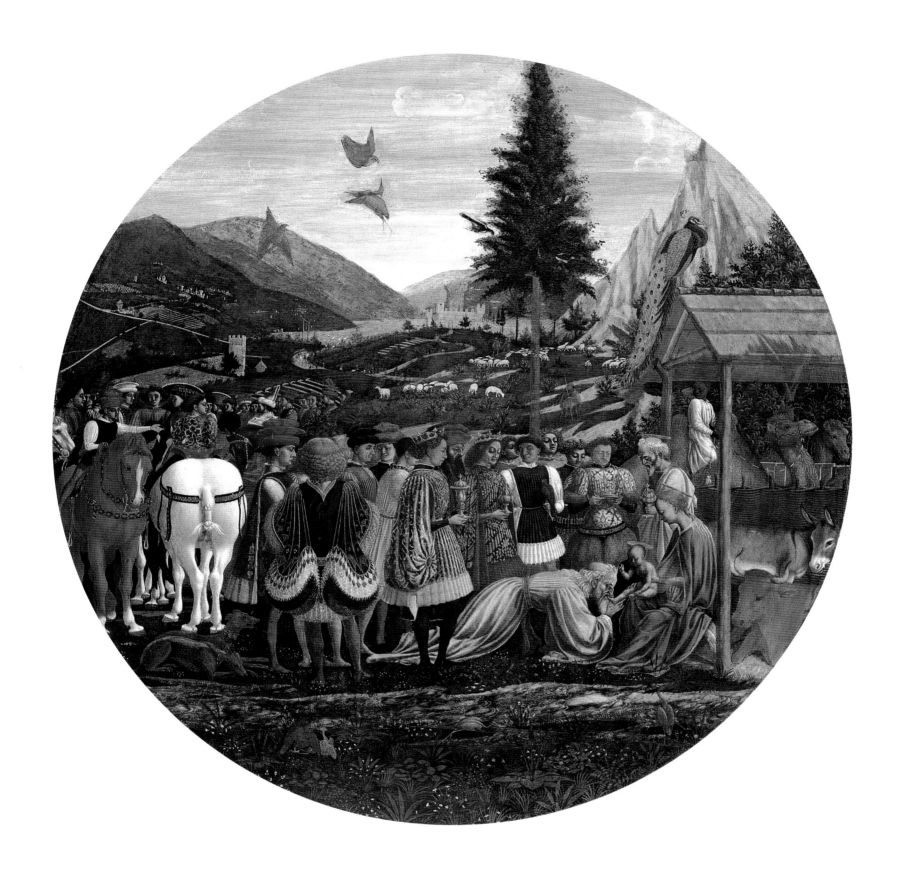

Domenico Veneziano,
Adorazione dei Magi
Berlino, Staatliche Museen -
Preußischer Kulturbesitz
Gemäldegalerie

nei secoli successivi, ma piuttosto come raccolta di piante autoctone, che acquistano valore dal fatto di trovarsi riunite insieme.

Non solo raccolte di piante da frutto, ma anche di piante d'alto fusto, che in natura sarebbe impossibile trovare unite, e che diventano così un elemento di grande novità nei selvatici del giardino quattrocentesco, come si vedrà nella descrizione del giardino di Careggi.

Nel caso del frutteto invece si avranno tutte le varietà conosciute.

Un elenco in versi della fine del Quattrocento, attribuito a Bernardo Giambullari (1450-1529), costituisce una illuminante introduzione a questa collezione *ante lit teram*, antesignana dei frutteti medicei dei secoli successivi e delle raccolte illustrate da Bartolomeo Bimbi.

La frutta conosciuta all'epoca è suddivisa in tre panieri:

"De l'un si mangia come voi udite
sol quel di dentro, e l'altro quel di fuore
del terzo el tutto, e la prima di vite".

Così, paniere per paniere, vengono elencati i frutti, sottolineando le loro caratteristiche, e le loro qualità e anche il modo di servirli o le circostanze più solite per consumarli (feste, matrimoni), oltre al tempo di maturazione.

Così ad esempio per le ciliegie:

"La prima a maturar di queste e mossa
la ciliegia, che di buon dì si chiama
e doppo questa è la marchiana grossa.
E l'acquaiola la qual poco s'ama
e moraiuole, e duracine fine
e la murena che l'arrosto brama.
Ciriegie san Giovanni, e agostine
e dopo di queste di più buon sapore
rugiadose ci son molte susine"[11].

Se le mele compaiono in solo nove varietà

"Appioni, calamagne, e mele rose,
appiole, mele teste, e mele a spicchi
mele francesche, e cotogne odorose.
mele ferruzze...",

le pere raggiungono invece già le venti specie[12], e l'elenco verrà rapidamente accresciuto, proprio a causa dell'incrementarsi e del raffinarsi della coltivazione.

Anche il selvatico si trasforma in collezione nel giardino rinascimentale, con numerose piante d'alto fusto, e non solo sempreverdi, per creare un bosco artificiale.

Se Michelangelo Tanaglia aveva dato una indicazione abbastanza riduttiva sulle specie da utilizzare,

"Lauro, pino e arcipresso in orti
L'ottimo abete nei massimi monti
Loro util tardo pe' lor talli corti"[13],

un altro testo, scritto negli anni settanta del Quattrocento, costituisce una base conoscitiva, pur se di complessa interpretazione, per questo innovativo concetto di collezione.

La descrizione del giardino di Lorenzo a Careggi, fatta da Alessandro Braccesi e dedicata a Bernardo Bembo, diplomatico veneziano molto vicino a Lorenzo in quegli anni, è tutta incentrata sul carattere rurale del giardino stesso, nella elencazione di ortaggi e frutta; e l'enumerazione delle specie vegetali presenti è funzionale all'elogio di questa meraviglia, paragonata convenzionalmente ai celebri giardini dell'antichità, dall'orto delle Esperidi ai giardini di Ciro.

Le piante sono organizzate secondo una struttura logica che corrisponde alle parti del giardino rinascimentale: dalle piante sacre agli dei (l'olivo, il mirto, la quercia), alle piante esotiche, alle piante d'alto fusto, platano, abete, pino, cipresso, larice, querce di diverse specie, olmi, salici, sambuchi e arbusti come la ginestra, il corniolo e il lentisco.

È evidente che non sono piante particolarmente pregiate,

(ad eccezione di alcune come il larice e il platano, che per motivi diversi erano difficili da coltivare in Toscana), ma il loro pregio è nell'essere riunite assieme a costituire una massa variata che in natura è impossibile ritrovare.

Quindi gli alberi da frutta: oltre al castagno, il ciliegio, il sorbo, il nocciolo, meli, peri, e gli ortaggi e alcune graminacee, seguite dai fiori, viole, gelsomini, e rose bianche e rosse.

Dall'enumerazione così sintetizzata, si può dedurre una suddivisione del giardino in parti, ciascuna specializzata per la coltivazione di alcune specie vegetali: selvatico, frutteto, orto con fiori.

La descrizione in versi di Careggi è stata interpretata già dalla Gothein[14] come un catalogo del tutto convenzionale delle piante esistenti in un giardino, forse per i toni elogiativi e retorici dell'inizio del componimento, ma in realtà costituisce una fonte di notevole interesse, sia per valutare le dipendenze dai testi classici della materia, a partire da Dioscoride sino ai trattatisti romani, sia per iniziare una classificazione delle parti già specializzate all'interno del giardino, oltre che per dare una prima valutazione dell'embrionale fenomeno del collezionismo, che si colora nell'elenco delle piante d'alto fusto – "et quicquid silva nemusque ferunt" – di un nuovo e particolare significato: l'importanza del raggruppamento di piante anche autoctone riunite nel giardino.

Il rapporto col mondo romano, con i testi classici, si mate-

rializza anche nella raccolta di opere d'arte antiche e moderne all'interno del giardino stesso, nella presenza delle statue e delle fontane, che avevano già arricchito lo spazio racchiuso dell'*hortus conclusus* medievale di simboli e ricchezza. Ciò che diviene nel Quattrocento raccolta di anticaglie da intenditori non deve parere una nota contraddittoria rispetto all'ispirazione agreste che è stata evidenziata.

Si pensi a come in questo mirabile e circoscritto equilibrio si poteva conciliare in Lorenzo la passione per l'arte, la cultura umanistica e l'amore per la vita contadina sino a promuovere la poesia rusticana priva di ogni vena intellettualistica.

Ma la più grande metafora di questa *renovatio* agricola è il sogno agreste di Lorenzo, *bonus agricola,* la costruzione della Cascina di Poggio e della vicina Ambra.

"Ambra, carissima al mio Lorenzo, generata dal cornigero Ombrone che finalmente non potrà più straripare dal suo letto. Infatti sulle sue rive tu (grande per ricchezze, grande per ingegno), tu o Lorenzo, gloria delle Muse innalzi l'alta villa, non inferiore alle mura dei Ciclopi, destinate a durare in eterno. E scavi i monti vicini, e con lunghi archi costruisci un acquedotto per portare freschissima acqua là dove gli ampi prati circondano le pendici di Poggio, prati fertilissimi ed irrigati, resi sicuri da un nuovo argine"[15].

Nei versi del Poliziano viene evidenziata la grande opera di razionalizzazione del paesaggio, la regimentazione delle acque del fiume ribelle e la realizzazione dell'acquedotto, che come quelli romani attraversa la pianura: sono gli elementi principali nei quali si inquadra la rustica popolazione degli animali che ben rispecchia l'atmosfera della Cascina, edificio agricolo ma di impostazione classicheggiante, strumentalmente concepito a chiudere quello che è stato ipotizzato fosse il programma di Lorenzo, cioè quello di ricreare una sorta di fattoria romana modello[16].

Questo disegno prosegue anche nel programma decorativo, nel fregio del timpano della villa, nel quale vengono raffigurati in sequenza i lavori agricoli nell'alternanza delle stagioni, e anche nelle decorazioni dell'interno, proseguite dopo la morte di Lorenzo, con la celebrazione della ricchezza del raccolto di Vertumno e Pomona, divinità romane degli orti e dei giardini.

All'inizio del Cinquecento il carattere rustico del giardino permane non solo nelle allegorie e nei simboli ma anche nella realtà dei giardini. I giardini medicei del Cinquecento, nell'elaborata concezione che prenderà corpo a partire dalla mirabile sintesi compositiva del disegno del Tribolo per Castello, rimarranno legati strettamente alla radice agricola: lo stesso giardino di Castello, a ben guardare la lunetta dell'Utens, ci apparirà un giardino-orto, a scompartimenti regolati, divisi da siepi, con alberi da frutto e cipressi a segnare i limiti dei bordi.

"Cipressi negli orti" aveva scritto cinquant'anni prima il

Veduta aerea della cascina
di Poggio a Caiano

Tanaglia, e ancora il cipresso (citazione quattrocentesca?) compare a Castello a disegnare prospetticamente gli allineamenti del giardino, come nel perfetto giardino dipinto dell'*Annunciazione* di Filippo Lippi a Monaco.

Nella *Tebaide* di Paolo Uccello alla galleria dell'Accademia di Firenze, i cipressi compongono due singolari architetture circolari, spazi chiusi sottolineati anche da una corona di alberi dalla particolare forma, con i rami separati in settori orizzontali, molto comuni nei paesaggi dipinti del Quattrocento. Non sappiamo con certezza quale pianta venisse utilizzata per dare vita a queste particolari geometrie, ma si può ipotizzare (è solo un'ipotesi in attesa di conferme ulteriori) che si trattasse di cipressi orizzontali, trasformati da una potatura topiaria.

Il cipresso nei giardini, nelle architetture vegetali e nel paesaggio[17] compendia lo spirito geometrico dell'agricoltura e orticultura quattrocentesche, con il valore di albero simbolo, che verrà ripreso alcuni secoli dopo, all'inizio del Novecento, per ricreare appunto il paesaggio toscano del Quattrocento.

Note

[1] L. Dami, *Il giardino italiano*, Milano 1924, pp. 9-10.

[2] M. Pozzana, *Il giardino e il suo doppio: la ricerca del giardino all'italiana*, in *Il giardino storico all'italiana*, atti del convegno, St. Vincent, 22-26 aprile 1991, Milano 1992, pp. 86-90.

[3] M. Tanaglia, *De re agraria*, introduzione di T. De Marinis, Bologna 1953, p. 16.

[4] L.B. Alberti, *Opere volgari, Villa*, I, a cura di C. Grayson, Bari 1960.

[5] G. Morelli, *Ricordi*, a cura di V. Branca, Firenze 1969, pp. 90-104.

[6] M. Tanaglia, *op. cit.*, p. 17.

[7] *Ibidem*, p. 18.

[8] *Ibidem*, p. 20.

[9] G. Rucellai, *Il Zibaldone quaresimale*, in A. Perosa, *Giovanni Rucellai e il suo Zibaldone*, London 1960.

[10] M. Tanaglia, *op. cit.*, p. 17.

[11] B. Giambullari, *Operetta delle semente*, Firenze 1625. L'operetta attribuita a Bernardo Giambullari (1450-1529) esiste manoscritta presso la Biblioteca nazionale di Firenze, codice XL, classe VII, databile alla fine del Quattrocento, fondo manoscritti magliabechiani, col titolo *Operetta per presentar le frutte a uno convito*, cc. 42r., 45v. Esiste inoltre in copia incompleta nel fondo T.T., n. 147. L'edizione del 1625 a Firenze, in un fascicolo intitolato *Operetta delle semente, nella quale si insegna quando si debba seminare, e quando è tempo di trasporre, e di mese in mese come si debba fare le ricolte*, risulta sostanzialmente identica al testo originale, mentre la parte intitolata *Capitolo dopo la mensa* non ha corrispondenza alcuna col testo quattrocentesco.

[12] Cfr. M. Pozzana, *Il paesaggio del Magnifico*, in *L'architettura di Lorenzo il Magnifico*, catalogo della mostra, Milano 1992, pp. 252-259.

[13] M. Tanaglia, *op. cit.*, p. 17.

[14] M.L. Gothein, *Geschichte der Gartenkunst*, Jena 1926, p. 225: "Ganz wertlos sind jene Aufzahlungen von Bäumen und Sträuchern in einem lateinischen Gedichte aus Humanisten Kreis".

[15] A. Poliziano, in *Poeti latini del Quattrocento*, a cura di F. Arnaldi, L. Gualdo Rosa, L. Monti Sabia, Milano-Napoli 1964, pp. 1086-1087.

[16] P. E. Foster, *Lorenzo de' Medici's Cascina at Poggio a Caiano*, "Mitteilungen des Kunsthistorischen Institutes in Florenz", 14, 1969, pp. 47-56.

[17] M. Pozzana, *Segno e disegno del cipresso: dalla figurazione al paesaggio e ritorno*, in atti del seminario "Il cipresso", Firenze, 12-13 dicembre 1991, Editore Alberto Panconesi, C.N.R., Regione Toscana. C.E.E., pp. 29-33.

Il modello del giardino fiorentino del Quattrocento nella mostra del 1931

Cristina Acidini Luchinat

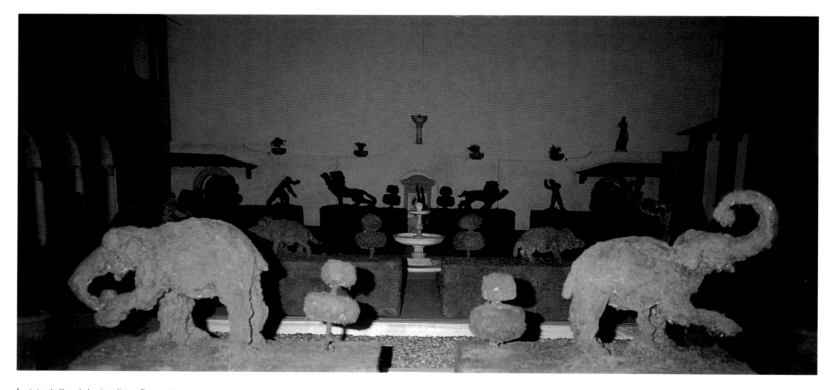

Modello del giardino fiorentino,
particolare dopo il restauro

Nella storia del giardino mediceo del Quattrocento, e più ancora nello sviluppo della fortuna letteraria e critica che lo riguarda, un momento particolarmente importante è segnato dall'interpretazione assai singolare che proprio da questo tema scaturì in occasione della grande *Mostra del Giardino Italiano* tenutasi a Firenze, in Palazzo Vecchio, nel 1931.

L'iniziativa di individuare, raccogliere ed esporre un'ampia e variata scelta di materiali per presentare a un vasto pubblico il tema del giardino italiano germogliò, per così dire, da un terreno di conoscenze già arricchito da numerosi studi, specialmente di autori stranieri e soprattutto inglesi: la secolare cultura anglosassone del giardino e del paesaggio, coniugatasi nell'Ottocento con l'appassionata riscoperta del Rinascimento italiano e in particolar modo fiorentino, aveva infatti prodotto nell'arco del primo trentennio del Novecento un notevolissimo numero di pubblicazioni su ville e giardini[1]. Nel panorama italiano degli studi, dopo una breve pubblicazione del 1915[2], occorre attendere il 1924 perché sia prodotto un libro che consideri il fenomeno del giardino nelle sue origini, nel suo sviluppo e nella sua presunta decadenza: *Il giardino italiano* di Luigi Dami, pubblicato a Milano. Nella visione del Dami il giardino italiano si caratterizzava sul piano morfologico, con conseguente precisazione di una fisionomia stilistica, in virtù della predominanza dell'artificio sull'elemento naturale, espressa attraverso un controllo geometrico che sanciva la superiorità gerarchica dell'architettura nel composto di arti concorrenti a formare il giardino. La regolarità, la simmetria, in sostanza la sottomissione al disegno erano considerati caratteri distintivi il cui abbandono, a favore della visione paesistica importata dall'Inghilterra, aveva segnato la decadenza del giardino italiano, che attendeva di ritrovare se stesso attraverso la propria storia gloriosa.

In realtà, il proposito di affrontare estesamente l'argomento del giardino si era delineato in ambiente fiorentino fin dal 1912, nelle intese tra il Dami stesso, Ugo Ojetti e Nello Tarchiani, che però non giunsero a nessun risultato immediato[3]; e solo un ventennio più tardi si sarebbe aperta la mostra a suo tempo vagheggiata, nelle sale di Palazzo Vecchio, dove si erano appena conclusi impegnativi restauri.

Nella prefazione al ricchissimo ma agile catalogo, che riuniva brevi schede per ciascuno dei circa quattromila oggetti esposti, Ugo Ojetti enunciava con autoritaria chiarezza i principi del giardino italiano sulla falsariga degli scritti del Dami: "è un giardino simmetrico e architettonico il quale s'accorda all'architettura della villa, non esattamente riflettendola ma ripetendone l'equilibrio, la misura e la composta serenità; e anche stendendosi lontano dal prospetto della casa, mantiene [...] il continuo e ordinato e visibile dominio dell'uomo sulla natura. [...] A questa regola il Giardino italiano è rimasto fedele per quasi duemila anni, da Roma e da Pompei fino al '700 e alle

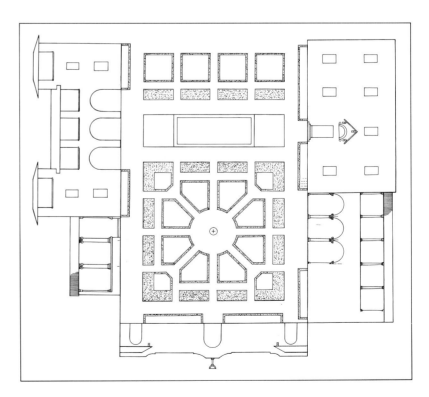

Modello del giardino fiorentino, pianta

prime mode romantiche venute dal settentrione". L'evidente difesa della natura autoctona e caratteristica del giardino italiano – "giardino dell'intelligenza" –, di contro alla "voga del giardino finto selvatico che simula un fortuito paesaggio" importata dall'Inghilterra attraverso la Francia, non fu però così intollerante da non ammettere la presenza in mostra di una limitata documentazione sul giardino romantico: e ciò per amore di completezza, "perché tutta la evoluzione dell'architettura giardiniera sia, in questa Mostra storica, sotto gli occhi dei visitatori". Infine, non senza sottigliezza e lucidità di analisi, Ojetti accennava a un rapporto di sintonia *in fieri* tra il nitido universo formale del giardino italiano, dotato "d'ordinata bellezza e di regolata varietà" nei suoi "disegni precisi", e il razionalismo che si veniva affermando nell'architettura europea e più ancora statunitense, dove si verificava un "ostentato ritorno della ragione nell'architettura".

L'arco dei materiali prescelti per illustrare l'argomento era vastissimo. Si andava dai documenti, ai disegni antichi, ai rilievi (molti dei quali scelti nella produzione di studenti e borsisti qualificati, come quelli dell'Accademia Americana a Roma); si erano individuate vedute dipinte o a stampa, scenografie teatrali, quadrature, libri, manoscritti e svariati reperti; e una "Mostra del fiore finto dal '600 ad oggi", ordinata da Fernanda Ojetti con Gino Sensani e Amato Amati nelle Sale dei Gigli e delle Udienze, completava l'esposizione, come un discutibile

per quanto affascinante corollario del tema principale. Riguardo a quanto qui interessa, ovvero il giardino nel Quattrocento, Carlo Gamba ne trattava brevemente nel catalogo in una introduzione alla sezione *Ville medicee*, dove erano esposte le lunette di Giusto Utens con *Cafaggiolo*, *Careggi* e *Il Trebbio*, e materiali relativi alla *Villa Medici di Fiesole*, tra i quali i rilievi in pianta e alzato eseguiti, durante il soggiorno come borsisti dell'Accademia Americana di Roma, da Shepherd e Jellicoe, e già pubblicati. Nel quartiere del mezzanino erano raccolti ed esposti in ordine cronologico, in originale o in fotografia, dipinti con vedute di giardini; al Quattrocento erano dedicate le sale 12 e 13, comprendenti quadri, incisioni e affreschi appartenenti alla cultura artistica dell'Italia settentrionale e centrale, che in parte il Dami aveva già segnalato come fonti iconografiche in apertura al suo libro, e che si sono anche in questo testo riconsiderate (si veda al capitolo I) per il loro insostituibile ruolo di testimonianze, come le pitture murali di Benozzo Gozzoli nella scarsella della Cappella dei Magi in Palazzo Medici (nn. 3-4 nel catalogo), il tondo del Botticini nella Galleria Palatina (n. 10), la tavola di Iacopo del Sellajo negli Uffizi (n. 11).

Di un proposito, mai andato ad effetto, di rielaborare i temi della mostra (o, almeno, di rivedere i testi del catalogo) sembra testimonianza l'esistenza sul mercato antiquario librario di una copia del catalogo postillata e tagliuzzata, che reca scritto sulla copertina "Riservatissimo per segretario ge-

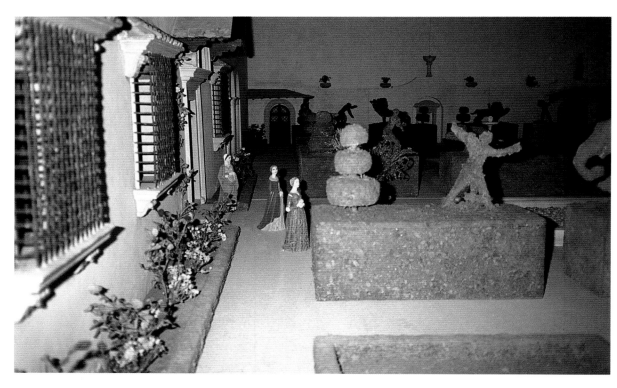

Modello del giardino fiorentino,
particolare dopo il restauro

nerale – Nello Tarchiani". Nella sezione iconografica delle sale 12 e 13, l'ignoto postillatore ha cassato con tratti di penna la *Madonna della Vittoria* del Mantegna, il codice miniato ferrarese *De sphaera* e due esemplari dell'incunabolo *Hypnerotomachia Poliphili*, mentre ha aggiunto la voce: "*Riccio* (già attrib. al Mantegna) Studio per fontana di giardino (Gabinetto dei Disegni della R. Galleria degli Uffizi)".

Un aspetto interessante della mostra, o meglio della sua preparazione, fu la proposta di ricostruire in grandezza naturale alcuni tipi di giardino storico; tale ricostruzione avrebbe avuto sede, insieme con la presentazione di alcuni esempi di giardino contemporaneo, nei grandi prati delle Cascine: il Quercione, le Cornacchie, la Tinaia. Le difficoltà pratiche di un simile ambizioso progetto costrinsero il comitato a rinunciarvi, ma, per surrogare almeno in parte la mancanza di giardini veri, si ricorse alla costruzione di dieci modelli o "teatrini" rappresentanti diverse tipologie, che furono esposti con gran successo nel Salone dei Cinquecento. L'esecuzione materiale di tutti i modelli fu affidata allo scenografo Donatello Bianchini e l'inquadramento architettonico a Enrico Lusini, mentre la progettazione fu fornita, a seconda delle regioni, da specialisti locali; i soggetti erano: *Il giardino dei Romani, Il giardino toscano del Trecento, Il giardino fiorentino del Quattrocento, Il giardino fiorentino del Cinquecento,* tutti di Enri-co Lusini; *Il giardino genovese tra il Cinque e il Seicento,* di Giuseppe Crosa di Vergato; *Il giardino romano tra il Cinque e il Seicento,* di Luigi Piccinato; *Il giardino veneziano del Settecento,* di Tommaso Buzzi; *Il giardino piemontese del Settecento,* di Giovanni Chevalley; *Il giardino neoclassico lombardo,* del Buzzi; *Il giardino romantico,* del Lusini.

La piacevole varietà dei tipi, il curioso eclettismo dei materiali, i giochi sapienti di luci e d'acque correnti contribuirono all'apprezzamento di queste invenzioni, che peraltro s'inserivano in una linea espositiva di tipo spettacolare con un notevole numero di precedenti. Senza richiamarsi alla tradizione francescana del *Presepio*, senza ricordare la straordinaria valenza scenografica degli allestimenti plastico-pittorici dei *Sacri Monti*, e senza neppure risalire agli sconvolgenti teatrini secenteschi in cera con soggetti proposti alla cupa meditazione del riguardante (*La peste, Le anime del Purgatorio* ecc.), contenenti *in nuce* gli sviluppi della rappresentazione a grandezza naturale con figure in cera, basterà far cenno al filone degli spettacoli rievocativi che, fiorito nella Firenze del tardo Ottocento, ancora si esprimeva vigorosamente nel primo Novecento con cavalcate, tornei e calendimaggi in costume e con ricostruzioni statiche, i "quadri viventi", che si alimentavano della non meno antica usanza dei *tableaux vivants*. In molti casi, se non in tutti, gli esiti furono probabilmente improntati a una provinciale *naïveté* (si vedano i *Quadri viventi*

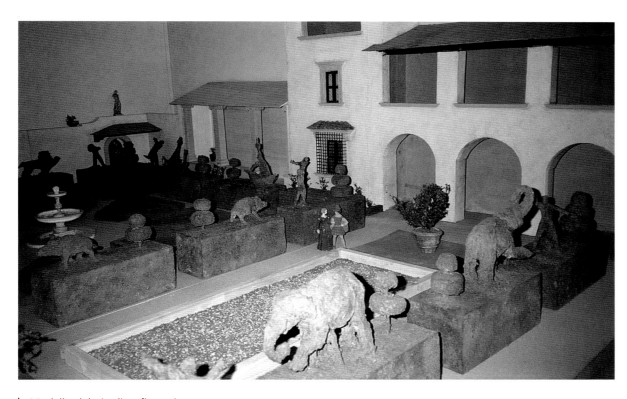

Modello del giardino fiorentino,
particolare dopo il restauro

messi in scena nel Palazzo Capponi durante la primavera del 1916, e pubblicati con foto dello Stabilimento Brogi); ma in seguito quest'aspirazione a rendere tangibile, attraverso rievocazioni puntuali e concrete, gli ambienti di un aulico e glorioso passato avrebbe gradualmente raggiunto anche gli specialisti, come accadde per la *Mostra della Casa Italiana nei Secoli* che si tenne, sempre a Firenze, nel 1948.

I modelli riscossero un tale consenso di pubblico e di critica – tra le varie definizioni entusiastiche si annovera quella di "miniature di paradisi terrestri"[4] – da far pensare, a mostra appena chiusa, di poter costituire con essi il primo nucleo di un futuro Museo del Giardino Italiano; per esigenze di spazio, tuttavia, essi vennero smontati e imballati (relativamente ai soli pezzi piccoli) in casse di legno contrassegnate da scritte a matita e numeri, per essere poi trasportati nei depositi della villa medicea di Castello, a quel tempo adibita a scuola[5]. Con la seconda guerra mondiale, venendo occupata la Villa di Castello prima dal Comando militare tedesco, poi (1944) dalle forze alleate, tutte le casse e i pezzi sciolti di varie dimensioni vennero trasferiti nei depositi seminterrati della contigua Villa Petraia; qui occuparono una stanza che dal personale di custodia ha ricevuto per questo la denominazione, impropria ma suggestiva, di "giardino d'inverno".

I materiali dei dieci giardini si presentavano all'inizio degli anni ottanta in stato di preoccupante degrado, per quanto si comprendeva dai pezzi esterni alle casse, sia per i traumi subiti nel frettoloso spostamento del 1944, sia per l'alterazione dei materiali stessi e per la formazione di spessi depositi di particellato. Con un primo finanziamento, nel 1988, la Soprintendenza per i Beni Ambientali e Architettonici di Firenze, che ha in consegna la Villa Petraia, poté iniziare una ricognizione conoscitiva dei materiali e del loro stato di conservazione, avviando un censimento preparatorio a un auspicato ma per ora improbabile riordino complessivo[6]. Nel constatare la presenza di un'alta percentuale dei pezzi originari, valutandone la consistenza sulla base delle foto Brogi oggi nell'Archivio Alinari, si ebbe modo di apprezzare la cura esecutiva che caratterizza molti elementi: per fare qualche esempio, il condotto idraulico del *Giardino del Trecento*, le conche in miniatura per agrumi del *Giardino del Cinquecento*, le finte scogliere delle fontane ecc. Nell'intento di avviare una sperimentazione di previdenze conservative e restaurative, le prime attenzioni furono dedicate al *Giardino del Quattrocento*, che aveva particolarmente sofferto nelle grandi quinte architettoniche e nei delicatissimi elementi topiari.

Per quanto si comprendeva dalla fotografia Brogi n. 24267, ovviamente in bianco e nero, e dal succinto commento nel catalogo, il modello del Lusini era una combinazione di motivi architettonici e giardinieri desunti da edifici esistenti e da descrizioni letterarie: "Topograficamente questo giardino è

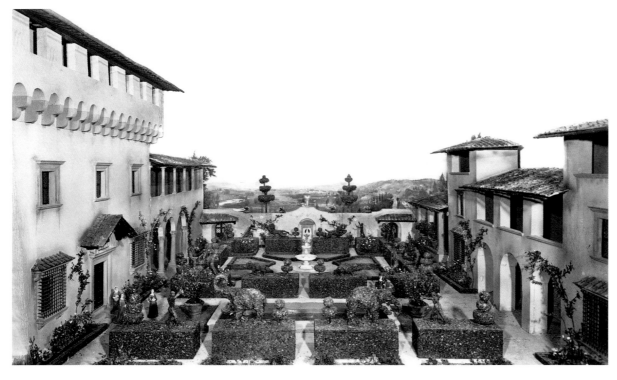

Modello del giardino fiorentino
fotografato durante la mostra
del 1931
Firenze, Archivio Alinari

immaginato presso Careggi. È il giardino segreto, l''hortus conclusus' tanto frequente nel '400, secondo la descrizione che l'Avogadro fa del giardino mediceo di via Larga a Firenze, e quella del Bracci del giardino di Careggi, e sulle architetture giardiniere delineate nell'*Hipnerotomachia* [sic] *Poliphili*. Soltanto la fontana del Rossellino e il putto del Verrocchio sono gli elementi reali qui riprodotti" (pp. 28-29). Non esplicitamente ricordata, abbelliva la parete di fondo una terza fontana, ispirata nell'inconfondibile morfologia al lavabo della Sagrestia Vecchia di San Lorenzo, assegnato dal Vasari a Donatello e al Verrocchio. Di questo splendido arredo è stata rilevata anche di recente la natura composita, nonché certe caratteristiche del bacino che fanno pensare a un alloggiamento originario diverso da quello a cui fu, in un secondo tempo, adattato; cosicché non escluderei che il progettista del modello intendesse offrire un silenzioso contributo interpretativo, col suggerire una originaria collocazione giardiniera dell'insigne manufatto ora nella basilica laurenziana. Il Lusini, principale consulente della ricostruzione novecentesca del giardino mediceo di via Larga (si veda il testo sul giardino del Palazzo Medici Riccardi in questo volume), si rivela in questo modello un abile e sicuro "manipolatore" di figure architettoniche e giardiniere proprie del linguaggio quattrocentesco, sia pure appreso indirettamente attraverso testi alterati o indiziari, così da offrire una personale ma non inverosimile interpretazione idealistica dello sfuggente fenomeno del giardino dell'età umanistica a Firenze.

L'esame ravvicinato degli elementi originali, oltre ad aggiungere i dati mancanti sulla policromia, ha consentito di approfondire gli aspetti tecnici dell'esecuzione e di ricostruire le dimensioni dell'insieme (circa 4,70 × 3 metri). I prospetti dei corpi di fabbrica di diverse altezze sono eseguiti con telai di legno sostenenti ognuno una rete metallica, sulla quale è stesa e incorporata la parete in gesso: al di fuori la superficie è intonacata come quella di un edificio reale, in una tinta avoriata, ed è stata infatti pulita con le metodologie tipiche della pittura a fresco su muro, chiudendo le lacune con stuccature. Sono eseguite con grande abilità le modanature del portale (dotato di un portoncino in legno intagliato) e delle finestre; altrettanta finezza si riscontra nelle chiusure delle finestre stesse, con inferriate e vetri autentici, e nella copertura di tetti e tettoie in legno con manti di tegole di terracotta in miniatura, in gran parte mancanti per caduta. La finta lunetta robbiana sul portale rappresenta un'*Annunciazione*. Gravi danni hanno dovuto subire negli smontaggi e spostamenti a questi ingenti prospetti, che raggiungevano un'altezza anche superiore, in certi tratti, a 140 centimetri: il corpo di fabbrica sulla sinistra (evidentemente ispirato a Careggi) ci è giunto privo del coronamento imbeccatellato e merlato, mentre mancano completamente le finiture delle fiancate verso l'osservatore e

Modello del giardino fiorentino,
particolare delle figure prima
del restauro

i prospetti e le coperture delle loggette verso il fondo. Queste ultime nel restauro sono state ricostruite in forme semplificate usando compensato in colore naturale, sia per ridare completezza alla composizione, sia (nel caso del portichetto di sinistra) per ricollocare le colonne in gesso dei due piani, che si sono ritrovate. Era in buone condizioni il muro fondale sagomato, con la fontanella-lavabo centrale e i due usciuoli protetti da tettoie; non si è reperito, invece, il fondale dipinto con veduta prospettica di paesaggio collinare. Appartiene al completamento odierno la vasca interrata dalla forma a cassa rettangolare, qui ricostruita in legno dalla superficie grezza, con ghiaino di marmo verde-azzurro cinerino a suggerire l'acqua, senza simularla, nell'interno.

Ma i problemi più notevoli sono stati rappresentati dalla finta vegetazione, tanto dei rampicanti sulle facciate, quanto delle aiuole e delle siepi modellate dalla topiaria. I tralci rampicanti sono risultati di stoffa serica molto sottile, assai danneggiata e irreversibilmente alterata nel colore, che dal presunto verde originario è divenuto marrone giallastro; data, tuttavia, la loro fragilità estrema si è rinunciato a ogni intervento, eccezion fatta per una riguardosa spolveratura. Egualmente alterati nel colore, ma anche notevolmente lacunati nel modellato si sono riscontrati i finti bossi, che, riprendendo e ampliando la descrizione dell'Avogadro, rappresentano elefanti, leoni, cacciatori e atleti, oltre a forme sferiche di varia grandezza. I finti bossi furono eseguiti in gesso, con uno strato superficiale di truciolo di legno fissato al gesso con colla e dipinto infine in color verde: si è per questi proceduto a limitate reintegrazioni (specie laddove la caduta del gesso metteva a nudo il fil di ferro dell'armatura) e a un ravvivamento del colore verde. Una pulitura molto leggera è stata sufficiente per le statuette in gesso dipinto, raffiguranti una nobile compagnia composta da tre fanciulle, una dama in età matura e un giovane (a quest'ultimo è stato ricostruito un piede mancante); con le loro forme semplificate, specie nei volti astrattamente regolari, e i loro vivaci colori, rappresentano con singolare immediatezza la corrente arcaizzante e neopierfrancescana dell'arte degli anni trenta.

Nei confronti delle metodologie di restauro vigenti, le ricostruzioni e ridipinture eseguite possono configurare un intervento insistito, che trascende il puro aspetto conservativo mettendo anche in pratica, per il portichetto loggiato, la temuta anastilosi; e tuttavia, considerando la complessità planivolumetrica del modello (manufatto, tra l'altro, di non eccessiva antichità) e la sua polimatericità, finalizzata a un effetto d'insieme assai gradevole e dunque ben diverso dallo stato di triste deperimento nel quale ci è pervenuto, si è ritenuto di poter intervenire più decisamente a favore di un risultato che, per quanto possibile, restituisse al modello l'integrità compositiva e la dignità materica del suo stato originario.

Modello del giardino fiorentino, particolare della fontana prima del restauro

Modello del giardino fiorentino, particolare prima del restauro

Note

[1] Si veda V. Cazzato, *Firenze 1931: la consacrazione del "primato italiano" nell'arte dei giardini*, in *Il giardino europeo del Novecento 1900-1940*, atti del convegno internazionale di Pietrasanta (27-28 settembre 1991), Firenze 1993, pp. 77-108.

[2] M. Pasolini Ponti, *Il giardino italiano*, Roma 1915.

[3] N. Tarchiani, *La mostra del giardino italiano in Palazzo Vecchio a Firenze*, "Domus", 38, 1931, p. 15.

[4] V. Cazzato, *op.cit.*, pp. 85-86.

[5] Per la ricostruzione della vicenda attraverso testimonianze documentarie si è consultato l'archivio della Soprintendenza per i Beni Ambientali e Architettonici di Firenze, filze A 863 dell'Archivio Vecchio.

[6] Questo primo intervento, diretto da chi scrive, fu reso possibile da un'erogazione liberale del Centro Moda di Firenze. In seguito, grazie alla massima disponibilità del sindaco del Comune di Firenze, furono perfezionati gli accordi in forza dei quali la Soprintendenza che ha in deposito i materiali porta avanti, in presenza di finanziamento, gli interventi necessari. Il completamento di questo restauro è stato reso possibile, nell'ambito della mostra di architettura organizzata dalla Soprintendenza per i Beni Ambientali e Architettonici di Firenze e dal Dipartimento di Storia dell'Architettura e Restauro delle Strutture Architettoniche dell'Università di Firenze entro le Celebrazioni del V Centenario della morte di Lorenzo il Magnifico, da un finanziamento della Cassa di Risparmio di Firenze. Il restauro è stato eseguito in ogni sua fase dalla ditta Restauri Artistici Monumentali di Firenze, con la collaborazione dell'architetto Luigi Del Fante per gli aspetti grafici e di progettazione dei completamenti. Una breve scheda su questo argomento è stata inserita dalla scrivente in G. Morolli, C. Acidini Luchinat, L. Marchetti (a cura di), *L'architettura di Lorenzo il Magnifico*, catalogo della mostra, Firenze 1992. Sarebbe quanto mai auspicabile che interventi consimili di recupero fossero destinati anche agli altri nove modelli, tuttora imballati e accatastati nei sotterranei della villa Petraia.

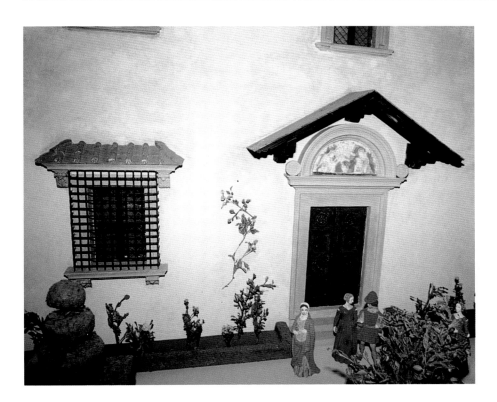

Modello del giardino fiorentino, particolare dopo il restauro

I giardini attraverso la storia

Il giardino del Trebbio

Mariachiara Pozzana

Il castello del Trebbio, insediamento medievale di sommità, ampiamente ristrutturato nei primi anni del Quattrocento ad opera di Michelozzo, ha costituito, unitamente al castello di Cafaggiolo, un interessante rebus del linguaggio cifrato di una architettura che solo oggi è stata ben inquadrata e definita, anche grazie ai numerosi studi sulla tipologia della villa rinascimentale e sulla sua formazione dal Trecento al Quattrocento.

Meno si è indagato sulla sistemazione circostante che, per la villa del Trebbio, in realtà è un elemento altrettanto importante, in quanto si tratta di un esempio quasi unico di giardino quattrocentesco conservatosi nelle sue strutture principali.

Come per Cafaggiolo, anche per il Trebbio la più antica iconografia sinora conosciuta è la lunetta dell'Utens, un documento dunque molto posteriore all'epoca della ristrutturazione del castello medievale operata da Michelozzo di Bartolomeo, secondo la testimonianza vasariana.

In mancanza di indicazioni precise su questa attribuzione i documenti quattrocenteschi sinora conosciuti rimandano allo "stretto gherone" sul quale era stato costruito l'edificio e all'orto che circondava il castello.

Nel 1427 la dichiarazione catastale fatta da Giovanni di Bicci, così descrive la proprietà "In Mugello uno luogho adatto a fortezza per mia abitazione chon più maxerizie a uso della chasa posto nel popolo di santa maria da spugniole di Mugello luogo detto a Trebio con ortto prato cortte e con due pezzi di vigna"[1].

La descrizione si ripete pressoché identica nei documenti successivi del 1446 e 1451[2].

Il problema della datazione è stato risolto collocando verso il 1427-1436 l'epoca dell'intervento di Michelozzo. L'elenco preciso e scandito degli annessi della casa: orto, prato, corte e due pezzi di vigna ci fa intendere che una sistemazione degli esterni esisteva già.

Questi quattro elementi compaiono invariati anche nelle successive dichiarazioni catastali, e ciò sembra indicare una sistemazione delle aree esterne che non subisce sostanziali modificazioni nel tempo.

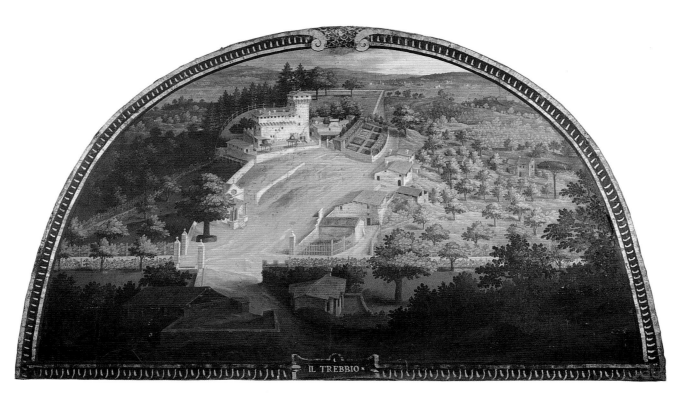

Giusto Utens, *Villa del Trebbio*
Firenze, Museo di Firenze com'era

pag. 149
Giusto Utens, *Villa del Trebbio*,
particolare
Firenze, Museo di Firenze com'era

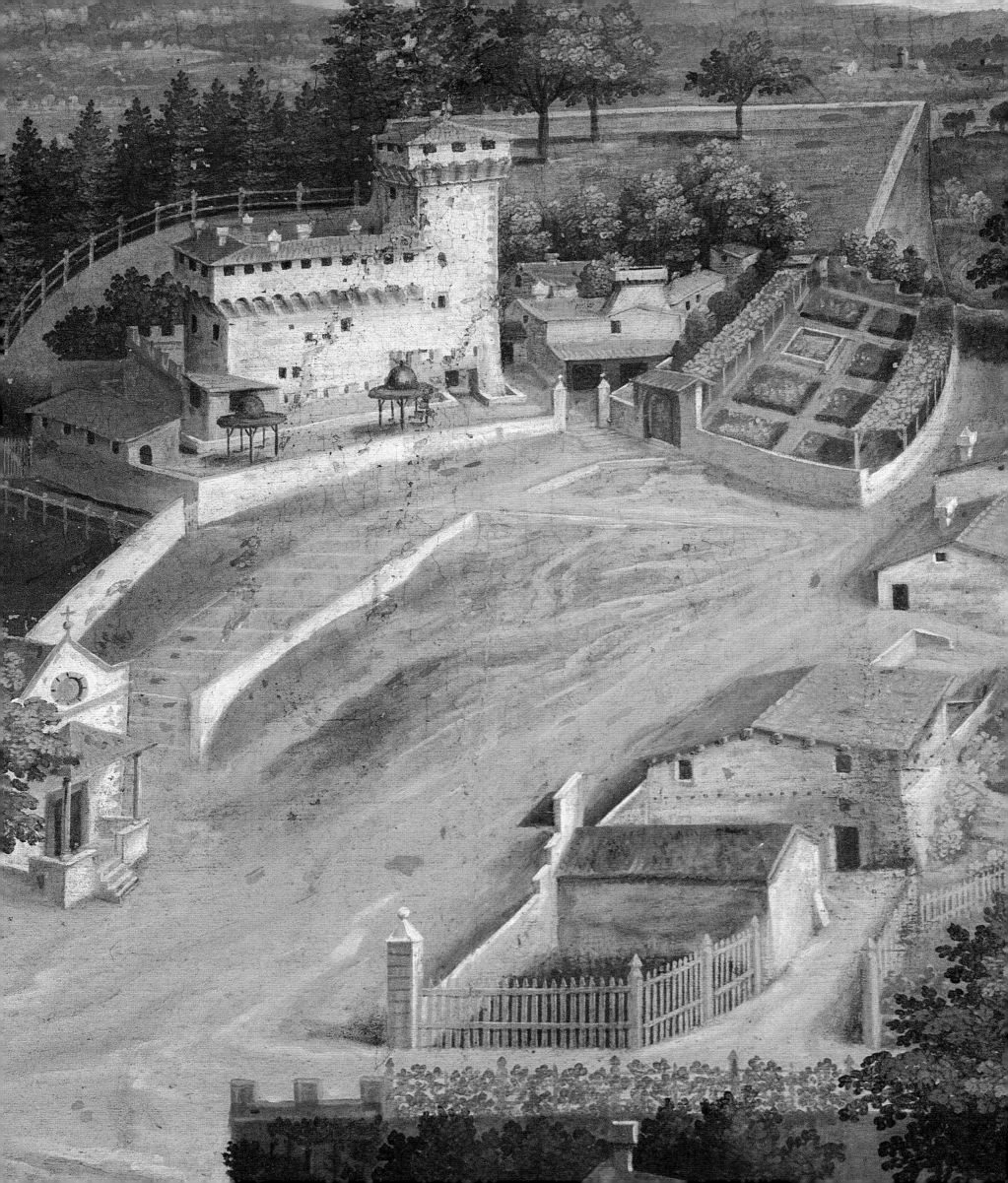

In particolare, oltre al prato davanti alla casa e all'orto nel terrazzamento inferiore del giardino, i "due pezzi di vigna" ci danno conto di una struttura che nel 1427 era già definita.

Con molta probabilità si tratta dell'indicazione schematica dei due lunghi pergolati di vigna (uno dei quali è ancora esistente, mentre del secondo sono visibili le tracce nella parte inferiore del terrazzamento) che costituivano la ricchezza dell'orto del Trebbio. I due pergolati compaiono ancora nella lunetta dell'Utens, elementi di definizione e contorno dell'orto stesso, scandito da otto spartimenti quadrati.

Il pergolato era già nel Medioevo un sistema convalidato di allevamento della vite, che sostituiva la versione più campestre della vite maritata o alberata, che utilizzava per supporto aceri, olmi o piante da frutto formate ad ombrello, in un disegno estremamente ornamentale che ancora oggi struttura alcune fortunate zone della campagna toscana, dove non si è sostituito l'albero con i pali di cemento.

Indubbiamente già nel Trecento il pergolato di muratura, o costituito da supporti in legname, aveva assunto le caratteristiche di una vera e propria architettura da giardino, senza rinnegare la ragione produttiva, ma collocandosi comunque nei pressi della casa o addirittura in adiacenza a essa.

La singolarità del doppio pergolato del Trebbio sta nella lunghezza e nella preziosa realizzazione dei colonnoni in laterizio terminati da capitelli in arenaria di tipi diversi.

Inoltre è la strutturazione architettonica del giardino che appare del tutto innovativa. Il grande orto posto sul lato destro del Trebbio è realizzato in due terrazze, la prima occupata completamente dal grande pergolato e la seconda dall'orto vero e proprio e dal secondo pergolato oggi perduto.

La soluzione adottata richiama evidentemente le costruzioni per piani terrazzati che avevano dato forma al paesaggio toscano già dal Trecento e che si svilupperanno notevolmente nel corso del secolo.

Ma nel caso del giardino del Trebbio, l'accuratezza dei dettagli costruttivi, le soluzioni date ai collegamenti verticali nei notevoli dislivelli, la realizzazione delle lunghe cassette in muratura dichiarano una intenzionalità architettonica che sa interpretare il segno agricolo in raffinata chiave ornamentale.

Il pergolato è composto da 24 colonnoni in laterizio, con capitelli di varie forme riducibili a tre tipologie principali: ionico di tipo michelozziano, a foglie d'acqua di sapore più arcaico e un terzo tipo più complesso a foglie d'acqua e con scanalature.

Sessantanove piante di *Vitis vinifera*, collocate in cassette laterali di muratura salgono sulle colonne.

Pergolati su colonne non sono oggi molto frequenti in Toscana: in Mugello risulta essere stato realizzato con la stessa soluzione un pergolato che conduceva dall'Ospedale di

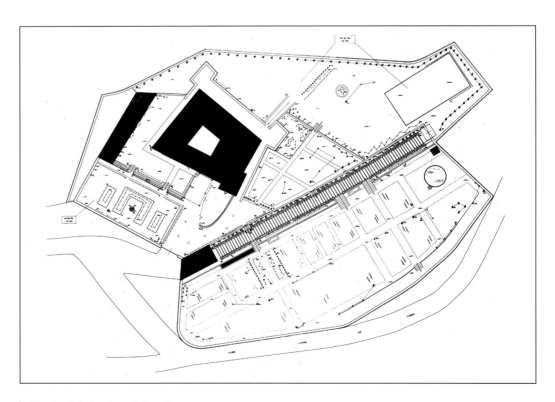

Pianta del giardino della villa del Trebbio; rilievo e inventario botanico

Luco di Mugello alla cappella del *Noli me tangere* nell'orto del medesimo ospedale. Questo sistema è stato poi molto usato anche in seguito: un celebre esempio è il pergolato del cinquecentesco giardino di palazzo Doria a Genova, purtroppo distrutto per far posto alla ferrovia, ma documentato dall'iconografia del complesso[3].

Ancora oggi è diffuso in area campana e soprattutto nelle isole di Ischia e Capri.

La derivazione classica del sistema costruttivo è certa: in molte fonti romane (Plinio, Cicerone) è descritto l'uso della colonna per sostenere piante rampicanti e viti, e non si può completamente escludere in Michelozzo la volontà di una ripresa di modelli classici nella geniale soluzione di copertura di questa lunga terrazza, che diventa passeggio e *locus amoenus.*

Questa struttura è chiaramente rappresentata nella celebre lunetta dell'Utens, che rimane sinora la più ricca documentazione iconografica del Trebbio.

Davanti alla casa sulla sinistra compare una architettura vegetale piuttosto singolare: una sorta di *berceau*, che nel passato è stato interpretato come un'uccelliera.

Si tratta in realtà di un padiglione, realizzato con sempreverdi (forse lecci) la cui chioma è potata a cupola, che ripara con la sua ombra un sedile sottostante (vedi anche la scheda sul giardino di Cafaggiolo).

Giovanni di Bicci entra in possesso del Trebbio nel 1386[4]; dopo la sua morte – nel 1428 – i suoi beni e dunque anche il Trebbio, passarono a Cosimo e Lorenzo. Già dal 1428 Cosimo iniziò a investire in Mugello, e questa sua politica si rafforzò a partire dal 1434, quando i Medici dopo l'esilio furono richiamati in città.

Pare perciò probabile che sia di Cosimo l'iniziativa di ristrutturare la proprietà del Trebbio, ma è anche vero che la descrizione catastale fatta del Trebbio prima della morte di Giovanni di Bicci rimane invariata nei decenni successivi, come se il complesso fosse stato già ristrutturato in precedenza.

Alla morte di Lorenzo nel 1440 la quota ereditaria pervenne al figlio Pierfrancesco, che aveva allora dieci anni; solo nel 1451 venne effettuata la divisione definitiva e il Trebbio passò al ramo secondario della famiglia. Questa circostanza forse giustifica la minore fortuna critica di questa dimora che, a parte il periodo legato alla presenza di Giovanni dalle Bande Nere, non ha mai avuto grande risalto storico.

Venne infatti venduta da Ferdinando II a Giuliano Serragli, che a sua volta poco dopo la passò ai padri Filippini, che la possedettero sino al 1865, anno in cui venne incamerata come bene ecclesiastico.

Nel 1882 passò in proprietà a Marcantonio Borghese, che aveva recentemente acquisito anche Cafaggiolo, e quindi nel 1936 alla famiglia Scaretti.

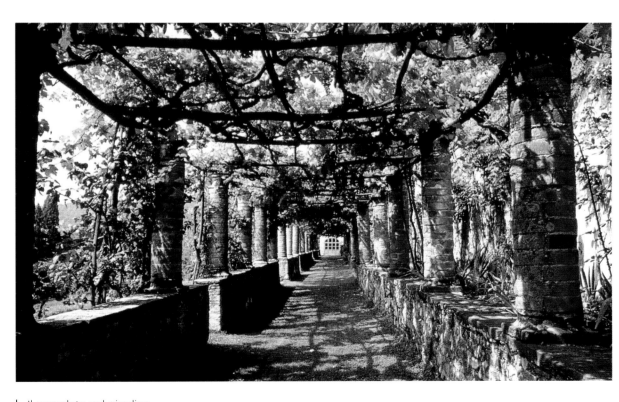

Il pergolato nel giardino del Trebbio

Si deve alla signora Marjory Scaretti la trasformazione della casa e del giardino.

Davanti alla casa, dove si trovava il prato con il padiglione di verzura della lunetta dell'Utens, la signora Scaretti disegnò un semplice giardino formale con spartimenti di bossi e rose. Sulla destra, dopo la demolizione degli edifici addossati, prese forma un *rock garden* adiacente al muro della casa, di gusto tipicamente inglese, e più a destra un frutteto.

Sul retro, riparato da una fitta quinta di cipressi, venne creato un prato, con un'area adibita appositamente ai giochi all'aperto.

Si deve probabilmente alla iniziativa della signora Scaretti anche la piantagione di cipressi circostante la casa che rafforzò quella già esistente nel Cinquecento, sino a creare oggi, col grande viale sempre di cipressi, un ambiente del tutto riconoscibile, un paesaggio che riferisce a un immaginario Quattrocento[5].

Nella parte del pergolato e della terrazza inferiore l'intervento fu più modesto, limitandosi alla creazione di una doppia siepe di cipressi con bordi di rose e lavanda, a sottolineare la continuità delle rampe di scale.

Il pergolato rimane inalterato e così l'orto con gli otto spartimenti destinati a erbaggi, uno dei quali era ed è ancora oggi, al di sotto di uno strato di terra, una conserva d'acqua per irrigare.

Note

[1] M. Ferrara, F. Quinterio, *Michelozzo di Bartolomeo*, Firenze 1984, p. 170.
[2] *Ibidem*, p. 173.
[3] Cfr. L. Magnani, *Idea di giardino. Studi e ipotesi sul giardino genovese tra immaginazione artistica e documento,* in "Arte dei giardini. Storia e restauro", n. 1, 1991, pp. 44-64.
[4] V. Franchetti Pardo, G. Casali, *I Medici nel contado fiorentino*, Firenze 1978, p. 490.
[5] Cfr. G. Baccini, *Le ville Medicee di Cafaggiolo e di Trebbio in Mugello oggi proprietà Borghese di Roma*, Firenze 1897, p. 124: "Il luogo ha perduto oggi parte della sua amenità, non per colpa del Principe che oggi lo possiede, ma di che l'ebbe prima di lui, spogliando gran parte di que' monti delle quercie secolari che erano la ricchezza e lo splendore di Trebbio".

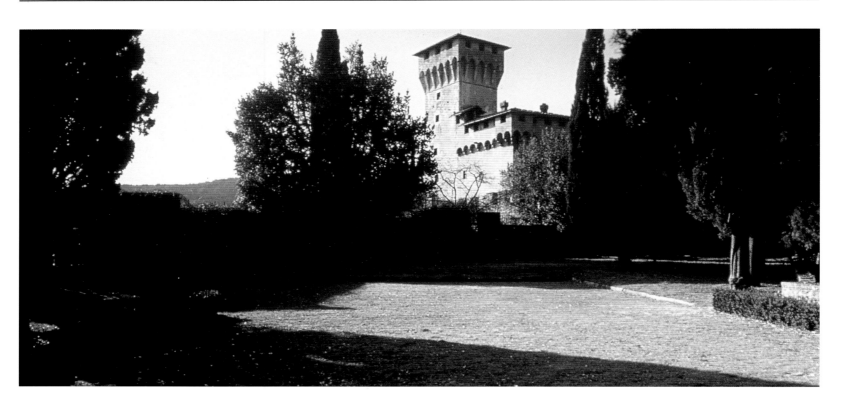

La villa del Trebbio

Il giardino di Cafaggiolo

Mariachiara Pozzana

Cafaggiolo, castello in pianura, si insinua nella stretta valle retrostante, guadagnando spazi tra la collina boscata, il corso d'acqua sulla sinistra e i campi coltivati sulla destra. Il giardino è dietro la casa, riparato da muri, siepi e steccati, e chiuso sul lato sinistro verso il torrente da una ragnaia.

Come per il possedimento del Trebbio, anche per Cafaggiolo le origini medievali sono con difficoltà individuabili dopo la trasformazione michelozziana.

La proprietà medicea, esistente già nel 1359, comprendeva un edificio fortificato che necessitava dei sostanziali interventi attuati da Michelozzo, il quale, enfatizzandone il carattere difensivo, creò un modello architettonico di grande successo e fortuna, più volte rappresentato nella pittura della seconda metà del Quattrocento.

I più recenti studi[1] sull'argomento hanno confermato una datazione successiva a quella del Trebbio, per il carattere più moderno di Cafaggiolo rispetto a certe rusticità dell'altra residenza e anche per la maggiore complessità nella sca-

la, nella articolazione dei volumi e nei rapporti con la campagna circostante.

Le diversità nelle relazioni con l'ambiente dipendono dalla differente condizione orografica dei due complessi: da un lato un edificio posto sulla sommità di un colle in gran parte boscato, dall'altro un edificio posto in pianura, che si inserisce in una stretta valle che condiziona l'impianto planimetrico trapezoidale allungato del retrostante giardino, e dotato di un collegamento fluviale con la vicina Sieve (come si può intuire dalla lunetta dell'Utens, vi era un piccolo attracco per le imbarcazioni, il "porto di Cafaggiolo").

La comparazione tra la lunetta dell'Utens, che rimane la più antica fonte iconografica dell'insieme (successivo di qualche decennio è infatti il cabreo del 1629 relativo a tutta la tenuta[2]), e le attuali sistemazioni agricole, ci offre una struttura ancora sostanzialmente vicina a quella originale.

Gli edifici, pur con alcune modifiche, hanno conservato le medesime relazioni spaziali. L'area boscata sulla sinistra con la ragnaia e l'area pianeggiante sulla destra mantengono le

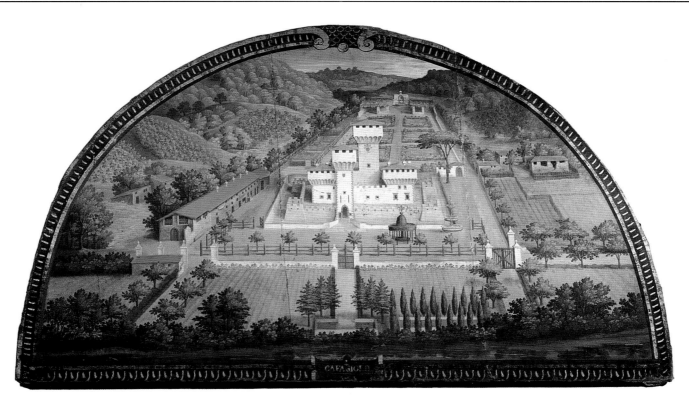

Giusto Utens, *Villa di Cafaggiolo*
Firenze, Museo di Firenze com'era

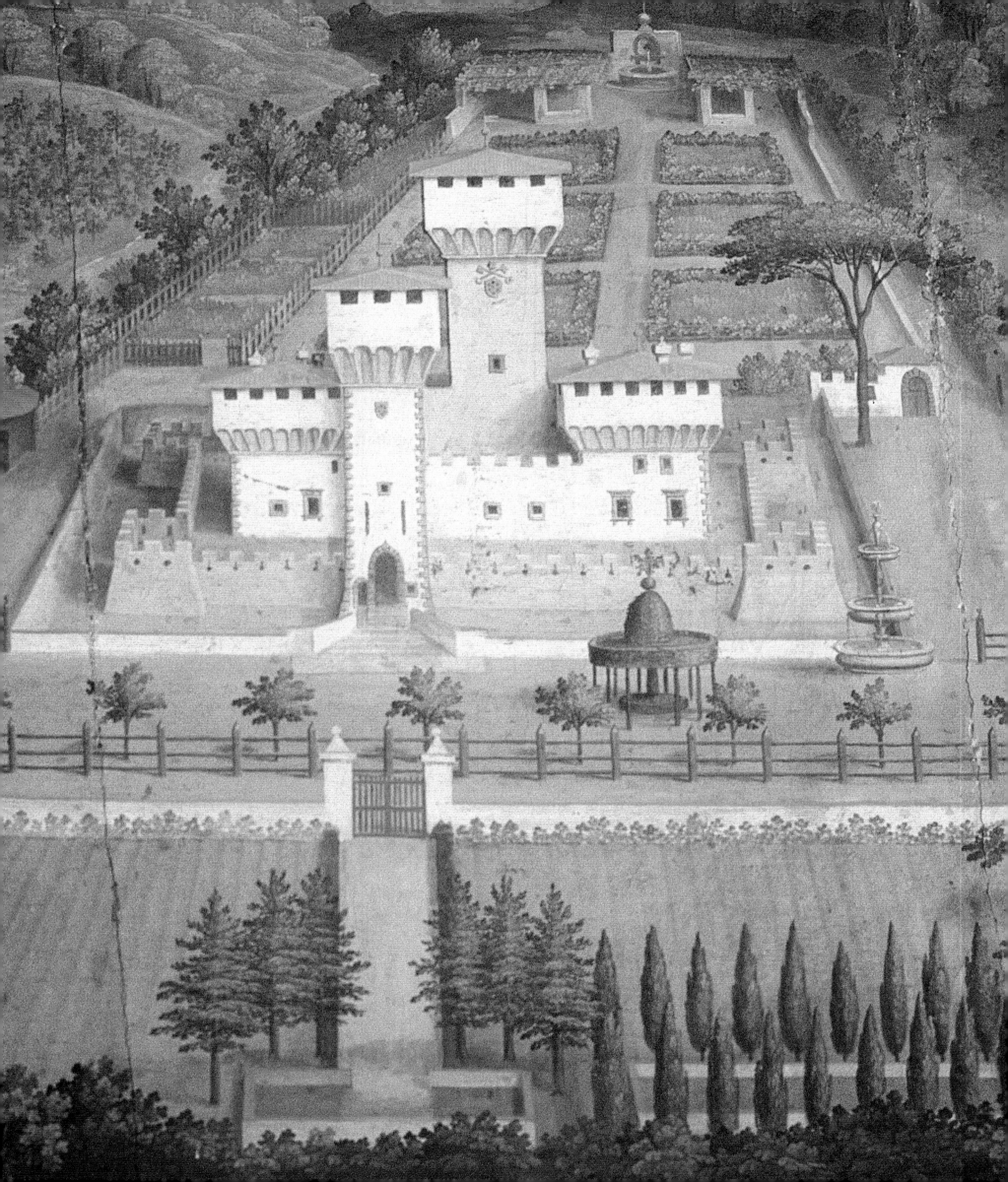

stesse divisioni: la struttura del paesaggio e dei campi che si aprono un varco nel bosco, che si può ritenere quattrocentesca, è tuttora inalterata.

L'analisi della lunetta dell'Utens, testo molto noto, ma forse non ancora a fondo indagato per quanto riguarda l'intorno, ci informa sui caratteri del giardino quattrocentesco, i contorni del quale sono definiti dalle descrizioni catastali quattrocentesche (vedi più oltre).

Il muro chiude il giardino trapezoidale, nel quale sei aiuole bordate da siepi si allineano su un asse centrale, che si conclude in una fonte. Ai lati di questa fontana (che potrebbe essere successiva all'intervento di Michelozzo in quanto assume i caratteri del "muro-fontana", il muro cioè che si allarga e si alza a formare una nicchia in corrispondenza della fontana stessa) si trovano due pergolati di vigne, costruiti con un sistema simile a quello del Trebbio, ma su un unico livello. Sulla sinistra compare ancora lo steccato di divisione da un altro piccolo orto e dalla ragnaia. Altri steccati sul fronte e cancelli di legno segnalano il carattere rustico del giardino quattrocentesco.

Anche il padiglione di verzura situato nel prato davanti alla villa (interpretato come "uccelliera") in realtà appare come una rustica costruzione vegetale, composta da piante potate a formare un grande ombrello al di sotto del quale si trova un sedile; una struttura vegetale che ricorda quelle camere di verzura descritte anche da Pietro de' Crescenzi all'inizio del Trecento.

La lunetta dell'Utens trasmette pertanto un'immagine ancora piuttosto fedele del giardino quattrocentesco, vicina alla sistemazione ideata da Michelozzo.

Nel 1433 Averardo di Francesco dichiarava in possesso suo e del figlio "uno abituro atto a fortezza posto in Mugello nel popolo della pieve di S. Giovanni in Petroio luogo detto Chafagiuolo con fossato intorno" e con ventuno fattorie[3]. Nel 1456 viene descritto come "uno luogo a Chafaggiolo da habitare ridotto in fortezza con due torri et ponte levatoio et fossi intorno et una piazza dinanzi et orto dirietro"[4]. Si può perciò ipotizzare che proprio contemporaneamente alla nuova redazione di Michelozzo anche il giardino abbia avuto la sua definizione dovuta alla trasformazione della serie di orti, che era stata elencata già nella dichiarazione del 1427 di Averardo: "più ortoli per uso della casa"[5].

Nel 1468 veniva poi descritto come "uno habituro grande hedificato a ghuisa di fortezza con fussi murati intorno et chon antimuri et chon due torri entrovi quattro colombaie... chon piaza grande murata intorno ai due lati; e dall'altro lato più habitazioni murate e una diritura e lunghezza per bisogno et chomodità di detto abituro overo forteza, cioè chapanne et stalle et vendemmie et granai et quattro chase da

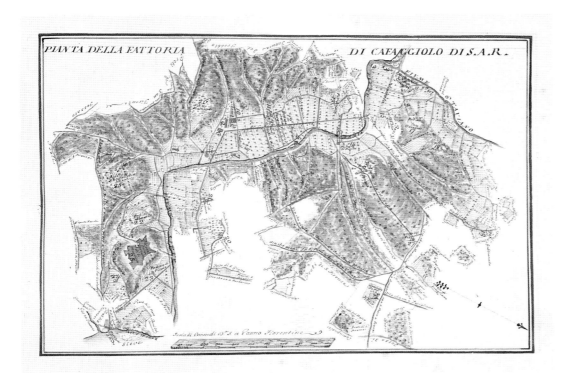

pag. 154
Giusto Utens, *Villa di Cafaggiolo*, particolare
Firenze, Museo di Firenze com'era

Pianta di Cafaggiolo
Praga, Archivio Lorena, A/3
secolo XVIII

abitare, che detta piazza murata chon detti abituri fasciano detta fortezza overo abituro da tre lati et drieto ad esso v'è horto di circa istaiora quatro e seme, murato da tre lati et dall'altro v'è istecato"[6].

Dopo la morte di Giuliano nel 1478, Cafaggiolo rimase proprietà esclusiva di Lorenzo, che lo conservò sino al 1485, anno in cui lo cedette ai cugini Lorenzo e Giovanni di Pierfrancesco per sanare un debito. In questa occasione vengono elencate le dipendenze di Cafaggiolo, costituite da sessantasei poderi, venti case, tre mulini e fornaci[7].

Lorenzo passò a Cafaggiolo molto tempo della sua giovinezza, e dal 1478 la villa divenne residenza anche della sua famiglia; per un certo periodo Poliziano vi svolse la funzione di precettore dei suoi figli.

All'inizio del Seicento il giardino venne trasformato alla francese, come appare dal disegno del cabreo del 1629 dedicato a Ferdinando II.

Gli spartimenti regolari destinati nel Quattrocento con ogni probabilità a erbaggi e piante aromatiche, pur mantenendo identica la struttura, vengono ridisegnati con preziose *broderie*, mentre sul prato davanti alla casa compare una fantastica giostra.

Successivamente il giardino non cambierà d'aspetto sino al 1859-1864 quando il principe Marcantonio Borghese lo acquisirà e deciderà la trasformazione dell'edificio e del giardino. L'ingegner Giovanni Piancastelli sarà incaricato del lavoro: a lui probabilmente si deve il passaggio del giardino di Cafaggiolo da giardino quattrocentesco a piccolo parco romantico, caratterizzato da piante esotiche come la *Sophora japonica pendula*, e la grande sequoia, secondo la tradizione locale piantata da Amerigo Vespucci.

Note

[1] Si rimanda in particolare a M. Gori Sassoli, *Michelozzo e l'architettura di villa nel primo Rinascimento*, "Storia dell'Arte", p. 23, 1975; M. Ferrara, F. Quinterio, *Michelozzo di Bartolomeo*, Firenze 1984; J. Ackerman, *The villa. Form and Ideology of Country Houses*, Princeton, N.Y., 1990.

[2] In L. Ginori Lisci, *Cabrei in Toscana*, Firenze 1978.

[3] Crf. V. Franchetti Pardo, G. Casali, *I Medici nel contado fiorentino*, Firenze 1978, p. 48.

[4] *Ibidem*, p. 52.

[5] In Ferrara-Quinterio, *op. cit.*, p. 178.

[6] *Ibidem*, p. 179.

[7] In Franchetti-Casali, *op. cit.*, p. 58.

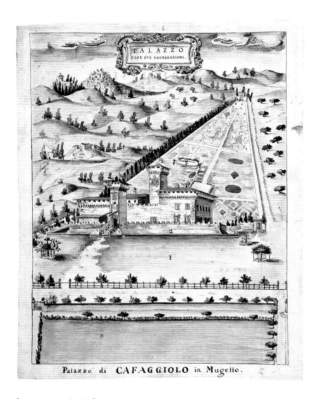

Pianta di Cafaggiolo
Archivio di Stato di Firenze,
Scrittoio delle R. Possessioni,
v-649 (8), Cafaggiolo 1628

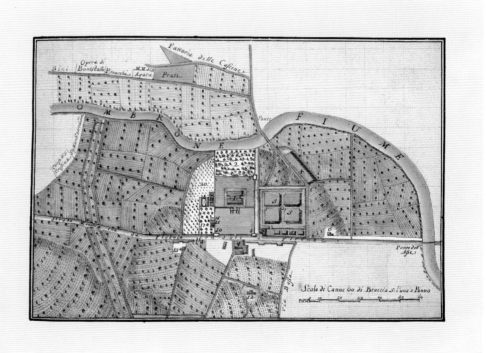

Pianta di Cafaggiolo
Praga, Archivio Lorena,
A/4b, secolo XVIII

I giardini della villa medicea di Careggi

Daniela Mignani

La fama dei giardini di Careggi trae origine dai richiami mitici a essi legati sin dal momento della costruzione dell'antica residenza medicea.

I giardini sono stati scenario dell'infanzia di Lorenzo e luogo d'incontro della cerchia neoplatonica, hanno inoltre notoriamente ispirato, dal punto di vista botanico, il fondale naturalistico della *Primavera* del Botticelli.

Non essendo stati rappresentati in alcuna iconografia quattrocentesca conosciuta, e avendo subito nel corso degli anni numerose trasformazioni che ne hanno modificato l'aspetto originario, ben poco rimane dello stato reale dei giardini nella prima epoca medicea. Le tracce rimaste dell'antico impianto sono riconoscibili solamente attraverso un'attenta lettura dei luoghi.

Così, ad esempio, sull'argine del torrente Terzolle si trova ancora oggi un'antica struttura merlata con al centro un'apertura simile a una porta, ormai completamente isolata dal contesto della villa. Da questa apertura, probabile porta di accesso alla proprietà medicea, ritengo che partisse la "viotto-la" alberata – documentata nei tempi successivi – che conduceva su fino alla villa.

In una lettera del sacerdote Cristofaro di Maso, che descrive l'infanzia dei giovani Medici, troviamo già citata la porta sul Terzolle: "Luchretina l'è ubbidiente come un sennino che ella è. Piero ha buona carne e sta lieto e alegro per la gratia di Dio, e spesso viene alla porta che va a Terzola, chiamandovi tutti, diciendo nona et babo, mama che vi farebbe ridere, come se gli aviene. La Magdalena sta ancora bene et ogni dì come sono tornato da casa Tornabuoni, mi vo a stare con lei e alla balia dico si vada un poco a spasso, perché ella pigli piacere et faccia esercitio, acciocchè ella stia sana e 'l latte vengha a essere perfetto"[1].

La lettura delle fonti, i riscontri letterari, le analogie con i giardini coevi conosciuti e l'analisi filologica delle persistenze, distinte dalle trasformazioni successive che andremo individuando e descrivendo, permettono di ricostruire quello che doveva essere l'aspetto del giardino nel Quattrocento. La scoperta di nuovi documenti sulle trasformazioni subite

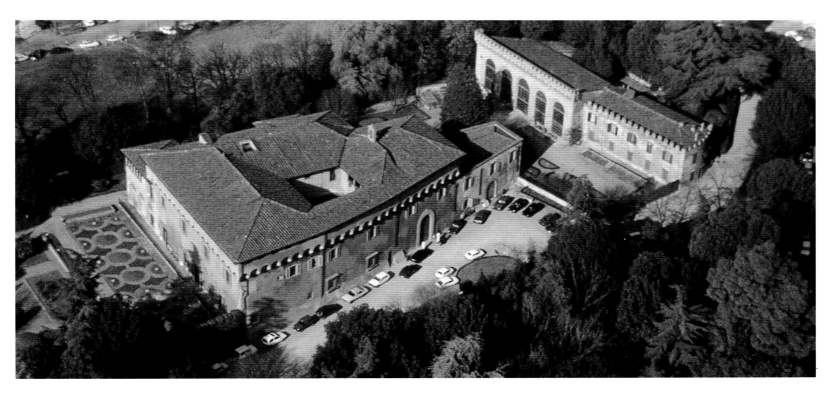

Veduta aerea del complesso
di Careggi Nuovo

dal giardino nei secoli successivi, consente di dare un fonda-
mento più preciso alle ipotesi, per risalire all'aspetto del giar-
dino nel Quattrocento.

Le colline di Rifredi e di Careggi erano famose fin dal Tre-
cento per la bellezza delle costruzioni e dei giardini che vi si
potevano ammirare. Ce ne dà notizia Giovanni Villani nella
sua *Cronica Fiorentina* nel descrivere i movimenti delle trup-
pe di Castruccio Castracani dopo la sconfitta imposta ai fio-
rentini sotto le mura di Altopascio nel 1325: "La sua gente
iscorrendo infino alle mura di Firenze là dimorò per tre dì,
facendo guastare per fuoco e ruberie dal fiume d'Arno infino
alle montagne et infino a piè di Careggi in su Rifredi, ch'era il
più bello paese di villate e il meglio accasato e ingiardinato e
più nobilmente, per diletto de' cittadini, che altrettanta terra
che fosse al mondo"[2].

Quando nel 1417 Cosimo il Vecchio e il fratello Lorenzo
acquistarono da Tommaso Lippi il complesso di Careggi,
questo doveva essere uno dei primi impianti trecenteschi che
avevano resa famosa la collina. L'insediamento consisteva già
in una ricca azienda agricola che ruotava attorno a un nucleo
architettonico molto articolato e dotato di ogni elemento ti-
pico del palazzo signorile. Nel contratto di acquisto, stipula-
to il 17 giugno 1417 per una cifra di ottocento fiorini, la pro-
prietà è descritta come: "un podere, anzi un Palazzo con sua

corte, loggia e pozzo, volta, cappella, stalla, colombaia, torre,
orto murato con due case per i lavoratori, con terra lavorati-
va vignata, ulivata, alborata, luogo detto Careggi posto nel
popolo di S. Stefano in Pane"[3].

Negli anni successivi e per tutto il corso del Quattrocento
i Medici proseguirono gli acquisti di terreni e case intorno
all'edificio, fino a formare un ampio investimento fondiario[4].
Alla fine del secolo la proprietà comprendeva tutti i terreni
che dal palazzo si estendevano ai due lati della strada che
proveniva da Firenze e diventava così quasi una strada priva-
ta. Dal palazzo, i terreni da una parte scendevano degradan-
do verso il torrente Terzolle e dall'altra risalivano lungo la
collina. L'antica Torre di Orlando, il complesso medioevale
con torre situato accanto alla villa e già appartenente ai Me-
dici, fu adibito a fattoria e chiamato "Careggi Vecchio".

L'intervento di ristrutturazione commissionato all'architet-
to Michelozzo di Bartolomeo, che è stato fatto risalire agli anni
compresi tra il 1420 ed il 1459, interessò non solo l'architettu-
ra dell'edificio che fu poi chiamato "Careggi Nuovo", ma pro-
babilmente anche l'organizzazione del paesaggio circostante,
in funzione di un territorio già tutto di proprietà medicea.

Pertanto i "pratelli", i giardini, le fontane, le logge, i percorsi
alberati che troviamo citati nei documenti del secolo successivo,
ma che erano presenti nella cultura quattrocentesca della villa,
devono essere stati parte integrante del progetto michelozziano.

Resti dell'antico accesso merlato
che conduceva dal Terzolle al lato
ovest della villa (cioè ai giardini)

Così come è estremamente difficile, in mancanza di elementi iconografici e documentari, definire esattamente l'intervento michelozziano sull'architettura della villa, ancora più complessa è la ricostruzione dell'immagine del giardino quattrocentesco nel suo insieme di parti architettoniche e vegetali, sculture e fontane.

Il paesaggio quattrocentesco conosciuto attraverso le testimonianze letterarie e figurative appare più semplice di quello cinquecentesco, ricco di elaborazioni prospettiche sviluppate sulle impostazioni precedenti.

Come osserva Chastel sulla base delle teorizzazioni di Leon Battista Alberti, a far da cornice alla villa quattrocentesca "basta una zona piana per giardino, il fondale a bosco e un terreno a terrazze"[5].

A movimentare tali semplici e fondamentali articolazioni, c'era una estrema varietà di essenze vegetali.

La villa di Careggi rispecchia pienamente tali teorie, per la localizzazione nel territorio, per la presenza di terrazze che si affacciavano sul paesaggio sottostante e infine per la vicinanza di giardini con cui la massa muraria dell'edificio entrava direttamente in rapporto.

Le prime fonti attraverso le quali possiamo cercare di individuare gli aspetti quattrocenteschi dei giardini di Careggi sono le descrizioni dei visitatori che frequentavano la residenza medicea. La prima citazione conosciuta in cui si parla di giardini già perfettamente delineati risale al 1459; nell'aprile di quell'anno Galeazzo Maria Sforza, ospite dei Medici, inviava al padre una descrizione ricca di ammirazione della villa: "Andai a Careggi palatio bellissimo di esso Cosmo quale visto da ogni canto et delectatomene grandemente non manco per la polidezza dei giardini che invero sono pur tropo legiadra cosa, quanto per il degno edificio della casa, ala quale et per camere et per cusine et per sale et per ogni fornimento non mancha più che si facia ad una dele bele case di questa città"[6].

Vi sono poi i versi poetici ed encomiastici dei letterati e degli umanisti membri della famosa Accademia neoplatonica che proprio a Careggi aveva la sua sede principale; tali versi, rimandando poeticamente al luogo in cui venivano composti, hanno fatto dei giardini di Careggi un luogo mitico nell'immaginario dei secoli successivi.

Marsilio Ficino, il rappresentante più illustre dell'Accademia neoplatonica, componeva nei giardini di Careggi il suo trattato *De triplice vita*, dove tra l'altro si parlava delle proprietà mediche delle piante: "Io ho composto un libro fisico de la vita tra la primavera e la state, e tra i fiori, ne la villa di Careggio"[7].

L'esaltazione poetica della residenza medicea, paragonata spesso ai luoghi della mitologia classica, fu un tema ricorrente nei sonetti quattrocenteschi e il giardino, con la ricchezza dei suoi luoghi e delle essenze vegetali, faceva sovente da sfondo

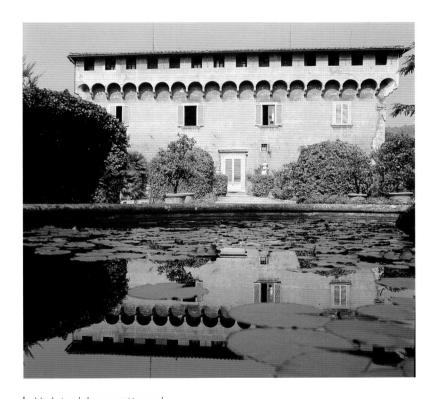

Veduta del prospetto sud
della villa e del giardino

fantastico a tali immagini letterarie. È questo il caso del panegi-rico di Alberto Avogadro e dei versi che Alessandro Braccesi dedicava al Bembo intorno al 1480, nei quali si esaltava la felicità del luogo e si paragonavano gli "horti Laurentis gloria nostri" alle immagini del passato classico della reggia di Alcinoo e Semi-ramide. I versi del Braccesi enumerano con precisione le piante che circondavano la villa. Troviamo elencate grandi varietà di alberi, piante di legumi, erbe aromatiche e fiori, descritti con le rispettive valenze mitologiche e le loro particolari proprietà bo-taniche: l'olivo sacro a Minerva, il mirto sacro a Venere, la quer-cia sacra a Giove; c'è il sambuco leggero dai frutti sanguigni; vi sono, tra gli altri, pioppi, roveri, larici, frassini, salici, pini, plata-ni, ciliegi, avellane, sorbi, fichi, more, panico, miglio, farro, fa-gioli, lenticchie, ceci, serpillo, cicoria, basilico, menta, ruta e quin-di viole, gelsomini e rose. L'estrema precisione con cui il Bracce-si elenca le specie vegetali induce a superare l'aspetto letterario della composizione non solo per cercare di individuare a quali piante allora conosciute il poeta faceva riferimento, ma soprat-tutto per tentare una sistemazione intorno alla villa di tale enor-me patrimonio vegetale.

Possiamo così ritenere che fossero parte integrante del pa-esaggio verde della villa anche i terreni coltivati circostanti, il fiume Terzolle verso il quale i campi degradavano, i prati che circondavano la costruzione e i giardini sui quali si affaccia-vano le logge.

Anche Poliziano, nella descrizione del giardino di Venere del libro primo delle *Stanze per la giostra del Magnifico Giulia-no*, nomina con amorosa precisione di botanico tutti i fiori e tutti gli alberi che ne facevano parte. I fiori sono descritti come personificazione mitica di personaggi letterari; ogni fiore ha la sua storia e alcuni prendono anche il nome del personaggio che in esso si è mutato: Giacinto morto per incidente mentre giocava al disco con Apollo, Narciso che si piega ancora a rimi-rarsi nelle acque; Adone, amato da Venere, è negli anemoni purpurei; Clizia, innamorata del sole, è nei girasoli. Troviamo descritte le edere, le viti, il bosso, il mirto; gli alberi sono gli abeti, i lecci, gli allori, i cipressi, i pioppi, i platani, i cerri, i faggi, i cornioli, i salici, gli olmi, i frassini, gli ornelli, gli aceri, le palme. Poliziano non solo li enumera tutti, ma sa anche che nel leccio le api costruiscono i loro favi, sa che il salice è umido e lento, che il pino alletta il vento con i suoi fischi e che l'ornello a maggio fiorisce con grappoli spioventi[8].

La grande varietà di essenze vegetali descritta da Braccesi e Poliziano sembra collegarsi espressamente al concetto va-riegato di paesaggio che descrive Leonardo da Vinci quando parla delle varie sfumature del verde: "Sono li alberi infra loro in nelle campagne di varie sfumature del verde, impe-rocché alcuno nereggia, come abeti, pini, cipressi, lauri, bus-si e simili; alcuni gialleggiano con oscurità, come castagni, roveri e simili, alcuni rosseggiano inver l'autunno, come sor-

bi, melagrani, viti e ciliegi, alcuni biancheggiano come salci, olivi, canne e simili"[9].

Tali notazioni, probabilmente finalizzate alla rappresentazione pittorica, nascono dall'osservazione attenta del paesaggio toscano, così come si presentava agli occhi dell'uomo del Quattrocento.

Queste citazioni botaniche tratte dalla letteratura non sono sufficienti a ricostruire il disegno del giardino quattrocentesco, tuttavia, fornendoci con precisione l'elenco delle essenze vegetali presenti alla villa, che comprende fiori, ortaggi, cereali e alberi da frutta, ci consente di ampliare l'immagine del giardino a tutto il paesaggio agricolo; qui la mano dell'uomo disegnava l'ambiente naturale dove l'attività agricola faceva da sfondo alla discussione colta; le reminiscenze letterarie di un passato mitico cercavano un riferimento nei luoghi naturali che si offrivano allo sguardo.

Possiamo inoltre ipotizzare che il giardino circostante la villa si articolasse in almeno tre zone distinte: la prima era la zona a est, in corrispondenza dell'ingresso della villa; era coltivata a prato, presentava una fonte e una loggetta, era perimetrata dal muro di recinzione, ed era attraversata dalla strada che proveniva da Firenze e che, costeggiando il fabbricato, arrivava a Careggi Vecchio. Nella zona sud si entrava tramite una piccola porta nel muro di cinta che delimitava la proprietà dalla strada; su questa parte prospettava il fianco

della costruzione che si rivolgeva verso Firenze e proprio qui si svilupperà, nel secolo successivo, il grande giardino a vialetti e spartimenti quadrati; questa zona era delimitata da due alti muri merlati attestati alla facciata della villa. Al giardino di ponente si accedeva attraverso un'altra piccola porta nel muro di recinzione; questa parte del terreno si impostava su un alto terrapieno protetto a valle da un muretto a spalliera che si apriva con una ringhiera al centro, in corrispondenza dell'asse centrale della villa, per non nascondere – a chi si trovasse nel salone al piano terreno dell'edificio – la splendida vista dell'ampia vallata che si apriva verso il Terzolle; un altro muro merlato divideva questo spazio dall'orto e dagli ambienti di servizio situati a nord.

Nell'inventario della villa redatto nel 1482 leggiamo: "Logia in sulla chorte verso il Terzolle"[10]; possiamo così sicuramente far risalire al Quattrocento la costruzione del loggiato con cui l'edificio si apriva a ponente. Il giardino della villa non è più quindi un "orto murato", isolato dalla massa muraria e dall'ambiente circostante come nelle costruzioni trecentesche; la loggia aperta, già presente nei palazzi di città, introduceva nel paesaggio agricolo un nuovo rapporto tra edificato e natura. Su questo lato della costruzione tutta la collina che scendeva verso il Terzolle faceva parte della proprietà fondiaria medicea e costituiva nel suo insieme una degna cornice ambientale agli affacci dei prospetti della villa, che pote-

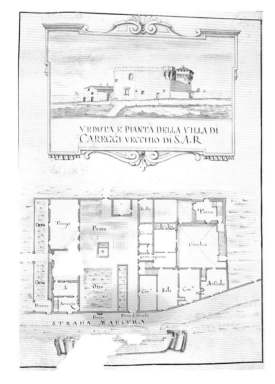

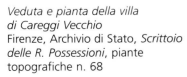

Veduta e pianta della villa di Careggi Vecchio
Firenze, Archivio di Stato, *Scrittoio delle R. Possessioni*, piante topografiche n. 68

Veduta e pianta della villa di Careggi Novo (1736)
Firenze, Archivio di Stato, *Mannelli-Galilei-Riccardi* n. 315

vano spaziare su prati, giardini, campi coltivati, sentieri alberati e fiume. Su questo stesso lato vi era una viottola che, scendendo attraverso i campi, costituiva un accesso alla villa dalla strada di fondovalle, in corrispondenza della vicina loggia dei Bianchi, della villa la Quiete e delle proprietà situate sulla collina che risale dal Terzolle. L'accesso esterno alla viottola era costituito da una piccola costruzione situata sulle rive del fiume, delimitata da un muro laterale, definita in alto da un coronamento merlato, coperta da una tettoia lignea e chiusa con un portone. Tale costruzione compare nelle piante del Giovannozzi del 1696 e negli inventari settecenteschi, dove è descritta come "viottola grande... ove in fondo di essa vi è un'antica porta con sue ale di muro e tettuccio sopra, corrispondente la detta porta nel sopradetto torrente Terzolle"[11].

L'importanza del rapporto con il fiume nel disegno del giardino quattrocentesco è documentata dalla descrizione dei giardini coevi conosciuti, come quello di Bernardo Rucellai, amico di Lorenzo e membro dell'Accademia neoplatonica. Rucellai stesso ci descrive nel suo *Zibaldone quaresimale* il proprio giardino situato nella villa di Quaracchi; qui compare come elemento di rilievo un grande viale alberato che arrivava al fiume in modo che, stando egli "a mensa in sala", poteva vedere "le barche che passano dirimpetto in Arno"[12]. Anche nella descrizione del giardino ideale contenuta nella *Hypnerotomachia Poliphili* di Francesco Colonna compaio-

no, tra gli elementi fondamentali del gran giardino dell'isola di Citera, strade pergolate e un ruscello, insieme ai caratteristici pratelli e portici[13].

Questo importante rapporto quattrocentesco tra il viale alberato e il fiume ebbe poi molta influenza nell'evoluzione cinquecentesca del giardino all'italiana; basti pensare al "viottolone" ideato dal Tribolo che dalla villa di Castello doveva arrivare all'Arno o al successivo viottolone di Boboli che conduce all'invenzione secentesca dell'"isola".

La loggia, i prati, la fonte con il putto del Verrocchio – che si trova ora in Palazzo Vecchio –, la presenza delle piante così minuziosamente elencate dal Braccesi, la "viottola" al Terzolle e le prospettive sui campi coltivati sono i pochi elementi certi dei primi luoghi medicei che formavano i giardini della villa. Anche con così pochi elementi certi si può affermare che il concetto di giardino quattrocentesco si apre a nuove dimensioni. I primi studi novecenteschi sui giardini storici che avevano dato luogo alle gradevoli ricostruzioni del Lusini, ci indicavano un ambiente estremamente ricco di essenze vegetali e figurazioni arboree, ma circoscritto in un piccolo spazio definito.

Il giardino di Careggi superava sicuramente i confini ristretti delle mura del palazzo. Il giardino di ponente al quale si ispirò in parte il plastico del Lusini e che nelle vedute Alinari si chiamava ancora "corte dell'Accademia neoplatoni-

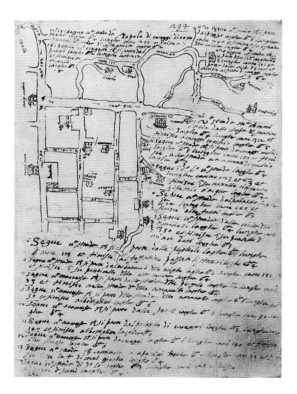

Popolo di San Piero a Careggi,
XVI secolo
Firenze, Archivio di Stato, *Piante dei Capitani di Parte*, XVI secolo,
t. 118, c. 294r

ca", aveva il suo naturale proseguimento nei campi sottostanti sui quali si affacciava, dove si trovavano i lecci, gli abeti, i cipressi, i pioppi, gli olmi, i frassini, i salici, le vigne e tutte quelle piante che facevano parte del mitico giardino di Venere, favoleggiato nella letteratura quattrocentesca.

Dopo la morte di Lorenzo de' Medici (1492), la proprietà passò al figlio Piero, poi al fratello cardinale Giovanni, divenuto papa col nome di Leone X e da questi al cardinale Giulio, futuro papa Clemente VII.

La villa, in quanto simbolo del potere mediceo, venne incendiata nel 1494, al momento della cacciata della famiglia da Firenze. Nel 1534 la proprietà passò al duca Alessandro de' Medici che la fece restaurare e, come racconta il Vasari, fece realizzare un labirinto nello spazio tra le due logge di ponente. La moglie di Alessandro, Margherita d'Austria, consegnò la proprietà al nuovo duca Cosimo I.

Le carte cinquecentesche dei Capitani di Parte rappresentano in maniera estremamente schematica la località di Careggi; i fabbricati delle due ville medicee compaiono come blocchi isolati sulla strada e Careggi Vecchio è raffigurato senza la torre che da sempre lo ha contraddistinto; interessante, anche se sommaria, è l'indicazione del "pratello" e del loggiato rappresentati all'ingresso di Careggi Nuovo.

La pianta di Giorgio Vasari il Giovane della fine del Cinquecento è quindi la prima immagine conosciuta della villa

medicea. Nel disegno sono indicati genericamente, ma non tracciati, gli spazi intorno alla costruzione: troviamo scritto "Innanzi è un grand.mo prato, in testa del quale, è una loggia ed una fonte dove è il segno A" (tale descrizione corrisponde a quella rappresentata nella pianta dei Capitani di Parte sul prospetto principale della villa); davanti al prospetto sud è scritto "giardino"; troviamo infine indicato "semplicista" all'interno del loggiato di ponente, il quale a sua volta si affaccia su un "praticello". Data l'estrema schematicità del disegno, che addirittura regolarizza le linee dei prospetti, bisogna tenere nella dovuta considerazione le indicazioni fornite; la presenza di un "semplicista", tra le due logge di ponente, dove Giorgio Vasari afferma che il duca Alessandro aveva realizzato un "labirinto", conferma che ancora alla fine del Cinquecento tale spazio era sistemato a verde e solo successivamente sarebbe stato lastricato e chiamato "cortile".

Alla morte del granduca Ferdinando I (1609), la proprietà passò al figlio Carlo, nominato cardinale nel 1615.

Nell'eredità di Ferdinando I, alla data 1° giugno 1609, troviamo la villa di Careggi così indicata: "Palazzo e villa di Careggi, con gli horti, giardini, vigne case e stalle"[14].

L'inventario che segue non documenta cambiamenti rispetto all'assetto cinquecentesco, se non nell'arredo. È interessante notare come si parli di "horti", "giardini" e "vigne" quali elementi sempre presenti nell'ambiente circostante la

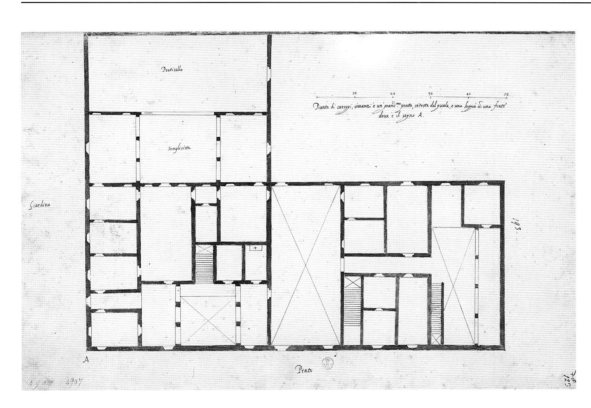

Giorgio Vasari il Giovane, *Pianta della villa di Careggi*, XVI secolo
Firenze, Gabinetto Disegni e
Stampe degli Uffizi, 4907A

villa e come i giardini siano sempre intesi al plurale, confermando l'ipotesi di più luoghi adibiti a giardino e già definiti prima degli interventi secenteschi.

Al cardinale Carlo si devono infatti importanti modifiche alla villa che devono avere profondamente inciso anche nell'assetto dei giardini, in funzione della destinazione a luogo di svago che il cardinale Carlo intendeva dare a questa proprietà.

Negli anni dal 1617 al 1621, sotto la direzione dell'architetto Giulio Parigi, il cardinale fece condurre numerosi lavori di restauro e ammodernamento della villa. Per quanto riguarda i giardini, è senz'altro ascrivibile a questo periodo il riassetto generale dell'apparato decorativo. Tra le spese per lavori eseguiti in questi anni troviamo numerose note di pagamenti per "canapa, gesso e lisca" per i "condotti d'acqua vecchi e nuovi", per "cinque chiave de fonti e condotti", "spese all'orto per far rotture per condurre acque"; pagamenti per "fare stuoie per coprire spalliere", per la "ragnaia a fare stipa, abbassare la macchia, far fossi et altro"; spese per "vetture di vasi per servizio del giardino di Careggi che sei vasi di limoni si levorno dalla villa di Luca degli Albizi in Camerata e si fecero portare a Careggi"[15].

Troviamo il 26 agosto 1617 pagamenti "ad Andrea Ferruzzi scultore per aver messo spugne alla grotta et a due pilastri": sono i dettagli per la realizzazione della splendida grotta sotterranea, ricavata in un ambiente delle cantine situato verso il cortile di ponente e che nell'inventario del 1492 era descritta come "volta sotto la sala" e conteneva "botti, orcioli e fiaschi" per il vino della villa[16]. Altri pagamenti ad Andrea Ferruzzi per "due pile di macigno fatte per due fonti a Careggi per ordine di Giulio Parigi", a Romolo Ferruzzi scultore "per costo di due pantere di pietra bigia mandate a Careggi e messe alle porte del giardino", a Raffaello Gargialli intagliatore "per costo di una tazza di marmo" e quindi a Balestro facchino "per porto di due nani di marmo" (i due nani che ancora decorano il giardino di mezzogiorno e che provenivano da un'altra proprietà medicea)[17].

Interessante è infine la citazione di pagamenti a Jacopo Pelli calderaio "per una tazza di rame di libbre 12 consegnata a Michele Zolfanelli (il guardarobiere) per metterla nella serena"[18].

L'aggiunta di una tazza di rame al bacile della scultura rappresentante una sirena potrebbe far pensare al completamento della composizione, come anche a una sorta di restauro di una statua più antica. Nell'esame degli inventari settecenteschi, che descrivono minutamente la villa in tutti i suoi annessi, troviamo sempre chiamati cortile e prato "della sirena" o "delle sirene" gli spazi situati a ponente dinanzi alle logge verso il Terzolle.

Soltanto dal documento che riporta l'accurata descrizione che l'architetto Gaspare Maria Paoletti fece nel 1779 sappiamo cosa fossero le sirene: "Il cortile è lastricato e nel mezzo vi

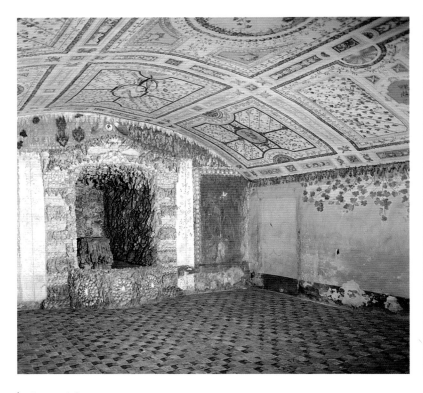

Careggi, la grotta sotterranea

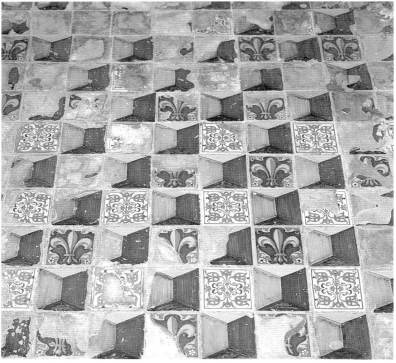

Careggi, la grotta sotterranea, particolare del pavimento

è una tavola di pietra sorretta da mensole di ferro ed alle quattro colonne che formano le due loggie sono appoggiate quattro sirene scolpite in pietra che sostengono alcune nicchie"[19].

Non siamo in grado di risalire alla data di realizzazione delle sculture. È probabile che in origine ve ne fosse una sola più antica e che successivamente sia stata sostituita con le quattro sculture che ornavano le colonne. Ritroviamo tracce dell'immagine della sirena a coda bifida anche nella decorazione dell'imbrecciato che caratterizza il giardino di mezzogiorno. È probabile che l'idea della sirena risalga al periodo in cui il cardinale Carlo ammodernò villa e giardini. Bisogna però considerare che nella letteratura umanistica era molto diffuso il mito della sirena incantatrice, creatura fatale per chi sfidava l'ignoto nel proprio viaggio verso la conoscenza. Le sirene sono state inoltre assunte a simbolo dell'eloquenza, del canto e dell'armonia: Platone, nella *Repubblica*, poneva le sirene a presiedere l'armonia delle sfere celesti: "Su ognuno dei cerchi in esso incedeva in alto una Sirena, tratta anch'essa nel moto circolare ed emettendo una voce di un unico tono e da otto che erano in tutto risuonava una sola armonia"[20]; Ovidio nelle *Metamorfosi* le accompagna a Proserpina, allorché costei viene rapita da Plutone.

Esiste inoltre uno strano episodio legato alle sirene accaduto proprio a Firenze e narrato nel 1684 da Leopoldo del Migliore: "Nel 1413 una sirena fu presentata alla Signoria di Firenze pescata nel mar Mediterraneo poco lontano da Livorno, la quale come cosa insolita corse tutta Firenze a vederla; aveva viso di donna alquanto rossigno, le membra umane similmente di carne fino al pettignone, le cosce a scaglie con la coda di pesce bisolcata. Il gonfaloniere che era allora Filippo Giugno la fece ritrarre in un quadro al muro dell'Udienza ove stette lungo tempo"[21]. I Giugni inserirono le figure di quattro sirene a decorare la grotta che alla fine del Seicento realizzarono nel loro palazzo di via degli Alfani, facendone "una sorta di blasone supplementare" per l'importanza del valore suasivo e diplomatico attribuito a queste figure mitologiche[22].

A Careggi le sirene, abitanti del mondo delle acque, furono collocate nel cortile di ponente, che si affacciava appunto sul Terzolle. È probabile che tali raffigurazioni, simboli dell'armonia e dell'eloquenza, alludessero al fatto che su questo lato del fabbricato, aperto con logge e vialetti sul paesaggio sottostante, avessero luogo le passeggiate filosofiche e letterarie degli umanisti che frequentavano la residenza medicea.

Infatti il mito dell'Accademia neoplatonica fu sempre un grande vanto per i Medici e per Firenze e rimase sempre identificato con Careggi. Nel 1635 Francesco Furini affrescava su uno dei saloni terreni di palazzo Pitti l'immagine degli umanisti quattrocenteschi e sullo sfondo compare chiaramente la rappresentazione della villa. Una iscrizione reca la scritta:

Careggi, i due nani del giardino

Veduta dell'imbrecciato del giardino; in basso la figura della sirena

"Mira qui di Careggi all'aure amene/ Marsilio e il Pico e cento egregi spirti;/ e di se all'ombre degli elisi mirti,/ tanti n'ebbero giammai Tebe ed Atene". Il dipinto rappresenta il lato di ponente della villa, dove la costruzione si articolava coi suoi volumi aperti a loggiato sul cortile e la vallata circostante, a confermare che in quella zona si svolgevano tradizionalmente le frequentazioni filosofiche.

Nel dipinto sono chiaramente indicati vari elementi dell'organizzazione dei giardini della villa: vediamo il sistema di terrazzamenti che contenevano e definivano gli spazi privati intorno alla costruzione; compare la "ringhiera" che interrompeva il parapetto in corrispondenza dell'asse della sala principale situata al piano terreno della villa, in modo da permettere dall'interno la visuale sulla vallata sottostante; si notano gli alti muri merlati che separavano il giardino di ponente dagli spazi verdi di servizio della fattoria e dal giardino di mezzogiorno.

Alla morte del cardinale Carlo (1666), i successivi proprietari, cardinale Leopoldo e granduca Ferdinando II, ripristinarono a Careggi l'Accademia neoplatonica. L'occasione fu celebrata con orazioni di Niccolò Arrighetti e Gaudenzio Paganini. Tale episodio non riuscì tuttavia a rinnovare l'importante vita letteraria che si svolgeva nella villa nei secoli precedenti.

Nel 1696 il granduca Cosimo III, al quale era pervenuta la proprietà, fece eseguire una serie di rilievi che rappresentavano la villa, la fattoria e tutti i terreni annessi. I disegni, eseguiti da Giovannozzo Giovannozzi, documentano fedelmente lo stato dei fabbricati e dei giardini dopo le trasformazioni secentesche[23].

Con la fine della dinastia medicea iniziò la decadenza della tenuta di Careggi. Negli anni della reggenza lorenese fu condotta una ricognizione di tutte le proprietà della Corona. Appartengono a questo periodo numerosi disegni in parte conservati all'Archivio di Stato di Praga, in parte alla Biblioteca nazionale e all'Archivio di Stato di Firenze. Dal confronto di queste rappresentazioni si può osservare che la disposizione dei giardini della villa era ancora sostanzialmente immutata rispetto a quella della pianta del Giovannozzi del 1696. Gli spazi risultano così precisamente definiti: dalla strada proveniente da Firenze si arrivava al prato situato davanti alla villa, delimitato da un lato dalla loggia con la fonte e dall'altro dal "pallottolaio", realizzato all'epoca del cardinale Carlo; il giardino di mezzogiorno era costituito da una prima zona adiacente alla facciata sud della villa e delimitata da un muretto decorato con le sculture dei due nani in marmo; in prossimità della facciata e dei muri perimetrali vi era una zona verde che conteneva le spalliere di cedrati, tipiche dei giardini medicei coevi; questa parte del giardino nella pianta del Ruggieri appare divisa in tre aiuole quadrate, anziché nei due

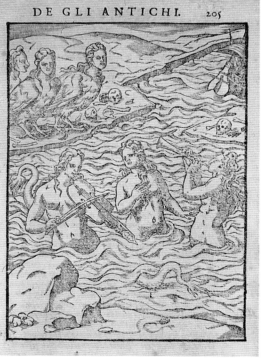

Fregio con lo stemma della famiglia Badoer retto da due sirene, in Ovidio, *Metamorfosi* (1470-1480), Rimini, Biblioteca Gambalunghiana

Incisione raffigurante tre sirene in forma di uccello e tre in forma di pesce, in V. Cartari, *Le immagini degli dei degli antichi*, Lione 1581

pag. 167
F. Furini, *La celebrazione dell'Accademia di Careggi*, particolare, ca. 1635 Firenze, Palazzo Pitti, salone di Giovanni da San Giovanni

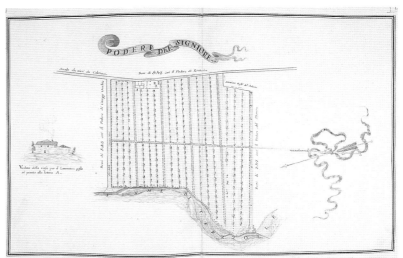

1, 2

3

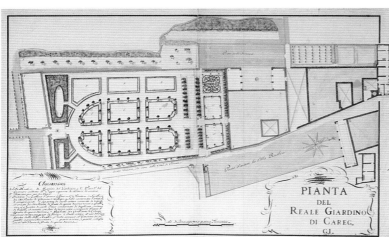

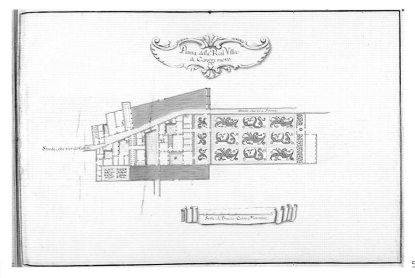

4

5

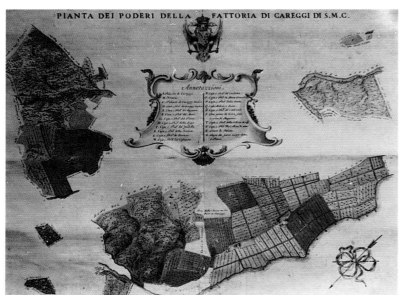

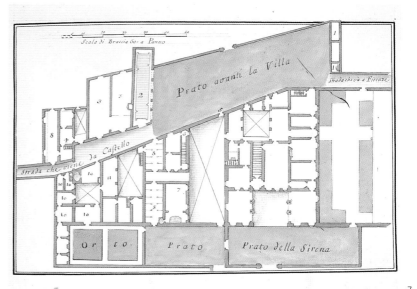

6

7

1 - G. Giovannozzi, *Pianta della villa*, 1696
Firenze, Archivio di Stato, *Scrittoio delle R. Possessioni*, tomo VIII

2 - G. Giovannozzi, *Prospetto sud della villa*, 1696
Firenze, Archivio di Stato, *Scrittoio delle R. Possessioni*, tomo VIII

3 - G. Giovannozzi, *Pianta del podere del signore*, 1696
Firenze, Archivio di Stato, *Scrittoio delle R. Possessioni*, tomo VIII

4 - *Pianta del reale giardino di Careggi*, XVIII secolo
Firenze, Museo di Firenze com'era, cass. 68, n. 2907

5 - G. Ruggieri, *Pianta della Real Villa di Careggi Nuovo*, XVIII secolo; Firenze, Biblioteca Nazionale, Palat. 3. B. 1. 5

6 - *Pianta dei poderi della fattoria*, XVIII secolo
Firenze, Archivio di Stato, *Scrittoio delle R. Possessioni*, piante, n. 69

7 - *Pianta del piano terreno della villa*, XVIII secolo
Archivio di Stato di Praga, RAT. B.A. 48, c. 50

spartimenti rettangolari secenteschi; è inoltre scomparso il boschetto di frutti nani, sacrificato dalla organizzazione delle nuove aiuole; il grande giardino di mezzogiorno si presenta sostanzialmente immutato, è diviso in tre gruppi di aiuole rettangolari, termina con la ragnaia che reca al centro la vasca circolare della fonte; poco più avanti troviamo lo stanzone per il ricovero dei vasi. Il giardino di ponente è sostanzialmente simile in tutte le piante; però nel disegno dell'Archivio di Praga sono chiaramente visibili le vasche delle sculture addossate alle colonne del cortile davanti al prato che per la prima volta troviamo indicato come "prato della sirena". Nel rilievo del Ruggieri tale dettaglio non esiste, mentre al centro del cortile compare una forma circolare che potrebbe essere la "tavola di pietra sorretta da mensole di ferro" descritta negli inventari settecenteschi.

Di quegli stessi anni è l'incisione di Giuseppe Zocchi che raffigura la villa da sud-ovest. L'ampia veduta consente di percepire il rapporto che legava le due ville di Careggi Vecchio e Careggi Nuovo al paesaggio circostante, ancora a carattere tipicamente agricolo, attraversato dalla viottola alberata che scendeva al Terzolle.

In documenti da noi ritrovati recentemente, varie descrizioni della fabbrica risalenti agli anni precedenti all'arrivo a Firenze di Pietro Leopoldo già denunciavano lo stato di degrado in cui si trovava tutta la costruzione. Anche il giardino appariva in stato di generale abbandono; tuttavia, mentre per la villa si procedeva solo ai "resarcimenti non differibili" e tranne che per modesti lavori di manutenzione si intervenne solo nelle situazioni che potevano comportare pericolo, nel 1744 fu deciso di "ristabilire il giardino di Careggi, il quale si trovava in uno stato non più tollerabile per essere il medesimo sotto l'antica direzione dei giardini di S.A.R. stato malamente mantenuto in tutte le sue parti, dimodoché era quasi ridotto in macchia il che cagionò una mutazione totale nel suo ristabilimento affine di ridurlo nuovamente in uno stato pulito e fruttuoso, come in effetti si trova presentemente rimesso, mediante la piantazione di nuovi boschetti, cedrati et altri alberi fruttiferi a norma del disegno che fu dato et eseguito nel 1744..."[24].

Il progetto a cui si fa riferimento in queste relazioni, conservate all'Archivio di Stato di Firenze, ritengo sia da identificarsi nel disegno settecentesco custodito nell'Archivio topografico del museo "Firenze com'era" intitolato *Pianta del Reale Giardino di Careggi*[25]. Interessante è il confronto fra la pianta del Ruggieri e tale disegno di pochi anni successivi: ritroviamo lo stesso antico impianto di giardini divisi da muri, ma diversamente articolato nel disegno delle aiuole. Per la prima volta troviamo una delle tre aiuole che erano situate davanti al prospetto sud e destinate "per uso di fiori", disegnate a *rocailles* con bordure vegetali. Interessante è la detta-

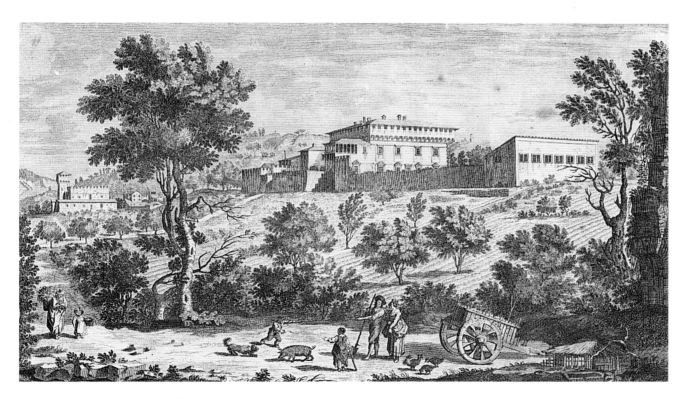

Giuseppe Zocchi, *Veduta della villa di Careggi*, 1744

gliata descrizione delle essenze che vengono poste ad ornamento delle singole parti; troviamo precise indicazioni botaniche: "spalliere d'aranci da fiore, spalliere di gelsomini catalogni, arboscelli sempre verdi, bordure di bossolo, boschetti di cedrati, aiuole a fiore, piante da frutto e prati".

È stato anche possibile individuare nei documenti conservati nell'Archivio di Stato di Firenze i contratti di manutenzione, stipulati dal 1742 al 1763, tra il direttore dei giardini (Gervais e successivamente Giorgio Francesco de Gilles) e il giardiniere di Careggi Antonio Bencini, che denotano una costante attenzione alla buona conduzione di tutti i terreni, sia quelli semplicemente ornamentali, sia quelli ortivi che si trovavano nella proda sottostante e nell'orto della fattoria, i cui prodotti, secondo le disposizioni del Gervais, erano riservati al conte Richecourt. Anche i numerosi poderi erano ancora tutti coltivati e il palazzo di Careggi Vecchio, che costituiva il centro amministrativo della proprietà fondiaria, era dichiarato in buone condizioni: "In tutta questa gran fabbrica non vi sono mancanze di gran considerazione, in specie nelle mura principali"[26].

Questo dimostra che l'interesse dei Lorena era rivolto ai beni produttivi piuttosto che alla villa, il cui mantenimento comportava ingenti spese. In ossequio alle leggi dell'economia, senza tenere conto del prestigio storico che rappresentava, la villa di Careggi con tutti i suoi terreni fu posta in vendita con *Motu proprio* di Pietro Leopoldo del 28 settembre 1779. Con rescritto del 14 febbraio 1780 la proprietà fu venduta a Vincenzo di Ferdinando Orsi, che aveva offerto un aumento del 12,5 per cento sulle stime fatte dallo Scrittoio delle Possessioni. Nel contratto di vendita è riportata la Relazione di stima dell'architetto Gaspero Maria Paoletti, del 15 ottobre 1779, che descrive dettagliatamente villa e annessi[27].

Agli inizi dell'Ottocento nella iconografia conosciuta il complesso di Careggi compare ancora legato al paesaggio circostante. Esemplare a questo proposito è la veduta dell'Inghirami del 1805 che mostra i palazzi di Careggi Vecchio e Careggi Nuovo dominare liberamente la collina che scendeva verso il Terzolle.

Nel 1848 gli Orsi vendettero la proprietà a Francis Joseph Sloane, ricco imprenditore inglese e appassionato studioso della storia e dell'arte toscana. Questi apportò notevoli modifiche a tutta la villa, nel gusto arcaicizzante tipico degli inglesi che vivevano sulle colline fiorentine nella seconda metà dell'Ottocento. Per quanto riguarda gli interventi sugli spazi esterni, possono attribuirsi a questo periodo il riassetto all'accesso alla villa, con la creazione del monumentale cancello neoclassico su viale Pieraccini, la demolizione della loggia con fontana e del pallottolaio secentesco che si trovavano sul prato davanti alla villa, l'abbattimento dei muri merlati che dividevano il prato di ponente dal giardino di mezzogiorno e dall'orto della fatto-

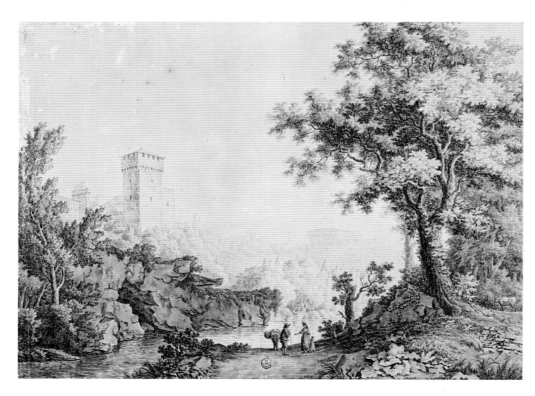

F. Inghirami, *La Villa di Careggi del Magnifico Lorenzo*, 1805
Firenze, Gabinetto Disegni
e Stampe degli Uffizi, 12042 S

171

ria, la trasformazione delle aiuole con le spalliere di cedrati in terrazzini per l'uscita sul giardino e infine la realizzazione di un parco romantico con piante ad alto fusto. Tale sistemazione creava una cortina ininterrotta che circondava quasi interamente la villa, tanto da renderla completamente nascosta alla vista; pur rispettando le perimetrazioni e gli spartimenti interni definiti nei secoli precedenti, si creava una prima netta separazione tra i giardini, i campi e il fiume.

Nel 1871 vi fu un nuovo passaggio di proprietà al conte Augusto Bouturlin dal quale tutto il complesso passò in seguito all'Amministrazione ospedaliera fiorentina che realizzò sui terreni della fattoria il complesso ospedaliero, adibì la villa a sede della direzione amministrativa e l'edificio di Careggi Vecchio a scuola per infermieri.

Nel 1958 fu redatto un inventario delle piante ad alto fusto che componevano il parco ottocentesco; la nota inizia con una breve descrizione: "Il perimetro del parco è costituito da piante di alto fusto che chiudono il giardino interno, impedendo a chiunque transiti nelle sue vicinanze di vedere attraverso di esse. Villa e giardino sorgono su di un leggero rilievo

del terreno ove la val di Mugnone sfocia nella piana dell'Arno; il terreno è di medio impasto, fertile, piuttosto siccitoso. L'esposizione nord-sud"[28].

L'abbandono della coltivazione dei poderi intorno alla villa, la continua realizzazione di capannoni di servizio all'attività ospedaliera che hanno raggiunto i terreni immediatamente sottostanti e la totale incuria delle sponde del Terzolle hanno reso definitivo il distacco tra l'edificio e il suo intorno.

La prospettiva del lato ovest della villa, privilegiato da tutta l'iconografia del passato, sta ormai perdendo il suo valore originario. A chi percorre la strada di fondovalle lungo il Terzolle appaiono i resti dei muri che reggevano le sponde del torrente in totale abbandono, l'antico accesso merlato ricoperto dai rovi, la viottola di collegamento con la villa invasa da materiali di deposito, in parte asfaltata e piantumata con moderni pini marittimi, totalmente estranei alle originarie essenze vegetali. Lo stretto rapporto, squisitamente umanistico, fra l'edificio e il suo intorno, fra la villa e il paesaggio in relazione al quale era stata pensata e realizzata, rischia di andare definitivamente perduto.

 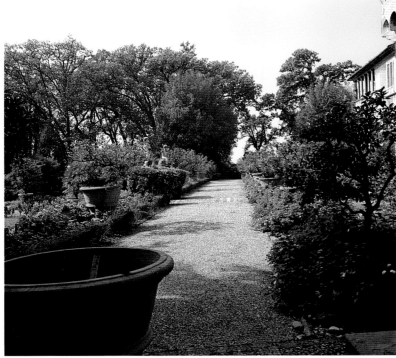

Particolari del giardino allo stato attuale

Note

1 Il documento è pubblicato in M. Martinelli, *Al tempo di Lorenzo*, Firenze 1992, p. 119.

2 G. Villani, XIV sec., I ed. 1537, ed. cons. 1845, lib. IX, cap. 318, p. 341.

3 Biblioteca Nazionale Centrale di Firenze, mss. II.I, 469; manoscritto anonimo intitolato *Careggi villa notizie.*

4 Archivio di Stato di Firenze, Scrittoio delle R. Possessioni, tomo VIII, intitolato *Descrizione geografica di tutti i beni che nel presente stato gode e possiede il Serenissimo Gran Duca Nostro Signore nella sua fattoria di Careggi fatta nell'anno 1696.* Il volume contiene la descrizione di tutti i poderi che facevano parte della tenuta di Careggi, con le notizie degli acquisti e i rilievi eseguiti da Giovannozzo Giovannozzi.

5 A. Chastel, *Arte e umanesimo a Firenze*, II ed., Torino 1964, p. 159.

6 Biblioteca Nazionale di Parigi, Fond Italien 1588; il documento è trascritto in M. Ferrara, F. Quinterio, *Michelozzo di Bartolomeo*, Firenze 1984, p. 311.

7 M. Ficino, *Epistolae*, lettera del 28 aprile 1490; versione volgare di F. Figliucci, *Divine Lettere del gran Marsilio Ficino*, Venezia 1546-1548, tomo 2°, p. 144.

8 A. Poliziano, *Stanze per la giostra del Magnifico Giuliano*, libro primo, vv. 79-85; cfr. G. Conte, *Il mito giardino*, Catania 1990.

9 Leonardo da Vinci, *Manoscritto Arundel*, c. 114 v., citato in A. Vezzosi, *Il vino di Leonardo*, Firenze 1991.

10 Archivio di Stato di Firenze, Mediceo avanti il Principato, n. 104, cc. 61-72v., cfr. G. Contorni, *Careggi dagli inizi del Cinquecento alla fine del granducato mediceo*, in *Architettura di Lorenzo il Magnifico,* catalogo della mostra, Firenze 1992, pp. 68-69.

11 Archivio di Stato di Firenze, Notarile moderno, Giovanni Andrea Perelli, prot. 30547, c. 23 v.; cfr. L. Baldini, *Careggi dal Settecento ad oggi*, in *L'architettura di Lorenzo il Magnifico*, catalogo della mostra, Firenze 1992, pp. 70-72.

12 G. Rucellai, *Il Zibaldone quaresimale*, in A. Perosa, *Giovanni Rucellai e il suo Zibaldone*, London 1960.

13 Cfr. M. Calvesi, *Il sogno di Polifilo prenestino*, Roma 1980.

14 Archivio di Stato di Firenze, Scrittoio della R. Possessioni, n. 4166, c. 6.

15 Archivio di Stato di Firenze, Scrittoio delle R. Possessioni, n. 4168, c. 55, 57, 64, 92; cfr. G. Contorni, *op. cit.*

16 Archivio di Stato di Firenze, Scrittoio delle R. Possessioni, n. 4307, c. 6; A.S.F., Mediceo avanti il Principato, n. 165, cc. 64-77.

17 Archivio di Stato di Firenze, Scrittoio delle R. Possessioni, n. 4306, c. 92.

18 Archivio di Stato di Firenze, Scrittoio delle R. Possessioni, n. 4307, c. 6.

19 Archivio di Stato di Firenze, Notarile moderno, Giovanni Andrea Perelli, prot. 30547, c. 21 r.

20 Platone, *La repubblica*, 617.b, vol. II, trad. F. Gabrielli, Milano, 1981, p. 378.

21 F.L. Del Migliore, *Firenze città nobilissima illustrata*, Firenze 1684, pp. 512-513.

22 A. Rinaldi, *Grotte domestiche nell'architettura fiorentina del '600. Dinastia e natura nella grotta di palazzo Giugni*, in *Arte delle grotte*, Genova 1987, p. 35.

23 Archivio di Stato di Firenze, Scrittoio delle R. Possessioni, tomo VIII.

24 Archivio di Stato di Firenze, Scrittoio delle Fortezze e Fabbriche Granducali, n. 2776, c. 119 v.: "Relazione de lavori da farsi alla villa di Careggi"; A.S.F., Scrittoio delle Fortezze e Fabbriche Granducali, n. 525: Descrizione dello stato presente della Reale villa e condotti di Careggi, 1764; A.S.F., Scrittoio delle Fortezze e Fabbriche Granducali,

n. 191: Indice della scritta del giardino di Careggi stipulata sotto dì Primo di gennaio 1742 e confermata 16 ottobre 1756, Istruzioni per i giardinieri per le coperte di agrumi 1770.

25 La riproduzione del disegno è stata esposta alla mostra "L'architettura di Lorenzo il Magnifico", Firenze, Spedale degli Innocenti, 8 aprile - 26 luglio 1992, e pubblicata in G. Contorni, *La villa medicea di Careggi,* Firenze 1992.

26 Archivio di Stato di Firenze, Scrittoio delle R. Possessioni, n. 3529: Stato generale delle fabbriche della fattoria. Descrizione dei lavori da farsi nella fattoria di Careggi 13 ottobre 1746.

27 Archivio di Stato di Firenze, Notarile moderno, Giovanni Andrea Perelli, prot. 30547, cc. 20-24.

28 Archivio Soprintendenza per i Beni Ambientali e Architettonici di Firenze e Pistoia, Villa di Careggi, 1958, A/773; un ulteriore inventario botanico è contenuto in *La villa di Careggi*, in *Guida agli alberi di Firenze*, a cura dell'Ordine dei Dottori Agronomi e dei Dottori Forestali di Firenze, Firenze 1986. Vedi anche D. Mignani, *I giardini di Careggi,* in *L'architettura di Lorenzo il Magnifico*, catalogo della mostra, Firenze 1992, pp. 74-78.

Il giardino di Palazzo Medici in via Larga

Cristina Acidini Luchinat

Un primo giardino in via Larga fu costruito da Cosimo e Lorenzo di Giovanni detto "Bicci" de' Medici, per completamento e abbellimento dell'abitazione che era risultata dall'unificazione delle tre case trecentesche della famiglia, intorno agli anni trenta del secolo[1]. Le spese per la costruzione del giardino sono puntualmente registrate in un documento contabile, intitolato "Quaderno di spese del orto di Cosimo e Lorenzo de' Medici" redatto, tra il gennaio e il marzo del 1432[2], da Giovanni di Nettolo Becchi. Il grande giardino, in forma rettangolare allungata in armonia con l'andamento longitudinale della casa (circa 90 metri per 44, un rapporto di 1 a 2), era cinto tutt'intorno da un muro merlato alto circa 6,70 metri, che lo separava anche dalla "corte grande" della casa, con la quale era collegato da una sola porta. All'interno lo spazio del giardino risulta spartito, per mezzo di bassi "muricioli", in aree diversamente specializzate: un pratello, l'orticino del pozzo, l'orticino dei melograni e l'orticino dei rosai. Di grande interesse la qualificazione formale del pozzo (indispensabile per l'irrigazione, insieme con le tubazioni interrate sotto i lastricati secondo l'uso arabo), che risulta ornato da uno "spiritello" dorato, vale a dire la statuetta di un putto, probabilmente in metallo: un segnale di pregio, che vale a farci immaginare il giardino della Casa Vecchia come un raffinato composto di architettura, vegetazione e manufatti artistici.

Adiacente al palazzo nuovo, che dopo la divisione dei beni familiari Cosimo di Giovanni costruì tra via Larga, via de' Gori e l'odierna via Ginori a partire dal 1445 con il progetto che si attribuisce a Michelozzo di Bartolomeo, fu creato, anche qui, un lungo giardino rettangolare, intestato lungo il lato su via de' Gori di una loggia a tre arcate coperta a terrazza. È bene precisare fin da ora che, se si eccettua la loggetta (rivestita da ornati barocchi in stucco, ma integra nelle sue strutture michelozziane parzialmente riportate alla vista), pressoché nulla del giardino attuale tramanda memoria dell'originario assetto mediceo, e per meglio dire cosimiano. Una testimonianza fondamentale, contenuta nelle *Ricordanze* di Bartolomeo Masi, dà

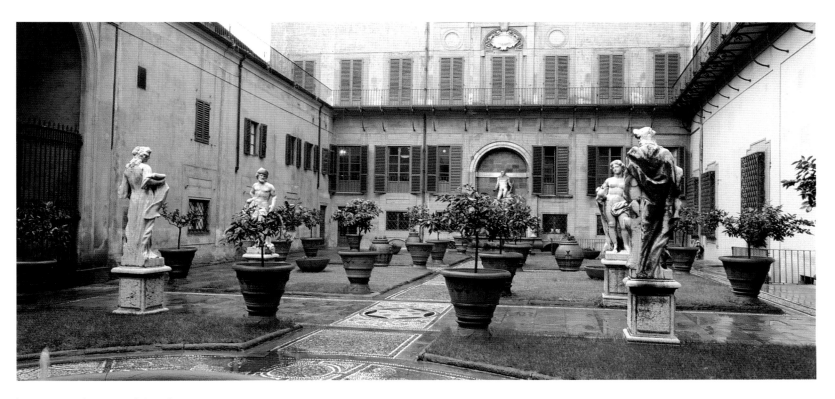

Firenze, Palazzo Medici, veduta del giardino

certezza infatti che nel settembre del 1518, per le nozze di Lorenzo duca d'Urbino con Maddalena della Tour d'Auvergne, il giardino fu in tutto o in gran parte distrutto: "El convito di dette nozze si fecie nel giardino che era di detto palazzo; che, per fare detto convito, si disfecie e lastricossi tutto con lastre piane commesse come si lastricano queste belle corte, e così al presente ancora, e così si pensa ch'egli si stia"[3].

Per tentare di ricostruire in via congetturale l'aspetto del giardino di Cosimo, che sarebbe poi stato di Piero e di Lorenzo, disponiamo di alcune informazioni che, ricomposte, portano a qualche interessante risultato. Non c'è dubbio intanto che il giardino, comunicante tramite una porticina con il cortile principale (detto in seguito, con bella denominazione che adotteremo in questo testo, "delle colonne"), partecipasse intensamente della vita pubblica e privata condotta dalla famiglia entro la chiusa cittadella del palazzo, com'è accennato con sintetica efficacia nella formula della portata al catasto del 1457: "un palagio [...] chon corte e orto dreto, murato intorno"[4]; per le nozze di Lorenzo di Piero con Clarice Orsini, nel 1469, "nell'orto sotto la loggia" pranzarono numerosi giovani.

La consistenza botanica del giardino è difficilmente determinabile. L'unica veduta quattrocentesca che contenga accenni in tal senso è la piccola immagine del palazzo, con il chiuso giardino annesso, nella miniatura uscita dalla bottega di Pietro del Massaio con *Florentia*, dell'ultimo quarto del secolo[5]: dal muro di cinta s'innalza un fitto boschetto di alberi ad alto fusto, le cui chiome espanse sembrano riferibili più ad allori o lecci che a cipressi, senza dimenticare però che nella comunicazione per immagini stereotipata e sintetica del miniatore il boschetto di alberi potrebbe essere niente più che un segnale indicatore dell'esistenza di un giardino. Con un aumento di qualità spettacolare rispetto al pur curato giardino della Casa Vecchia, il giardino del nuovo palazzo ospitava non tanto alberi da frutto, quanto piuttosto bossi lavorati con arte topiaria. A giudicare dalla descrizione dell'Avogadro essi erano paragonabili, per numero e per varietà, alla serie di figure pure intagliate nel bosso che, con ispirazione a un enciclopedismo di ascendenza medievale, Giovanni Rucellai aveva fatto fare ad abbellimento del suo celebre giardino di Quaracchi[6]: lo scrittore infatti ricorda nel giardino di Cosimo un elefante, un cinghiale, una nave, un ariete, una lepre dalle orecchie ritte, una volpe inseguita da cani, cervi e insomma tutti gli animali che è possibile trovare[7]. Inoltre abbiamo memoria di un altro esempio di arte topiaria, questo rispondente a esigenze di propaganda politica pienamente confacenti al comportamento di Cosimo e della famiglia in genere. Nel preparare i festeggiamenti in onore del giovane Galeazzo Maria Sforza, figlio del duca di Milano, che nel 1459 visitò Firenze e fu splendidamente accolto nel palazzo, si era in-

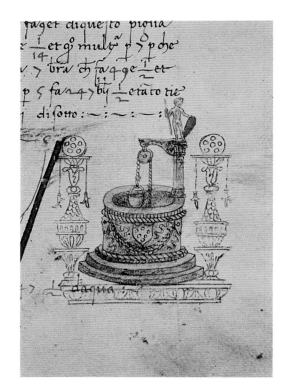

Miniatura di pozzo con spiritello,
in F. Calandri, *Aritmetica*, codice
Riccardiano 2669, c. 81r
Firenze, Biblioteca Riccardiana

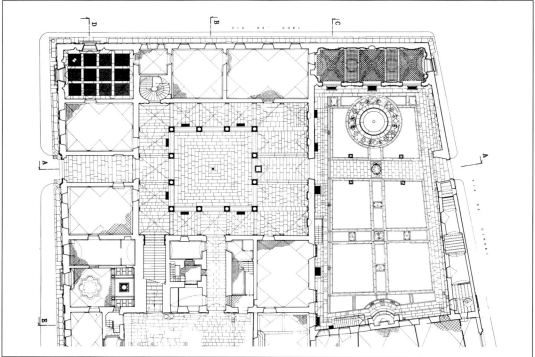

Firenze, Palazzo Medici, pianta
dello stato attuale
(a destra il giardino)

fatti avuto cura di modellare nel bosso un potente simbolo di alleanza, vale a dire gli stemmi congiunti del padrone di casa e dell'ospite: "una bissa in forma dell'insegna di Vostra Excellentia", scriveva Niccolò de' Carissimi nella sua relazione al duca, alludendo al biscione sforzesco, "et da canto gli è el scudo com l'arma del prefato Cosmo: questa tale bissa et arme sono de herbe nate et piantate in una piota de tereno quale quanto più cresceranno, tanto più crescerà dicta insegna"[8].

Un'ulteriore importante informazione sulle aree verdi nel perimetro del palazzo riguarda il terrazzo sopra la loggia, che pare fosse coperto da una falda di tetto spiovente sorretta da colonne ioniche, a protezione di un giardino pensile: "sulla sommità del tetto", annotò con meraviglia il visitatore tedesco Reuchlin, a Firenze nel 1482, "è un boschetto piantato ad alberi, i giardini delle Esperidi e i pomi d'oro"[9]. Un verziere sopraelevato, questo dei Medici, che poteva non essere il solo a Firenze – giacché si è ipotizzato un giardino pensile nel palazzo dei Pazzi, di cui sarebbe memoria figurativa nello sfondo dell'*Annunciazione* intarsiata da Giuliano da Maiano nella Sagrestia delle Messe in Duomo[10] – ma che certo è da valutare come una sofisticata attrattiva del palazzo, nota supplementare di magnificenza derivata dagli esempi antichi. Con un rimando alle più ampie descrizioni di Diodoro Siculo, Leon Battista Alberti nel suo trattato *De re aedificatoria* aveva ac-

cennato agli splendori dei giardini pensili (collocandoli per una svista in Siria); e sebbene il *De re aedificatoria* non circolasse a stampa prima del 1486 – data della *editio princeps* patrocinata da Lorenzo il Magnifico – pure era già noto attraverso copie manoscritte, che figuravano nelle biblioteche dei diversi familiari dei due rami, cosicché non è impensabile un rapporto, di consentaneità se non di rigida dipendenza, fra pagina albertiana e giardino pensile laurenziano[11]. Due teste bronzee sono ricordate in un "terrazzino" nell'inventario del palazzo alla morte di Lorenzo il Magnifico, nel 1492. Oggi, un rado pergolato e alcune piante in vaso tramandano la memoria dell'antica funzione del terrazzo su via de' Gori.

La compresenza di una struttura a orto e giardino e di elementi evocanti l'antichità è un dato certo dei giardini medicei del palazzo e di San Marco che, per quanto si sa, li caratterizza in modo spiccatamente originale, ponendoli tra i primissimi esempi di quell'impiego dei pezzi archeologici quali ornamenti significanti di percorsi giardinieri, che avrebbe trovato nelle illustrazioni dell'*Hypnerotomachia Poliphili* di Francesco Colonna (pubblicata a Venezia nel 1499) una sistemazione visiva di insostituibile fascino. Il cortile delle colonne nel cuore del Palazzo Medici di via Larga, il giardino murato verso San Lorenzo e la loggia nella testata sud del giardino erano i luoghi privilegiati di un'esposizione altamente rappresentativa di "anticaglie", acquistate o avute in dono dai

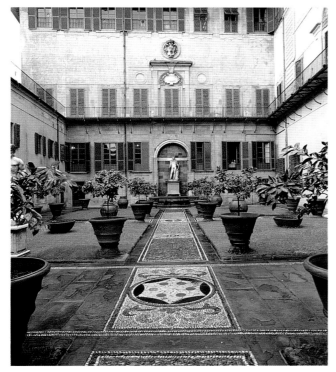
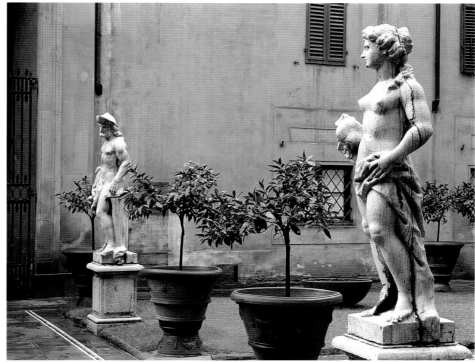

Firenze, Palazzo Medici, vedute del giardino

Medici, nel quadro di un instancabile collezionismo parimenti rivolto alle gemme, ai vasi in pietre dure, ai bronzetti, fin dai tempi di Cosimo *Pater Patriae*: e quelle gemme, che per dimensione e pregio non potevano esser viste e godute se non tirandole fuori dagli scatolini nel chiuso di uno studiolo, furono riprodotte o rielaborate nei medaglioni marmorei di ambito donatelliano nel cortile, affinché propagassero l'informazione, sia pure in modo allusivo e mediato, sul tesoro familiare. Nell'orto e nel cortile il Vasari fece in tempo a vedere – nonostante le spoliazioni succedute alla cacciata del 1494 avessero impoverito l'allestimento originario – "torsi di femmine e maschi", di tutta evidenza pezzi di statuaria antica.

Sopra il passaggio tra il cortile e il giardino stava un busto di Adriano, oggi negli Uffizi. Ai lati erano due pezzi antichi tra i più celebri della collezione, il *Marsia* di pavonazzetto chiaro (detto "bianco") acquistato già da Cosimo, anch'esso negli Uffizi, e il *Marsia* in porfido (il cosiddetto "gnudo rosso") acquistato da Lorenzo e poi restaurato dal Verrocchio, non identificabile; ho già espresso altrove[12] l'ipotesi che l'immagine di Marsia, reiterata in uno snodo cruciale delle aree adibite alle cerimonie e ai festeggiamenti di natura pubblica, svolgesse una funzione per così dire apotropaica, se non addirittura minatoria, contro l'ingresso di cattivi suonatori e l'esecuzione di cattiva musica.

Sul giardino si aprivano sei porte, ornate, come la maggioranza delle altre porte al pianterreno, da busti imperiali romani. Nella loggia erano presenti, forse infissi nella parete di fondo, dei rilievi antichi che, a dire del Vasari, Mariotto Albertinelli ebbe il permesso di copiare: sono stati identificati con relativa sicurezza quattro di essi, di cui un *Adone* e *due ignudi* nella Sala degli Stucchi della Provincia di Firenze al piano nobile del Palazzo Medici, *due putti* con il fulmine di Giove negli Uffizi, e un *Saturno-Occasione* nel Louvre[13]. Nell'orto era anche una testa in bronzo di cavallo, identificata comunemente con quella oggi nel Museo Archeologico di Firenze, che alimentava probabilmente una fontana parietale o pozzo, di cui s'ignora se fosse ubicata lungo il prospetto nord, dove adesso si trova la vasca con la statua eroica del marchese Riccardi, o lungo il fronte est.

La presenza degli illustri reperti antichi, disposti con un criterio che ignoriamo lungo il percorso tra cortile e giardino, con sosta nell'amena loggia meridionale, qualificava senza dubbio con caratteri di colta eccezionalità il giardino su via Ginori; ma parti integranti o addirittura perni di quel sistema d'immagini e di simboli sottintesi, erano le due statue bronzee collocate nei luoghi salienti del cortile delle colonne e del giardino, la *Giuditta* e il *David*, entrambe di Donatello (migrate dal palazzo in seguito alle vicende del 1494, e da allora conservate in altri contesti). Benché molto si conosca e si sia scritto su questi capolavori donatelliani, non è possibile allo stato odierno della ricerca stabilire con cer-

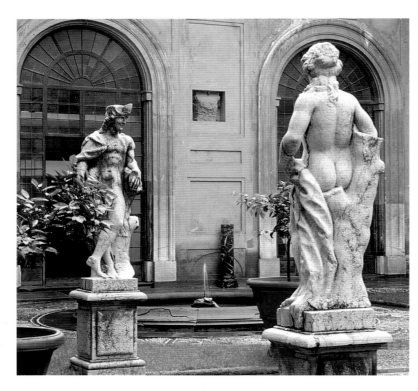

Firenze, Palazzo Medici,
particolare del giardino con statue
settecentesche

Statua antica di *Marsia* appeso
Firenze, Galleria degli Uffizi

Donatello, *Giuditta* con
basamento
Firenze, Palazzo Vecchio

tezza quale delle due opere fu eseguita per prima, quale pervenne per prima ai Medici e, per aggiungere un quesito in stretta dipendenza dalla data, a quale dei Medici era indirizzata. Ultimamente, le ipotesi che la *Giuditta* fosse un'opera commissionata da Cosimo o dal figlio Piero[14] sono state riviste alla luce di ragionate argomentazioni su un documento conservato nell'Archivio dell'Opera del Duomo di Siena che lascia intendere come nel 1457 Donatello fosse incaricato di eseguire una "mezza figura" (parte di una figura completa) di Giuditta per Siena[15]; si presume poi che, ritiratasi la committenza senese per le gravi congiunture politiche nelle quali si venne trovando quella Repubblica, i Medici abbiano rilevato il gruppo bronzeo in lavorazione e fatta eseguire appositamente da Donatello la base bronzea a tre facce con scene all'antica della rituale preparazione del vino: *Vendemmia*, *Pigiatura*, *Baccanale*, fitte di rimandi alle iconografie dei rilievi romani, in armonia con la concezione del circostante "giardino archeologico". Nel 1464, ad ogni modo, la *Giuditta* era montata su un basamento elevato da terra nel giardino di via Larga (in tal senso s'interpreta un'annotazione di Bartolomeo della Fonte: "In columna sub iudith in area medicea"[16]). Nella "colonna", o sostegno marmoreo, si leggevano due iscrizioni atte a circostanziare i valori etici connessi con l'immagine dell'eroina biblica, vincitrice del forte Oloferne: "Regna cadunt luxu surgent virtu-

tibus urbes / caesa videt humili colla superba manu" ("I regni cadono per mollezza, le città s'innalzano grazie alle virtù / [si] vede un collo superbo tagliato da un'umile mano"), e "Salus publica. Petrus Medices Cos. Fi. libertati simul et fortitudini hanc mulieris statuam quo cives invicto constantique a[n]i[m]o ad rem pub. redderent dedicavit" ("Salute pubblica. Piero figlio di Cosimo de' Medici dedicò questa statua di donna alla libertà e alla fortezza insieme, affinché i cittadini con animo invitto e costante ricambiassero alla repubblica"). La dedica da parte di Piero induce a credere che appunto a lui si dovesse l'iniziativa dell'acquisto e della collocazione della *Giuditta* nel giardino familiare, dove, issata su una base – piuttosto pilastro che colonna, vista la presenza di due iscrizioni non brevi, che si adatterebbero alle due facce opposte di un parallelepipedo –, svolgeva le funzioni di una fontana monumentale senza esserlo in senso proprio[17]. Appunto alla *Giuditta*, per la sua accessibilità da tutti e quattro i lati, sembra riferibile la brevissima menzione di Piero Parenti nella descrizione delle nozze di Lorenzo con Clarice Orsini nel 1469, allorché quattro "deschi" o banchi per la mescita del vino ai coppieri furono allestiti "intorno alla fonte che sai"; quanto alla posizione, è incerto se essa fosse in asse con il passaggio al cortile delle colonne, o piuttosto spostata verso la loggia, in corrispondenza del luogo occupato, nella ricostruzione novecentesca

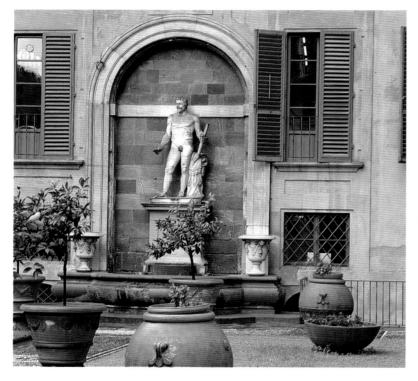 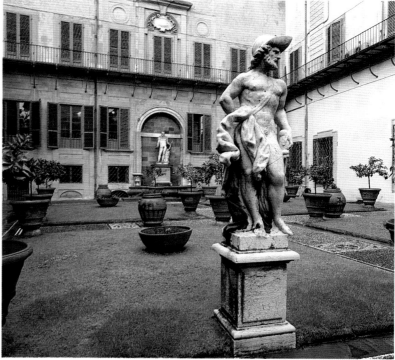

Firenze, Palazzo Medici,
particolari del giardino

secondo le tracce secentesche, da un bacino circolare interrato, anche se la prima ipotesi sembra la più attendibile.

Per il *David* bronzeo, montato al centro del cortile, si annoverano nella bibliografia più recente numerose e divergenti proposte di datazione: dai tardi anni quaranta[18] al 1460 circa[19], facendo oscillare di conseguenza anche le ipotesi sulla committenza da Cosimo, ancora nel pieno dell'attività nel primo caso, a Piero, subentrato al padre, con il declino di questi, nelle decisioni più importanti. Un ulteriore elemento di problematicità è nella forma del basamento, attribuito dal Vasari a Desiderio da Settignano giovane, del quale (oltre alla intrigante ricchezza materica) colpisce nella descrizione vasariana la caratteristica dell'essere aperto, o comunque penetrabile allo sguardo, che pure va conciliata con la menzione di "quella bella colonna" da parte del Parenti, testimone oculare della sistemazione esistente nel 1469. Nel prescindere dalle possibili ricostruzioni del basamento perduto, nonché dalla complessa questione del significato del *David* all'interno di un programma iconografico d'insieme comprendente anche i medaglioni marmorei del cortile[20], interessa qui far notare la cura estrema con la quale, ponendo nel centro geometrico del cortile la statua bronzea di *David*, fu assicurato che la sua base, senza rinunciare alla qualità formale e al pregio materico, consentisse al visitatore di percepire fin dall'ingresso l'esistenza del giardino, spazio di luce al di là del filtro oscuro del costruito, in un mobile gioco di riflessi e ombre degno della predella di Domenico Veneziano a Cambridge.

Nel 1494, con la cacciata di Piero il Fatuo da Firenze, il palazzo veniva saccheggiato, le collezioni disperse, gli arredi monumentali smantellati. In particolare, il *David* e la *Giuditta* presero la via della sede del potere civico, il primo entrando in Palazzo Vecchio e la seconda venendo posta (ma solo per un decennio) sull'Arengario del palazzo stesso, con una nuova iscrizione dettata dalla Signoria, che riprendeva semplificandolo uno spunto già presente nella base medicea: "Exemplum sal[utis] pub[licae] cives pos[uerunt] MCCCXCV".

L'Albertini, nella sua pubblicazione del 1510, registrò nel giardino la presenza di una fontana del Rossellino con un "Hercole di bronzo antico". Del giardino e della sua sorte pervengono ulteriori notizie solo nel 1518 ("si disfecie e lastricossi tutto..."), ma nella breve stagione tra il 1512 della restaurazione medicea e il 1518 delle nozze di Lorenzo con Maddalena ebbe probabilmente luogo un riassetto ornamentale di notevole impegno in coincidenza con la venuta a Firenze di Leone X, al secolo Giovanni de' Medici, figlio di Lorenzo il Magnifico, nel 1515. Si sa per certo che in quell'occasione fu posta nel giardino la statua di bronzo dorato di *Mercurio* di Giovan Francesco Rustici, che ancora nel 1609 era conservato nella Guardaroba del Palazzo con tre tartarughe bronzee: "Un Merchu-

Firenze, Palazzo Medici, la statua del tritone

pag. 180
Rossellino (?), fontana marmorea
Firenze, Palazzo Pitti, Galleria
Palatina

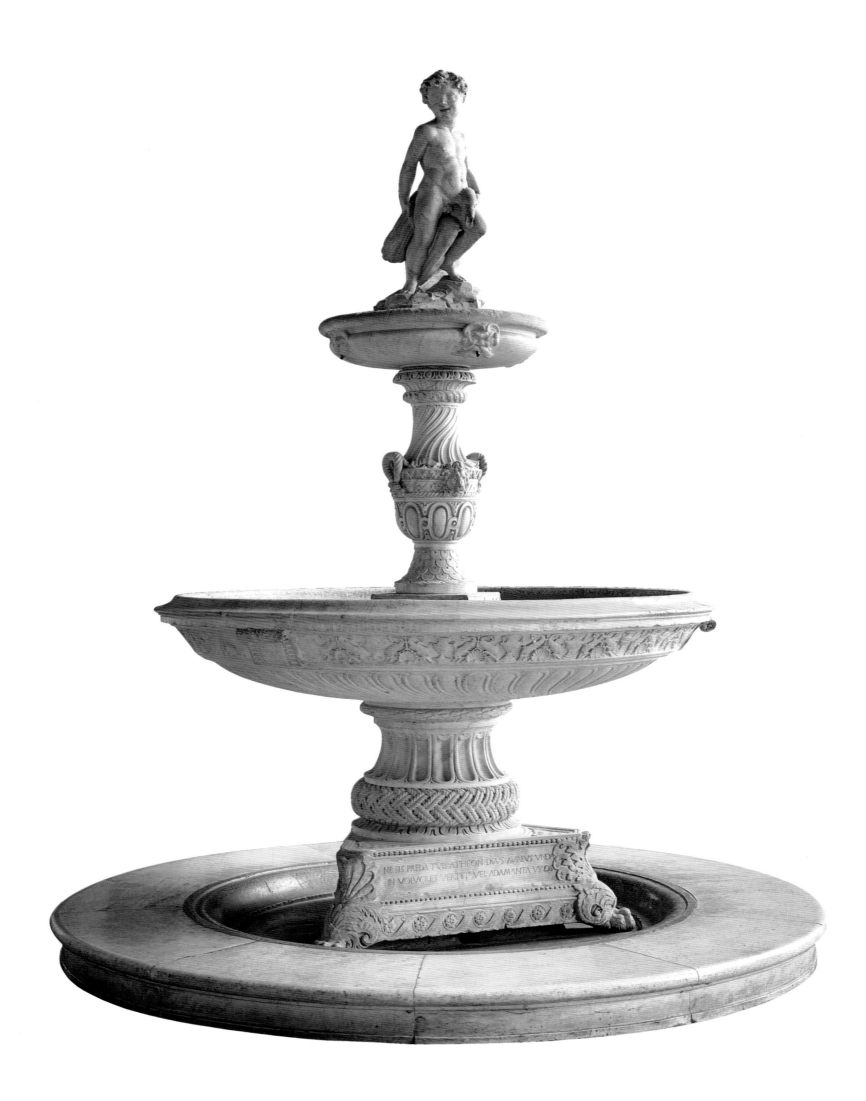

rio di Bronzo indorato che serviva per la fontana del cortile grande tre testuggini di bronzo che servivano a detta fontana"[21]. A proposito del *Mercurio* del Rustici (che dopo ignoti passaggi di proprietà ricomparve nella vendita della Wyndham Cook Collection nel 1925 e fu acquistato da Mr. Henry Harris[22]), ho avuto modo di esporre altrove un'ipotesi riguardante la fontana della quale doveva far parte[23]. La presenza di tre tartarughe bronzee nella Guardaroba insieme con la statua porta di necessità a considerare una fontana dalla base tripoda, tipologia frequente nel Quattrocento fiorentino. D'altro canto, richiede ancora di essere collocata in modo persuasivo nella committenza medicea la fontana oggi nello scalone della Galleria Palatina in Palazzo Pitti; assegnata al Rossellino, fu spostata nell'ambito verrocchiesco, anche nel tentativo (esperito dal Meller con la maggior convinzione) di identificarla con la fontana di Careggi che sosteneva il *Putto* bronzeo del Verrocchio; ma oggi, guardata con dubbio quest'ipotesi, si tende a ricondurla nella produzione rosselliniana e dunque a svuotare di fatto l'ipotesi di una provenienza da Careggi. Resta tuttavia necessario trovare un posto nella committenza medicea per questa fontana di marmo bianco, riccamente e finemente lavorata, con base tripoda, bacino sovrapposto, fuso allungato; nella base è infatti scolpita la divisa medicea dell'anello diamantato col cartiglio o "breve" del motto SEMPER. Oltre a questa divisa, la base reca un interessante distico latino inscritto in una delle

specchiature rettangolari allungate: "NE SIS PRAEDA TVIS ATHEON DEVS AVREVS VNDA/ IN VOLVCRES VERTIT VEL ADAMANTA VIROS", di cui si è osservata solo di sfuggita la connessione con la divisa medicea delle piume con l'anello, oltre che, giustamente, con le *Metamorfosi* di Ovidio[24]. Tradotti liberamente per attenuare l'anacoluto, i versi dicono: "Affinché non si sia, come Atteone, preda dei nostri, il dio dorato coll'acqua cangia gli uomini in uccelli o in diamanti". Nell'ipotesi da me proposta, il "dio dorato" del distico non è il *Putto* verrocchiesco, ma il *Mercurio* del Rustici; e poiché la fontana, per ragioni stilistiche, non è databile al 1515 ma vari decenni prima, riterrei che essa sia stata trasferita dalla sua (ignota) sede medicea al giardino di Palazzo Medici forse già prima del 1510, data della descrizione dell'Albertini, e nel 1512, rimosso l'*Ercole*, completata con il *Mercurio* sopra una palla e con le tre tartarughe del Rustici; infine, venne adattata alla nuova circostanza con l'iscrizione del distico già ricordato, come aiuterebbero a credere i caratteri materiali dell'epigrafe, le cui lettere sull'estrema destra paiono inserite con difficoltà nella fascia piana, a ridosso del fogliame in rilievo. Non si spiega d'altronde, se non in questa precisa contingenza della storia familiare, il contenuto dell'iscrizione, che adombra un lucido e disilluso esame dei comportamenti da tenere nel caso di un rivoltarsi ostile dei concittadini: o la fuga, simboleggiata dalla levità veloce dei pennuti, o l'impavida resistenza, propria del diamante. Così appunto i Medi-

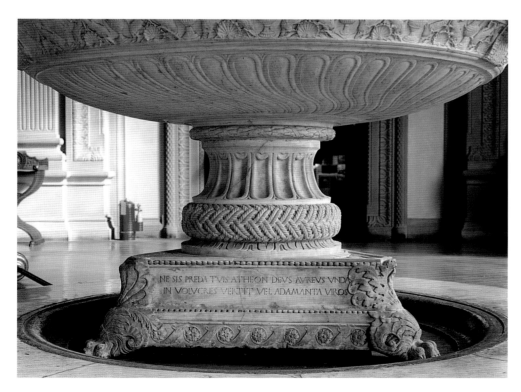

Rossellino (?), fontana marmorea, particolare del basamento
Firenze, Palazzo Pitti, Galleria Palatina

ci avevano affrontato gli eventi del 1494: con la fuga dapprima, ma, alla lunga, con la resistenza che aveva consentito la permanenza della dinastia, grazie al ritorno di Giuliano e di Lorenzo nel 1512. La fontana avrebbe avuto la sua sede in Palazzo Medici per pochissimi anni; mentre la statua poté trovar luogo nel chiuso degli appartamenti, la candelabra marmorea riprese la via di qualche giardino familiare, finché la ritroveremo nell'Ottocento nella cinquecentesca Grotta degli Animali nel giardino della villa di Castello.

Con la distruzione del 1518 s'interrompe la vicenda del giardino del palazzo di via Larga; né ci meraviglia che nel 1519-1520, incaricato dal cardinale Giulio de' Medici di sostituire l'irrecuperabile *David* di Donatello con una nuova statua nel cortile delle colonne, Baccio Bandinelli non si preoccupasse di mantenere la visibilità del giardino. Il Vasari s'indignava vedendo la base dell'*Orfeo* bandinelliano, "grossa e tutta massiccia, di maniera che ella ingombra la vista di chi passa e cuopre il vano della porta di dentro; sì che passando, e' non si vede se 'l palazzo va più in dietro o se finisce nel primo cortile"[25]; ma, in realtà, non c'era più un vero giardino da valorizzare attraverso un elaborato cannocchiale prospettico. In una nicchia della parete settentrionale, a rincontro della loggia, nel 1531 fu collocato per volere di Clemente VII (Giulio de' Medici) il gruppo in marmo del Bandinelli di *Laocoonte*, copia dal celebre originale, protetta da una rete di fil di ferro[26]; due anni dopo, nel cortile aveva luogo una grandiosa festa in occasione delle nozze di Alessandro de' Medici con Margherita d'Austria. Un singolo albero restava, se crediamo alla veduta di Stefano Buonsignori (1584), in asse con l'arcata d'ingresso al cortile. Ma già sul finire del secolo l'antico giardino era diviso in due da un muro (riportato nella planimetria del piano terreno del 1650 [27]), e la metà a nord era adibita a cantiere per la lavorazione dei marmi destinati alla Cappella dei Principi in San Lorenzo, con un ricetto per uso di pozzo (?) ricavato nell'angolo nord-ovest.

Con l'acquisto del palazzo da parte di Cosimo e Gabbriello Riccardi, nel 1659, ma soprattutto con Francesco Riccardi, ebbe inizio un periodo di grandi trasformazioni, ampliamenti e abbellimenti che, nel portare per certi aspetti l'edificio al livello delle grandi residenze europee, intervenivano ad alterare con conseguenze di diverso ordine l'eredità medicea[28]. In particolare, l'area lastricata dell'ex giardino fu riportata al suo antico uso a partire dal 1660, mentre si lavorava al tempo stesso al rinnovamento della loggia micheloziana, menzionata nei documenti come "galleria", e si apportavano restauri e migliorie alla cinta muraria su via de' Gori e via de' Ginori; su quest'ultima furono aperti un portale dalla mostra a conci bugnati e una finestra inginocchiata. Non sono stati resi noti finora documenti riguardanti la sistemazione del nuovo giardino riccardiano, e addirittura, benché l'argomento presenti non poco

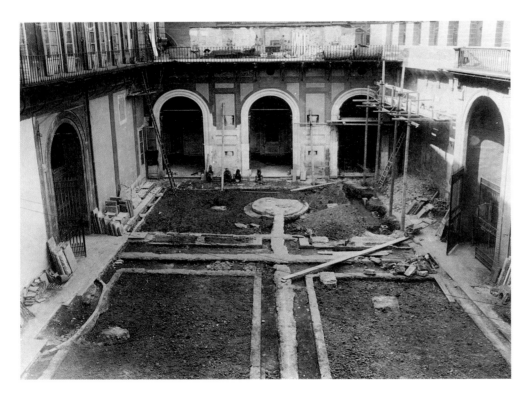

Foto d'epoca dei lavori di scavo
nel giardino
Firenze, Biblioteca Riccardiana

interesse, si sono messe scarsamente a frutto le informazioni offerte dalla documentazione fotografica degli scavi eseguiti a partire dal 1911, durante il ripristino generale del palazzo sotto la guida di Arturo Linaker. A quanto si comprende, il giardino del Seicento aveva un elemento dominante a sud (sinistra entrando), in forma di un'unica aiuola rettangolare compresa tra la loggia e la corsia lastricata che univa l'arcata del cortile con quella su via de' Ginori; al centro dell'aiuola era una fontana circolare, di cui si vede l'impianto affiorante dagli scavi, forse la "vasca della fontana del cortile grande" cui si lavorava nel 1663. Lungo il lato nord dell'aiuola, quattro tracce rettangolari in laterizio fanno pensare a "cassoni" per piante, o altra struttura fissa a uso giardiniero. A destra dell'ingresso si trovavano due aiuole rettangolari separate da un vialetto corrente in senso longitudinale; di queste la più interna, a ridosso del palazzo quindi, risultava intaccata nel lato lungo da un profilo di cordonato ricurvo, cui corrispondeva un'articolata indentatura nel lastrico alla base dell'edificio, segno che vi era stata una struttura, sebbene sia difficile a dirsi – non conoscendo le piante dei condotti idraulici – se si possa considerarlo traccia di un bacino addossato alla parete. Nella testata nord, dove era stato a suo tempo sistemato il *Laocoonte* bandinelliano, fu posta su un fondale incrostato di scuro verde di Prato una statua virile antica che, con testa moderna, rappresentava il ritratto eroico di Francesco Riccardi; al di sotto, una vasca ornata di vasi mar-

morei. La composizione è così ricordata nella perizia del 1810: "una fonte con vasca a terra, sopra della quale postavi una statua di un soldato eretto sul piedistallo, di figura colossale, mista di antico e moderno lavoro"[29]. Ma anche il giardino voluto da Cosimo e Francesco Riccardi, che aveva ripristinato per il negletto spazio del "secondo cortile" una funzione così appropriata, non doveva giungere fino a noi. Nelle descrizioni che precedono e accompagnano il passaggio di proprietà del palazzo da Vincenzo, ultimo dei Riccardi, al granduca, nel 1814, di nuovo si parla di "cortile allo scoperto", "secondo cortile" o "cortile grande", comprendente una stalla per trenta cavalli con ingresso da via de' Ginori, una rimessa con ingresso da via Larga, e una serie di annessi adibiti ai vari servizi delle scuderie e ad altri ancora: lavaggio delle carrozze, fienile, stanze dei cocchieri, bagni, cucinette, canova e vendita di vino[30]. Con l'ingresso nella proprietà governativa, il palazzo fu oberato di una diversa, ma non meno invasiva serie di funzioni, fino a che agli inizi del nostro secolo, dietro le sollecitazioni del consigliere provinciale Arturo Linaker e del consulente artistico Enrico Lusini, nel 1911 fu istituita una "Commissione pel riordinamento del palazzo Mediceo Riccardi" con l'intento esplicito di liberare il palazzo dalle aggiunte improprie e riportarlo, per quanto possibile, all'originario aspetto quattrocentesco. Il cortile-giardino su via de' Ginori – che al momento ospitava anche, adiacente alla loggia, un ufficio telegrafico coperto in ferro e vetro – fu investito da

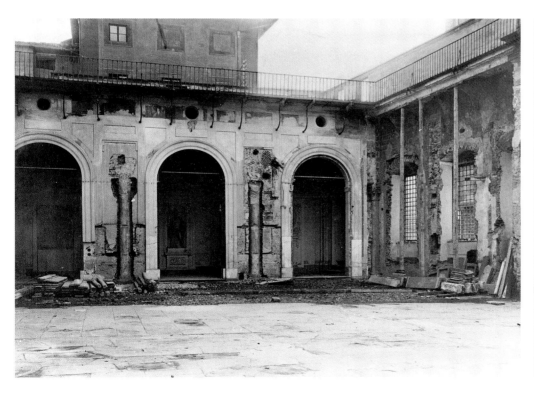

Foto d'epoca di indagini
distruttive al prospetto
della loggetta
Firenze, Biblioteca Riccardiana

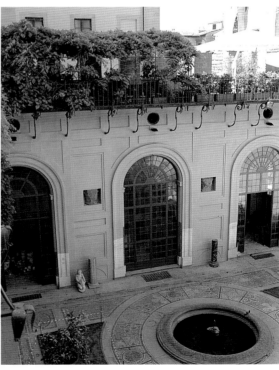

Stato attuale del prospetto
della loggetta

questa, tutto sommato, positiva ondata di ripristini che interessò la loggia, le strutture murarie perimetrali, i prospetti e, naturalmente, il piano di calpestio lastricato.

Nel 1912 fu approvato un progetto per il giardino, che teneva conto delle tracce secentesche reperite nello sterro[31] per proporre una semplice spartizione in riquadri, il ripristino di una vasca circolare dinanzi alla loggia e un sistema di percorsi lastricati di andamento ortogonale, eccezion fatta per l'anello intorno alla vasca, impreziosito, come pure la corsia longitudinale mediana, da un imbrecciato ornamentale di sassolini di fiume in cui furono inseriti gli stemmi Medici e Riccardi in commesso marmoreo. Fu deciso di non perimetrare le aiuole col bosso, ma, secondo il parere del Lusini, di collocare agli angoli conche per agrumi, eseguite dalle fornaci Altoviti, con aranci forti al posto dei troppo delicati limoni; da questa esperienza il Lusini poté poi passare, come si è detto altrove, a una libera rievocazione progettuale del tema del giardino mediceo del Quattrocento in occasione della mostra del "Giardino Storico Italiano" nel 1931. La discutibile aggiunta di statue settecentesche in marmo, provenienti da un giardino privato, completò l'allestimento, che ha assunto ormai caratteri irreversibili e definitivi ed è oggetto di restauri conservativi, che ne sanciscono la storicizzazione.

In una periodica oscillazione tra una destinazione d'uso a giardino e un'altra, di segno opposto, a cortile lastricato dalle molteplici funzioni, tra qualificazione formale e decadenza, tra rifacimenti e restauri, si consuma dunque la vicenda storica a dir poco tortuosa dell'antico *hortus conclusus* mediceo. L'assetto odierno appartiene ormai a sua volta a una *facies* precisamente individuabile dell'atteggiamento culturale espresso dalla storia dell'Italia unita: a quella, cioè, del ripristino comportante la reinvenzione in stile, che tanto distante ci appare oggi dal sentire contemporaneo in materia di conservazione dei monumenti del passato. Ci domandiamo tuttavia, al di là di ogni facile ironia sull'entusiastica convinzione di bene operare che sorreggeva i fautori di tali audaci "restauri", se avremmo preferito che la Commissione del 1911 ci tramandasse, con scrupolo ineccepibile, il lastrico di pietre ad *opus incertum* che era subentrato in epoca post-riccardiana all'ultimo avanzo di giardino; e se, in tale eventualità, riterremmo più corretto lo stato di conservazione odierno del palazzo. A tale domanda, peraltro a evidenza retorica, non esitiamo a rispondere che siamo lieti di ereditare, quali responsabili della tutela, un assetto di tipo storicistico che, nel riproporre in termini di surrogata autenticità la dialettica originaria tra l'architettura confinata del cortile delle colonne e lo spazio arioso del giardino, e recuperando in tal modo condizioni di godibilità sostanzialmente corrette, annette alla storia del giardino fiorentino un capitolo scritto con cura garbata e con fine dignità.

Foto d'epoca del giardino
durante i lavori
Firenze, Biblioteca Riccardiana

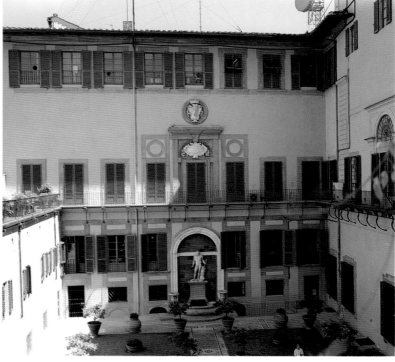

Veduta del giardino

Note

[1] Per queste e altre considerazioni mi sono avvalsa del saggio di D. Carl, *La Casa Vecchia dei Medici e il suo giardino*, in G. Cherubini e G. Fanelli (a cura di), *Il palazzo Medici Riccardi di Firenze*, Firenze 1990, pp. 38-43.

[2] Archivio di Stato di Firenze, Mediceo avanti il Principato, f. 131.

[3] [B.Masi], *Ricordanze di Bartolommeo Masi calderaio dal 1478 al 1526*, a cura di O. Corazzini, Firenze 1906, p. 236.

[4] H. Saalman, P. Mattox, *The First Medici Palace*, "Journal of the Society of Architectural Historians", XLIV, 1985, pp. 329-345.

[5] Parigi, Bibliothèque Nationale, Ms. Lat. 4802.

[6] [G. Rucellai], *Giovanni Rucellai ed il suo Zibaldone. Il Zibaldone Quaresimale. Pagine scelte a cura di Alessandro Perosa*, London 1960.

[7] A. Avogadro (Albertus Avogadrius Vercellensis), *De Religione et Magnificentia Illustris Cosmi Medices Florentini*, in Io. Lamius, *Deliciae Eruditorum*, Florentiae 1742, XII, libri I e II:
"Hortus enim est magnus, sed nec pro fructibus auctus
Sed quo sit tantum buxea planta decens
Quam verti in varias cogit manus apta figuras.
Hic elephans, hinc est dente timendus aper.
Videris et puppim velis maris aequora oassis
scindere, nec desunt prora rudensque rati.
Illic est aries, illic lepus auribus altis,
Illic est vulpes fallere docta canes;
Cornibus arboreis fas est te visere cervos
Et qua fert centum lumina cernis avem
Quid moror? hic tot sunt brutorum corpora buxo
Et diversa quidem, quod reperire licet".

[8] Si veda E. Garbero Zorzi, *Lo spettacolo nel segno dei Medici*, in G. Cherubini e G. Fanelli (a cura di), *op. cit.*, p. 202.

[9] I. Reuchlin, *De arte cabalistica*, Hagenau 1517, ristampa Stuttgart-Bad Cannstatt 1964, p.111, nella traduzione di W. Bulst, *Uso e trasformazione del palazzo mediceo fino ai Riccardi*, in G. Cherubini e G. Fanelli (a cura di), *op. cit.*, p.118

[10] M. Haines, *La Sacrestia delle Messe del Duomo di Firenze*, Firenze 1983.

[11] Il tema dei giardini pensili, come rielaborazione di uno stupefacente motivo antico presente anche nella trattatistica di Leon Battista Alberti, è stato di recente discusso da G. Morolli in AA.VV. (a cura di F. Borsi), *'Per bellezza, per studio, per piacere'. Lorenzo il Magnifico e gli spazi dell'arte*, Firenze 1991.

[12] In AA.VV. (a cura di F. Borsi), *'Per bellezza,...*, cit.

[13] L. Beschi, *Le antichità di Lorenzo il Magnifico*, in *Gli Uffizi. Quattro secoli di una galleria*, atti del convegno (Firenze 1982), Firenze 1983.

[14] Cfr. J. Pope Hennessy, *Italian Renaissance Sculpture*, London 1958, p. 285; V. Herzner, *Die "Judith" der Medici*, "Zeitschrift für Kunstgeschichte", 434, 1980, pp. 159-163.

[15] L'ipotesi, avanzata a suo tempo da H.W. Janson (*The Sculpture of Donatello*, Princeton 1957), è stata dimostrata in modo convincente da A. Natali, *Exemplum salutis publicae*, in L. Dolcini (a cura di), *Donatello e il restauro della Giuditta*, Firenze 1988. Se ne è discostato F. Caglioti.

[16] Bartolomeo della Fonte, *Zibaldone*, Firenze, Biblioteca Riccardiana, Cod. Ricc. 907, c. 143r.

[17] Un riepilogo sulle osservazioni relative alla *Giuditta* come fontana in A. Natali, *op. cit.*

[18] J. Pope Hennessy, *La scultura italiana. Il Quattrocento*, Milano 1964, p. 286.

[19] F. Ames-Lewis, *Early Medicean Devices*, "Journal of the Warburg and Courtauld Institutes", XIII, 1979, pp. 122-143.

[20] *Ibidem.*

[21] ASF, Guardaroba medicea, filza 290, c. 81r; la trascrizione è in W. Bulst, *Uso e trasformazione dal palazzo mediceo fino ai Riccardi*, in Cherubini e Fanelli (a cura di), *op. cit.*, p. 120, nota 335.

[22] Sul Rustici si vedano C. Loeser, *Giovanfrancesco Rustici*, "The Burlington Magazine", 52, 1928, pp. 260-272, e M.G. Ciardi Dupré, *Giovan Francesco Rustici*, "Paragone", 157, 1963, pp. 29-50.

[23] In AA.VV. (a cura di F. Borsi), *'Per bellezza,...*, cit.

[24] C. Seymour, *The Sculpture of Verrocchio*, London 1971, p. 116. Eugenio Battisti considerò con grande finezza e attenzione il distico, riconducendone la simbologia, sulla scorta del richiamo al *Bagno di Diana* del poema ovidiano, al chiuso e misterioso ambiente della grotta (Natura Artificiosa *to* Natura Artificialis, in D. Coffin, a cura di, *The Italian Garden, Dumbarton Oaks Trustees for Harvard University*, Washington D.C. 1972). Le considerazioni espresse da P. Meller in una conferenza del 1959 furono in parte riferite da G. Passavant in *Verrocchio*, London 1969, p. 175, senza condividerle.

[25] G. Vasari, *Le vite de' più eccellenti pittori, scultori e architettori*, Firenze 1568, ed. a cura di G. Milanesi, Firenze 1868, cons. nella ristampa Firenze 1908, vol. VI, p. 143.

[26] W. Bulst, *Die ursprüngliche innere Aufteilung des Palazzo Medici in Florenz*, "Mitteilungen des Kunsthistorischen Institutes in Florenz", XIV, 1970.

[27] W. Bulst, *op.cit.*

[28] F. Buettner, *"All'usanza moderna ridotto": gli interventi dei Riccardi*, in G. Cherubini e G. Fanelli, *op. cit.*

[29] Così alla voce n. 15 dell'"Inventario e stima delle sculture esistenti nel Palazzo Riccardi in via Larga fatta dal perito scultore Francesco Carradori...", trascritta da M.J. Minicucci, *Parabola di un museo*, "Rivista d'arte", XXXIX, III, 1987, pp. 215 e sgg. (pp. 393-394).

[30] Si veda alla nota precedente e C. Romby, *Il monumento diviso: le trasformazioni del palazzo dopo i Riccardi fino ad oggi*, in G. Cherubini e G. Fanelli (a cura di), *op. cit.*

[31] Di queste tracce si registra un primissimo, ancorché erroneo, accoglimento nella ricostruzione della fabbrica medicea pubblicato da H. Willich, *Handbuch der Kunstwissenschaft*, Berlin 1914.

Il giardino di San Marco

Cristina Acidini Luchinat

Al capo settentrionale della via Larga, sulla quale affacciavano case e palazzi dei Medici di entrambi i rami, era situato un caposaldo importante nella rete delle presenze medicee a scala urbana: il giardino detto di San Marco, legato al nome di Lorenzo il Magnifico ma ubicato su un'area che, a quanto pare, apparteneva ai Medici fin dall'acquisto di un primo nucleo da parte di Cosimo, nel 1455, sul lato della strada prospiciente il fianco di San Marco[1]. È tuttavia nel decennio 1470-1480 che si venne precisando, attraverso alcuni accenni nei documenti, la configurazione a orto o a giardino di quest'area medicea, confinante a ovest con il terreno della Confraternita de' Preti (o Pretoni) sull'odierna via degli Arazzieri: un documento del 1477 testimonia che la Confraternita della Purificazione o dei Fanciulli mise in scena nel "ghardino di Lorenzo" la rappresentazione di San Stagio o Sant'Eustachio. Nel decennio 1480-1490 la proprietà si venne ulteriormente ampliando con l'acquisizione, tramite affitto perpetuo coatto, dello Spedale dell'Arte dei Maestri di Pietra e di Legname, poi dello Spedale dei Tessitori e di altre particelle di terreno, fino a occupare una buona parte dell'isolato. Le testimonianze iconografiche quattrocentesche, tutto sommato non pochissime, sono sostanzialmente concordi nel riportare la planivolumetria della proprietà articolata in due corpi di fabbrica coperti a falde, paralleli tra loro e perpendicolari alla via, raccordati lungo il fronte stradale da una lunga fabbrica, che si apriva in loggiati tanto sulla strada quanto all'interno delle due corti o giardini. Le aree scoperte erano alberate, pare in modo esclusivo, a cipressi: così è raffigurato l'orto di Lorenzo nella *Florentia* miniata dalla bottega di Pietro del Massaio nella *Geografia* di C. Tolomeo[2], e così pure nella nitida immagine, presa a volo d'uccello da sud-ovest, della veduta di Francesco Rosselli nella collezione Bier a Londra (spesso datata al 1472, ma di recente portata verso il 1492), nonché in vedute miniate del primo Cinquecento. Un portico prospiciente la strada, sormontato da un piano con otto assi di finestre, è raffigurato nella porzione settentrionale dell'insediamento mediceo (quella, per intendersi, coincidente con il cinquecentesco Casino mediceo) in varie *Annunciazioni* di Monte di Giovanni, tanto miniate quanto dipinte, come la lu-

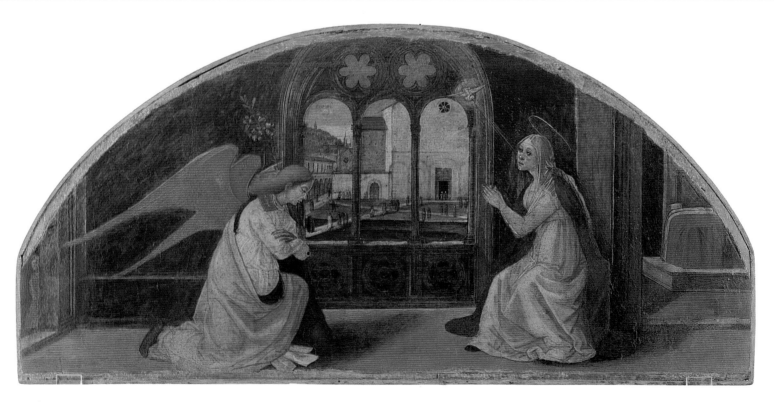

Monte di Giovanni,
Annunciazione
Modena, Pinacoteca

nettina nella Pinacoteca Estense di Modena: alla vena autobiografica dell'artista, così orgoglioso della propria casa dirimpetto a San Marco, dobbiamo infatti puntuali vedute di quella piazza, per tramandare le quali egli si sottrasse alla consolidata convenzione iconografica che ambientava l'*Annunciazione* in una camera aperta o sottoportico affacciante su un giardino concluso, anziché in una camera al primo piano di una dimora cittadina.

Il complesso formato dai giardini di Lorenzo e della moglie Clarice, con il caratteristico filare di cipressi, e dai bassi edifici e corpi loggiati, ricordati più tardi dal Vasari, era già mèta di visite e quindi considerato tra i ragguardevoli monumenti cittadini nel 1480, quando vi si recò il Cardinale d'Aragona, dopo esser stato in San Marco e alla libreria (sempre di San Marco). In particolare, la massima attrattiva era rappresentata dal giardino delle sculture, le cui meravigliose prerogative furono oggetto di un'esplicita celebrazione postuma del Vasari, questa a sua volta sottoposta a una revisione approfondita, con effetti assai riduttivi, da parte di André Chastel[3].

Prima che il Vasari pubblicasse le *Vite*, l'Anonimo Magliabechiano annotò che Leonardo da Vinci era stipendiato da Lorenzo, che "il faceva lavorare nel giardino sulla piazza di San Marcho di Firenze", in età giovanile, quindi probabilmente a partire dal 1472, data della sua iscrizione alla Compagnia dei Pittori o di San Luca[4]: un lavoro difficile da iden-

tificare, ma probabilmente, pensando agli indirizzi di ricerca e di esperienza di Leonardo negli anni successivi, relativo ai campi della sistemazione idraulica e botanica del giardino ancora *in fieri* piuttosto che del restauro di pezzi antichi, e dunque "per" il giardino, più che "nel" giardino; né va dimenticato che a Milano Leonardo si sarebbe proposto per dipingere decorazioni da giardino[5].

Le menzioni del giardino che s'incontrano nelle *Vite* del Vasari non sono abbastanza precise da restituire un'immagine univoca del luogo, delle raccolte in esso conservate e delle funzioni a cui era adibito, poiché il Vasari, a causa della dispersione dell'assetto laurenziano del giardino seguita al saccheggio del 1494 (che i Medici restaurati avevano risarcito solo in parte), poté attingere soltanto alle fonti letterarie che lo precedevano ed eventualmente valersi di resoconti mediati dalla memoria dei vecchi (tra questi forse il suo protettore Ottaviano di Bernardetto de' Medici, cresciuto all'ombra di Lorenzo): cosicché, dall'indeterminatezza che queste notizie trascritte nelle *Vite* mantengono entro un contesto letterario di tipo panegiristico, è stato originato lo scetticismo manifestato in particolar modo da André Chastel per questa "leggenda" vasariana. Ma, prima del Vasari, il biografo di Michelangelo, Antonio Condivi, aveva offerto elementi per accreditare l'interessamento e l'affezione di Lorenzo il Magnifico nei confronti del giovane Buonarroti, da lui spesso chiamato per mostrargli "sue gioie,

Muro esterno del giardino
di San Marco

Michelangelo, *Battaglia
dei centauri*, particolare
Firenze, Casa Buonarroti

Lorenzo il Magnifico e gli artisti,
arazzo su disegno
di Giovanni Stradano
Pisa, Museo di Palazzo Reale

corniole, medaglie"[6]; e risalendo ancora indietro nel tempo, in una lettera dell'autunno 1494, di poco precedente alla cacciata di Piero, un contemporaneo definisce Michelangelo "ischultore dal giardino"[7]. Il Vasari ricordò come assidui del giardino di San Marco i pittori Niccolò Soggi, Francesco Granacci, Giuliano Bugiardini, Lorenzo di Credi; e tra gli scultori il Rustici, il Torrigiani, Baccio da Montelupo e Andrea Sansovino, oltre a Michelangelo, tutti sotto la guida dell'anziano scultore Bertoldo di Giovanni, così vicino a Piero il Gottoso e a Lorenzo il Magnifico da far pensare a una sua possibile parentela con la famiglia[8].

Nella ricostruzione immaginata dal Vasari, questa eterogenea compagnia di artisti costituiva uno studio molteplice, dove ognuno si esercitava nell'arte sua valendosi del giardino come fonte d'ispirazione, in ragione delle opere d'arte di maestri antichi e moderni ivi conservate, e insieme come aulica bottega *sui generis*, ruotante intorno ai giudizi e ai favori di Lorenzo. A dar vita a questa visione vasariana dell'attività del giardino, affascinante ma distorta, contribuiva l'intento di far risalire a Lorenzo il Magnifico la fondazione di una prima informale accademia artistica, che riuniva e incoraggiava gl'ingegni più meritevoli[9]: interpretazione, questa, effettivamente strumentale all'istituzione di un parallelo cogente nei confronti del duca Cosimo I de' Medici il quale, assicurando agli artisti la protezione di un inquadramento nei ranghi della medicea Accademia delle Arti del Disegno, resusci-

tava, come nuovo Lorenzo, la magnificenza mecenatesca dell'antenato. Di questo vagheggiamento del Vasari, condiviso anche dal Bandinelli[10], è una fedele trascrizione figurativa nell'arazzo disegnato da Giovanni Stradano per la serie di sette dedicati a Lorenzo il Magnifico, tessuti da Benedetto di Michele Squilli e ultimati nel 1571, già nella sala eponima in Palazzo Vecchio: quello significativamente ricordato negli inventari come "uno panno del detto Lorenzo dell'Accademia delli scultori e pittori"[11] offriva un'improbabile immagine di Lorenzo attorniato da artisti intenti a disegnare, dipingere e scolpire sotto un accogliente loggiato, mentre a destra si vedono gli arbusti e gli alberi del giardino e un edificio angolato a "L" rispetto alla loggia; una situazione architettonica che pare rispondente all'angolo nord-est del complesso, con il tratto porticato settentrionale e l'edificio su via Salvestrina. Lo Stradano si attenne, nel disegnare l'arazzo, al passo più dettagliato del Vasari a proposito delle collezioni e delle attività radunate entro il giardino "che in sulla piazza di San Marco di Firenze aveva quel magnifico cittadino in guisa d'antiche e buone sculture ripieno, che la loggia, i viali e tutte le stanze erano adorne di buone figure antiche di marmo e di pitture [...] le quali tutte cose, oltre al magnifico ornamento che facevano a quel giardino, erano come una scuola ed accademia ai giovanetti pittori e scultori, ed a tutti gli altri che attendevano al disegno..."[12]. Ancora sulla falsariga della testi-

Bertoldo, Rilievo di *Battaglia*
Firenze, Museo del Bargello

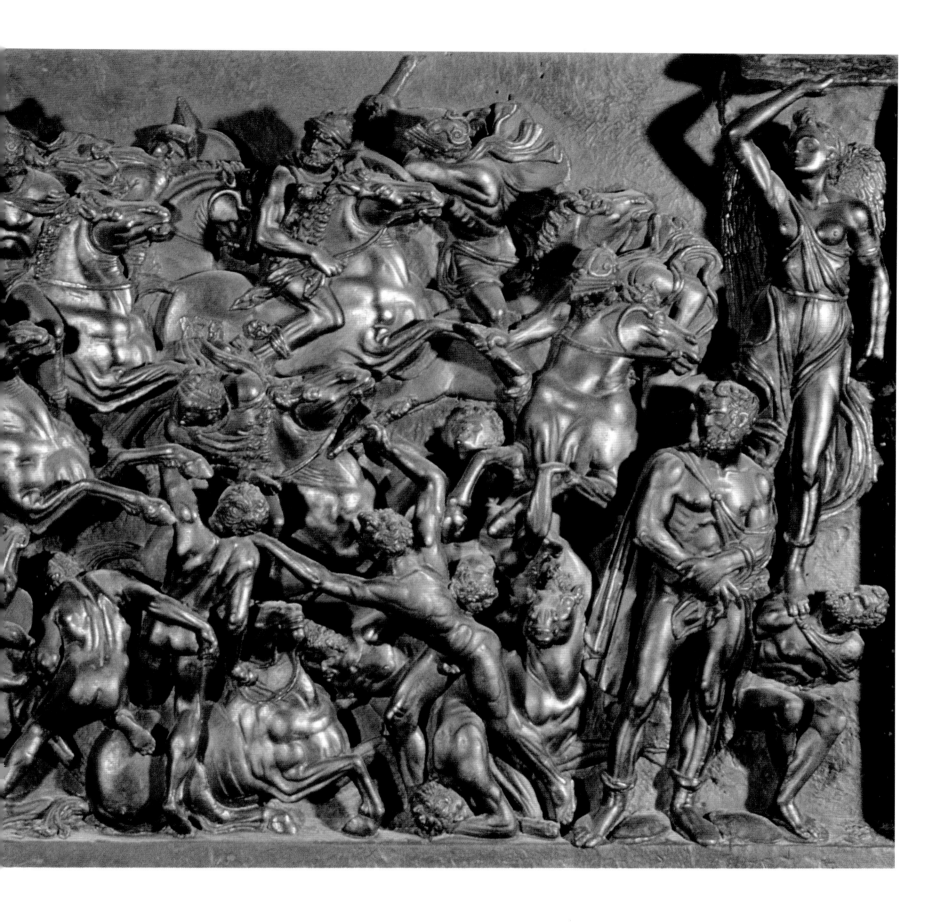

monianza vasariana procede l'iscrizione della lapide in pietra apposta al muro esterno, celebrante la prima accademia artistica della storia italiana.

Il ruolo di Bertoldo di Giovanni è chiaramente enunciato come duplice dal Vasari: dall'un lato era "custode e capo di detti giovani [...] onde insegnava loro", dall'altro "parimente aveva cura alle cose del giardino, ed a' molti disegni, cartoni e modelli di mano di Donato, Pippo, Masaccio, Paulo Uccello, Fra Giovanni, Fra Filippo, e d'altri maestri paesani e forestieri"[13]. Ora, mentre il Vasari separava piuttosto chiaramente le "cose del giardino" dai materiali citati in seguito – categorie di beni unificate dalla comune "cura" da parte di Bertoldo, ma non necessariamente conservate nello stesso luogo –, a partire dallo Stradano si sono confuse le voci dell'elenco vasariano, ritenendo (o smentendo) che il giardino accogliesse collezioni artistiche delle tecniche più varie. In realtà, il Vasari stesso poche righe dopo, con il forte attacco avversativo "Ma tornando all'anticaglie del detto giardino...", sottolineava lo specialismo pressoché esclusivo del giardino come collezione antiquaria di scultura. D'altro canto, nei vari passi delle *Vite* allusivi al giardino, l'esercizio delle "arti del disegno" che secondo il Vasari era svolto dai giovani artisti non è mai dettagliato con riferimenti specifici alla pittura o alla scultura, ma solo richiamato come un generico "imparare", autorizzando a credere che, secondo una consolidata prassi fiorentina, tale tirocinio si risolvesse in una strenua pratica del disegno; e, più in particolare, del disegno dall'antico.

Solo "statue antiche" e "figure" sono menzionate dal Condivi come arredo del giardino; il Vasari ha, come s'è detto, "anticaglie". Nella sua ricostruzione delle raccolte archeologiche di Lorenzo, il Beschi ha suggerito che vi si trovassero una *Venere* (passata agli Uffizi e qui perita nell'incendio del 1762), un *Cupido dormente* e uno dei pezzi più singolari: "tre belli faunetti [...] cinti tutti e tre da una grande serpe", acquistato nel 1488[14]. Benché quantitativamente molto scarse, queste indicazioni sono sufficienti a far credere che il giardino laurenziano di San Marco si ponesse a *pendant* di quello del Palazzo Medici, creato da Cosimo e arricchito da Piero, nel quale erano confluite e rimanevano le antichità entrate da tempo nelle collezioni familiari; mentre a San Marco Lorenzo avrebbe potuto liberamente disporre, in un allestimento *ex novo*, i pezzi a lui pervenuti per acquisti o per doni, in specie quelli che – per le grandi dimensioni o per lo stato frammentario – non si sarebbero inseriti agevolmente nel pur flessibile schema museografico del palazzo di via Larga, forse impostato da Donatello ma certo messo a punto dal Verrocchio; vi avrà forse trovato posto, come oggetto presumibilmente ingombrante, la falsa lastra tombale di Porsenna donata dai Senesi nel 1492. Ha un suo fascino, anche se naturalmente privo di cogenza probatoria, il pensiero che l'ignoto maestro cui spettano le illustrazioni

del celebre romanzo allegorico di Francesco Colonna *Hypnerotomachia Poliphili,* pubblicato a Venezia per i tipi di Aldo Manuzio nel 1499, associasse alle descrizioni di antichità disperse nel paesaggio immagini di allestimenti viridario-archeologici desunte, più che dalla ridondante e accaldata prosa del Colonna, da ricordi personali di giardini "arredati" con misurato e colto ruinismo, com'era forse quello di San Marco. Una certa suggestiva infedeltà al testo, infatti, si osserva nella vignetta del *Palmeto*, dove un busto loricato acefalo, un'ornata architrave, un capitello, una base e un bacino modanato sono accomodati a terra, con euritmica casualità: l'illustratore ha trasposto nell'ameno ambiente naturale descritto a c. 6v ("uno iocundissimo palmeto" di "non densate, ma intervallate palme spectatissime"), le raffinate anticaglie, relitti della catastrofe di un illustre edificio che Polifilo avrebbe invece incontrato più avanti, in un deserto orrido e inselvatichito, brulicante di vespe e lucertole: "coronice, zophori overo phrygii, trabi arcuati, di statue ingente fracture, truncate molti degli aerati et exacti membri; scaphe et conche et vasi, et de petra numidica et de porphyrite et de vario marmoro et ornamento; grandi lotorii, aqueducti et quasi infiniti altri fragmenti... alla terra indi et quindi collapsi et disiecti".

Lo studio dall'antico era dunque, con grande verosimiglianza, l'attività più largamente praticata dagli artisti del giardino. Bertoldo stesso, loro esempio e guida in questo tirocinio, ave-va indagato e rielaborato nei suoi avviluppati rilievi di *Battaglia* spunti compositivi presenti in un sarcofago del Camposanto di Pisa, al quale Michelangelo stesso si sarebbe ispirato per la cosiddetta *Zuffa dei centauri* giovanile a Casa Buonarroti[15]. E un desto interesse per motivi e soluzioni tratti dalla plastica antica si ritrova in Andrea Sansovino, uno degli artisti del giardino menzionati dal Vasari, al quale si attribuisce, appunto sotto la guida di Bertoldo, il fregio in terracotta invetriata nel frontone della villa di Lorenzo il Magnifico a Poggio a Caiano (1490-1494 circa). Nel pannello mediano del fregio, la porta del Tempio di Giano dischiusa a liberare Marte riprende la parte centrale di uno dei sarcofaghi romani, o "arche", posti allora nei pressi del Battistero fiorentino, oggi conservati nel cortile del Museo dell'Opera di Santa Maria del Fiore; nel quinto pannello, la composizione delle figure ai due lati di un'arcata messa in scorcio rielabora un motivo analogo nel sarcofago con *Storia di Fedra e Ippolito* nel Camposanto di Pisa[16]. Sarebbe altresì interessante accertare se fossero già nelle antiche collezioni medicee i sarcofagi oggi presenti alla villa del Poggio a Caiano, apparentemente anch'essi noti al Sansovino.

Delle raccolte archeologiche di Lorenzo il Magnifico nel giardino di San Marco non resta memoria alcuna nell'assetto odierno, che trova l'area ancora scoperta dell'originaria sistemazione a verde divisa in due settori ben distinti, diversa-

mente usati e piantumati. Solo chi entri a destra nel corridoio adibito a negozio del fioraio, e percorso il breve vialetto costeggiato di piante e pergolati si volti a guardare tra i rami il fianco di San Marco, può captare mediato dall'immaginazione un accenno dell'antico rapporto di sottile e tesa dialettica tra il viridario laurenziano – colto ambiente secolare, connotato da insigni reliquie del paganesimo antico – e la chiesa pure "medicea" dei domenicani, dalla quale sarebbe partita l'accesa predicazione di fra' Girolamo Savonarola. Dal prospetto laterale dell'adiacente Casino mediceo (costruito con il progetto del Buontalenti in luogo delle fabbriche quattrocentesche del giardino) un busto antico di marmo affaccia, quasi segnale isolato o sperduto testimone, sul chiuso recinto del giardinetto odierno.

Note

[1] Resta di grande utilità per questo argomento il saggio di C. Elam, *Il palazzo nel contesto della città: strategie urbanistiche dei Medici nel Gonfalone del Leon d'Oro*, in G. Cherubini e G. Fanelli, *Il palazzo Medici Riccardi a Firenze*, Firenze 1990; da accogliere con cautela, invece, molte delle ipotesi espresse da L. Borgo e A.H. Sievers, *The Medici Gardens at San Marco*, "Mitteilungen des Kunsthistorischen Institutes in Florenz", 33, 2/3, 1989, pp. 237-256.

[2] Parigi, Bibliothèque Nationale, Ms. Lat. 4802.

[3] Si rimanda soprattutto ad A. Chastel, *Vasari et la légende medicéénne*, "Studi vasariani", Firenze 1952. Ma si veda anche N. Rubinstein, *The Formation of the Posthumous Image of Lorenzo de' Medici*, in *Oxford, China, and Italy. Writings in Honour of Sir Harold Acton*, Firenze 1984, pp. 94-106.

[4] Anonimo Fiorentino, *Il Codice Magliabechiano (1542-48)*, a cura di C. Frey, Berlin 1982, p. 110.

[5] Ho espresso queste osservazioni ne *"La Santa Antichità", la scuola, il giardino*, in AA.VV. (a cura di F. Borsi), *'Per bellezza, per studio, per piacere'. Lorenzo il Magnifico e gli spazi dell'arte*, Firenze 1991.

[6] A. Condivi, *Vita di Michelagnolo Buonarroti*, ed. E. Spina Barelli, Milano 1964, p. 89.

[7] Lettera di Ser Amadeo al fratello a Napoli, pubblicata per la prima volta da G. Poggi, *Della prima partenza di Michelangelo Buonarroti da Firenze*, "Rivista d'Arte", IV, 1966, pp. 33 e sgg.

[8] U. Middeldorf ritenne possibile che egli fosse figlio illegittimo di Giovanni di Cosimo, e che il suo ritratto sia nell'*Uomo col medaglione* del Botticelli agli Uffizi (*On the Dilettante Sculptor*, "Apollo", CVII, 2, 1978, pp. 310-322).

[9] G. Vasari, *Le vite de' più eccellenti pittori, scultori et architettori*, Firenze 1568, ed. a cura di G. Milanesi, Firenze 1868, cons. nella ristampa Firenze 1908, *Vita del Torrigiano*, vol. IV.

[10] Baccio Bandinelli, lettera a M. Jacopo Guidi del 15 marzo 1552 (o 1553?), in G. Bottari e S. Ticozzi, *Raccolta di lettere sulla pittura, scultura ed architettura...*, vol. 8, I, Milano 1822-1825, p. 100.

[11] In deposito presso il Museo Nazionale di San Matteo a Pisa, n. 1516; la serie degli arazzi fu adeguatamente rappresentata nella mostra medicea "Palazzo Vecchio. Collezionismo e committenza medicei", Firenze 1980 (catalogo della mostra, p. 81).

[12] G. Vasari, *Vita del Torrigiano*, cit. alla nota 9, p. 256.

[13] G. Vasari, *Vita del Torrigiano*, cit. alla nota 9, pp. 257-258.

[14] L. Beschi, *Le antichità di Lorenzo il Magnifico*, in *Gli Uffizi. Quattro secoli di una galleria*, atti del convegno (Firenze 1982), Firenze 1983.

[15] Agli studi di G. Agosti e V. Farinella (a cura di), *Michelangelo e l'arte classica*, Firenze 1987, si aggiungeranno quelli attualmente in corso di stampa per la mostra sul giardino di San Marco organizzata nell'ambito delle Celebrazioni Laurenziane del 1992 dalla Casa Buonarroti a Firenze.

[16] Per questo confronto si veda C. Acidini Luchinat, *La scelta dell'anima: le vite dell'iniquo e del giusto nel fregio di Poggio a Caiano*, "Artista", 3, 1991, pp. 16-25.

Portale d'ingresso al giardino di San Marco

Firenze, Casino mediceo, prospetto sul giardino di San Marco

Il giardino della villa di Poggio a Caiano

Giorgio Galletti

Precise testimonianze confermano che la villa di Poggio a Caiano, voluta da Lorenzo il Magnifico, su progetto di Giuliano da Sangallo, era stata iniziata nel 1485 o non molto tempo prima[1]. Nel 1492, alla morte di Lorenzo, l'edificio era ben lungi dall'essere completato. Dalla portata al catasto del 1495, di poco successiva alla cacciata di Piero de' Medici da Firenze, risulta che la villa era stata costruita soltanto per un terzo. Questo terzo comprendeva il grande basamento porticato e il corpo meridionale, mentre il salone e il corpo nord si limitavano alle fondazioni. I lavori verranno ripresi soltanto nel 1515, a seguito dell'elevazione al soglio pontificio del figlio di Lorenzo, Giovanni, col nome di Leone X. Dai documenti e dalle testimonianze, soprattutto letterarie, da parte dei numerosi poeti della cerchia di Lorenzo, quali il Poliziano, Michele Verino, Naldo Naldi, non si ricava alcuna notizia su eventuali lavori per il giardino adiacente la villa. Inoltre i lavori di sistemazione esterna sotto Cosimo I con la direzione del Tribolo, iniziati almeno dal 1542, sono così consistenti che si può affermare la totale inesistenza, nel periodo precedente, di uno spazio organizzato, tale da potere essere definito "giardino". Non abbiamo inoltre alcuna indicazione circa l'esistenza o meno di un progetto laurenziano a riguardo. Recentemente il Morolli ha supposto, con una certa forzatura, che il piano terrazzato sul podio che circonda la villa potesse essere stato concepito per accogliere un giardino pensile, sulla base dell'interpretazione di una lettera del 4 o 5 giugno 1474 che Bernardo Rucellai invia a Lorenzo insieme al disegno di un edificio dotato "di ringhiere e ballatoi insieme con quei giardini in su le logge"[2]. Se pure non vi sono elementi certi per affermare che la lettera del Rucellai si riferisca alla villa di Poggio a Caiano, che in effetti verrà iniziata circa nove anni più tardi, l'ipotesi del Morolli suggerisce quantomeno il clima di rinnovamento della teoria architettonica, clima fortemente influenzato dal pensiero albertiano e nel quale viene a essere ideata la nuova villa.

Nell'Alberti sono infatti citati i giardini pensili di Babilonia, descritti da Diodoro Siculo. Nuove dimore suburbane, quindi non condizionate da una determinante preesistenza di secolari stratificazioni, potevano imitare quel modello e offrire l'occa-

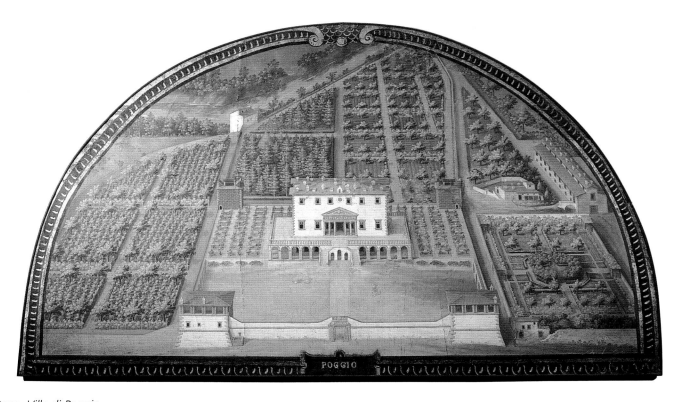

Giusto Utens, *Villa di Poggio a Caiano*
Firenze, Museo di Firenze com'era

sione di imprese architettoniche fortemente innovative. Un edificio che avvicina il tema del giardino pensile è la villa Medici di Fiesole con i suoi spettacolari terrazzamenti. E la villa del Poggio, come sviluppa idee architettoniche della villa fiesolana nella sua distribuzione interna, così nel giardino ne avrebbe presumibilmente ripetuto lo schema a vasti piani terrazzati, secondo un'idea tutta rinascimentale di razionalizzazione e correzione del sito, di completo dominio da parte dell'uomo sulla natura. Anche il giardino che creerà Cosimo I sarà sostenuto da un grandioso terrapieno, ma non sarà lo spazio aperto e solare di villa Medici, ma quello racchiuso da muri di contenimento che lo faranno sembrare piuttosto un fortilizio, segno della volontà del nuovo principe-tiranno di preclusione e di difesa dal mondo esterno.

Ma se il giardino inteso come spazio esterno in diretta comunicazione con la villa e organizzato in una coltivazione a valore soprattutto ornamentale non viene realizzato che alla metà del Cinquecento, occorre sottolineare che a Poggio a Caiano, a seguito di ingenti opere di arginatura e di canalizzazioni, era stata creata, a partire almeno dal 1477, una grande azienda agricola, il cui nucleo principale era costituito dalle Cascine di Tavola, nella vasta pianura al di là del fiume Ombrone, che lambisce a nord la villa. Si tratta di una fattoria dai caratteri estremamente innovativi nell'economia rurale fiorentina del tempo, in quanto modellata su quelle della pianura lombarda. Essa era destinata all'allevamento bovino (fino ad allora inesistente in Toscana) e delle api, alla produzione di latticini (Tavola coprirà il fabbisogno di formaggio dell'intera città di Firenze), alla coltivazione estensiva di riso, di frutteti e di gelso, oltre a essere dotata di vivai per l'allevamento di pesci e gamberi. Al centro dell'azienda l'edificio della Cascina, un quadrilatero circondato da un fossato, con vivaio al centro e torrette ai vertici, era destinato a stalla, pollaio, tinaia, mentre le quattro torrette venivano utilizzate come colombaie. Il modello della Cascina verrà ripreso, in una sorta di flusso di idee fra Lombardia e Toscana, nella Sforzesca di Vigevano, voluta nel 1481 da Ludovico il Moro[3].

Ma l'azienda delle Cascine di Tavola non comprendeva soltanto strutture di carattere produttivo. Sin dalle origini Lorenzo l'aveva concepita anche come luogo di svago e di delizie. Abbiamo notizia di una collezione di conigli fatti venire dalla Spagna, di una fagianaia, di un serraglio per uccelli, fra cui uccelli esotici e pregiati volatili da cortile. Sappiamo che Lorenzo possiede un leone, una leonessa, un dromedario, un ghepardo, un cavallo arabo da corsa e una giraffa, donatigli dal Soldano di Babilonia nel 1487 e si suppone che essi fossero raccolti proprio alle Cascine, in quanto unica proprietà medicea adatta, in quel tempo, a questo tipo di collezione. La giraffa è raffigurata nel *Vulcano ed Eolo* di Piero di Cosimo alla National Gallery di Ottawa, e nell'affresco di Andrea del Sarto

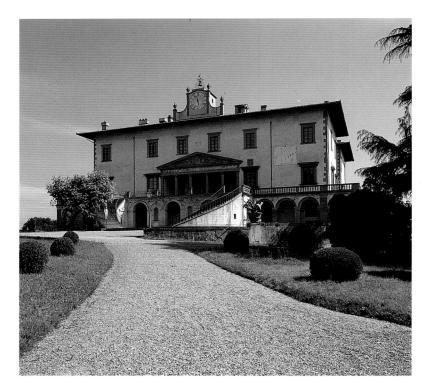

Poggio a Caiano, villa medicea

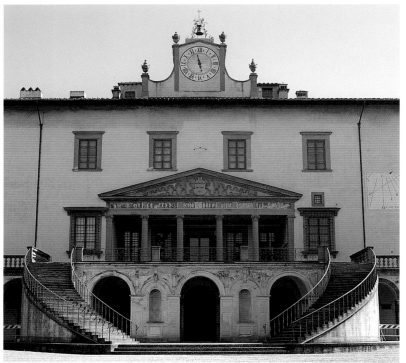

Poggio a Caiano, prospetto della villa

pag. 197
Giusto Utens, *Villa di Poggio a Caiano*, particolare
Firenze, Museo di Firenze com'era

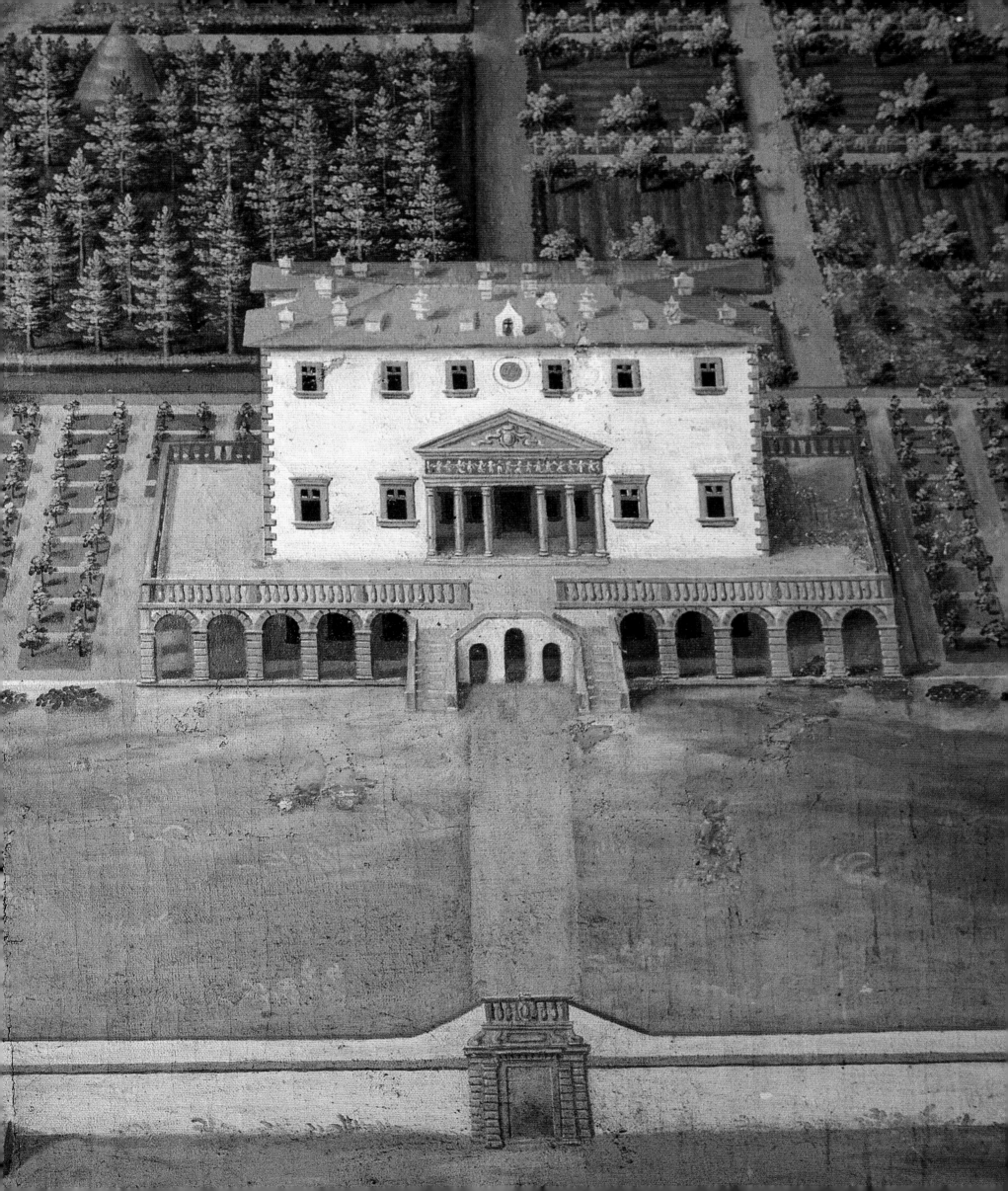

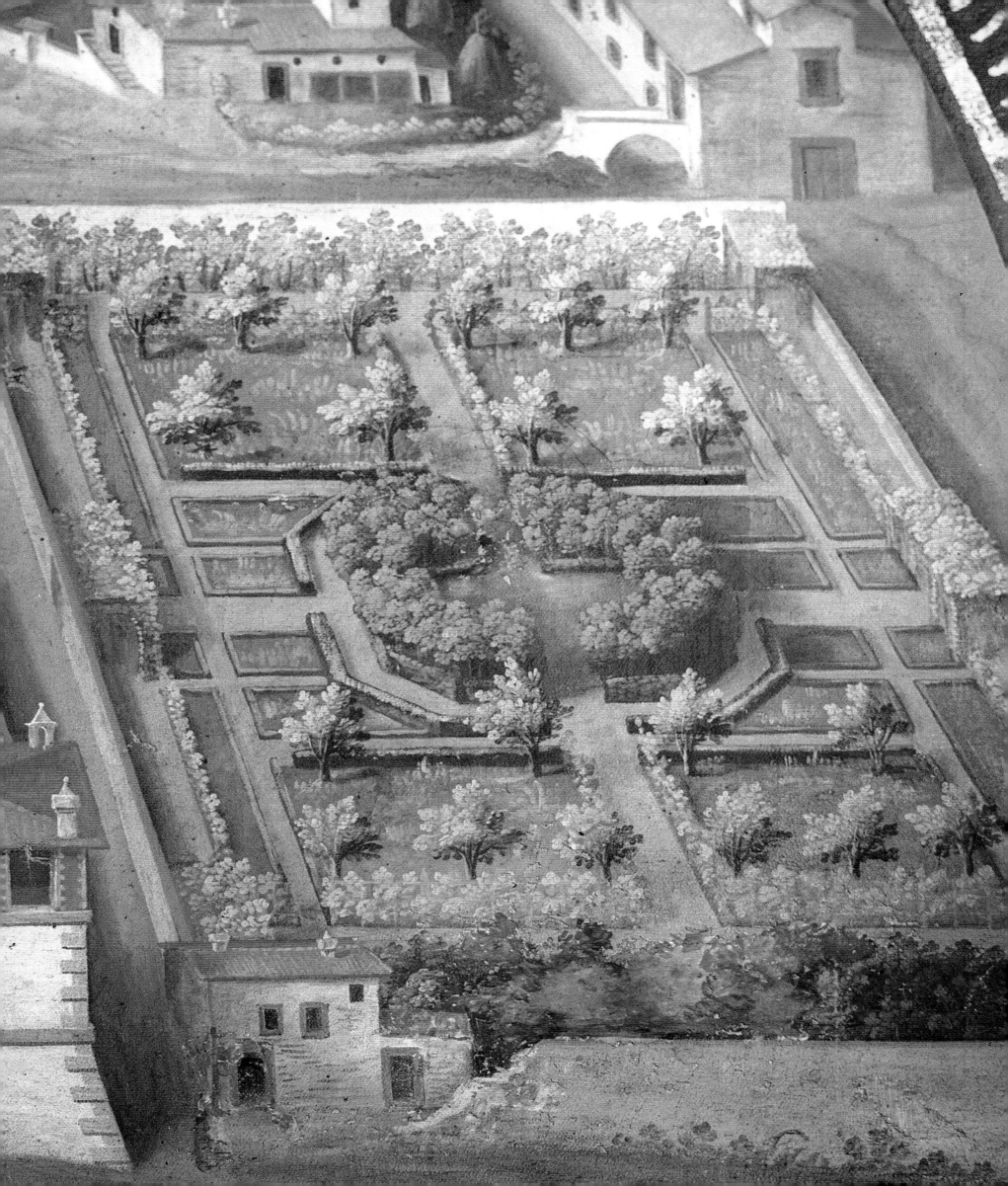

Il tributo a Cesare, nel salone di Leone X nella villa di Poggio a Caiano. Ma, come osserva la Lamberini, il nucleo principale delle "delizie" della tenuta di Tavola era costituito dalle Pavoniere, un grande recinto quadrangolare delimitato da un muro alto quasi quattro metri e comprendente un terreno di circa venti ettari[4]. Nel recinto era stato ricreato un habitat, con boschi, canali, prati per l'allevamento del daino nero (*Dama dama*, L.), che Lorenzo aveva fatto venire dalle Indie. Parte di questi daini era destinata a "fare razza", altri era destinata al divertimento della corte. I daini venivano fatti inseguire da cani levrieri in una grande corsia delimitata da una folta vegetazione. La corsa poteva essere seguita da un terrazzino costruito nel muro delle Pavoniere. Ancora, il modello di questa struttura è da ricercarsi in Lombardia. Un grande parco, forse il più vasto d'Italia, era stato creato alla fine del XIV secolo da Galeazzo II Visconti nel castello di Pavia. Esso era recintato da un muro ed era popolato di daini, cervi, cinghiali, fenicotteri e altre specie pregiate; gli animali erano censiti e la tenuta era sottoposta a un rigido regolamento[5]. Ritengo che Lorenzo possa essersi ispirato a questo modello, che acquista significato soprattutto quale corredo squisitamente cortigiano della famiglia viscontea, il cui stile di vita aristocratico doveva essere ricalcato nella villa principesca che egli si apprestava a edificare; un modello ben diverso dalle tenute annesse alle altre proprietà agricole dei Medici, nelle quali anche strutture venatorie organizzate, quali

uccellari o ragnaie, avevano dimensioni più ridotte e più consone alla ricchissima – ma "borghese" – famiglia di banchieri.

Anche l'uccellagione, tradizionale svago venatorio in Toscana, assumeva a Tavola dimensioni mai viste nelle tre grandiose ragnaie, la maggiore delle quali, detta il Ragnaione, servirà nel XVII secolo all'allevamento delle beccacce da destinare a Boboli.

Se pure il giardino di Poggio a Caiano non fu realizzato al tempo di Lorenzo, dobbiamo comunque pensare che a lui si debba l'idea della villa e delle Cascine di Tavola come una struttura unitaria, dove utile e diletto, profitto e vita cortigiana dovevano essere imprescindibili e complementari. Che le "delizie" di Tavola si addicessero a una reggia è dimostrato dal fatto che esse ritorneranno in Boboli. A partire almeno dal 1587 si hanno infatti notizie di un serraglio per animali rari, che poi si svilupperà nel secolo successivo. Così anche a Boboli le cacce non saranno trascurate. Il giardino granducale si configura infatti, soprattutto nella sua parte secentesca, come una vasta ragnaia, dai viali lunghissimi e perfettamente rettilinei, delimitati da alte spalliere sempreverdi, luoghi di caccia, ma anche di frescura e di spettacolare scenografia barocca.

I lavori al Giardino di Poggio a Caiano verranno ripresi soltanto sotto Cosimo I (la prima evidenza documentaria è del 1542), con il progetto e la direzione del Tribolo e, dopo la sua morte avvenuta nel 1550, dal genero Davide Fortini[6]. Al Tri-

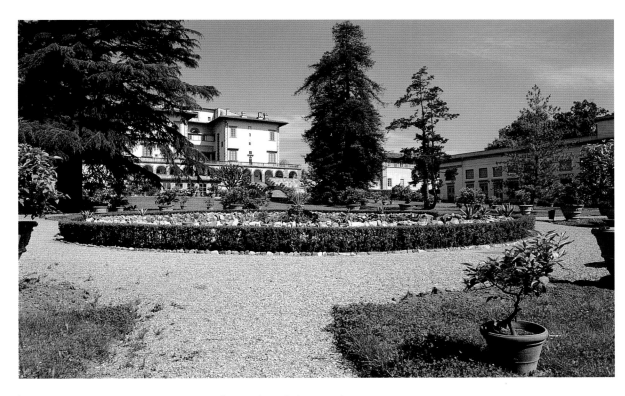

pag. 198
Giusto Utens, *Villa di Poggio a Caiano*, particolare
Firenze, Museo di Firenze com'era

Poggio a Caiano, veduta del giardino allo stato attuale

bolo si devono la recinzione e i due "baluardi" a difesa dell'ingresso, l'edificio del "palatoio", cioè della pallacorda, da identificarsi non in quello attuale, sullo spigolo ovest del terrazzamento retrostante la villa, ma in quello est del medesimo terrazzamento. Il piano della villa verrà suddiviso in numerosi "pratelli", vale a dire aiuole che saranno destinate alla coltivazione di alberi nani da frutto. Completamente separato dalla villa tramite una strada e chiuso da un alto muro di recinzione, anche questo a forma fortificata, sarà il giardino vero e proprio, che risulta piantato soltanto nel 1556[7]. Come si vede nella lunetta di Giusto di Utens (fra il 1599 e il 1602), esso era organizzato secondo il tradizionale schema a croce, con quattro spartimenti maggiori e otto minori, oltre ad alcune fasce coltivate a prato lungo il percorso perimetrale. Lo schema tradizionale è tuttavia modificato dalla presenza di un *cabinet* centrale a forma d'ottagono e chiuso da un boschetto di lecci, a sua volta contornato da una siepe, identificabile come una piccola struttura per brevi cacciate a pochi passi dalla villa. La presenza di questa forma sembra escludere la possibilità che il giardino raffigurato dall'Utens conservasse traccia di un originario progetto laurenziano, dal momento che essa richiama il boschetto di Fiorenza nel Giardino di Castello, anche questo voluto da Cosimo I e progettato dal Tribolo, e dove sappiamo che il duca si dilettava nell'uccellagione[8].

Il giardino sarà trasformato fra il 1819 e il 1830 in giardino all'inglese con aiuole ad andamento curvilineo dall'architetto Pasquale Poccianti, al quale si deve anche il grande stanzone per agrumi e l'annessa cisterna per l'acqua[9]. Del giardino cinquecentesco non rimane traccia se non nella grande recinzione fortificata che lo delimita.

Note

[1] Sulla cronologia della villa si veda P.E. Foster, *La villa di Lorenzo de' Medici a Poggio a Caiano*, Poggio a Caiano 1992, pp. 97-123.

[2] G. Morolli, *Architetture laurenziane,* in *'Per bellezza, per studio, per piacere'. Lorenzo il Magnifico e gli spazi dell'arte*, a cura di F. Borsi, Firenze 1991, pp. 205-206.

[3] Per le Cascine di Tavola si veda P.E. Foster, *Lorenzo de' Medici's Cascina at Poggio a Caiano*, "Mitteilungen des Kunsthistorisches Institutes in Florenz", 14 (1969), pp. 47-56 e soprattutto D. Lamberini, *Le cascine di Poggio a Caiano - Tavola*, "Prato. Storia e Arte", 16 (1975), pp. 43-77.

[4] D. Lamberini, *op. cit.*, pp. 54-55.

[5] Cortese segnalazione di Anna Maria Terafina.

[6] P. E. Foster, *La villa...*, cit., pp. 171-173.

[7] P. E. Foster, *La villa...*, cit., p. 174.

[8] D. R. Wright, *The Medici Villa at Olmo a Castello. Its History and Iconography*, tesi di dottorato, Princeton University, maggio 1976, p. 72.

[9] F. G. von Waldburg, *Die Florentiner Gartenanlagen des ausgehenden 18. und des frühen 19. Jahrhunderts*, tesi di laurea, Technischen Hochschule, Stuttgart 1981, pp. 32-35.

Il giardino della villa dell'Olmo a Castello

Cristina Acidini Luchinat

Come la maggior parte dei giardini del Quattrocento, quello di Castello è stato alterato fino alla cancellazione dagli eventi di una storia plurisecolare, che non ha risparmiato il fragile costrutto vegetale dell'epoca dei Medici "vecchi"; e tuttavia, in ragione delle tracce di una memoria tenacemente fedele all'originale che a dispetto di ogni trasformazione s'imprimono, sedimentano e permangono nella forma dei luoghi e delle cose, non risulta impossibile ritrovare, nella filigrana del giardino odierno, i segni delle sue connotazioni fisiche primeve, come l'ubicazione e l'estensione[1].

L'edificio in forma di palazzetto rurale, che costituisce il nucleo originario dell'attuale Villa dell'Olmo, più comunemente detta ex Reale, di Castello, entrò nel 1477 a far parte delle proprietà medicee: non del ramo però cui apparteneva Lorenzo il Magnifico, bensì di quello dei più giovani cugini Lorenzo e Giovanni di Pierfrancesco. Fu Lorenzo il Magnifico stesso a segnalare a Lorenzo *minor*, in qualità di suo tutore, la convenienza di acquistare nel popolo di San Michele a Castello, in località detta "all'Olmo", il podere di Andrea Della Stufa[2]. Nel rogito di acquisto, del 17 maggio 1477, la proprietà Della Stufa è accuratamente descritta a partire dall'edificio padronale, un medievale "palagio merlato" con camere, balcone, loggia, cortile, cantine e servizi annessi (stalla, granaio, "abituro" dei servi). Dal "palagio", la descrizione notarile spazia all'intorno allargandosi verso la campagna, attraverso la mediazione di luoghi precisamente individuati e già configuranti, nei loro diversi specialismi, un sistema di giardini e pomari: al lato (ovest) dell'edificio un "pratello" con "melaranti"; "dallato di sotto" (a valle, cioè a sud verso la piana) un pratello con un "vivaio murato con ponte in mezzo"; "dallato di sopra" (a monte, cioè a nord verso la collina) un "orto [...] murato intorno apicchato chol detto palagio", contenente vigne, alberi da frutto, un pollaio, un pozzo e un pratello; tutt'intorno oliveti, vigneti, frutteti, due case da lavoratori con frantoio e colombaia e altre pertinenze ancora, comprese le due fontane sulla strada a valle (via Reginaldo Giuliani nel suo tratto estremo), che sarebbero rimaste in funzione, secondo la testimonianza vasariana[3], per i viandanti e per le bestie[4].

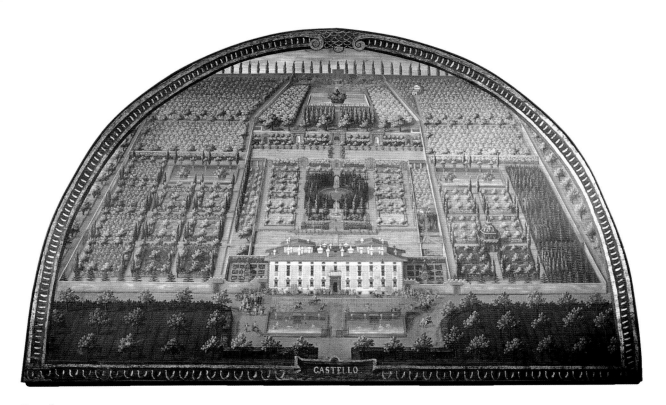

Giusto Utens, *Castello*
Firenze, Museo di Firenze com'era

Non si esagera affermando che la proprietà Della Stufa presentava già le caratteristiche distributive e morfologiche che sarebbero rimaste nella villa di Lorenzo *minor* per trasporsi, pur attraverso profondi rivolgimenti, nella grandiosa ristrutturazione condotta da Cosimo de' Medici a partire dal 1537; si osservi non solo l'articolazione in un giardino piccolo a ovest e in ampio pomario cintato a nord, ma perfino le caratteristiche vasche in muratura dinanzi alla facciata della villa, soprapassate da un ponticello, che sarebbero rimaste in essere fino a Settecento inoltrato. Anche un notevole lavoro di canalizzazione era stato svolto in questa fase premedicea, poiché l'acqua captata, probabilmente, dalla fonte della Castellina alimentava il pozzo, due fonti e il vivaio dinanzi alla villa, ultima tappa del sistema idraulico che avrebbe conferito alla proprietà un duraturo toponimo[5]. Aranci dolci, che avrebbero poi assunto il ruolo simbolico di trasposizione vegetale delle palle araldiche medicee, già si trovavano nel giardino di ponente, favorevolmente esposto all'insolazione pomeridiana.

La parte del complesso di orti e giardini che forse serbò più a lungo – fino a giorni non lontanissimi dai nostri – l'aspetto quattrocentesco è da identificare proprio con l'area quadrangolare a ponente dell'edificio, ovvero il pratello con melaranci dei Della Stufa. Con i grandi lavori avviati subito dopo l'elezione di Cosimo a duca di Firenze, nel 1537, se-

condo il progetto dello scultore e ingegnere Niccolò Pericoli detto il Tribolo, coadiuvato da Piero da San Casciano specialista in idraulica, il giardinetto a pianta quadrata fu incluso nella ristrutturazione generale ma, forse, senza sostanziali modifiche, poiché la sua posizione confinata non si prestava a sviluppi impegnativi e grandiosi, che meglio avrebbero avuto luogo nel grande orto a monte. Secondo il Vasari, il Tribolo aveva divisato di costruire lungo il lato est della villa un giardinetto uguale, realizzando quella simmetria bilaterale che, mai esistita, trova nella celebre veduta di Giusto Utens una traduzione visiva; né è questa l'unica infedeltà compiuta nella lunetta (risalente, come le altre della serie, al 1599-1602 circa) dal pittore fiammingo, nell'intento di configurare una planimetria regolare per un complesso che aveva, in ragione della sua crescita stratificata nel tempo, notevoli asimmetrie. Il giardino mantenne quasi certamente la semplice configurazione di autentico *hortus conclusus* che risaliva al Quattrocento: era delimitato a est dalla villa, a sud dalla cinta muraria, a ovest e a nord da due spalliere di agrumi, ma tre porte assicuravano l'accesso ai luoghi adiacenti. Al suo interno era rigidamente spartito in quattro aiuole da due viottole a croce, la cui pavimentazione cinque-seicentesca a ciottoli di fiume diede origine alla definizione de "l'imbrecciato" per l'intero giardino; nella lunetta di Utens, un tempietto vegetale contrassegna il cen-

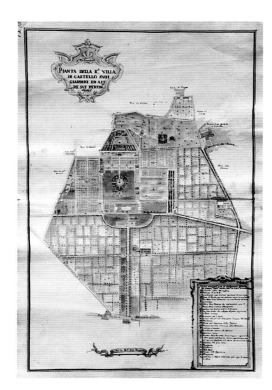

Pianta della regia villa di Castello, suoi giardini ed altre sue pertinenze
Roma, Istituto Storico e di Cultura dell'Arma del Genio, Archivio Iconografico

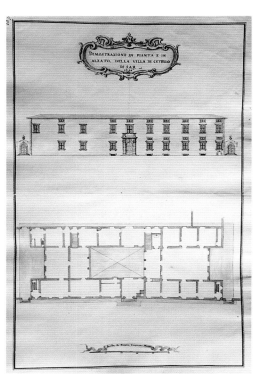

Dimostrazione in pianta e in alzato della villa di Castello
Roma, Istituto Storico e di Cultura dell'Arma del Genio, Archivio Iconografico

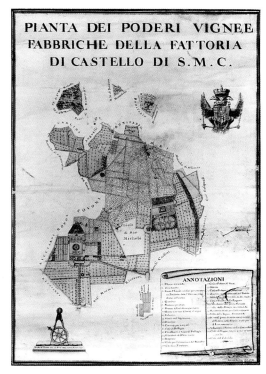

A. Lothar, *Pianta dei poderi, vigne e fabbriche della fattoria di Castello*
Vienna, Hausof und Staatsarchiv, cass. Italien, Toscana

tro, ma l'assenza di pur minimi ricordi documentari a questo proposito ne riduce la credibilità. Nella sistemazine cinquecentesca, al tempo del duca Cosimo il giardino era riservato alle piante medicinali, forse a continuazione dell'uso officinale quattrocentesco: a questo erbario salutare doveva esser preposta, dietro indicazione del Tribolo ma con l'esecuzione materiale di Antonio Lorenzi, una statua di *Esculapio* (antico padre della medicina), ma non è certo se vi sia mai stata collocata[6]. Progressivamente arricchito di un pergolato di viti tutt'intorno, da una spalliera di piante da frutto, da cassette in terracotta per fiori, da bordure di bosso, da pilette per l'acqua e fontane, il giardinetto segreto non ha mai perso attraverso i secoli il suo carattere originario di *hortus conclusus*, sostanzialmente indipendente dalle vicende ed evoluzioni toccate al mirabolante e scenografico apparato del contiguo giardino degli Agrumi. Oggi invece, in uso all'Accademia della Crusca (alla quale, insieme con il CNR-Opera Nazionale del Vocabolario, è in consegna l'edificio della villa), l'antica area dei semplici è nella condizione miseranda di supplire a modeste funzioni di servizio, ivi compreso il parcheggio di alcune vetture, che lasciano intravedere solo tracce dell'impianto giardiniero documentato da numerosi rilievi planimetrici, ed esistente fino ai primi del nostro secolo.

Della planimetria quattrocentesca, infine, resta memoria nella cinta quadrangolare del giardino degli Agrumi di Cosimo de' Medici, già pomario dei Della Stufa e di Lorenzo *minor*, poiché era senza dubbio leggibile anche nella sistemazione pre-cosimiana l'asse mediano verticale, coincidente con quello dell'antico palazzetto, che s'individua nella metà occidentale della villa attuale; nel 1588 l'incarico di ampliare l'ormai angusto edificio originale fu affidato al Buontalenti, il quale provvide con brillante semplicità a raddoppiare la villa, duplicando a est, al di là del cortile, la volumetria preesistente[7]. In conseguenza di questo sbilanciamento del costruito fu necessario, oltre che omologare le coperture e le finestrature dei due ordini, creare un portale sulla mezzeria del nuovo prospetto esterno e, forse, raddoppiare pure in direzione est il vivaio e il viale alberato d'accesso, mentre risultò impossibile riorganizzare una nuova simmetria per il giardino, consolidato nell'assetto tribolesco, che rimase allineato con l'asse mediano del palazzetto di Lorenzo. Solo nella lunetta dell'Utens con il giardino di Castello (1599-1602 circa), grazie alla relativa libertà di regolarizzazione concessa al vedutista, la mezzeria della villa e quella del giardino riuscirono a coincidere, in una sorta di negazione dell'ineliminabile ma scomoda eredità quattrocentesca a favore di un'idealizzata trasformazione cinquecentesca; negazione, in ultima analisi, della *historia* a favore della *laudatio*.

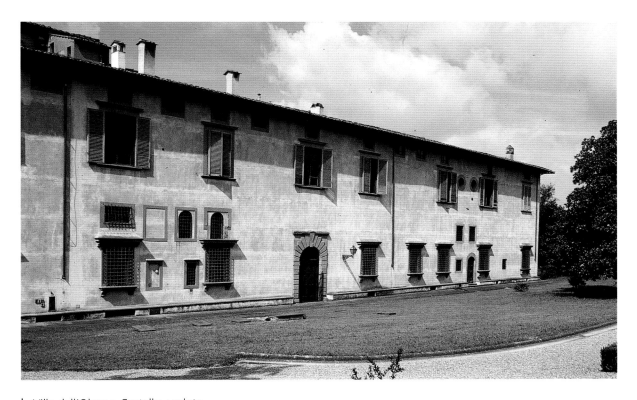

Villa dell'Olmo a Castello, veduta della facciata ovest

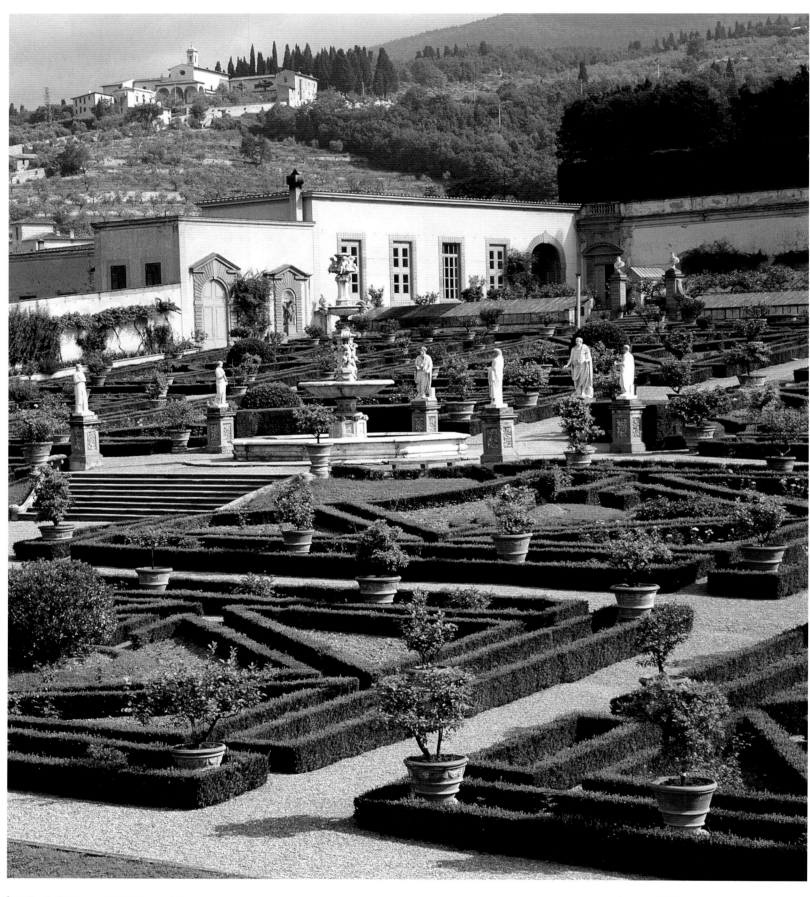

Villa dell'Olmo a Castello, veduta
del giardino allo stato attuale

pag. 205
Giusto Utens, *Castello*, particolare
Firenze, Museo di Firenze com'era

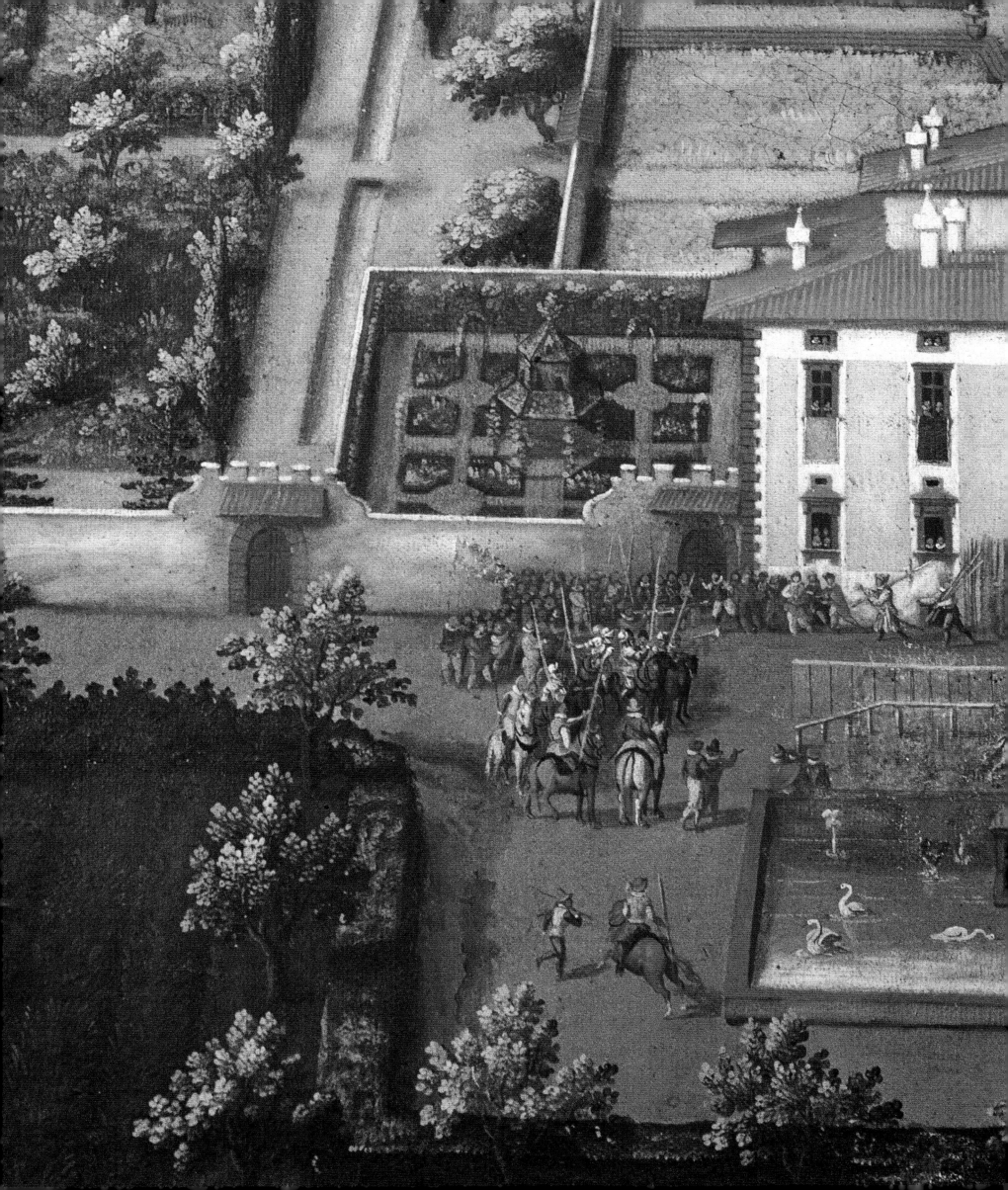

Note

[1] Questo aspetto è stato adeguatamente approfondito nelle ricerche di Claudia Conforti, che ringrazio per avermi messo a conoscenza di risultati non ancora pubblicati nella sua pur numerosa bibliografia sul giardino di Castello. Esso resta invece affatto in ombra nello studio, non completamente informato dal punto di vista bibliografico, di C. Lazzaro, che riferisce l'impianto del giardino tutto ed esclusivamente all'invenzione del Tribolo (*The Italian Renaissance Garden: from the Conventions of Planning, Design and Ornament to the Grand Gardens of Sixteenth-century Central Italy*, New Haven-London 1990).

[2] Il testo della lettera di Lorenzo *minor* al cugino Lorenzo il Magnifico è pubblicato e commentato da E. Gombrich, *Mitologie botticelliane, Appendice*, in *Immagini simboliche*, ed. it. Torino 1978, pp. 114-115.

[3] G. Vasari, *Le vite de' più eccellenti pittori, scultori et architettori*, Firenze 1568, ed. a cura di G. Milanesi, Firenze 1868, cons. nella ristampa Firenze 1908, vol. VI, p. 73.

[4] Si veda in D.R. Wright, *The Medici Villa at Olmo a Castello*, tesi di dottorato, Princeton University, maggio 1976.

[5] La portata al catasto di Lorenzo *minor* del 1480 è pubblicata in C. Fei, *La Villa di Castello*, Firenze 1968, tav. 5.

[6] Non ha infatti trovato pieno consenso l'ipotesi di H. Keutner, *Niccolò Tribolo und Antonio Lorenzi. Der Äsculapbrunnen im Heilkräutergarten der Villa Castello bei Florenz*, in AA.VV., *Studien zur Geschichte der Europäischen Plastik. Festschrift für Theodor Müller*, München 1965, pp. 235-244.

[7] Il progetto del Buontalenti è nel foglio n. 2335 Av del Gabinetto Disegni e Stampe degli Uffizi a Firenze, identificato e pubblicato da A. Fara, *Bernardo Buontalenti, l'architettura, la guerra e l'elemento geometrico,* Genova 1988, pp. 223 e sgg.

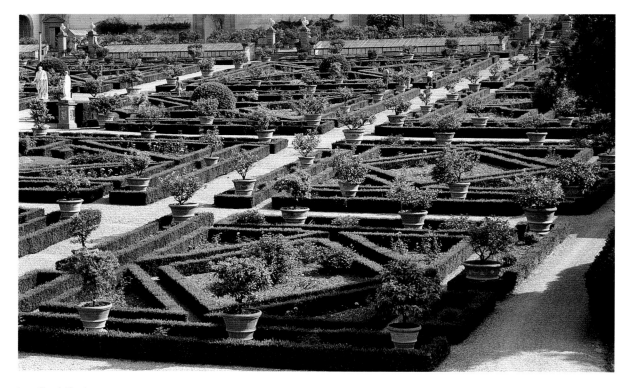

Villa dell'Olmo a Castello, veduta del giardino allo stato attuale

Le dimore laurenziane a Pisa e nel contado

Maria Adriana Giusti

Le ville di Agnano e di Spedaletto, luoghi ideali per esercitare l'uccellagione come per incontri e colloqui eruditi, luoghi scelti "ad ricreandum animum solitudinem", interpretano il significato umanistico della vita campestre, schiva dai negozi, che nel diretto e intimo rapporto con la natura persegue l'ideale della *docta solitudo*. Al tempo stesso le ville documentano lo sviluppo della proprietà fiorentina nel contado pisano. Dagli ultimi decenni del XV secolo, con l'acquisto di terreni boschivi e paludosi, di terre spopolate e incolte da risanare e rendere fruttifere, si avvia il processo di appoderamento dei terreni riscattati all'agricoltura che porta all'impianto di fattorie su modello fiorentino[1]. Lorenzo, ricorda il Valori ai primi del Cinquecento, "cognoscendo quanto l'agricoltura sia utile e dilettevole e non indegna di qualunque principe, vi volse l'animo e intento oltre modo a simili proventi e entrate, nel contado di Pisa fece fare una amenissima e utile possessione seccando paludi e luoghi aquosi con grandissima utilità de' circostanti, la quale sarìa stata maggiore a nostri tempi si egli fusse so-

pravvissuto. Similmente nel contado di Volterra fece fare tale cultivazione che quel luogo silvestre e sterile divenne utilisimo a se e alli habitatori di non piccola commodità"[2].

Di questo processo i segni più rappresentativi sono le ville di Agnano e di Spedaletto. Diverse per disposizione dei siti, delle preesistenze, delle colture, per la particolare relazione che stabiliscono col paesaggio circostante, i loro giardini rappresentano il connettivo ideale che unifica l'attività della contemplazione con gli aspetti utilitaristici della vita di campagna. Gli spazi chiusi e circoscritti dell'architettura interagiscono coi giardini protetti e schermati dall'intorno. La morfologia si distingue per i particolari caratteri del terreno dai quali deriva un diverso governo delle acque, che è componente materiale e significante del processo di colonizzazione della natura. Ad Agnano, il giardino si sviluppa secondo l'inclinazione del terreno che consente di moltiplicare le acque sorgenti dal monte attraverso un sistema di condutture discendenti; mentre a Spedaletto l'acqua è catturata dal pozzo-cisterna che contrassegna l'asse centrale del giardino pensile.

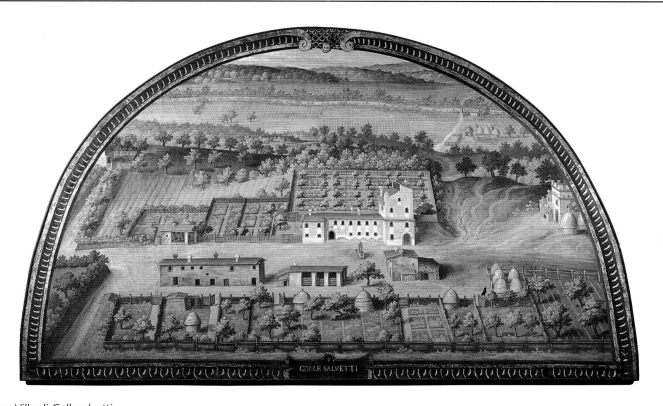

Giusto Utens, *Villa di Collesalvetti*
Firenze, Museo di Firenze com'era

In entrambi i casi il giardino è chiuso entro un recinto che lo protegge dalla campagna coltivata e lo delimita rispetto alle zone di selvatico riservate alla caccia.

Diversa è la configurazione del giardino della villa-fattoria di Collesalvetti che, situata in felice posizione, al limite occidentale dell'asse Firenze-Pisa, è destinata a diventare un nucleo economico portante del patrimonio mediceo[3]. Il giardino ha una prevalente funzione utilitaristica integrandosi in un omogeneo disegno di utilizzazione razionale della natura.

Il rapporto tra paesaggio non addomesticato, rifugio di animali selvatici e meta di trionfi venatori, e giardino, luogo nel quale la natura è protetta e reinventata per le delizie dell'ozio, si riflette nelle immagini che tappezzavano la dimora medicea di città: giardini ideali intessuti lungo la fascia perimetrale degli arazzi, cornice di scene di caccia e di trionfi, di momenti e di luoghi che eleggevano protagonisti Lorenzo il Magnifico e la sua corte. In essi il giardino è evocato come spazio "altro", riflettente una natura ideale e intellettualizzata che si materializza nel mondo esterno al perimetro murato. Gli arazzi attribuiti a Giovanni Stradano[4] (1571) introducono la natura del giardino negli spazi interni del "nuovo"[5] palazzo mediceo di Pisa, evocando la corte di Lorenzo il Magnifico. In essi la scena centrale, dedicata

al momento della caccia nel bosco, nella natura selvatica, è circondata dalla rappresentazione della natura domestica che contrassegna giardini chiusi di impianto geometrico. Sono visioni fantastiche di giardini idealizzanti, luoghi di delizie che polverizzano, col fitto intessersi delle immagini, i limiti del costruito. La dimora cittadina di Lorenzo, che soggiornava di frequente a Pisa[6], situata "lung'Arno nel popolo di San Matteo" aveva "un orto appiccato"[7], lasciando intendere la forma chiusa dello spazio coltivato tra i muri di cinta del palazzo.

Di questo giardino rimangono soltanto tarde e frammentarie indicazioni. L'impianto si sviluppava lungo un asse longitudinale, perpendicolare al fiume, probabilmente in linea col portale di accesso. Questo era decentrato rispetto all'impaginato della facciata, come risulta da uno schizzo cinquecentesco[8] e dai rilievi ottocenteschi del De Fleury[9]. La planimetria ricostruttiva della *facies* medievale rappresenta un recinto chiuso con una piccola loggia sul cui fondale è rappresentata una fontana. Le specie coltivate possono essere restituite sulla base di analogie con realtà coeve documentate dalle fonti. È stata dimostrata fin dal XIV secolo[10] la diffusione nelle dimore cittadine pisane dei viridaria, il cui impianto si trasmette al giardino urbano quattrocentesco: un *hortus conclusus*, col puteale (non sempre posto al centro), la pergola che sottolinea la direzione dei percorsi,

Lorenzo incoraggia le arti, arazzo
su disegno di Giovanni Stradano,
particolari della bordura
Pisa, Museo di Palazzo Reale

le piante di agrumi e di alberi da frutto, tra i quali "zizoli, fichi, susini, melograni" e anche piante di "pino"[11]. Lungo il muro di cinta sono le aiuole continue dove si coltivano agrumi ed erbe aromatiche, all'interno un regolare tracciato di percorsi variamente suddivisi e schermati dai pergolati d'uva o di rose rampicanti, come si può rilevare dai cabrei

settecenteschi di dimore cittadine[12]. Le rilevazioni e gli estimi dimostrano come il giardino di città perpetui nei secoli lo stesso schema di derivazione medievale (al quale abdicherà solo con l'Ottocento[13]), suscettibile solo di trasformazioni ornamentali (fontane e grotte poste a fondale degli assi ortogonali) e all'impianto di nuove specie floreali.

La villa di Agnano

La villa, costruita per Lorenzo il Magnifico nel 1489[14], comprendeva una vasta tenuta di terreni, già appartenenti ai frati olivetani. Una documentazione dell'impianto, che comprendeva il palazzo con "orto vivaio pratelli stalle tinaia colombaie pollai corte e cortili con loggie"[15], è fornita dal rilievo cinquecentesco, attribuito a Giovan Battista da Sangallo[16] e redatto "per il cardinale Cybo", che era venuto in possesso della proprietà medicea per via ereditaria[17]. Il disegno, elaborato probabilmente con l'intento di apportare modifiche all'esistente, visualizza la pianta a "U" dell'edificio, coi tre lati di uguali dimensioni. Il cortile chiuso era sopraelevato rispetto alla via che separava la dimora dagli annessi rustici. Lo dimostrano con chiarezza le didascalie sovraimpresse al disegno che indicano la "scala" verso la "via". Questa doveva sottopassare la volta e delimitare l'area

di servizio: un cortile chiuso con loggiato interno, al centro l'"uccellatoio" e sul fondale la "fontana". Ai lati sono indicate le "stalle" che si raccordano con due corpi simmetrici aperti sulle due parti e attestati al muro di cinta. Questi sono contrassegnati dalla sequenza regolare di pilastri, quasi certamente loggiati, con due fontane in testata. Dalla parte opposta del palazzo si sviluppa il giardino, largo "braccia 40" come l'edificio, che si conclude con la peschiera. La geometria del palazzo misura l'impianto del complesso, correlando sullo stesso asse di simmetria la peschiera, il giardino e i cortili sui quali si attestano le costruzioni rurali. Al giardino si doveva accedere da un androne in corrispondenza del piano terreno, situato sull'asse centrale. Si veniva in questo modo a stabilire una continuità visuale tra gli opposti fronti dell'edificio, enfatizzati dalla fontana e dalla peschiera, che

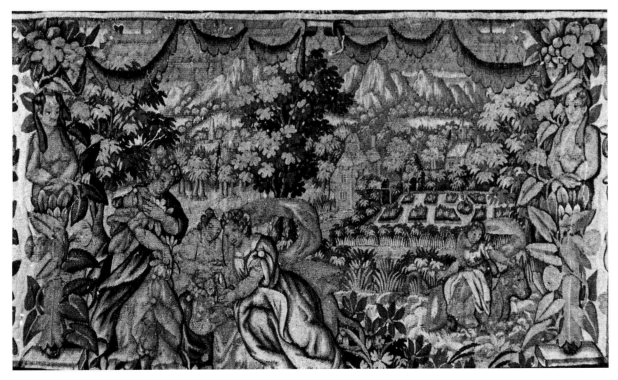

Lorenzo incoraggia le arti, arazzo
su disegno di Giovanni Stradano,
particolare della bordura
Pisa, Museo di Palazzo Reale

Agnano, villa Medici , rilievo
di Giovan Battista da Sangallo
Gabinetto Disegni e Stampe degli
Uffizi

individuano i punti estremi del percorso d'acqua, il cui tracciato è ad oggi leggibile, pur attraverso la trasformazione ottocentesca dell'impianto. Elemento generatore che fertilizza i terreni e dà vita al giardino, l'acqua proveniente dal monte è catturata dalle fontane e, attraverso condutture sotterranee, si deposita nella peschiera. Alle due fontane laterali indicate nel disegno corrispondono i due mascheroni di erogazione che si attestano al recinto della peschiera. È decifrabile con chiarezza la geometria del giardino, scandito da due assi ortogonali che si raccordano a un percorso perimetrale disegnando quattro *parterres* uniformemente simmetrici; più arduo è decifrarne il tipo di flora. Il

disegno visualizza bordure arboree con la funzione di schermare le specifiche aree di coltivazione. È probabile che si trattasse di alberi da frutto, mentre sulla costa perimetrale dimoravano, riparati dalla cinta muraria, gli agrumi, la cui coltivazione è attestata fin dal 1489[18], insieme a "mori" e "rosai"[19].

Il raffronto tra la pianta di Gio. Battista da Sangallo e quella del 1894 dell'ingegner E. Giambastiani[20] visualizza la conversione dello spazio unitario del giardino rinascimentale nello spazio frammentato e irregolare del parco romantico, dal quale tuttavia trapela la scansione, incardinata sulla regolare geometria della peschiera.

La villa di Spedaletto

La villa è situata sulla via che conduce a Volterra, non lontano dal Bagno a Morba, dove si recava il Magnifico con la sua corte per passare le acque in allegra comitiva. "Spiccato Firenze da Pisa, se ne venne in canti festa e alegreza insino di qua da Monte Castelli al mulino", scrive Matteo di Franco di Brando della Badessa, canonico fiorentino e "giostratore" di Lorenzo[21].

Spedaletto segnava dunque il percorso nella direzione di Pisa e rappresentava il luogo di villeggiatura; era inoltre circondato da vasti terreni da rendere coltivi e si trovava in prossimità di Volterra, che era al centro degli interessi economici e politici del Magnifico.

Situata su un dolce declivio che domina il paesaggio collinare, la villa fu fatta costruire da Lorenzo il Magnifico sull'impianto dell'antico ospedale dei Cavalieri di Altopascio, avendo avuto in concessione parte del loro patrimonio fondiario dal 1486[22]. Lorenzo vi risiede fin dall'anno successivo, seppure l'intervento di riduzione in "palazzo da signo-

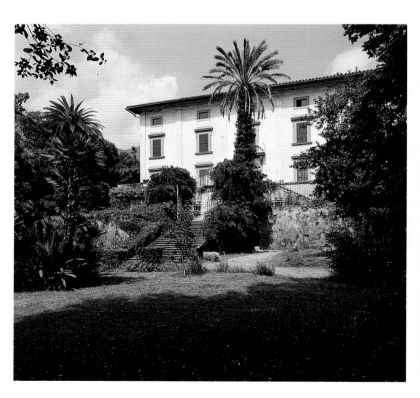

Agnano, villa Medici, veduta del giardino allo stato attuale

Agnano, villa Medici, veduta della peschiera

re" del preesistente ospedale sia databile tra il 1489 e il 1491, quando viene realizzato "di nuovo un palazzo da signore appichato allato dello spedaletto"[23]. Da un punto di vista morfologico è ipotizzabile che si sia addizionato alla fabbrica esistente un corpo a "U" che ha serrato in un blocco compatto il corpo longitudinale dominato dalla torre, formando un cortile architettonicamente unitario al quale si accede da un ampio androne in asse con la torre. Seppure l'impianto laurenziano sia solo in parte deducibile dalle stratificazioni sette-ottocentesche che hanno comportato l'ampliamento dell'edificio e il tamponamento del loggiato attestato alla torre, il progetto[24] riflette la tensione verso una morfologia nuova che si allinea coi principi albertiani[25] per l'idea del cortile come "cuore" dell'organismo architettonico e centro organizzativo dell'impianto. Su di esso si affacciava un loggiato su doppio ordine, oggi tamponato, corrispondente al nucleo originario del palazzo[26]. Il giardino pensile, al quale si accede dal cortile interno, stabilisce una diretta continuità col paesaggio che diviene l'elemento protagonista. Il giardino si sviluppa sulla platea sovrastante le cantine, difeso e protetto dalla struttura muraria, la cui prevalente funzione utilitaristica è sottolineata dalla descrizione seicentesca della proprietà: "una villa con tinaio e bottaio, stalle e altre sue appartenenze, una chiesa staccata dalla villa, una cantina fonda separata dalla villa e con prati intor-

no a detta villa... un pozzo a uso di peschiera e n. 12 buche da grano, e due orti per servizio della casa"[27]. La forma chiusa, col pozzo-cisterna di forma ottagonale al centro, discende dal giardino claustrale. Lo spazio è ordito secondo uno schema cruciforme che originariamente comprendeva riquadri regolari (oggi solo parzialmente occultati); impostato sulla direttrice della struttura turrita, domina l'ininterrotta sequenza dei campi e dei rilievi collinari (si noti l'analogia col giardino del coevo palazzo Piccolomini di Pienza che, proiettandosi verso il panorama della Val d'Orcia, catalizza il rapporto tra architettura e paesaggio).

Alla natura del paesaggio mediata dal segreto del giardino si giustapponeva la narrazione mitologica dei cicli di affreschi che, stando alle testimonianze delle fonti[28], dovevano magnificare la forza inventiva dell'ingegno. Vulcano, operoso nella sua fucina, rappresentava l'emblema delle arti e dei mestieri, metaforizzando il processo di asservimento della natura selvaggia e delle forze primigenie. Un probabile riferimento deve essere rintracciato nei "trovatori, come quelli che trovarono il fuoco" che anche il Filarete ricorda nel *Libro XIX* del suo trattato. Non è infatti da escludere che la metafora del dipinto del Ghirlandaio ricordato dal Vasari volesse alludere all'operosa investigazione dei filoni minerari[29] che conduceva Lorenzo in direzione di Volterra e dei giacimenti di allume.

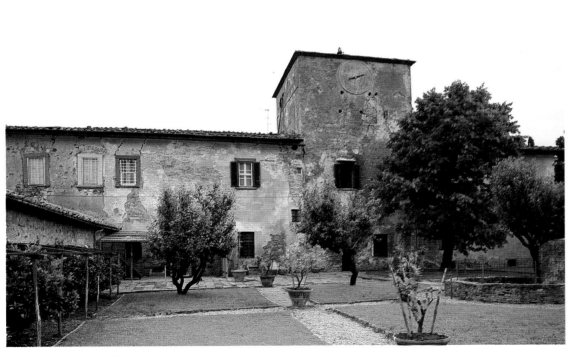

Spedaletto, villa Medici, veduta del giardino allo stato attuale

Spedaletto, villa Medici, particolare del giardino

La villa di Collesalvetti

La villa "detta Colle Salvetti" viene acquistata da Lorenzo e Giuliano de' Medici nel 1476[30]. Alla data del contratto si configurava come un insieme consistente di terre lavorative e di ampie superfici paludose, con "tutte le case, terre arative, vignate e prative, boschi, pascoli, mulini, acque, acquedotti, colombaie e casali...". La villa rappresenta il nucleo centrale di una struttura agricola, il cui aspetto pratico è chiaramente restituito dalla veduta di Giusto Utens[31]. La lunetta illustra lo stretto rapporto tra orti-giardini e campi coltivati che sono unificati dall'ordinata disposizione dei lotti. Una serie di orti recintati e scanditi per differenti tipologie di coltivazione delimitano i due fronti della villa-fattoria. In primo piano si distingue la griglia di terreno orticolo con filari di alberi da frutto e l'ordinata disposizione dei fienili che fronteggiano le case e i locali della fattoria. La sequenza degli orti, scanditi da alberature poste in filari regolari, si proietta oltre il palazzo. Gli edifici rustici di abitazione e di ricovero di derrate, strumenti e bestiame sono rappresentati in ordine sparso sulla grande aiata, dominata dalla fabbrica dominicale, la cui architettura tradisce l'adattamento di strutture esistenti: un corpo con propaggini aggettanti, una delle quali a sviluppo turrito e conclusa da una colombaia. Poco distante è la chiesa con la canonica della "Pieve di Colle". L'aspetto rurale del complesso è confermato da fonti scritte che ragguagliano su alcune finiture e sui materiali da costruzione. Le recinzioni che segnavano l'orditura del coltivato avevano un carattere rustico, essendo costituite in parte da "palancati", in parte da "siepe viva"; il "piaggione", situato al centro del piazzale che conteneva le buche da grano coi "chiusini di pietra" era pavimentato con "ammattonato e spinapescio"[32]. La regolare orditura del coltivato si dirada verso la campagna disegnata dall'andamento sinuoso dei percorsi, mentre la sequenza dei rilievi collinari, rimodellati dalle coltivazioni agricole e dalle piantagioni arboree disegna la linea dell'orizzonte. Nella veduta dell'Utens l'occhio unifica tutte le componenti del paesaggio, confermando che non c'è cesura tra villa e contado.

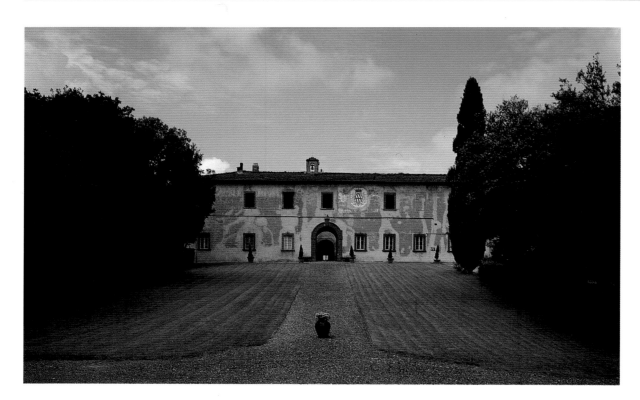

Spedaletto, villa Medici,
cortile d'ingresso

pag. 213
Giusto Utens, *Villa di Collesalvetti*,
particolare
Firenze, Museo di Firenze com'era

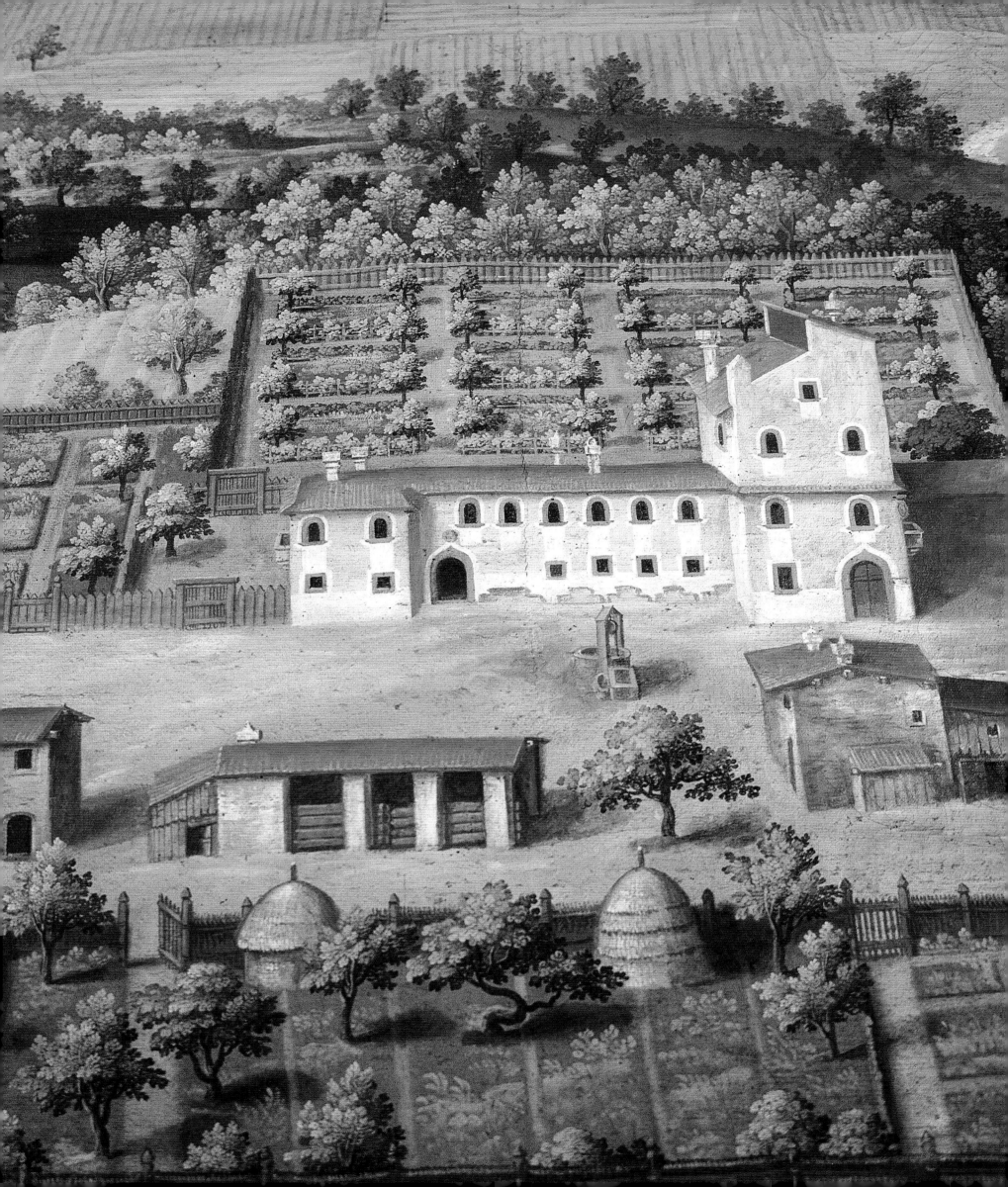

Note

[1] In particolare sono i territori della Valdera e del Valdarno a essere interessati dal fenomeno. Cfr. M.A. Giusti, *Le ville della Valdera*, Pisa 1995.

[2] N. Valori, *Vita di Lorenzo de' Medici il Vecchio*, in E. Buonaccorsi, *Diario de' successi più importanti seguiti in Italia*, Venezia 1568 (pagine non numerate); A. Fabroni, *Laurentii Medicis Magnificis vita*, I, Pisa 1784.

[3] Questa tesi è sostenuta con ampiezza di informazioni da F. Mineccia, *Da fattoria granducale a Comunità. Collesalvetti 1737-1861*, Napoli 1982.

[4] Cfr. schede di catalogo a cura di M.G. Burresi (A. Sopr. Pisa, Palazzo Reale).

[5] La costruzione della nuova sede della corte medicea, il cui progetto è attribuito a Bernardo Buontalenti (A. Fara, *Buontalenti architettura e teatro*, Firenze 1979, p. 27), risale agli anni ottanta del Cinquecento.

[6] Cfr. N. Valori, *Vita...*, cit.

[7] A. Fabroni, *Laurentii Medicis...*, cit., p. 73. Notizie sul palazzo sono in M.A. Giusti, *Le ville...*, cit., pp. 208-209.

[8] ASP, *Fiumi e Fossi*, 70, c. 19, pubblicata da M.A. Giusti, *Le ville...*, cit., p. 209.

[9] *Ibidem*, p. 208.

[10] Notizie sui viridari medievali sono in F. Redi, *Dalla torre al palazzo: forme abitative signorili e organizzazione dello spazio urbano dall'XI al XV secolo*, in *Atti del terzo Convegno di studi sulla storia dei ceti dirigenti in Toscana*, Firenze 1984, pp. 289-290; si veda inoltre lo studio sull'iconografia del *Trionfo della morte* del Camposanto pisano che contiene rimandi ai giardini pisani coevi al ciclo pittorico (L. Battaglia Ricci, *Ragionare nel giardino*, Roma 1987).

[11] ASP, *Ospedali riuniti di Santa Chiara*, 2111, 2. In un atto del 1428 è descritto un orto di proprietà dello Spedale dei Trovatelli "con pozzo, pergola, agrumi, zizoli, fichi, susini, melograni ed un pino, chiamato il giardino di quelli di Massa posto in Pisa in cura a Covaiola di San Martino in Kinsica, ed un altro pezzo di terra con casa solaiata ad un solaio e palazzetto con botteghe al piano terra con chiostra, pergola e frutti, posti in Pisa in cura di San Martino".

[12] Cfr. il cabreo settecentesco delle proprietà della Pia Casa della Misericordia (in corso di inventariazione presso l'Archivio di Stato di Pisa) che rappresenta minuziosamente un consistente nucleo di orti e giardini annessi a case e palazzi pisani, confermando la continuità con l'*hortus conclusus* medievale.

[13] Cfr. Pianta di Pisa di Van Lint del 1841 (Pisa, Museo di Palazzo Reale).

[14] Cfr. C.G. Romby, *La villa di Agnano*, in G. Morolli, C. Acidini Luchinat, L. Marchetti (a cura di), *L'architettura di Lorenzo il Magnifico*, catalogo della mostra, Firenze 1992.

[15] ASF, MAP, 165, c. 118r, cit.; *ibidem*, p. 213.

[16] La pianta (GDSU, 1532 A, 3963 A) è stata pubblicata da M. Giachetti, M.T. Lazzarini, R. Lorenzi, *La villa pisana: contributo alla individuazione di tipi formali e ideologici*, in *Livorno e Pisa: due città e un territorio nella politica dei Medici*, catalogo della mostra, Pisa 1980, p. 94; M.A. Giusti, *Le terme e le ville: il luoghi di delizia del territorio di San Giuliano*, in *San Giuliano Terme, la storia, il territorio*, Pisa 1990, p. 630; C.G. Romby, *La villa...*, cit., p. 212.

[17] Cfr. M.A. Giusti, *Le terme...*, cit., pp. 628-629. Col passaggio ai Cybo viene descritta la proprietà: "Podere et possessioni... posti nel contado di Pisa loco detto Agnano col Palazzo se fece novo e non ancora interamente finito et con giardini case da lavoratore fattoi da olio fornace da mattoni e calcina terreni lavorativi vignati olivati con aqua pasture e tutte loro appartenenze e con tutti i suoi confini e demostratione et tutti i terreni et beni mobili..." (11 luglio 1494, *Archivio Corsini di Firenze*, Armadio B, F, II. Contratti 1601-1610, ins. 34, cit. C.G. Romby 1992, p. 214).

[18] ASF, MAP, LXIII. 9 ottobre 1489, cit.; *ibidem*, p. 213n; M. del Piazzo, *Protocolli del carteggio di Lorenzo il Magnifico*, Firenze 1956.

[19] *Ibidem*, 11 febbraio 1489.

[20] La pianta, conservata nella villa, oggi di proprietà Tadini, è pubblicata in M. A. Giusti, *Giardini pisani tra Arcadia e pittoresco*, catalogo della mostra (Pisa, Orto Botanico 1991), San Quirico d'Orcia 1991, p. 57.

[21] Ser Matteo Franco, *Un viaggio di Clarice Orsini de' Medici nel 1485*, Bologna 1968, p. 9.

[22] Per la vicenda costruttiva della villa cfr. C.G. Romby, *La villa di Spedaletto*, in G. Morolli, C. Acidini Luchinat, L. Marchetti (a cura di), *L'architettura di Lorenzo il Magnifico*, catalogo della mostra, Firenze 1992, pp. 212-214; C.G. Romby, in M.A. Giusti, *Le ville della Valdera*, cit., pp. 38-41.

[23] C.G. Romby, *La villa...*, cit., p. 213.

[24] L'attribuzione del progetto a Simone del Pollaiolo detto il Cronaca, sulla base di una lettera di Lorenzo inviata al fattore di Spedaletto "per Chronaca" (in C.G. Romby, *La villa...*, cit. p. 214n) viene ribadita in ultimo da E. Fahy, *Stanza dei miti*, in P. Barocchi (a cura di), *Il giardino di San Marco. Maestri e compagni del giovane Michelangelo*, catalogo della mostra, Milano 1992, p. 125.

[25] Si ricorda che l'*editio princeps* del *De Re aedificatoria* reca una dedica di Angelo Poliziano a Lorenzo nella quale l'autore elogia Leon Battista Alberti ed esalta l'importanza della diffusione del trattato. Tale dedica appare per la prima volta nell'edizione a stampa del 1485; cfr. A.R. Fantoni, in A. Lenzuni (a cura di), *All'ombra del lau-*

ro. Documenti librari della cultura in età laurenziana, catalogo della mostra, Milano 1992, pp. 125-126.

[26] La tessitura del lastricato (il disegno dalle linee diagonali dei conci per lo smaltimento dell'acqua piovana si prolunga all'interno della manica sinistra del palazzo), fa supporre un tamponamento successivo del lato verso Volterra, che all'origine poteva essere schermato da una loggia.

[27] La descrizione è contenuta nell'atto di compravendita Cybo-Corsini del 1606 (ACF, Armadio B, filza II, contratti 1601-1610, ins. 4, in C.G. Romby, *La villa...*, cit., p. 214.

[28] "Allo Spedaletto per Lorenzo Vecchio de' Medici, amato e stimato da lui Domenico Ghirlandaio dipinse la storia di Vulcano, dove lavorano molti ignudi con le martella folgori e saetti a Giove", scrive il Vasari nella *Vita* di Domenico Del Ghirlandaio (G. Vasari, *Vite de' più eccellenti pittori, scultori et architettori*, ed. a cura di L. Bellosi e A. Rossi, Torino 1986, p. 461). Si veda anche la *Vita* di Sandro Botticelli (*ibidem*, p. 478). Nell'edizione a cura del Bottari (1759) si annota che "questa pittura era sotto un portico esposta all'aria onde ha molto patito". Dell'esistenza del ciclo si ha notizia fino ai primi di questo secolo, come risulta dal commento di G. Milanesi all'edizione delle *Vite...*, Firenze 1906 (vol. III, p. 258n): "La pittura che ai giorni del Bottari (*Raccolta di lettere sulla pittura, Scultura e Architettura*, Roma 1754-1783) era assai guasta si mantiene ancora, ma in cattivo stato". Nella stessa nota il Milanesi fa ancora riferimento a Spedaletto commentando l'attività del Botticelli.

Contributi critici sul ciclo di affreschi di Spedaletto sono in: H.P. Horne, *Quelques souvenirs de Sandro Botticelli*, "Revue Archéologique", 1901, pp. 3-11; A. Scharf, *Filippino Lippi*, Wien 1935 (doc. XXVII); A. Chastel, *Arte e umanesimo a Firenze al tempo di Lorenzo il Magnifico*, Torino 1964, pp. 179-180; R. Lightbown, *Sandro Botticelli. Life and Work. Complete Catalogue*, London 1978, I, p. 98; II, pp. 144, 218.

[29] Riguardo al riflesso dell'investigazione mineraria sulla lettura del paesaggio tra Quattrocento e Cinquecento cfr. P. Camporesi, *Le belle contrade*, Milano 1992, pp. 22-23.

[30] ASF, Possessioni, f. 815, ins. Colle Salvetti Fattoria Reale; f. 3773, ins. 47, c. 4; F. Mineccia, *Da fattoria granducale a comunità. Collesalvetti 1737-1861*, Napoli 1982, p. 51.

[31] Cfr. D. Mignani, *Le ville medicee di Giusto Utens*, Firenze 1982, p. 94.

[32] ASF, Tomi di piante, t. XVII, *Pianta delle terre unite alla Casa di Fattoria del Colle Salvetti*; F. Mineccia, *Da fattoria...*, cit., p. 61.

Repertori

Appendice documentaria

Tutti i documenti provengono dall'ASF, Mediceo avanti il Principato (M.A.P.).

1
F. X, n. 141.
Giovanni Macinghi a Giovanni di Cosimo de' Medici ai Bagni di Petriolo
1455, aprile 6 (estratto)
Al nome di Dio a dì 6 d'aprile 1455
[...]
Arai sentito della aqua; non ti scrivo più questo, chè di bene in meglio và; piuttosto crescie che sciema quella chanella. Or pensa quando sarà ischoperto il chondoto che cierto non viene tuta in questo, che da lato gieme asai. Mercholedi meterano soto 8 in 10 operare[1] per ischoprire e poi tutto sarai avisato: mai vedessi la più purghata aqua e la migliore.
[...]
[1] Sta per operai
(trascrizione di Emanuela Andreatta)

2
F. V, n. 722
Giovanni di Luca Rossi a Giovanni di Cosimo ai Bagni di Petriolo
1455, aprile 9 (estratto)
[...]
Bartol[ommeo] Serragli va in fra otto dì a Napoli: ògli fatto 1° richordo di più chosse cioè melaghrani, melaranci, limoncegli, faetre[1] e alcuna altra chose ch'io vegho si è per'l nostro bisongnio.
[...]
[1] Così nel testo.
(trascrizione di Amanda Lillie)

3
F. X, n. 602
Giovanni Macinghi a Giovanni di Cosimo de' Medici ai Bagni di Petriolo
1455, aprile 19 (estratto)
In nome di Dio a dì XVIII d'aprile 1455
[...]
De fatti di Fiesole t'ò pocho a dire, in però si sequita quanto ài chomeso e lunedì si chominciaranno da l'uno chanto a murare il muro groso e in questo mezo[...] [1] si riempirà in quelo mezo e tirerasi a tera più che si può. E pure stasera sono istato chone[2] Antonio Pucci e preghatolo, lasci venire Zanobi lunedì: non me dis[s]i amelo[3] promeso[4]. Se verà, per di qui a giovedì arà murato quello graticholato.
[...]
[1] Cancellata nel testo l'espressione "se murerà".
[2] Così nel testo.
[3] Lettura incerta.
[4] Probabile tono interrogativo della frase.
(trascrizione di Emanuela Andreatta)

4
F. IX, n. 146
Giovanni Macinghi a Giovanni di Cosimo de' Medici ai Bagni di Petriolo
1455, aprile 8 (estratto)
Al nome di Dio a dì 8 aprile 1455
Fratello Rev.mo etc. [...]
De fatti dell'aqua senpre a uno modo gietta e domani metto 8 oper[a]re[1] per trovare la radice del condoto che ò speranze che inn'ogi sia 3 dì[2] saprai il tutto, e ciertto envi[3] aqua a[s]sai. Avisandoti non n'avendo se none questa, ti basterebbe fare mille belle chose e arei charo tu mi con[ce]dessi licenza io chonper[e]resi[4] quella fonte di Piero Giotti. Ve n'è [...][5] per chagione quanddo si saprà tu la viegni[6], poichè l'aqua s'era trovata se ne vorà più asai e tu debbi credere che Bartlomeo de-lleva[7] detto: nonn'è ismemorato. Sia chontento si chomper[e]ri. Avisami per lo primo se tu viegni[8].
[...]
[1] Così nel testo.
[2] Sta per "entro 3 giorni da oggi".
[3] Lettura incerta.
[4] Così nel testo.
[5] Parola illeggibile.
[6] Lettura incerta.
[7] Sta per "te l'aveva"?
[8] Lettura incerta.
(trascrizione di Emanuela Andreatta)

5
F. IX, n. 175.
Giovanni Macinghi a Giovanni di Cosimo de' Medici a Milano
1455, giugno 25 (estratto)

[...]
Fratello Rev.mo io ò auto una tua e ò i[n]teso quanto d[etto] e perchè tu i[n]te[nd]a da Piero vi fu il dì di Santo Romolo apreso consigno conciatori[1] di lasù. Di poi sono suto con Piero[2] e lui è rimaso in questa concrusione meco ch'io vi meni Ant[oni]o Manetti, Lorenzo da Sanfriano e Pagolo Calafi e quando loro vi saranno si accozzeranno tutti e due e piglierassi forma in primo piezo. Piero istà in dubio si puossi fare e vuolsi fare con maturo consigno. Ieri manai Ant[oni]o[3] lassù e lui dice cierto si farà instante. Vuole vedere il fondamento e vuole si cavi i[n]fino al sodo cominciando dal muro. È rimaso braccia 10 e larco braccia 6 ma[n]te[nen]do detta forma il muro ch'à braccia $\frac{1}{2}$ braccia 1 vuole sia cavato di sop[r]a e di sotto per lo largho braccia 10 vuolli i[n]tendere quella forma darà.
[...]
Io vorrei tum'avisassi se Piero intese costoro mi dica ch'io lo facci ch'io vi metto mano e di questo ti prego che Piero ci à di buona vuoglia a farlo siche avisami per lo piano ch'io fo ciò che Piero mi dice. In però se sa a fare non bisogna indugiare.
[...]
[1] Lettura incerta.
[2] Piero di Cosimo de' Medici.
[3] Antonio Manetti Ciaccheri.
(trascrizione di Gabriele Capecchi)

6
F. VII, n. 301.
Ginevra degli Alessandri a Giovanni di Cosimo de' Medici a Milano
1455, luglio 8 (estratto)
[...]
Avisoti chome andamo a Ffiesole Piero[1] et la Lucrezia[2] et Angnolo della Stufa. E' cantori di San Giovanni e anno fat[t]o una bella festa e le fanciulle di San'Ontonio no[n] domandaro ballate che [h]an[n]o fatto mirachoi e chose dell'altro mo[n]do che [i]mpazzava chiunco v'era che stemo tanto a vedere che era du[e] ore di notte inanti tornassimo a Firenze. L'aqua si sta a un modo ma el muro ebbene un tradimento a vedere. A Piero pareva una bella cosa quel piano. Forse è stato il meglio ce sia ito così arebbe fatto male a chi chessia [...] a dì VIII di luglio 1455.
[1] Piero di Cosimo de' Medici.
[2] Lucrezia Tornabuoni, moglie di Piero de' Medici.
(trascrizione di Gabriele Capecchi e Giorgio Galletti)

7
F. IX, n. 178
Giovanni Macinghi a Giovanni di Cosimo de' Medici
1455, agosto 2 (estratto)
Al nome di dio a dì II agosto 1455
Fratello Rev.mo etc. I[o] ò una tua e inteso vuogli sapere del muro. Avisati che Antonio Manetti s'è achozato con Piero, e lui dà questo consignio e ciertto dice terrà e Piero l'achonsente, non n'ostante che aspetiano e chonsigni de gnialtri[1]. Se nulla agiungiono a questo, mandotelo perchè tu dicha tuo pensiero. Piero mi dice s'aluoghi per trovare el fondamentto, chome per i[n] altra vi dissi, braccia 10 per il lumgho e braccia 6 per lo largho e s'è rimanere braccia 1 per di sopra e per di sotto[2] al muro e dare in mezo, che sarà braccia 4, avisandoti che l'archo s'à a fare di chalcina per più forteza. Domatina metterò la scritta a chi vuole torre in soma a chavare questi due lati e chosì sono rimasto cho'Nofri. Per lo primo ti manderano gli altri disegni; questo chavare s'à a fare per forza in n'ongni modo che [se] piovesi in questo mezo potrebbe rovinare molta terra, sichè per angni modo, si s'aluoghi[3].
[...]
[1] Lettura incerta.
[2] "Per di sotto" lettura incerta.
[3] Così nel testo.
(trascrizione di Emanuela Andreatta)

8
F. VII, n. 298.
Ginevra degli Alessandri a Giovanni di Cosimo de' Medici a Milano
1455, agosto 3 (estratto)
Per Agnol Tani t'aviso chome Piero [h]a mandato parecchi maestri a Fiesole per vedere se ci è rimedio nuiuno a quel muro e chome [h]o 'nteso dicie farvi mettere mano sanza te. [H]anno allogatto insomma que' fondame[n]ti per vedere quello si può fare. E Piero dicie vuole intendere molto bene inna[n]zi vi metta mano che dicie no[n] si vuole corre a ffuria in simile chosa e Pa[n]ni[1] da Chareggi gli feci venire el dì medesimo. [...] a dì III d'agosto 1455.
[1] Lettura incerta.
(trascrizione di Gabriele Capecchi e Giorgio Galletti)

Bibliografia

Poliziano, A., *Stanze cominciate per la giostra di Giuliano de' Medici*, 72 (1475).

Robertus Caracciolus, *Sermones de laudibus Sanctorum*, Napoli 1489.

Angeli Politiani et aliorum virorum illustrium epistolarum libri duodecimi, Basel 1518.

Ficino, M., *Epistolae*, lettera del 28 aprile 1490, versione volgare di F. Figliucci, *Divine Lettere del gran Marsilio Ficino*, Venezia, 1546-1548.

Valla, L., *Historiarum Ferdinandi Regis Aragonae Libri Treis*, Roma presso Marcello Silber 1520.

Buonaccorsi, E., *Diario de' successi più importanti seguiti in Italia*, Venezia 1568.

Vasari, G., *Le vite de' più eccellenti pittori, scultori et architettori*, Firenze 1568, ed. a cura di G. Milanesi, Firenze 1868, cons. nella ristampa Firenze 1908.

Giambullari, B., *Operetta delle semente*, Firenze 1625.

Ferrari, G.B., *Hesperides, sive de malorum aureorum cultura et usu. Libri quatuor*, Roma 1646.

Del Migliore, F.L., *Firenze città nobilissima*, Firenze 1684.

Avogadro, A. (Albertus Avogadrius Vercellensis), *De Religione et Magnificentia Illustris Cosmi Medices Florentini*, in Io. Lamius, *Deliciae Eruditorum*, Florentiae 1742.

Vedute delle ville e altri luoghi della Toscana, Firenze 1744.

Fabroni, A., *Laurentii Medicis Magnificis Vita*, Pisis 1784.

Moreni, D., *Notizie istoriche dei contorni di Firenze*, III, Firenze 1792.

Bandini, A.M., *Lettere XII nelle quali si ricerca, e s'illustra l'antica e moderna situazione della città di Fiesole e suoi contorni*, Siena 1800.

Del Rosso, G., *Memorie per servire alla vita di Niccolò Maria Gaspero Paoletti*, Firenze 1813.

Bottari, G., Ticozzi, S., *Raccolta di lettere sulla pittura, scultura ed architettura...*, I, Milano, 1822-1825.

Del Rosso, G., *Una giornata d'istruzione a Fiesole*, Firenze 1826.

Varchi, B., *Storia fiorentina*, ed. L. Arbib, Firenze 1838-1841.

Inghirami, *Memorie storiche per servire di guida all'osservatore in Fiesole*, Fiesole 1839.

Hamilton, F., *La botanique de la Bible*, Nice 1871.

Lanspergio, *Opera omnia*, Certosa di Notre-Dame-des Près, Montreuil-sur-mer, 1880-1890.

Von Stegmann, K., Von Geymüller, H.F., *Die Architektur der Renaissance in Toscana. Dargestelltin den hervorragendsten Kirchen, Palästen, Villen und Monumenten*, München 1885-1893.

Corradi, A., *Le prime farmacopee italiane*, Milano 1887 (rist. 1966).

De Nolhac, P., *Pétrarque et son jardin*, "Giornale storico della letteratura italiana", IX, I, 1887.

Baccini, G., *Le ville Medicee di Cafaggiolo e Trebbio in Mugello oggi proprietà Borghese di Roma*, Firenze 1897.

Iacobi a Varagine, *Legenda aurea, vulgo historia lombardica dicta, ad optimorum librorum fidem recensuit*, Dr. Th. Graesse, editio tertia, Bratislaviae apud G. Koebner 1898.

Horne, H.P., *Quelques souvenirs de Sandro Botticelli*, "Revue Archéologique", 1901.

Ab. Roze (a cura di), *La légende dorée*, Paris 1902.

Latham, C., *The Gardens of Italy*, London 1905.

Muñoz, A., *Iconografia della Madonna*, Firenze 1905.

(B. Masi), *Ricordanze di Bartolommeo Masi calderaio dal 1478 al 1526*, a cura di O. Corazzini, Firenze 1906.

Carocci, G., *I dintorni di Firenze*, Firenze 1906-1907.

Mortier, A., *Histoire des Maîtres Généraux de l'Ordre des F.P.*, IV, Paris 1909.

Arntz, W., *Italienische Renaissance Garten*, "Die Gartenkunst", febbraio 1910.

Patzak, B., *Die Renaissance und Barockvilla im Italien*, Leipzig 1912-1913.

Morçay, R., *La cronaca del convento fiorentino di San Marco. La parte più antica dettata da Fra Giuliano Lapaccini*, "Archivio storico italiano", serie I, t. VI (1913).

Mazzoni, P., *La leggenda della Croce nell'arte italiana*, Firenze 1914.

Willich, H., *Handbuch der Kunstwissenschaft*, Berlin 1914.

Pasolini Ponti, M., *Il giardino italiano*, Roma 1915.

Phillips, E.M., *The Gardens of Italy*, London 1919.

Dami, L., *Il giardino italiano*, Milano 1924.

Pieraccini, G., *La stirpe dei Medici di Cafaggiolo*, Firenze 1924.

Solmi, A. (a cura di), *Scritti vinciani*, Firenze 1924.

Castiglioni, A., *L'orto della sanità*, Bologna 1925.

Shepherd, J.C., Jellicoe, G.A., *Italian Gardens of the Renaissance*, London 1925.

Gothein, M.L., *Geschichte der Gartenkunst*, Jena 1926.

Loeser, C., *Giovanfrancesco Rustici*, "The Burlington Magazine", 52, 1928.

Wesselki, A. (a cura di), *Angelo Polizianos Tagebuch (1477-1479)*, Jena 1929.

Tarchiani, N., *La mostra del giardino italiano in Palazzo Vecchio a Firenze*, "Domus", 38, 1931.

Harris Wiles, B., *The Fountains of Florentine Sculptors and their Followers from Donatello to Bernini*, Cambridge, Mass., 1933.

Procacci, U., *Gherardo Starnina*, "Rivista d'arte", XV (1933) e XVII (1935).

Scharf, A., *Filippino Lippi*, Wien 1935.

Salmi, M., *Paolo Uccello, Andrea Del Castagno e Domenico Veneziano*, Milano 1938.

Barfucci, E., *Il giardino di San Marco*, "Illustrazione toscana e dell'Etruria", XVIII, ottobre 1940.

Perosa, A. (a cura di), *Alexandri Bracci Carmina*, Firenze 1944.

Clark, K., *Landscape into Art*, London 1949 (edizioni tradotte Milano 1962 e 1985).

Chastel, A., *Vasari et la légende medicéenne*, "Studi vasariani", Firenze 1952.

Moldenke, H., *Plants of the Bible*, Waltham 1952.

Courcelle, P., *Saint Augustin lecteur des Satires de Perse*, Paris 1953.

Tanaglia, M., *De Agricultura*, Bologna 1953.

Chastel, A., *Marsile Ficin et l'Art*, Genéve-Lille 1954.

Courcelle, P., *Litiges sur la lecture des* Libri Platonicorum, *par Saint Augustin*, "Augustiniana", 4 (1954).

Janson, H.W., *The Sculpture of Donatello*, Princeton 1957.

O' Meara, J.J., *Augustin and Neo-platonism*, "Recherches Augustiniennes", 1 (1958).

Pope Hennessy, J., *Italian Renaissance Sculpture*, London 1958.

Reau, L., *Iconographie de l'Art Chrétien*, Paris 1958.

Alberti, L.B., *Opere volgari, Villa, I*, a cura di C. Grayson, Bari 1960.

Antal, F., *La pittura fiorentina*, Torino 1960.

Perosa, A. (a cura di), *Il Zibaldone Quaresimale*, London 1960.

Perosa, A., *Giovanni Rucellai e il suo Zibaldone*, London 1960.

Procacci, U., *Sinopie e affreschi*, Milano 1960.

Frommel, C., *Die Farnesina und Peruzzis Architektonisches Fruewerk*, Berlin 1961.

Masson, G., *Italian Gardens*, London 1961 ed. it. *Giardini d'Italia*, Milano 1961.

Corti, G., Hartt, F., *New Documents Concerning Donatello, Luca and Andrea della Robbia, Desiderio, Mino, Uccello, Pollaiuolo, Filippo Lippi, Baldovinetti and Others*, "The Art Bulletin", XLIV, n. 1 (1962).

Walz, A., *Saggi di storia rosariana*, "Memorie domenicane", 1962.

Berenson, B., *Italian Pictures of the Renaissance. Florentine School*, London 1963.

Ciardi Dupré, M.G., *Giovan Francesco Rustici*, "Paragone", 157, 1963.

Rochon, A., *La jeunesse de Laurent de Médicis (1449-1478)*, Paris 1963.

Arnaldi, F., Gualdo Rosa, L., Monti Sabia, L. (a cura di), *Poeti latini del Quattrocento*, Milano-Napoli 1964.

Chastel, A., *Arte e umanesimo a Firenze al tempo di Lorenzo il Magnifico*, 2a ed., Torino 1964.

Condivi, A., *Vita di Michelangelo Buonarroti*, ed. Spina Barelli, Milano 1964.

Orlandi, S., *Beato Angelico*, Firenze 1964.

Pope Hennessy, J., *La scultura italiana. Il Quattrocento*, Milano 1964.

Quaglio, A.E. (a cura di), *Tutte le opere di Giovanni Boccaccio*, Milano 1964.

AA. VV., *Studien zur Geschichte der Europäischen Plastik. Festschrift für Theodor Müller*, München 1965.

Battisti, E., Bellardoni, E., Berti, L., *Angelico e San Marco*, Roma 1965.

Lorenzo de' Medici, *Scritti scelti*, a cura di E. Bigi, 2a edizione, Torino 1965.

Sant'Agostino, *Le confessioni*, a cura di C. Carena, Roma 1965.

Poggi, G., *Della prima partenza di Michelangelo Buonarroti da Firenze*, "Rivista d'Arte", IV, 1966.

Garavaglia, N., *Mantegna*, Milano 1967.

Luzzati, E., *Filippo de' Medici Arcivescovo di Pisa e la visita pastorale del 1462-1463*, "Bollettino storico pisano", XXXIII-XXXV, 1964-1966, Livorno 1967.

Luzzati, M., *Un arcivescovo mediceo nel Quattrocento pisano*, "Rassegna periodica di informazione del Comune di Pisa", 4, Pisa 1967.

Fei, C., *La Villa di Castello*, Firenze 1968.

Petrarca, F., *Opere*, a cura di E. Bigi, Milano 1968.

Shapley, F.R., *Italian Paintings XIII-XV Century From the Samuel H. Kress Collection*, London 1968.

Bargellini, C., De La Ruffinière du Prey, P., *Sources for a reconstruction of the Villa Medici, Fiesole*, "The Burlington Magazine", CXI, ottobre 1969.

Foster, P., *Lorenzo de' Medici's Cascina at Poggio a Caiano*, "Mitteilungen des Kunsthistorischen Institutes in Florenz", 14, 1969.

Levin, H., *The Myth of the Golden Age in the Renaissance*, Bloomington 1969.

Morelli, G., *Ricordi*, a cura di V. Branca, Firenze 1969.

Verrocchio, London 1969.

Baldini, U., *Angelico*, Milano 1970.

Bulst, W., *Die ursprüngliche innere Aufteilung des Palazzo Medici in Florenz*, "Mitteilungen des Kunsthistorischen Institutes in Florenz", XIV, 1970.

Boskovits, M., *Orcagna in 1357 and in Other Times*, "The Burlington Magazine", CXIII, 1971.

Breviario Grimani (con introduzione di M. Salmi), Venezia 1971.

Seymour, C., *The Sculpture of Verrocchio*, London 1971.

Tongiorgi Tomasi, L., *Paolo Uccello*, Milano 1971.

Alberti, L.B., *I libri della famiglia*, a cura di R. Romano e A. Tenenti, Torino 1972 (2a edizione).

Coffin, D. (a cura di), *The Italian Garden*, Dumbarton Oaks Trustees for Harvard University, Washington D.C. 1972.

Alberti, L.B., *Opere volgari*, a cura di C. Grayson, Bari 1973.

Averlino, A. (Filarete), *Trattato di architettura* (ed. Il Polifilo a cura di A.M. Finoli, L. Grassi), Milano 1973.

Trotzig, A., *Christus resurgens apparet Mariae Magdalenae*, Stockholm 1973.

Bruni, L., *Laudatio Florentinae Urbis* (1400-1401), ed. con testo italiano a fronte di frate Lazaro da Padova, *Panegirico della città di Firenze*, Firenze 1974. ???

Calamann, E., *Thebaid Studies*, "Antichità viva", 14 (1975).

Dalli Regoli, G., *Problemi di grafica crediana*, "Critica d'arte", 76 (1975).

Gori Sassoli, M., *Michelozzo e l'architettura di villa nel primo Rinascimento*, "Storia dell'Arte", 23, 1975.

Lamberini, D., *Le cascine di Poggio a Caiano - Tavola*, "Prato. Storia e Arte", 16 (1975).

Smith, G., *On the Original Location of the Primavera*, "Art Bulletin", 57, 1975.

Wright, D.R., *The Medici Villa at Olmo a Castello. Its History and Iconography*, tesi di dottorato, Princeton University, maggio 1976.

Levi D'Ancona, M., *The Garden of the Renaissance. Botanical Symbolism in Italian Painting*, Firenze 1977.

E. Gombrich, *Mitologie botticelliane*, Appendice, in *Immagini simboliche*, ed. it. Torino 1978.

Essays Presented to Myron P. Gilmore, Firenze 1978.

Ettlinger, L.D., *Antonio and Piero del Pollaiolo*, Oxford 1978.

Franchetti Pardo, V., Casali, G., *I Medici nel contado fiorentino*, Firenze 1978.

Ginori Lisci, L., *Cabrei in Toscana*, Firenze 1978.

Laclotte, M., *Une 'Chasse' du Quattrocento florentin*, "Revue de l'art", 42, 1978.

Lightbown, R., *Sandro Botticelli. Life and Work. Complete Catalogue*, London 1978.

Middeldorf, U., *On the Dilettante Sculptor*, "Apollo", CVII, 2, 1978.

Pezzarossa, F., *I poemetti sacri di Lucrezia Tornabuoni*, Firenze 1978.

Ames-Lewis, F., *Early Medicean Devices*, "Journal of the Warburg and Courtauld Institutes", XIII (1979).

Battisti, E., *Le origini del pittoresco e la fenomenologia storica della descriptio di Valchiusa nel Petrarca*, comunicazione presentata nel convegno "Iconologia letteraria. La retorica della descrizione" (Bressanone, 1979).

Brown, A., *Bartolomeo Scala, 1430-1497*, Princeton 1979.

Fara, A., *Buontalenti architettura e teatro*, Firenze 1979.

Horn, W., Born, E., *The Plan of St. Gall*, Berkeley-Los Angeles-London 1979.

Kent, F.W., *Lorenzo de' Medici Acquisition of Poggio a Caiano in 1474 and Early Reference to his Architectural Expertise*, "Journal of the Warburg and Courtauld Institute", LXII (1979).

Calvesi, M., *Il sogno di Polifilo prenestino*, Roma 1980.

Fagiolo, M. (a cura di), *La città effimera e l'universo artificiale del giardino*, Roma 1980.

Foster, F., *Donatello Notices in Medici Letters*, "The Art Bulletin", LXII, n. 1 (1980).

Herzner, V., *Die "Judith" der Medici*, "Zeitschrift für Kunstgeschichte", 434, 1980.

Livorno e Pisa: due città e un territorio nella politica dei Medici, catalogo della mostra, Pisa 1980.

Palazzo Vecchio. Collezionismo e committenza medicei, catalogo della mostra, Firenze 1980.

Pope Hennessy, J., *Luca della Robbia*, London 1980.

AA. VV., *Il giardino storico italiano. Problemi d'indagine, fonti letterarie e storiche*, Firenze 1981.

Fagiolo, M., *Natura e Artificio*, Roma 1981.

Fois Ennas, B. (a cura di), *Il Capitulare de villis*, Milano 1981.

Harvey, J., *Mediaeval Gardens*, London 1981.

Von Waldburg, F.G., *Die Florentiner Gartenanlagen des ausgehenden 18. und des frühen 19. Jahrhunderts*, tesi di laurea, Technischen Hochschule, Stuttgart 1981.

Ragionieri, G. (a cura di), *Il giardino storico italiano*, atti del convegno di San Quirico d'Orcia, Firenze 1981.

AA.VV., *Agrumi, frutta e uve nella Firenze di Bartolommeo Bimbi pittore mediceo*, a cura di M.L. Strocchi, Firenze 1982.

Anonimo Fiorentino, *Il Codice Magliabechiano (1542-48)*, a cura di C. Frey, Berlin 1982.

Bonsanti, G., *L'Angelico al Convento di San Marco*, Novara 1982.

De Seta, C. (a cura di), *Storia d'Italia. Annali 5. Il paesaggio*, Torino 1982.

Mignani, D., *Le ville medicee di Giusto Utens*, Firenze 1982.

Mineccia, F., *Da fattoria granducale a Comunità. Collesalvetti 1737-1861*, Napoli 1982.

Palmieri, M., *Della vita civile*, Firenze 1982.

Gli Uffizi. Quattro secoli di una galleria, atti del convegno, Firenze, 1982, Firenze 1983.

Haines, M., *La Sacrestia delle Messe del Duomo di Firenze*, Firenze 1983.

Levi D'Ancona, M., *Botticelli's Primavera*, Firenze 1983.

Neubauer, E., *The Garden Architecture of Cecil Pinsent. 1884-1963*, "Journal of Garden History", III, 1, 1983.

Atti del terzo Convegno di studi sulla storia dei ceti dirigenti in Toscana, Firenze 1984.

D'Amato, A., *La devozione a Maria nell'ordine domenicano*, Bologna 1984.

Ferrara, M., Quinterio, F., *Michelozzo di Bartolomeo*, Firenze 1984.

Ibertis, P.E., *Giardino della Madonna*, Torino 1984.

Il giardino come labirinto della storia, atti del convegno di Palermo, 1984.

Oxford, China, and Italy. Writings in Honour of Sir Harold Acton, Firenze 1984.

Bonsanti, G., *Il museo di San Marco*, Milano 1985.

Dei, B., *La cronica dell'anno 1400 all'anno 1500*, a cura di R. Barducci, Firenze 1985.

Saalman, H., Mattox, P., *The First Medici Palace*, "Journal of the Society of Architectural Historians", XLIV, 1985.

Studi e ricerche di collezionismo e museografia Firenze 1820-1920, Pisa 1985.

Hood, W., *Saint Dominic's Manners of Praying: Gestures in Fra Angelico's Cell Frescoes at S. Marco*, "The Art Bulletin", 2/LXVIII, giugno 1986.

Mosco, M. (a cura di), *La Maddalena tra sacro e profano. Da Giotto a De Chirico*, catalogo della mostra, Firenze 1986.

Ordine dei Dottori Agronomi e dei Dottori Forestali di Firenze (a cura di), *Guida agli alberi di Firenze*, Firenze 1986.

Vasari, G., *Vite de' più eccellenti pittori, scultori et architetti*, ed. a cura di L. Bellosi e A. Rossi, Torino 1986.

Arte delle grotte, Genova 1987.

Agnelli, M., *Giardini italiani*, Milano 1987.

Agosti, G., Farinella, V., *Michelangelo e l'arte classica*, Firenze 1987.

Battaglia Ricci, L., *Ragionare nel giardino*, Roma 1987.

ICOMOS-Regione Toscana, *Protezione e restauro del giardino storico. Atti del sesto colloquio internazionale sulla protezione e il restauro dei giardini storici, Firenze 1981*, Firenze 1987.

Minicucci, M.J., *Parabola di un museo*, "Rivista d'arte", XXXIX, III, 1987.

Tagliolini, A., Venturi Ferriolo, M. (a cura di), *Il giardino idea natura realtà*, atti del convegno del Centro di Studi di Pietrasanta, Milano 1987.

Assunto, R., *Ontologia e teleologia del giardino*, Milano 1988.

Bagatti Valsecchi, P. (a cura di), *Protezione e restauro del giardino storico*, Firenze 1988.

Chezal, G., *Imago Mariae*, catalogo della mostra, Roma 1988.

De Fiores, S., Meo, S. (a cura di), *Nuovo Dizionario di mariologia*, Torino 1988.

De Roover, R., *Il banco Medici dalle origini al declino*, trad. it. di G. Corti, Firenze 1988.

Di sana pianta, catalogo della mostra, Modena 1988.

Docini, L. (a cura di), *Donatello e il restauro della Giuditta*, Firenze 1988.

Fara, A., *Bernardo Buontalenti, l'architettura, la guerra e l'elemento geometrico*, Genova 1988.

Floralia, catalogo della mostra, Firenze 1988.

Aymonin, G., Gascar, P., *The Besler Florilegium*, New York 1989.

Borgo, L., Sievers, A.H., *The Medici Gardens at San Marco*, "Mitteilungen des Kunsthistorischen Institut in Florenz", 33, 2-3, 1989.

Bossi, M., Tonini, L., *L'idea di Firenze*, atti del convegno, Firenze, 17-19 dicembre 1986, Firenze 1989.

Zangheri, L. (a cura di), *Ville della provincia di Firenze. La città*, Milano 1989.

Ackerman, J. *The Villa. Form and Ideology of Country Houses*, Princeton, N.Y., 1990.

Ackerman, J., *The Villa*, London 1990.

Ames-Lewis, F., *Fra Filippo Lippi's S. Lorenzo Annunciation*, "Storia dell'Arte", 69, 1990.

Bellosi, L. (a cura di), *Pittura di luce. Giovanni di Francesco e l'arte fiorentina di metà Quattrocento*, catalogo della mostra, Milano 1990.

Benzi, F., *Sisto IV Renovator Urbis. Architettura a Roma 1471-1484*, Roma 1990.

Boesch, S., Scaraffia, L. (a cura di), *Luoghi sacri e spazi della santità*, atti del convegno, L'Aquila, 1987, Torino 1990.

Cherubini, G., Fanelli, G., *Il palazzo Medici Riccardi di Firenze*, Firenze 1990.

Conte, G., *Il mito giardino*, Catania 1990.

Dal Pra', L. (a cura di), *Bernardo di Chiaravalle nell'arte italiana*, catalogo della mostra, Milano 1990.

Lazzaro, C., *The Italian Renaissance Garden: from the Conventions of Planning, Design and Ornament to the Grand Gardens of Sixteenth-century Central Italy*, New Haven-London 1990.

Le Goff, J., *Il meraviglioso e il quotidiano nell'Occidente medievale*, a cura di F. Maiello, Bari 1990.

Pozzana, M., *Il giardino dei frutti*, Firenze 1990.

Rombai, L., *La memoria del territorio. Fiesole fra '700 e '800 secondo le geo-iconografie d'epoca*, Fiesole 1990.

San Giuliano Terme, la storia, il territorio, Pisa 1990.

Venturi Ferriolo, M., *Il giardino del monaco*, "Cultura e ambiente", 9-10, settembre-ottobre 1990.

Acidini Luchinat, C., *La scelta dell'anima: le vite dell'iniquo e del giusto nel fregio di Poggio a Caiano*, "Artista", 3, 1991.

"Arte dei giardini. Storia e restauro", n. 1, 1991.

Bartoli, L.M., Contorni, G., *Gli Orti Oricellari a Firenze. Un giardino, una città*, Firenze 1991.

Boboli '90, atti del convegno internazionale, Firenze, 9-11 marzo 1989, Firenze 1991.

Borsi, F. (a cura di), *'Per bellezza, per studio, per piacere'. Lorenzo il Magnifico e gli spazi dell'arte*, Firenze 1991.

Caglioti, F., *Bernardo Rossellino a Roma. I. Stralci del carteggio mediceo (con qualche briciola sul Filarete)*, "Prospettiva", 64 (ottobre 1991).

Didi-Huberman, G., *Beato Angelico. Figure del dissimile*, trad. it. Milano 1991.

Die Kölner Kartause um 1500, catalogo della mostra, Köln 1991.

Giusti, M.A., *Giardini pisani tra Arcadia e pittoresco*, catalogo della mostra, Pisa, Orto Botanico, 1991, San Quirico d'Orcia 1991.

Giusti, M.A., *I giardini dei monaci*, Lucca 1991.

Greuler, G. (a cura di), *Manifestatori delle cose miracolose. Arte italiana del '300 e '400*, catalogo della fondazione Thyssen-Bornemisza Eidolon, Lugano 1991.

Il Verrocchio, Firenze 1991.

Martin Schongauer, maître de la gravure rhenane vers 1450-1491, catalogo della mostra, Parigi, Musée du Petit Palais, Paris 1991.

Vezzosi, A., *Il vino di Leonardo*, Firenze 1991.

Barocchi, P. (a cura di), *Il giardino di San Marco. Maestri e compagni del giovane Michelangelo*, catalogo della mostra, Milano 1992.

Boriani, M., Scazzosi, L., *Il giardino e il tempo*, Milano 1992.

Camporesi, P., *Le belle contrade*, Milano 1992.

Contorni, G., *La villa medicea di Careggi*, Firenze 1992.

Flore en Italie, catalogo della mostra, Avignon 1992.

Foster, P.E., *La villa di Lorenzo de' Medici a Poggio a Caiano*, Poggio a Caiano 1992.

Il giardino storico all'italiana, atti del convegno, St. Vincent, 22-26 aprile 1991, Milano 1992.

La certosa ritrovata, catalogo della mostra di Padula, Napoli 1992.

La chiesa e la città a Firenze nel XV secolo, catalogo della mostra, Firenze 1992.

Lenzuni, A. (a cura di), *All'ombra del lauro. Documenti librari della cultura in età laurenziana*, catalogo della mostra, Milano 1992.

Martinelli, M., *Al tempo di Lorenzo*, Firenze 1992.

Morolli, G., Acidini Luchinat, C., Marchetti, L. (a cura di), *L'architettura di Lorenzo il Magnifico*, catalogo della mostra, Firenze 1992.

Bayer, A., Boucher, B. (a cura di), *Piero de' Medici "il Gottoso"*, Berlin 1993.

Il giardino europeo del Novecento, 1900-1940, atti del convegno internazionale, Pietrasanta, 27-28 settembre 1991, Firenze 1993.

Lunardi, R., *Arte e storia in Santa Maria Novella*, catalogo della mostra, Firenze 1993.

Yates, F.A., *L'arte della memoria*, Torino 1993.

Delumeau, J., *Storia del Paradiso. Il giardino delle delizie*, Milano 1994.

Ravasi, G., *L'albero di Maria. Trentun "icone" bibliche mariane*, Alba 1994.

Giusti, M.A., *Le ville della Valdera*, Pisa 1995.

Dom Amand Degand, *Le culte Marial dans la liturgie Cartusienne*, s.l., s.d

Fergusson, G., *Signs and Symbols in Christian Art*, New York s.d.

Garneri, A., *Fiesole e dintorni*, Torino s.d.

Platone, *La repubblica*, trad. F. Gabrielli, Milano, 1981.

Rossi, V., *L'indole e gli studi di Giovanni di Cosimo de' Medici. Notizie e documenti*, "Rendiconti della R. Accademia dei Lincei", serie V, II, fasc. I.

Indice dei nomi

Indice dei luoghi

Referenze fotografiche

Agence Photographique de la
Réunion des Musées Nationaux,
Parigi
Fratelli Alinari, Firenze
Jörg P. Anders, Staatliche Museen
zu Berlin Preußischer Kulturbesitz,
Gemäldegalerie, Berlino
The Art Institute of Chicago, Chicago
Artothek Spezialarchiv für
Gemäldefotografie, Peissenberg
Ashmolean Museum of Art and
Archeology, Oxford
Bibliothèque Nationale de France,
Parigi
Bowdoin College Museum of Art,
Brunswick, Maine
Bulloz, Photographies d'œuvres d'art,
Parigi
Cabildo de la Capilla Real, Granada
Cameraphoto Arte, Venezia
Mauro Coen fotografo, Roma
Foto Toso, Venezia
Nicolò Orsi Battaglini Fotografo,
Firenze
Fotostudio Otto, Vienna
Photographie Giraudon, Vanves
Graphische Sammlung Albertina,
Vienna
The Hyde Collection Trust, Glen
Falls, New York
Istituto Storico e di Cultura
dell'Arma del Genio, Roma
Lensini, Fotografia per l'industria
e l'editoria, Siena
National Gallery, Londra
National Gallery of Ireland, Dublino
National Gallery of Art, Samuel H.
Kress Collection, Washington
Opera della Primaziale Pisana, Pisa
Osterreichisches Staatsarchiv, Vienna
D. Pineider, Firenze
Scala, Istituto Grafico Editoriale,
Antella (Firenze)
Bayerische Staatsgemäldesammlungen,
Monaco
Studio Mariani, Firenze
C. Thériez, Musée de la Chartreuse,
Douai

Finito di stampare nel mese di ottobre 1996
presso Arti Grafiche E. Gajani S.r.l. - Rozzano (MI)